# 스티브 맥커리
## 진실과 마주하는 순간

매그넘 거장이 전하는 카메라 밖의 기록

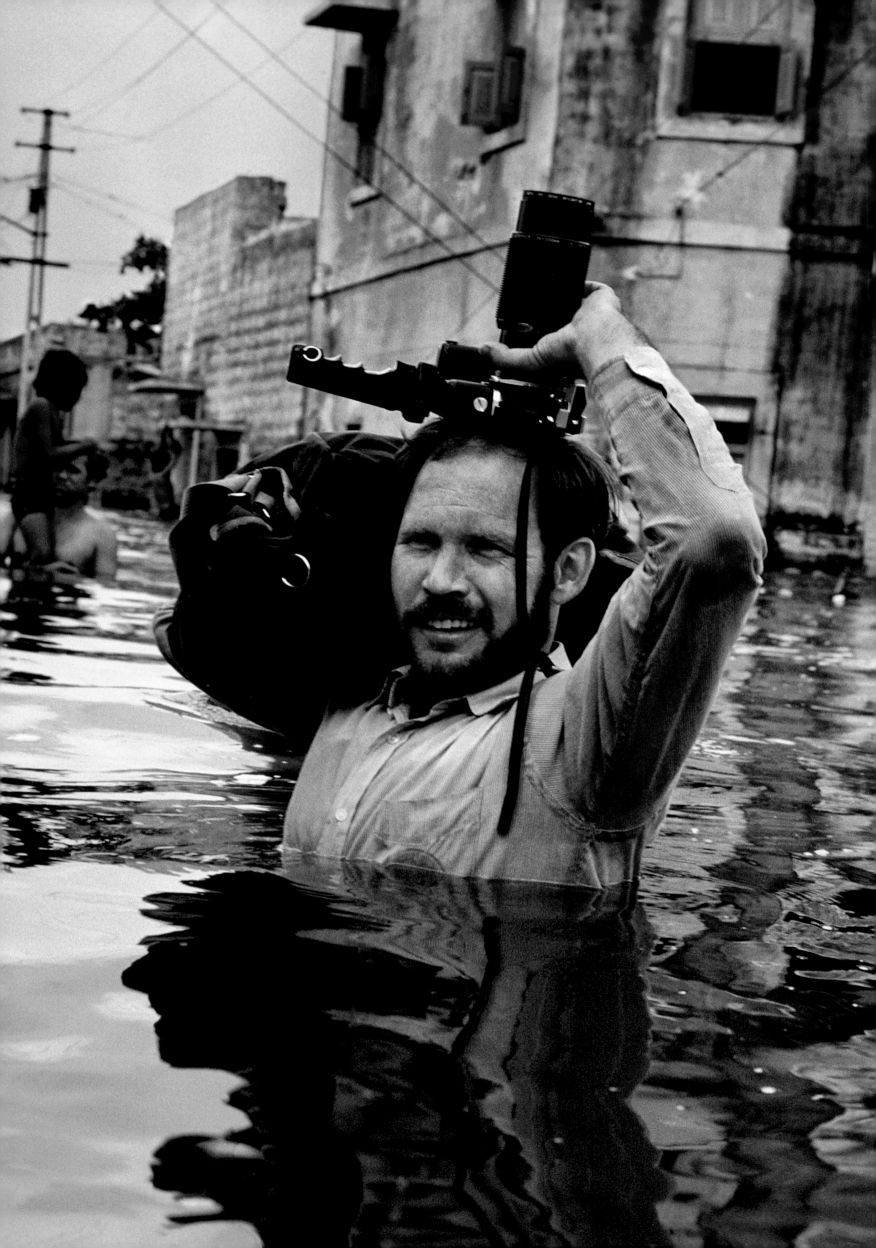

# STEVE McCURRY

## 스티브 맥커리
### 진실과 마주하는 순간

매그넘 거장이 전하는
카메라 밖의 기록

**Untold**
The Stories Behind the Photographs

SIGONGART

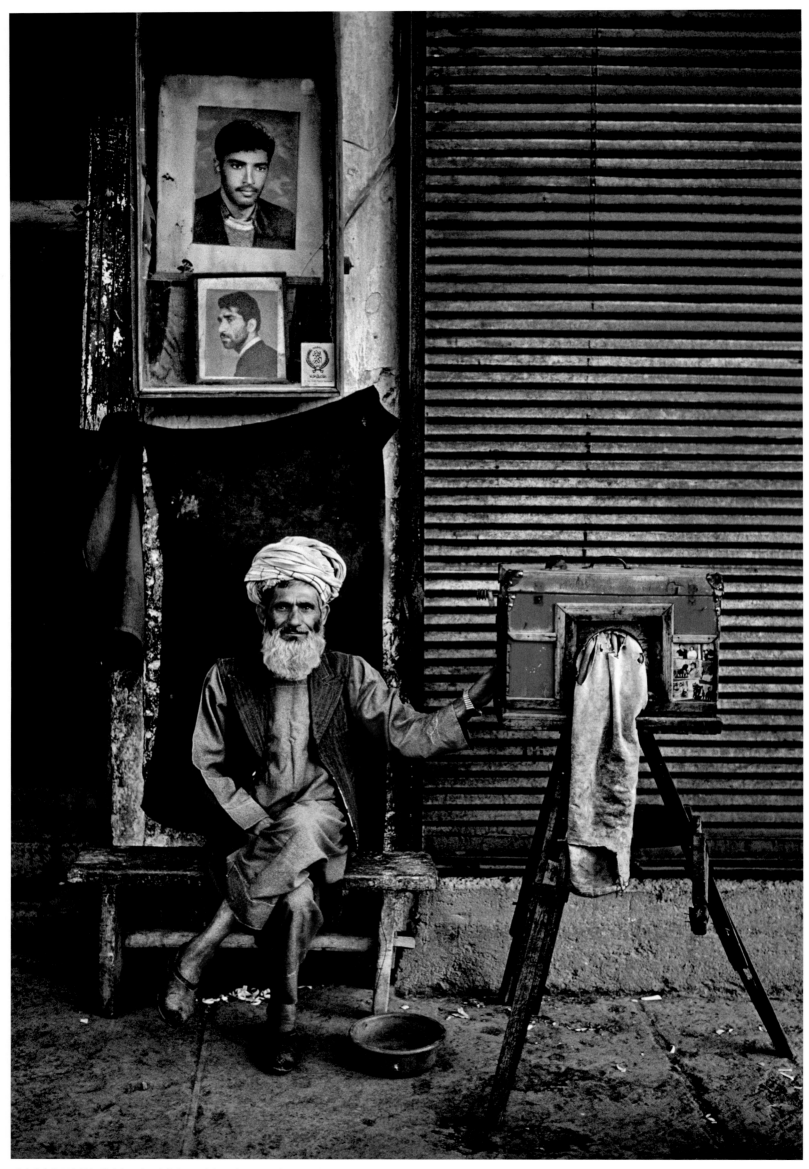

이전 페이지: 몬순 홍수 현장의 스티브 맥커리, 포르반다르, 인도, 1983 / 위: 초상사진가, 카불, 아프가니스탄, 1992

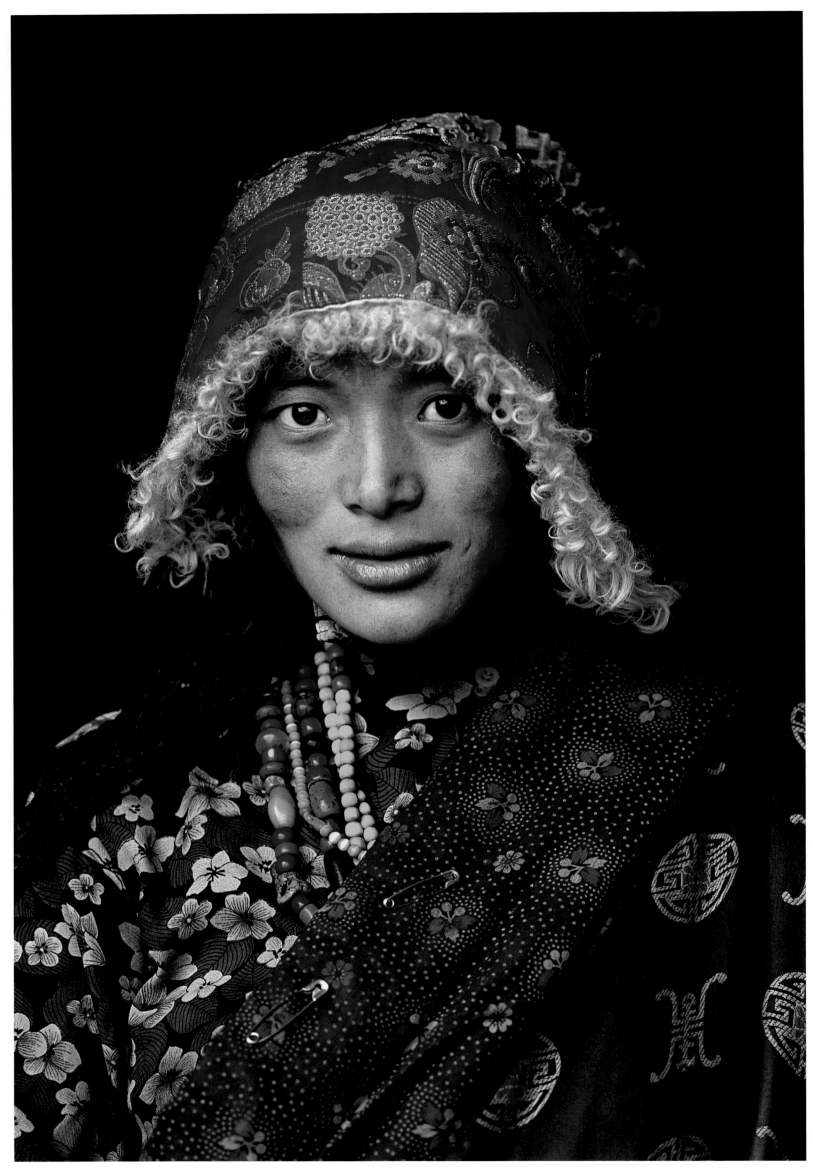

순례자, 암도, 티베트, 2001

# 들어가며

1989년 2월, 슬로베니아에서의 임무를 위해 나는 아주 낮게 블레드 호수를 날고 있었다. 비행기는 위태로울 정도로 수면과 가깝게 비행하다 결국 바퀴가 물에 닿아 전복되었고, 기체는 꽁꽁 언 호수 아래로 가라앉기 시작했다. 그때 내 좌석의 안전띠는 꽉 끼어서 빠질 생각을 하지 않았지만, 나는 순간적으로 엄청난 자기 보호 능력을 발휘해 이내 풀려날 수 있었다. 우리는 비행기 본체 아래를 통해 수면으로 헤엄쳐 갔다. 물론 내 카메라와 가방 모두 수심 20미터 아래에 그대로 둔 채로 말이다.

물론 사진작가 인생 30년 동안 잃어버린 카메라는 이것 하나뿐이 아니었다. 그 밖에도 수없이 많은 위기와 몇 번의 재앙을 겪었지만, 그것이 사진과 여행에 대한 나의 열정을 꺾어 놓지는 못했다. 때로는 궁극의 아름다움을 지닌 곳을, 때로는 정말 기억에서 지우고 싶은 곳을 여행했다. 그러나 그 무엇도 인간의 정신 또는 인간만이 가진 특별한 친절함에 대한 나의 믿음을 망가뜨리지는 못했다. 꽁꽁 언 블레드 호수에서 우리를 건져 준 어부에서부터 1993년 가네시 차투르티Ganesh Chaturthi 축제(인도인이 숭배하는 신 가네시의 생일을 맞이해 열리는 열흘짜리 축제-옮긴이 주)가 열린 초파티 해변Chowpatty Beach에서 공격을 당한 나를 구해 봄베이Bombay 해변에 끌어올려 준 낯선 사람에 이르기까지, 나는 여행을 통해서 내게 무한한 연민을 표하고 환대를 아끼지 않는 사람들을 만나는 행운을 경험했다. 그리고 그 친절은 오히려 험난한 처지에서 살아가는 사람들에게서 어렵지 않게 발견되었다. 설득력 있는 사진은 단지 새로운 장소에 간다고 얻을 수 있는 것이 아니라 직접 발품을 팔고 탐험하는 과정에서 만들어지는 것이다.

이것은 내가 일찍이 깨닫게 된 교훈이다. 말하자면 모든 일은 1978년, 사진기자로 일하던 필라델피아의 신문사를 그만두고 200여 롤의 필름과 인도행 편도 항공권을 샀던 그 해에 시작되었고, 나는 일찍이 하나의 교훈을 얻게 되었다. 그로부터 1년 뒤인 1979년에는 카메라와 약간의 짐, 스위스 군용 칼을 들고 무자헤딘mujahideen(주로 아프가니스탄과 이란의 무장 게릴라 조직-옮긴이 주)과 동행해 비밀스럽게 아프가니스탄 국경을 넘었다. 몇 달이 지나고 나는 그때의 경험들이 아주 큰 도움이 되었다는 것을 알게 되었다. 내가 경험하고 사진에 담았던 각각의 여행과 촬영 작업, 각기 다른 장소와 사람들은 모두 내가 사진가로서 첫 발을 내딛던 그날부터 지금 이 순간까지의 모든 것을 대변해 준다. 카메라는 특정한 시간과 장소의 기록을 제공하는데, 내가 찍은 모든 사진은 그 자체로도 기억할 만한 가치가 있으며 동시에 각각이 폭넓은 이야기의 일부로 제 역할을 충실히 한다. 이 책은 내가 보고 들은 이야기의 일부를 담고 있을 뿐 아니라 일부러 찾아낸 것들, 그리고 기대치 않게 나의 눈에 들어왔던 장면들까지 모두 포함하고 있다.

나는 꽤 오랫동안 사진작가로 활동하며 수천 장의 사진을 찍었지만 그중 대부분은 출판된 적이 없다. 이 책에 모아 둔 사진 외의 기록들 역시 광범위하다. 나는 셀 수 없이 많은 물건들과 일회용 티켓, 기념품들을 간직해 왔다. 카불Kabul의 수작업 컬러 사진 스튜디오에서 찍은 초상 사진부터 인도 횡단 열차 안의 신문, 이라크의 기자 출입증, 그리고 캄보디아에서 온 지뢰 경고문에 이르기까지 다양한 자료들이 이 책을 통해 최초로 공개될 것이다.

이 책은 내 경험의 기록이며, 그 뒤에 숨겨진 미처 하지 못했던 이야기를 담고 있기도 하다. 내 발길이 닿았던 장소와 내가 목격한 것들, 그리고 내가 알고 지내는 모든 사람들에게 이 책을 바치고 싶다.

스티브 맥커리
Steve McCurry

**줄거리**
소비에트 연방의 지원을 받은 쿠데타가
힘을 얻어 이 세력이 아프가니스탄을
점령하기 시작한 지 꼭 1년 후인
1979년 6월이었다. 스티브 맥커리는
반≤소련 무장 세력인 무자헤딘
반란군의 도움을 받아 현지인
복장으로 변장한 뒤 카메라와 간단한
짐을 챙겨 아프가니스탄으로
밀입국했다. 그 후 2년에 걸쳐 그는
파키스탄과 아프가니스탄의 국경을
수시로 넘나들었는데, 그때마다
무자헤딘과 동행하며 양대 강국의
지지를 받아 지속되고 있던 내전 뒤에
숨겨진 사람들의 이야기를 접했다.
그의 사진들은 그러한 국가 간의
물리적 충돌을 선명하게 드러내
보였고, 이를 계기로 그는 세계적인
명성을 얻게 되었다.

**날짜와 장소**
1979-1982
아프가니스탄, 파키스탄

# 폭격 속의
# 촬영

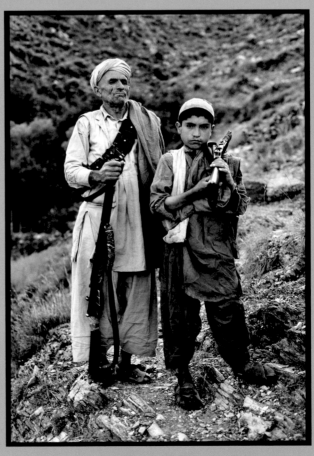

아버지와 아들, 쿠나르, 아프가니스탄, 1979

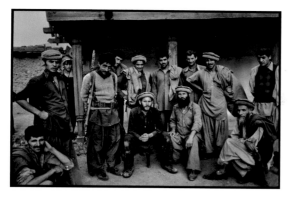
무자헤딘 일행과 함께한 스티브 맥커리, 아프가니스탄, 1979

1979년 5월 말, 기온이 치솟으면서 인도 아대륙의 평원도 본격적으로 달아오르기 시작했다. 스티브 맥커리는 인도 중부 지역에서 북부로, 즉 히말라야 서부의 가장 끝인 동시에 아프가니스탄 국경 지역과 근접한 파키스탄의 카이베르파크툰크와Khyber Pakhtunkhwa 주의 산악 지대로 향하고 있었다. 그는 소규모 잡지에 투고하며 여행 경비를 조달했고, 어느덧 남아시아 여행의 두 번째 해를 보내고 있었다. 그는 힌두쿠시Hindu Kush 산맥의 최고 봉인 티리치미르Tirich Mir 산에 근간을 두고 있는 치트랄Chitral에 도착하자마자 곧 탐험에 착수했다. 이 여행을 기점으로 그는 지방 신문사의 사진기자에서 세계적으로 인정받는 보도사진작가로 위대한 첫걸음을 내딛게 되었다.

　　맥커리가 치트랄에 도착하기 전부터 아프가니스탄에 정치적 위기가 고조되고 있다는 소식이 들려 왔다. 친소련 마르크스주의 정부는 바로 전년도 4월, 쿠데타를 통해 정권을 차지한 바 있었다. 당시 내란에 반하는 세력은 군부, 민족주의자, 스스로를 '무자헤딘'이라 칭했던 이슬람 군대를 비롯하여 아프가니스탄과 파키스탄의 국경에 자리 잡은 피난민까지 포함해 다소 느슨한 조직이었다. 맥커리는 치트랄에 머물던 며칠 동안 난민들을 만났는데, 그때 뜻밖의 기회를 맞닥뜨리게 된다. "누리스탄Nuristan(아프가니스탄 북동쪽 국경 맞은편 지역)에서 왔다는 그들은 아프가니스탄 군대가 그 지역에서 얼마나 많은 마을을 불태우고 파괴했는지 말해 주었습니다. 그들은 분노하면서도 겁에 질려 자신들의 조국을 걱정하고 있었습니다. 나를 사진작가라고 소개하자 그들

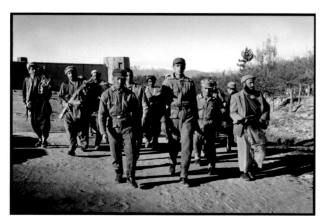
아스마르의 아프가니스탄 망명 군인들, 아프가니스탄, 1979

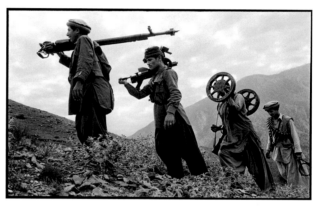
러시아산 대공포 잔해를 들고 이동하는 무자헤딘, 아프가니스탄, 1979

은 내게 어서 그곳으로 가서 내전이 어떻게 진행되는지 소상히 기록해 달라고 말했습니다. 하지만 당시 나는 전선에서 사진 촬영을 해 본 적이 없었으므로 이튿날 아침 그들이 다시 찾아왔을 때까지도 여전히 결정을 미루고 있었습니다. 하지만 내가 다짐했던 일을 해내고 싶은 마음이 컸습니다. 이들의 이야기는 세상에 꼭 알려져야 한다는 생각이 들었습니다. 그들은 내게 낡은 샬와르shalwar와 카미즈kameez(파키스탄 등 남아시아의 전통 의상으로 헐렁한 바지와 긴 셔츠—옮긴이 주)를 입혀 국경 너머로 데려갔습니다." 맥커리는 무자헤딘과 함께 힌두쿠시 산맥을 넘어 아프가니스탄을 향해 걸었다. "나는 변장을 한 채 파키스탄을 떠나 다른 나라로 향하는 비밀스러운 여정에서 공포와 흥분이 섞인 묘한 감정을 느꼈습니다. 심지어 당시 나는 그 누구와도 의사소통이 불가능한 상태였습니다." 그는 얼마 가지 않아 자신의 채비가 얼마나 미비했는지 깨달았다. "내가 가진 것이라고는 플라스틱 컵, 스위스 군용 칼, 카메라 바디 두 개, 렌즈 네 개, 그리고 필름이 든 작은 가방, 기내에서 받은 땅콩 몇 봉지가 전부였습니다. 그럼에도 그들은 나를 귀한 손님으로 대접했습니다. 그것이 내가 처음으로 받았던 전설적인 아프가니스탄 식 환대였습니다."

　　맥커리는 길었던 냉전 시대 갈등의 시발점에 아프가니스탄이 있다는 사실을 발견했다. 1979년 12월 소련과 미국의 군사 침략과 점령에 앞서 소련은 아프가니스탄 정부에 원조를 중단했다. 그리고 바로 한 달 뒤부터 미국은 대외비로 무자헤딘에 군사

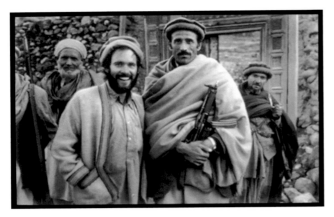
스티브 맥커리와 사령관 압둘 랄루프Abdul Raluf, 쿠나르 주, 아프가니스탄, 1979

적, 재정적 지원을 시작했다. 29세의 맥커리가 누리스탄에서 목숨을 부지할 수 있었던 것은 직관과 추진력, 그리고 아프가니스탄의 지도자들에 대한 굳건한 신뢰 덕분이었다. "나는 여권 없이 국경을 넘었습니다. 폐쇄되어 알려지지 않은 구역을 지나 전장으로 갔지요. 군대가 퍼붓는 박격포는 언제든 어디든 떨어질수 있었습니다. 대략 5일쯤 지났을 때부터 나는 조금씩 자신감을얻기 시작했습니다. 때때로 그곳을 벗어나고 싶다는 생각을 했던 것도 사실입니다. 하지만 일단 내가 그 상황의 한가운데 있다는 것을 인지한 순간부터는 그곳을 탈출하고 싶지도, 후퇴하고싶지도 않았습니다." 맥커리는 필라델피아에서 지역 신문 사진기자로 일할 때도 언제나 이러한 화제의 현장을 취재하기를 꿈꿔 왔다. "나는 일단 집을 떠나야 한다고 생각했습니다. 좋은 사진작가가 되기 위해 꼭 먼 곳으로 여행을 가야 하는 것은 아니지만, 자신의 일상을 벗어나 모험을 겪는 일도 분명 필요하다고 생각했습니다."

맥커리는 그해 6월, 아프가니스탄 동료들과 함께 3주라는 시간을 보냈다. 그는 다리어Dari(페르시아어의 일종-옮긴이 주)나 파슈토어Pashto(아프가니스탄의 공식 언어-옮긴이 주)를 할 줄 몰랐고 그의 동료들 역시 영어를 전혀 몰랐으므로 서로 의사소통을 하려면 몸짓과 기호, 신호 등을 총망라해야만 했다. 그럼에도불구하고 그들과 국토를 가로지르는 힘든 여정을 함께하며 관계를 돈독히 했다. 그리고 차츰 친소 세력의 아프가니스탄 군대가파괴한 지역이 얼마나 넓은지 가늠하기 시작했다. "나는 쑥대밭이 된 수많은 마을을 보며 경악을 금치 못했습니다. 그 일에 관해 증언해 줄 단 한 명의 생존자도 남아 있지 않았지만, 분명 누리스탄은 내란의 발화점이었습니다. 모든 길은 폐쇄되거나 정부의 제재를 받았으므로 우리는 걷는 것 외에 다른 방법이 없었습니다. 나는 당시에 그 나라와 문화의 아름다움에 심취해 있었습니다. 그것은 새로운 삶의 방식으로 현대의 편의성과는 동떨어져 있었으며 모든 것이 기본적인 수준에 머무르는 그 단순한 상태에 푹 빠져 있었습니다." 맥커리는 동료들의 곤궁함을 기꺼이공유했다. "나는 많은 수의 각기 다른 무자헤딘과 무장 단체와동행했습니다. 우리는 소련의 헬리콥터에 발각되지 않기 위해서

주로 밤 시간대에 이동했습니다. 대부분은 도보를 이용했고, 드물게 말을 빌려 타기도 했습니다. 차와 빵, 가끔 얻은 염소 치즈에 의존하며 하룻밤 사이 최대 50킬로미터를 이동했습니다. 여정 중에는 식수를 구하기 어려워 배수로에서 물을 떠 마셔야 했습니다." 맥커리가 병사들과 몇 주를 보내는 동안 카메라의 초점은 언제나 아침 기도로 시작해 식사를 나누거나 전략에 대해 논의하는 그들의 모습, 그리고 부자父子 병사의 초상 사진에 이르기까지 온통 그들의 삶에 맞춰져 있었다. 그의 사진들은 병사들의

경계를 서고 있는 무자헤딘, 아프가니스탄, 1979

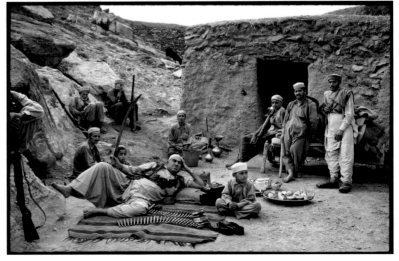
베이스캠프에서 휴식 중인 무자헤딘, 아프가니스탄, 1979

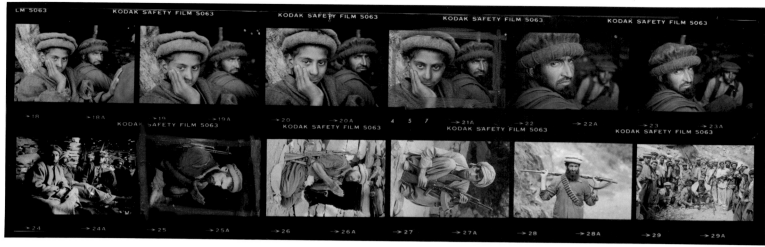

아프가니스탄에서 맥커리가 찍은 사진들의 밀착 인화지, 1980

턱없이 부족한 무기와 함께 끝까지 싸움을 멈추지 않겠다는 투지를 대조적으로 보여 준다.

아프가니스탄에 첫 습격이 있는 동안 맥커리는 코닥Kodak의 고감도 트라이-엑스Tri-x 필름을 사용해서 오로지 흑백사진만을 촬영했다. 이것은 순전히 현상 비용의 경제성과 컬러 필름의 부족에 의한 불가피한 선택이었다. 초기 흑백사진을 통해 그는 구도와 화각, 뼈대 잡기를 포함한 기본적인 법칙들을 체득했을 뿐 아니라, 훗날 그것을 그만의 스타일로 만들었음을 확인할 수 있다. 이때 그가 찍은 젊은 무자헤딘의 사진은 그 후 몇십 년 동안 이어진 수백 장의 초상 사진의 전조가 되었다. 피사체는 렌즈를 정면으로 주시하며 맥커리에게 시선을 던진다. 사진가와 대상 사이에 끈끈한 유대가 형성되는 것이다. 이를 비롯한 다른 사진들에서도 길고 잔혹한 전쟁에서 싸울 채비를 해야 하는 남자들의 깊고 강렬한 눈빛을 볼 수 있다. 10년 동안 계속되었던 소련의 점령이 끝난 1989년에는 이미 아프가니스탄 국민 백만 명이 사망했으며, 약 5백만 명은 파키스탄과 이란을 떠돌았다.

맥커리는 1979년 6월, 첫 여행에서 수백 장의 사진을 찍었으며 다시 8월, 9월에 걸쳐 약 한 달 정도를 아프가니스탄에 머물렀다. 이때 그는 괜찮은 사진을 찍었다고 확신했지만 필름을 인화해서 확인할 방법이 없었다. 필름을 다시 미국으로 보내려면 밀반출해야만 했다. 그는 그렇게라도 하려고 했지만 아프가니스탄 정부의 군대가 파키스탄으로 넘어가는 지역을 관리하고 있었고, 만약 그곳에서 제지를 당한다면 반란군 무자헤딘이 찍힌 그의 사진 모두를 몰수당할 것이 분명했다. "카메라를 잘 숨기는 일은 쉽지 않았습니다. 이미 촬영이 끝난 필름을 옷 속에 넣어 꿰매는 것이 어떨까 생각했지요. 그리고 아직 찍지 않은 필름은 카메라 가방에 넣고 다녔습니다. 나는 아프가니스탄인 행색을 하고 검색대를 지날 때까지만이라도 그들이 내가 외국인이라는 사실을 눈치채지 못하기를 빌었습니다." 그 전략은 성공했다. 맥커리는 파키스탄에 도착하자마자 필름을 소포로 미국에 있는 믿을 만한 친구에게 보냈다.

맥커리가 처음 아프가니스탄에 왔을 때 이 국가에서 일어나고 있는 일들에 대해 알려진 정보는 극소량에 불과했다. 그런

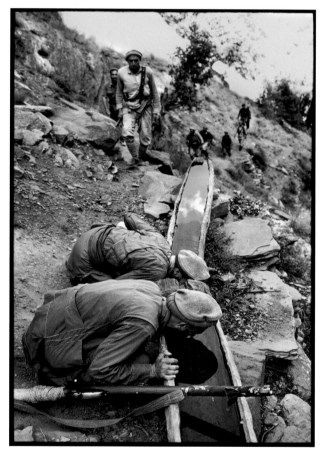

쿠나르, 아프가니스탄, 1979

데 갑자기 첫 사진을 찍은 지 3개월 뒤인 1979년 12월 3일에 그의 사진이 『뉴욕타임스The New York Times』에 실리게 되었고, 이는 많은 것을 바꾸어 놓았다. 맥커리가 말했다. "아프가니스탄 정부에 대한 저항은 점점 확산되고 있었고, 정부는 지역민들이 점령한 지역에서 철수하고 있었습니다. 그러자 소비에트 연방에서는 군대와 탱크를 보내 그러한 반란 사태를 수습하는 데 일조하겠다고 결정했습니다." 그러자 소련 주둔군의 수가 증가하면서 카불 안에 1,500개에 불과했던 군대의 숫자가 6,000개로 늘어났다. 마침내 크리스마스에 소련의 전면적인 침공이 있었다. 이 일은 아프가니스탄 내부에서 일어났던 충돌이 전 세계로 퍼져 나가는 계기가 되었다. 『뉴욕타임스』에 실린 맥커리의 첫 번째 사진에

전투를 앞두고 기도하고 있는
게릴라 군인, 『뉴욕타임스』에 실린
맥커리의 첫 번째 사진, A2면,
1979년 12월 3일 월요일

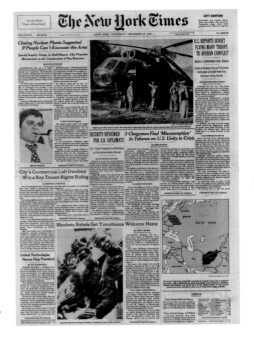

추락한 소비에트 연방 헬리콥터,
『뉴욕타임스』에 실린 맥커리의 사진,
1면, 1979년 12월 27일 목요일

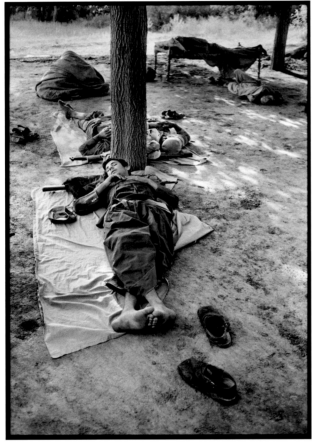

나무 그늘에서 휴식을 취하는 무자헤딘, 아프가니스탄, 1979

는 전투에 나서기 직전에 기도드리고 있는 게릴라 군인들의 모습
이 담겨 있다. 그의 사진은 이슬람의 중요한 교차 지점이나 국가
의 정체성과 같이 추후 세계사에서 주요한 이슈가 될 주제를 투영
하는 무장 투쟁 등을 미묘하게 집어냈다.

이 사진 이후에는 더 많은 일들이 일어났다. 극소수이지만
그 전쟁을 겪은 사람들로부터 장문의 편지가 날아왔다. AP통신
과 『뉴욕타임스』의 편집자들은 당시에는 잘 알려지지 않았던 이
사진작가에게 특별함이 있다는 것을 짐작하고 있었다. 맥커리는
소비에트 연방의 침공 직후인 1980년 1월에 아프가니스탄으로
돌아가 한 달을 지냈고, 3월에는 『타임TIME』에 실을 사진 작업

을 위해 또 한 달을 머물렀다. "나는 파키스탄에서 아프가니스
탄으로 밤낮 할 것 없이 공급되는 무기와 보급품들의 흐름에 굉
장히 의아했습니다. 로켓과 박격포탄, 그리고 탄약들은 모두 낙
타, 망아지와 군사들에 의해 운반되었습니다. 나중에 알게 된 사
실이지만, 이 모든 일이 가능했던 것은 미국으로부터 믿기 어려
울 정도의 자금이 흘러들어 왔기 때문이었습니다." 그는 때로 주
둔하고 있던 무자헤딘 전체가 비행기나 탱크의 폭격을 받는 무
척 위험한 상황을 촬영했다. "당시는 무자헤딘이 러시아의 비행
기를 찾아 격파할 수 있는, 즉 비행기가 아주 높은 고도를 유지
하도록 유도하는 스팅어Stinger 미사일(적외선 고체연료의 신형 유도
탄으로 저공 비행물체를 단거리에서 명중시킨다—옮긴이 주)을 갖추기
전이었으므로 비행기들은 지상에서 60-90미터 정도로 날았습니
다. 러시아 비행기들은 카메라 렌즈가 꽉 찰 정도로 낮게 날았
고, 비스듬하게 급강하하는 일이 잦아서 제대로 된 사진을 찍기
는 더욱 어려웠습니다. 우리는 그저 그들이 우리를 발견하지 못
해 폭격을 가하지 않기를 기도했습니다. 어느 날 밤, 막사에 누
워 잠이 들려는 찰나에 그들은 폭탄을 투하했습니다. 유리와 창
틀이 깨져서 방 안으로 떨어질 만큼 엄청난 폭발이 일어났지요.
그날 밤을 생각하면 아직도 먼지와 연기로 가득했던 모습이 떠
오릅니다."

맥커리가 이미 수용했듯이 아프가니스탄으로 가는 일은
어느 정도의 위험을 감수해야 했다. 심지어 통역이나 수리공의
도움조차 받지 못하게 될지도 몰랐다. "나는 운전기사에게 목적
지를 미리 알려 주지 않았습니다. 몇 번 총구를 맞닥뜨린 채 강도
를 당하다 보면 자연스레 망상증이 생겨 몸을 사리게 됩니다. 한
번은 정식 검문소에서 일곱 명의 무장한 남자들과 마주쳤는데,
그때 나는 차에 타고 있었습니다. 나는 이미 수도 없이 많은 검
문소를 지나왔기 때문에 진짜 검문소를 구별할 수 있었는데, 이
번의 경우는 느낌이 좋지 않았습니다. 그래서 나는 멈추지 않기
로 마음먹었습니다. 그러자 그들은 총을 쏘기 시작했습니다. 우
리가 떠나자 버스 한 대가 뒤에 바짝 따라붙어 후방에서 총을 쏘
는 차의 시야를 가로막았습니다. 나는 다음 검문소에서 차를 멈
추고는 버스 운전사에게 괜찮은지 물었습니다. 그는 버스에 총

맥커리의 아프가니스탄 내전 사진이 실린 『뉴욕타임스』
1면과 6면, 1979년 12월 29일 토요일

아프가니스탄 내전을 다룬 맥커리의 수상작들이 실린
『타임』 31면, 1980년 4월 28일

탄이 몇 발 박히긴 했지만 다행히 부상자는 없다고 했습니다. 그때 만약 우리가 차를 세웠다면, 금품과 카메라뿐만 아니라 어쩌면 우리의 목숨마저 빼앗겼을지도 모릅니다."

아프가니스탄을 담는 맥커리의 작업은 그 후 2년 동안 열두 번도 넘게 그를 아프가니스탄으로 이끌었다. 『내셔널 지오그래픽National Geographic』, 『타임』, ABC 뉴스를 비롯한 많은 언론 매체에 실을 작업물들 때문이었다. 이런 작업이 그를 세계적으로 저명한 보도사진가로 만들었다. 아프가니스탄에서 찍은 그의 초기 작품들의 전체적인 분위기에서 사진가와 피사체 사이의 강한 교감이 느껴진다. 이러한 사진들은 맥커리가 자신이 촬영하는 사람들과 빠르게 유대감을 형성하는 능력이 있음을 보여 주었고, 일반적인 보도사진에서는 보기 드문 깊이와 진실성이 엿보이는 초상 사진을 만들어 냈다. 그는 "군인들 사이에는 깊고 단단한 전우애가 존재합니다"라고 말했다. "그들은 생애 가장 중요한 임무를 수행하는 중이기 때문에 지루해 하거나 어서 집에 돌아가서 가족과 친구를 보고 싶다고 생각하지도 않습니다. 그들은 사상자의 수에 대해서도 크게 신경 쓰지 않으며 내전이 심화될수록 더 강해질 뿐입니다. 눈 쌓인 힌두쿠시의 고산을 부츠도 없이 평지를 걷듯 오릅니다. 그들은 시간이 갈수록 더 거칠어졌지만 아이들과 있을 때면 한없이 다정하고 부드럽습니다."

그가 『타임』지에 최초로 발표한 컬러 사진들 중 일부는 1980년에 그를 '특별한 용기와 진취성을 요하는 것은 물론, 해외에서 촬영된 최고의 사진을 기리는' 로버트 카파 골드 메달Robert Capa Gold Medal 수상이라는 영광으로 이끌었다. 몇 달에 걸쳐 진행된 맥커리의 아프가니스탄 촬영은 그 이후로도 몇 년에 걸쳐 정제되어 매우 강하고 서정적인 촬영의 탄생을 보여 주었다. 또한 엄청나게 복잡한 사건의 연속에서 요점을 보여 주고 한 장의 사진에서 전체의 이야기를 표현했다. 그는 언젠가 이렇게 말했다. "내 작업에서 중요한 것은 사진 한 장만으로도 제 몫을 다하고 그만의 빛과 톤, 그리고 구조를 가진 각각의 사진을 만들어 내는 것입니다. 이야기 자체는 말로 풀 수밖에 없지만, 사진들은 제각기 다른 사람들의 기억 속에 아로새겨지기를 간절히 바랄 뿐입니다."

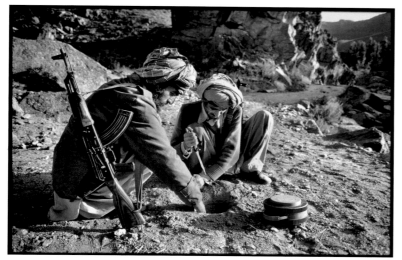

지뢰를 설치하는 무자헤딘, 아프가니스탄, 1979

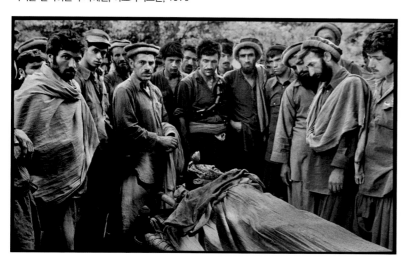

전사한 전우, 아프가니스탄, 1979

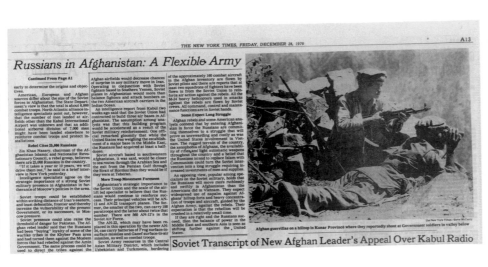
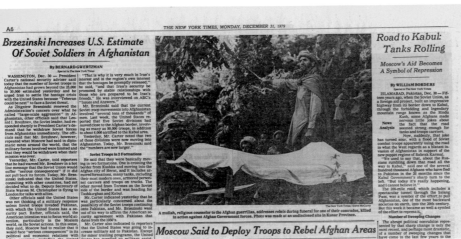
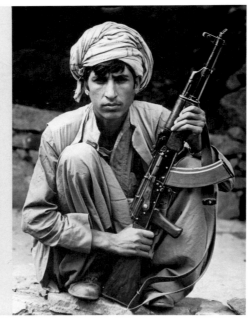
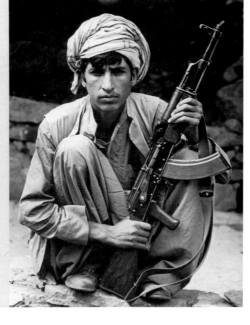

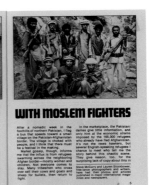

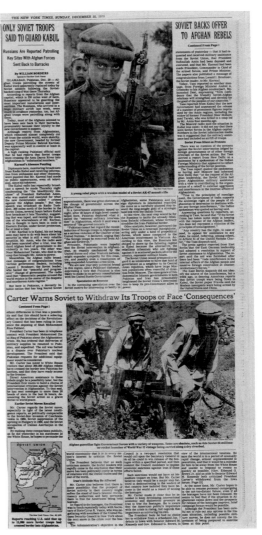

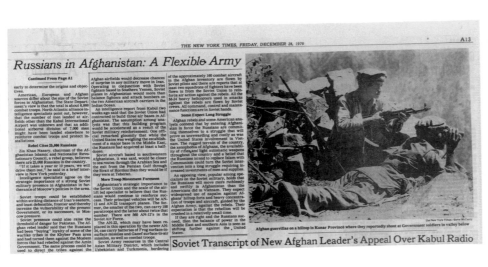「뉴욕타임스」A13면, 1979년 12월 28일 금요일

「뉴욕타임스」A6면, 1979년 12월 31일 월요일

「아메리칸 포토그래퍼American Photographer」72–73쪽, 1979/1980

「슈테른Stern」19–20면, 1980

「인터내셔널 헤럴드 트리뷴International Herald Tribune」1면, 1980년 1월 9일 수요일

「뉴욕타임스」1979년 12월 30일 일요일

「크리스천 사이언스 모니터The Christian Science Monitor」, 맥커리의 「아프가니스탄: 무슬림 전사들과 함께」, 표지, 4–5쪽, 1980년 1월 22일 화요일

폭격 속의 촬영

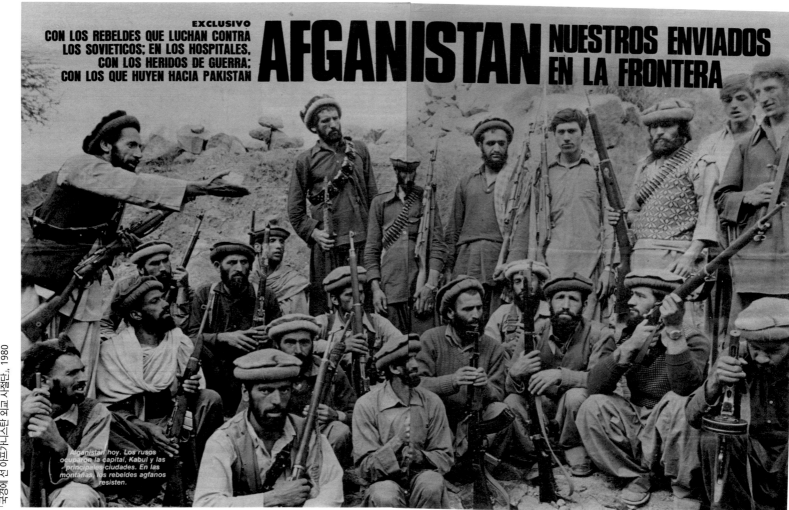

**EXCLUSIVO**
CON LOS REBELDES QUE LUCHAN CONTRA
LOS SOVIETICOS; EN LOS HOSPITALES,
CON LOS HERIDOS DE GUERRA;
CON LOS QUE HUYEN HACIA PAKISTAN

# AFGANISTAN NUESTROS ENVIADOS EN LA FRONTERA

Afganistán hoy. Los rusos
ocuparon la capital, Kabul y las
principales ciudades. En las
montañas, los rebeldes agfanos
resisten.

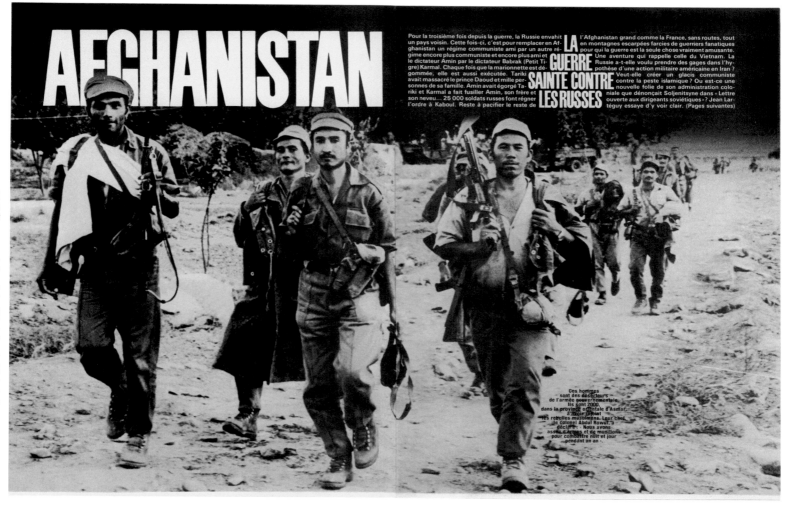

# AFGHANISTAN

Pour la troisième fois depuis la guerre, la Russie envahit
un pays voisin. Cette fois-ci, c'est pour remplacer en Af-
ghanistan un régime communiste ami par un autre ré-
gime encore plus communiste et encore plus ami et
le dictateur Amin par le dictateur Babrak (Petit Ti-
gre) Karmal. Chaque fois que la marionnette est dé-
gommée, elle est aussi exécutée. Tariki
avait massacré le prince Daoud et mille per-
sonnes de sa famille. Amin avait égorgé Ta-
riki et Karmal a fait fusiller Amin, son frère et
son neveu... 25 000 soldats russes font régner
l'ordre à Kaboul. Reste à pacifier le reste de

## LA GUERRE SAINTE CONTRE LES RUSSES

l'Afghanistan grand comme la France, sans routes, tout
en montagnes escarpées farcies de guerriers fanatiques
pour qui la guerre est la seule chose vraiment amusante.
Une aventure qui rappelle celle du Vietnam. La
Russie a-t-elle voulu prendre des gages dans l'hy-
pothèse d'une action militaire américaine en Iran ?
Veut-elle créer un glacis communiste
contre la peste islamique ? Ou est-ce une
nouvelle folie de son administration colo-
niale que dénonçait Soljenitsyne dans « Lettre
ouverte aux dirigeants soviétiques » ? Jean Lar-
téguy essaye d'y voir clair. (Pages suivantes)

Ces hommes
sont des déserteurs
de l'armée gouvernementale.
Ils sont 2000,
dans la province orientale d'Asmar,
à avoir rejoint
les rebelles musulmans. Leur chef,
le colonel Abdul Rowuf,
déclare : « Nous avons
assez d'armes et de munitions
pour combattre nuit et jour
pendant un an ».

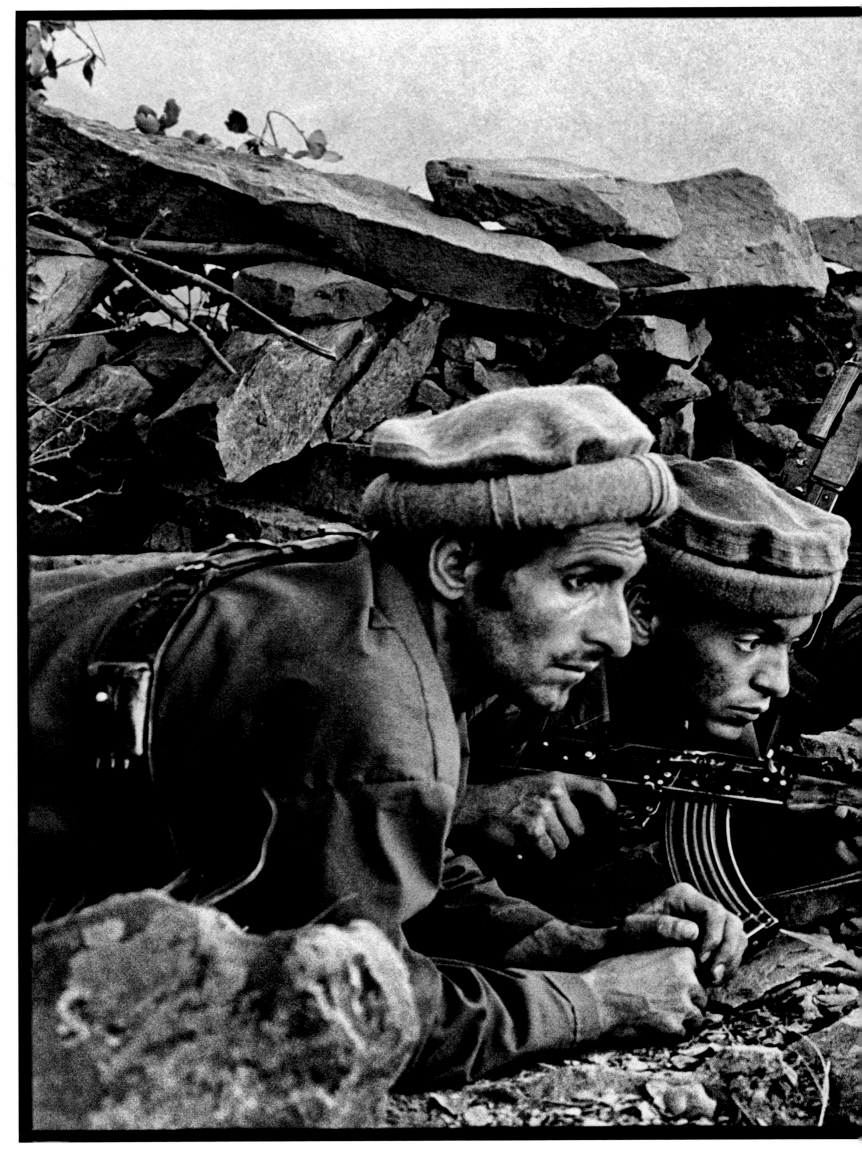

러시아 호송대를 주시하고 있는 무자헤딘, 누리스탄, 아프가니스탄, 1979

폭격 속의 촬영

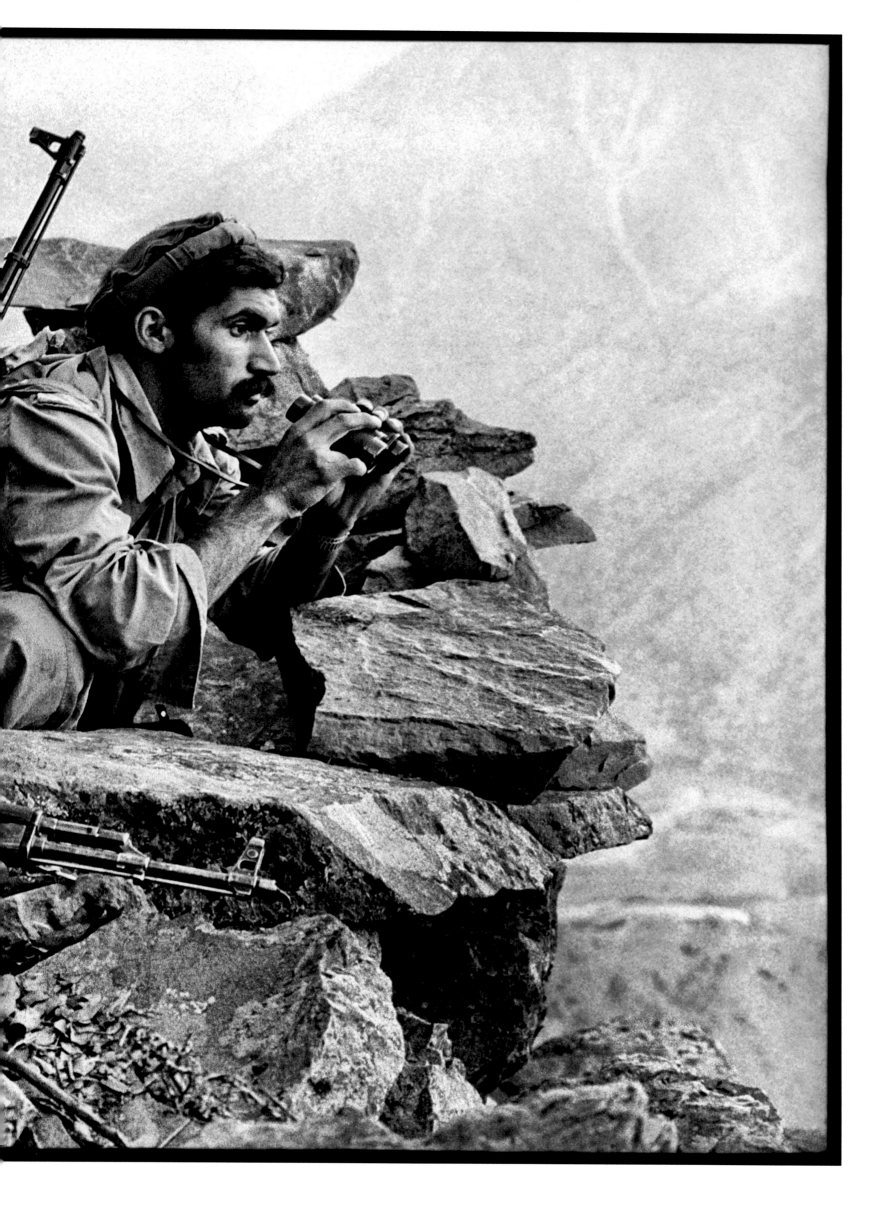

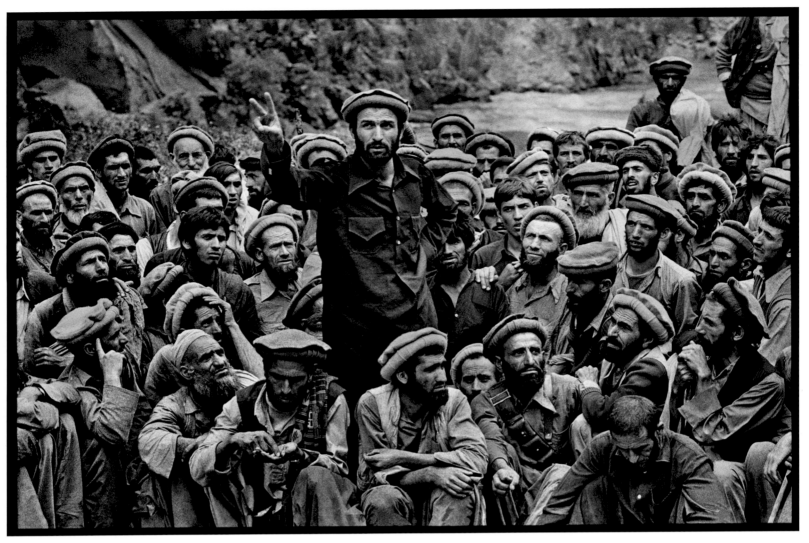

무자헤딘의 회의, 아프가니스탄, 1979

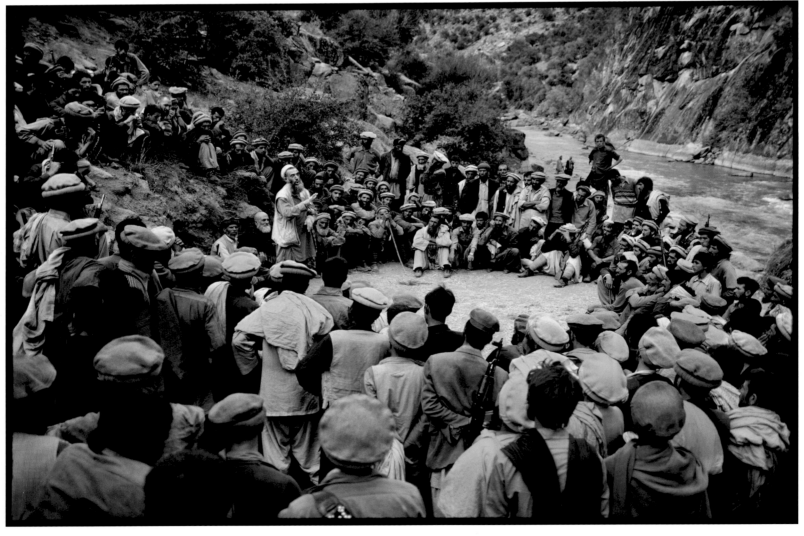

페치 강둑에 모여 연설 중인 무자헤딘, 아프가니스탄, 1979

폭격 속의 촬영

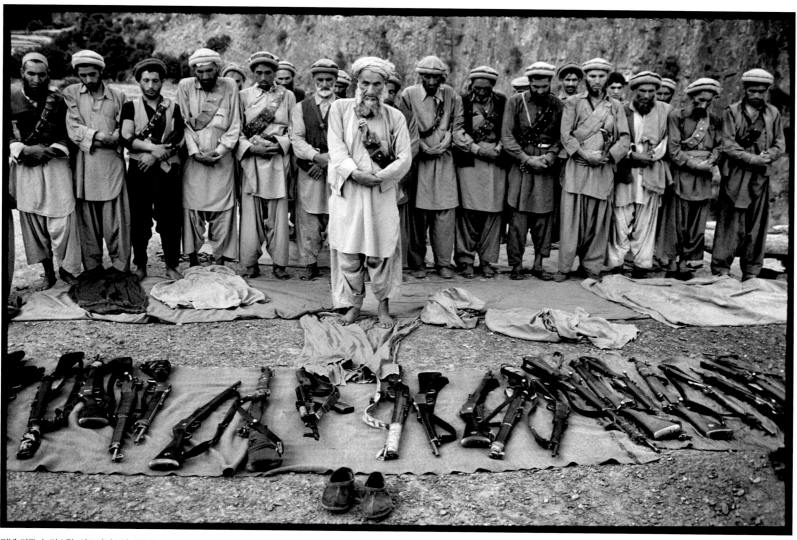

저녁 기도, 누리스탄, 아프가니스탄, 1979

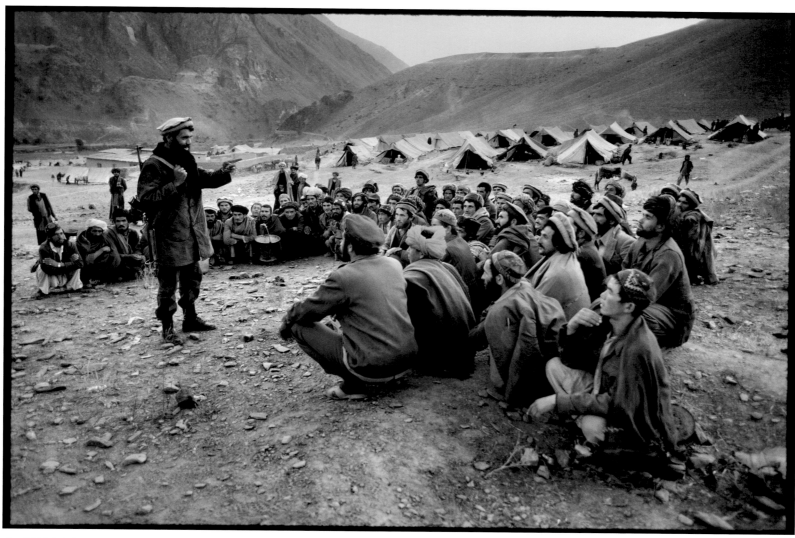

캠프 주위에서 회의 중인 무자헤딘, 아프가니스탄, 1979

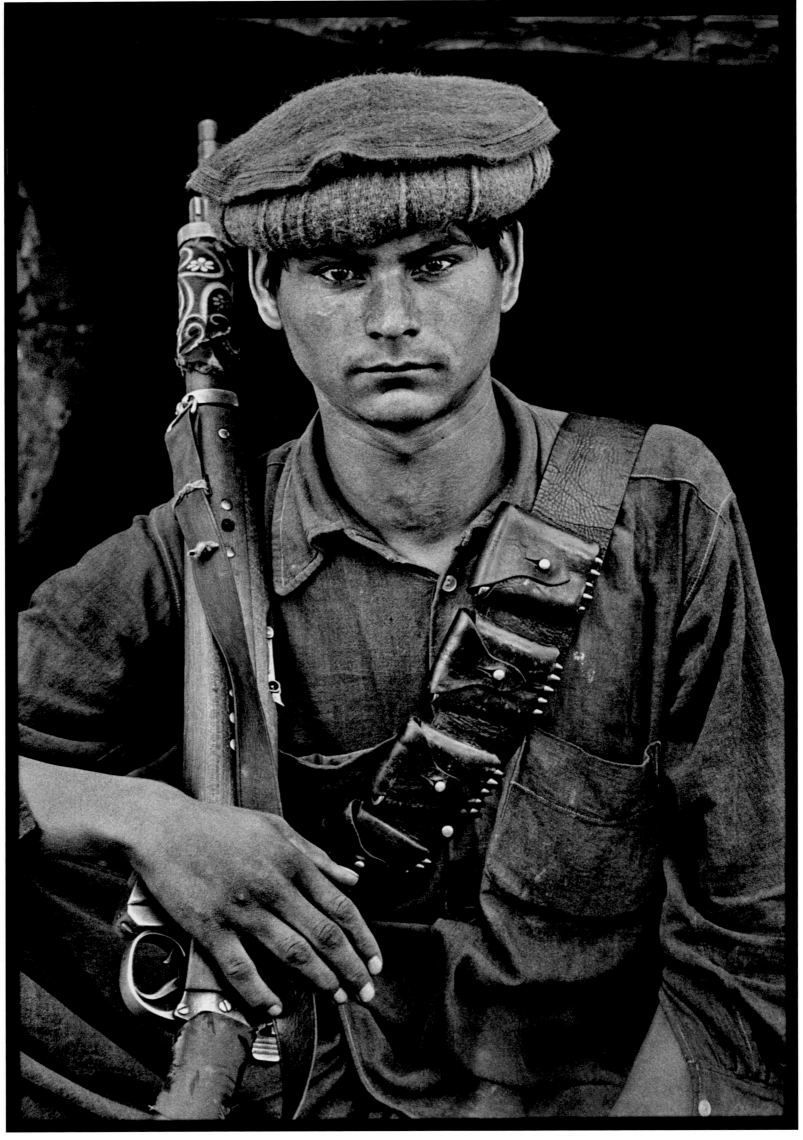

아프가니스탄, 1979

폭격 속의 촬영

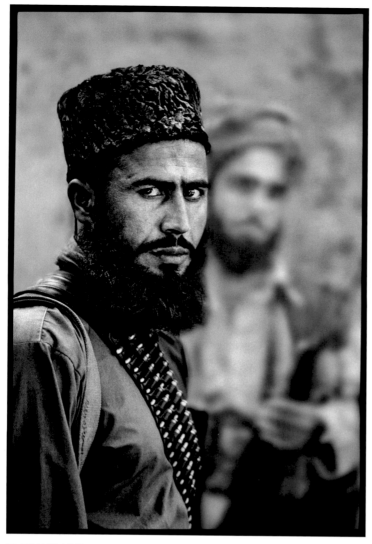

아프가니스탄, 1979

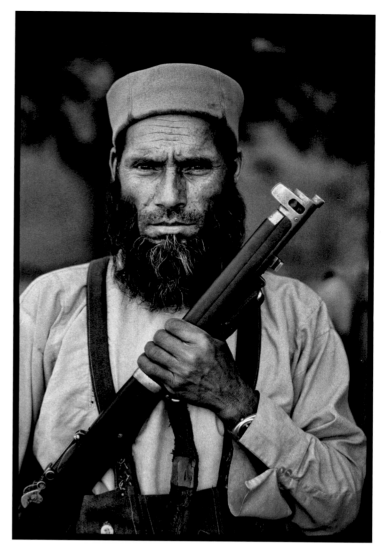

아프가니스탄, 1979

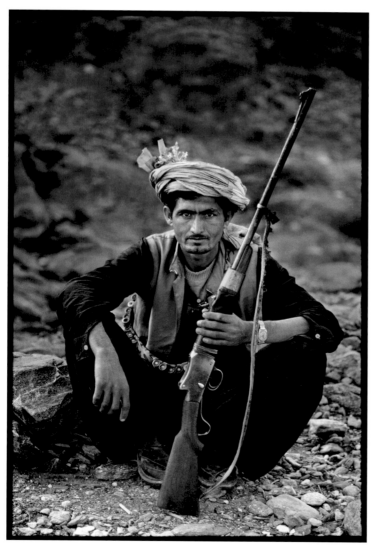

아프가니스탄, 1979

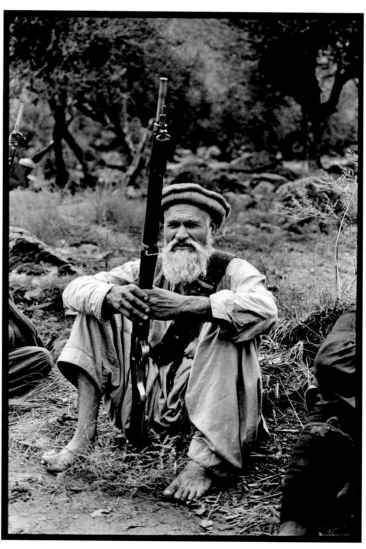

아프가니스탄, 1979

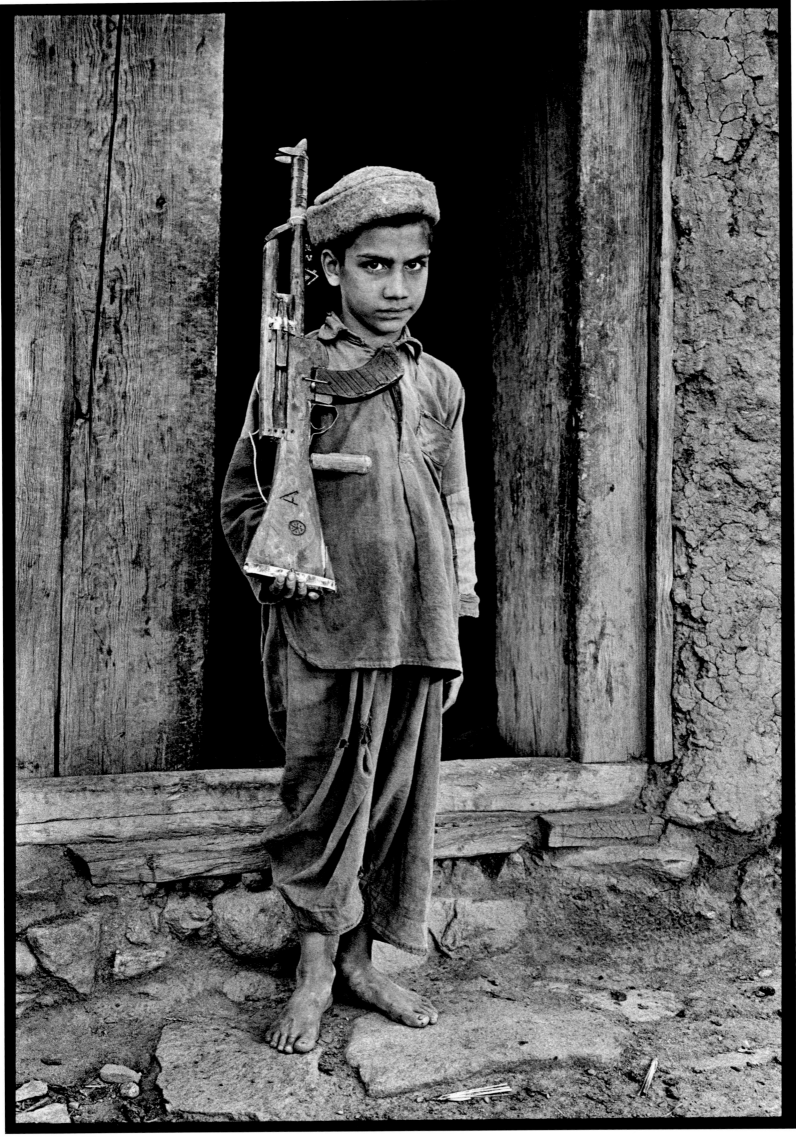

장난감 총을 든 소년, 아프가니스탄, 1979

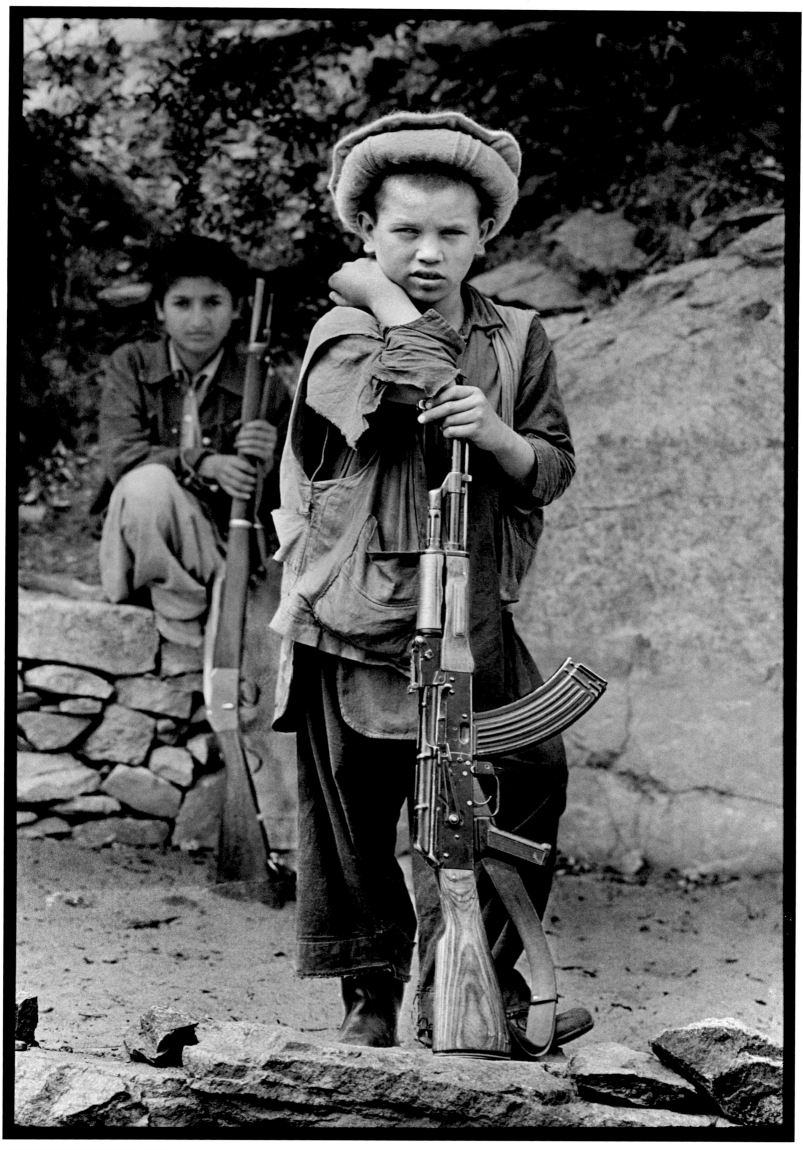

아버지의 총을 든 소년, 아프가니스탄, 1979

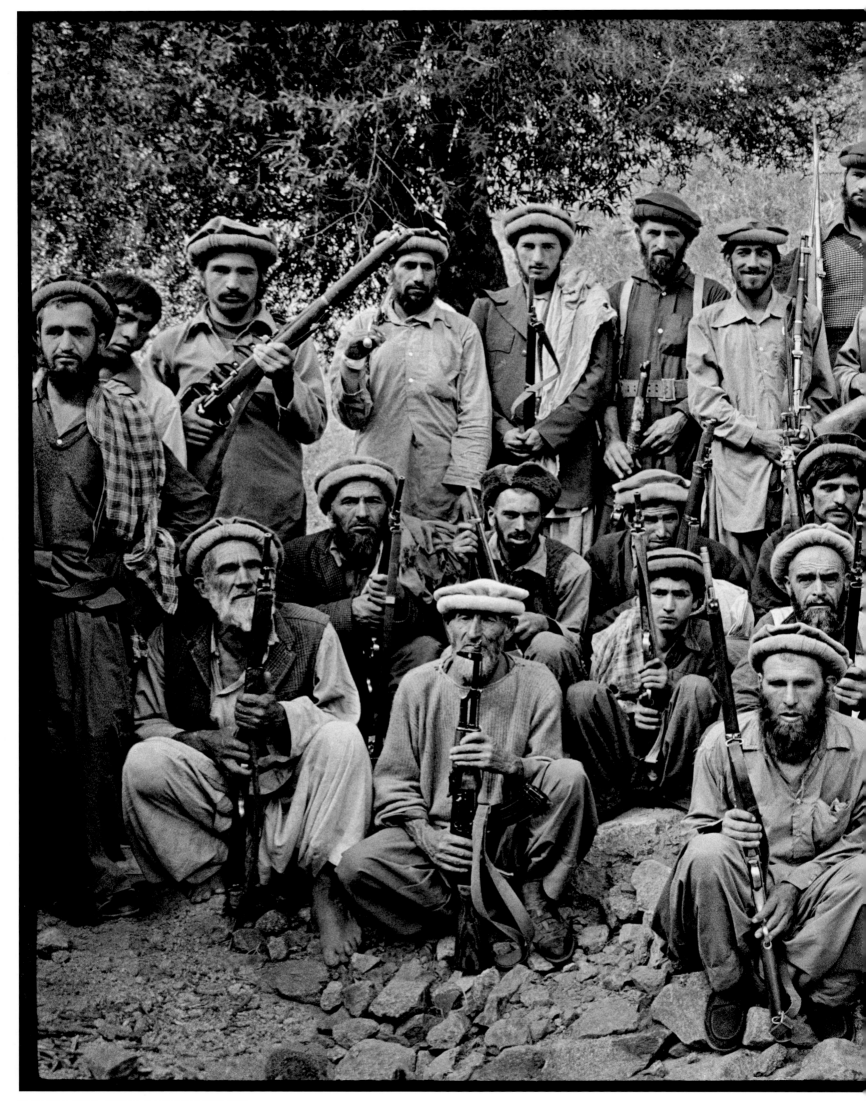

무기를 들고 모여 있는 전사들, 누리스탄, 아프가니스탄, 1979

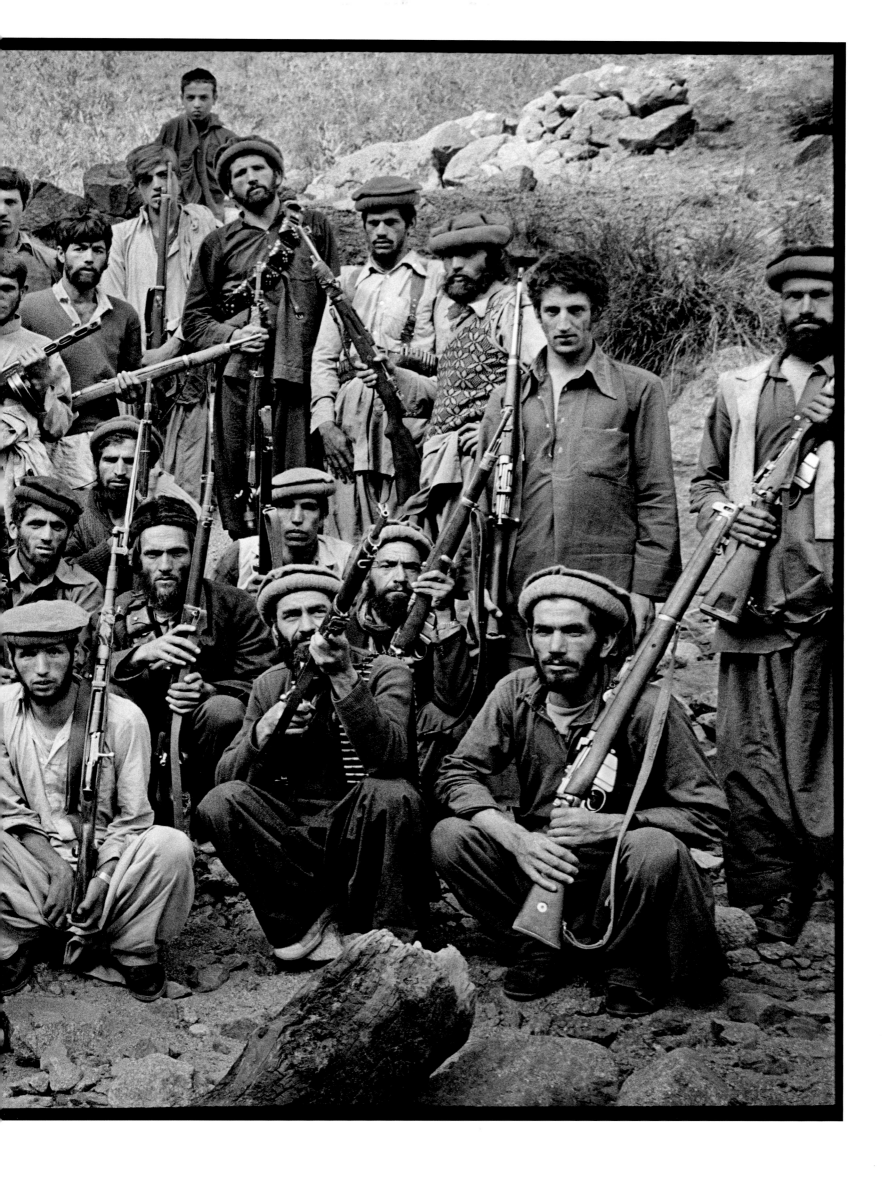

**줄거리**

영국령의 낡아 가는 유물일 뿐 아니라
현대적인 인도의 신경계라고 할 수
있는 광대한 인도의 철도망은
카이베르 고개Khyber Pass에서
방글라데시까지, 그리고 히말라야에서
케랄라Kerala에 이르기까지 뻗어 있다.
이러한 철로 위에서 2년이 넘도록
인도 아대륙을 종횡무진한
스티브 맥커리는 10억 명 이상을 실어
나르는 교통망 안에서 사람들의 친숙한
초상 사진과 철도에 의존해 사는
각 인물들의 모습을 포착했다.
이러한 이미지는 시대를 초월하여
공감을 얻었다.

**날짜와 장소**

1983
방글라데시, 인도, 파키스탄

# 철로 위의
# 인도

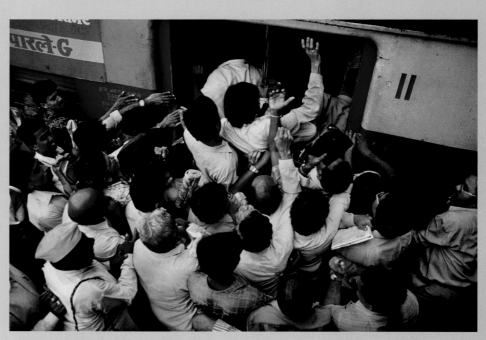

기차를 타기 위해 밀고 있는 군중, 봄베이, 인도, 1993

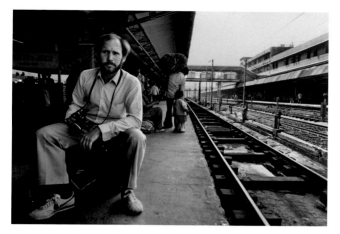

하우라Howrah 역에 있는 스티브 맥커리, 인도, 1983

폴 서룩스의 『위대한 철로 바자』
표지(Penguin, 1977)

스티브 맥커리가 인도 전체를 이어 주는 십자형의 광범위한 철도망의 매력에 빠지게 된 것은 사실 여행서의 고전인 폴 서룩스Paul Theroux의 『위대한 철로 바자The Great Railway Bazaar』(1975)의 영향 때문이었다. 역설적일 수도 있지만, 그는 열차가 정지하고 있는 상태를 오히려 더 좋아했다. 1978년, 28세의 맥커리는 2년 동안의 필라델피아 지역 신문 사진기자 생활을 마무리하고 아대륙으로의 여행이라는 부푼 꿈을 실현하고자 결심했다. "저는 학생 때 아프리카와 라틴아메리카를 여행했고, 유럽에서 1년을 살기도 했습니다. 그런데 문득 때가 왔다는 생각이 들었습니다. 약간의 돈도 모았고 몇백 통의 필름도 장만했으니 이제 인도로 향해야 할 때가 왔다고 생각한 것입니다." 그는 겨우 2주 정도를 그 나라에 머물렀는데, 그때를 이렇게 회상했다. "남부에 위치한 코다이카날Kodaikanal이라는 지역에서 아메바성 이질에 걸렸을 뿐만 아니라 감염된 개에 노출되었다는 이유로 광견병 주사까지 맞아야 했습니다. 병원에 입원하고 있는 동안 넉 달간의 아시아 기차 여행 뒤에 펴낸 폴 서룩스의 책을 읽기 시작합니다." 그로부터 5년 뒤 맥커리도 비슷한 여행을 하게 됐지만, 그는 서룩스와 달리 사진으로 그 기록을 남겼다는 데 차별점이 있다.

맥커리는 1980년, 미국으로 돌아오자마자 사람들이 가장 많이 찾는 보도사진가이자 다큐멘터리 사진작가로 거듭나기 시작했다. 친소 세력의 아프가니스탄 정부와 무자헤딘 반란군 사이에 있었던 1979년의 전쟁을 담은 그의 작품(그중 몇몇은 내전을 담아낸 첫 사진이었다)은 출판되어 전 세계로 팔려 나갔다(8-25쪽 참조). 그리고 3년 뒤, 아프가니스탄과 파키스탄에서 일어나는 사건을 『타임』이나 『내셔널 지오그래픽』에 기록하는 작업을 완수하면서 그의 입지는 계속 커져만 갔다. 마침내 1983년, 그는 1일 평균 3천만 명의 승객을 실어 나르는 남아시아의 철도 시스템을 이용해 움직이는 도시를 촬영하는 것이야말로 자신이 꿈꿔왔던 일이라는 사실을 깨닫게 된다. 맥커리는 영국 식민지 시절에 건설된 남동쪽 내륙 철로를 따라 파키스탄 카이베르 고개에서 북인도를 지나 방글라데시의 치타공Chittagong에 이르는 긴 여정을 8월부터 12월에 걸쳐 총 다섯 달간 진행하고 그동안의 이야기를 엮고자 했다.

"인도 사람들 대부분에게 비행기를 이용한 여행은 사치입니다"라고 맥커리는 말한다. "그렇기 때문에 기차와 기차역은 언제나 사람들로 넘쳐났고 항상 북적였습니다." 인도 아대륙에서의 생활을 막 시작했을 즈음에는 인도인들이 만들어 내는 소음, 색깔, 냄새의 불협화음조차도 그에게는 굉장히 매력적으로 다가왔다. 그는 새로운 도시에 도착하면 눈에 띄는 주요 기차역의 플랫폼을 서성이는 것으로 모험을 시작했다. "기차가 플랫폼으로 미끄러져 들어오면 주위를 압도하는 황홀한 삶의 소용돌이가 일었고, 나는 이를 사진에 담으려 노력했습니다. 나는 사람들 곁에 산같이 쌓인 짐처럼 플랫폼에 진을 치고 앉아 나만의 방식으로 작업을 이어 갔습니다." 기차역을 배경으로 쉴 새 없이 변하는 일상의 모습들은 사진기자의 로망이었다. "인도의 기차역들은 모두 그 나라의 소우주입니다. 당신의 눈앞에 삶을 영위하는 악착같은 사람들의 모습이 펼쳐지는 것이죠. 모든 것이 한눈에 보입니다. 먹고, 자고, 씻고, 아이를 돌보고, 사업을 하는 것까지도요. 차이 왈라Chai wallah(인도에서는 특정한 일을 하는 사람에 왈라를 붙인다. 즉 차이를 파는 사람을 의미한다–옮긴이 주)는 차를 팔고, 소와 원숭이는 음식을 구걸하고, 사람들은 기차표를 사수하기 위해 고군분투합니다. 그때 군중이 내는 소음은 마치 욕설처럼 들립니다. 또한 수많은 장사꾼들이 특정한 영역의 구분 없이 기차역의 안과 밖 어디든 포진하고 있습니다. 어떤 이는 신발을

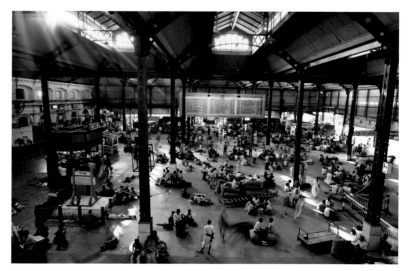

하우라 역, 캘커타, 인도, 1983

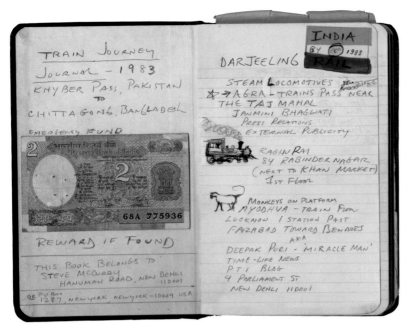

고치고, 다른 이는 이발과 면도를 합니다. 기차역에서 활동하는 이발사들은 단출한 의자 하나와 작은 종지에 담긴 물이 전부입니다." 페샤와르 칸톤먼트Peshawar Cantonment 기차역 플랫폼에서 찍은 한 사진에는 이발사 앞에 앉은 손님이 보란 듯이 총을 멘 채 얼굴에는 두꺼운 거품을 바르고 굉장히 편하게 앉아 있다(오른쪽 참조). 이런 공공 영역과 사생활의 경계가 불분명한 모습들이 바로 맥커리가 생각하는 인도와 파키스탄의 매력이었다. "가난한 사람뿐만 아니라 별로 가난해 보이지 않는 사람들까지도 삶을 길거리에 내놓고 사는 것 같았습니다"라고 그는 말했다. "때로는 충격적이기도 하지만, 대개는 그 모습이 참으로 흥미롭습니다."

기차의 관리 상태에서 인도 사회의 냉혹한 차별은 더 확연하게 드러났다. 녹슨 엔진, 겨우 굴러갈 것처럼 보이는 바퀴의 외관, 그리고 무너져 내릴 것 같은 내부 장식의 오래된 차량이지만 다행히 제 기능을 하며 움직였다. 떠들썩한 기차역은 장엄한 건축물과 같고, 기차를 기다리는 승객들이 있는 대합실은 곧 허물어질 것처럼 음울했다. 기차는 웅장함과 군더더기 없는 실용성의 그다지 어울리지 않는 조합이었다. 하지만 일단 탑승하면 마치 준비한 사진이 주마등처럼 스쳐가듯이 창문을 통해 살아 움직이는 멋진 사진들이 이어졌다. 인도 여행자들은 좁은 공간을 활용해 작은 나무 의자에 다닥다닥 붙어 앉거나 높이 쌓은 짐 위에 걸터앉는 등 갖가지 방법을 이용해서 자신의 여행을 가능한 한 편안하게 만드는 데 가히 전문가라고 할 수 있다. 맥커리는 함께 기차에 탄 사람들이 잠잠해진 뒤에 철로 위를 달리는 바퀴의 반복되는 소리를 멍하게 들으면서 그들을 촬영했다. 때로는 사진 촬영을 시작하기가 어려웠다. "만약 당신이 기차 객실에 여섯 시간 정도 그들과 함께 있다면 사람들은 끝내 지쳐 버릴 것입니다. 작업의 대부분은 촬영 초반에 사람들이 보이는 호기심을 잘 참고 견디면서 시작됩니다. 기다리다 보면 마침내 그들은 다른 곳을 보게 될 것입니다. 당신에게 지겨움을 느끼고 더 이상 당신을 의식하지 않을 때 사진을 찍으면 됩니다." 한 사진에서 어린 소년은 그의 애완 염소를 장에 데려가면서 할아버지에게 위로를 받고 있다(41쪽 참조). 그림 같은 빛과 구도는 굉장히 매력적이지만 동시에 가슴 저리는 장면의 관찰자로서 사진가가 환기시키고

자 한 연민과 이해의 감정이 느껴진다.

맥커리는 장소에 따라서 때로 여행을 멈추고 그곳에서 몇 시간, 혹은 며칠을 보냈다. "나는 기차가 멈출 때마다 설령 정차 시간이 아주 짧더라도 일단 내려서 기차역이나 플랫폼에서 사진을 찍습니다. 그리고 기차가 다시 시동을 걸면 다른 모든 승객들처럼 열심히 달려서 기차에 몸을 싣습니다. 두 명의 조수를 대동했던 것은 몇 번에 불과했는데, 그들 중 한 명은 내가 사진을 찍으러 내릴 때 통역을 도와주었고, 다른 한 명은 우리가 기차 밖에 있는 동안 남아 있는 장비들을 지켜보고 있었습니다."

맥커리는 정거장에 내릴 때마다 열차의 창문을 자연스러운 화각으로 삼아 촬영하곤 했다. 창밖으로 몸을 기대고 있는 벵골 여인과 그녀의 아들을 찍은 사진도 그중 하나다(40쪽 참조).

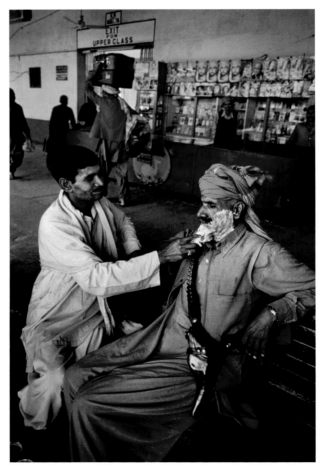

기차역의 이발사, 페샤와르, 파키스탄, 1983

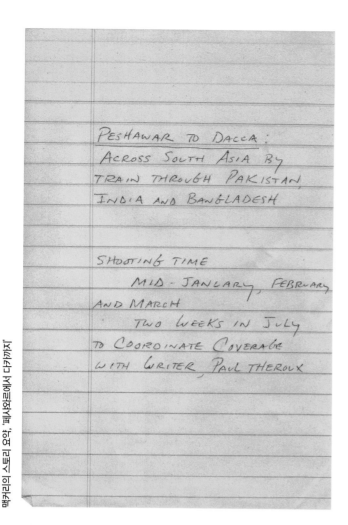

PESHAWAR TO DACCA:
ACROSS SOUTH ASIA BY
TRAIN THROUGH PAKISTAN,
INDIA AND BANGLADESH

SHOOTING TIME
    MID-JANUARY, FEBRUARY
AND MARCH
    TWO WEEKS IN JULY
TO COORDINATE COVERAGE
WITH WRITER, PAUL THEROUX

맥커리의 세부 촬영계획, '85년 여름 촬영일지

# NATIONAL GEOGRAPHIC SOCIETY  ☐  NEWS FEATURE

FILE: INDIA TRAIN STORY

TRAVELING ACROSS INDIA BY TRAIN:
RICH CONTRASTS OF PEOPLE, PLACES

National Geographic News Service

WASHINGTON -- From a window of one of India's best trains, a departing passenger looks down on the holy city of Varanasi, a glorious distant sight sparkling in the rays of the rising sun.

The traveler sees the sun-gilded ghats--broad steps on the banks of the Ganges River--and the spires of the city's thousand temples.

The splendid view is deceptive. Nothing that is holy in India is considered dirty, but Varanasi, up close, is one of the filthiest cities in the vast country.

An Indian medical student, on his way to the Ganges for his ritual bath, tells a visitor that he will immerse himself in the water, ignoring the floating corpses of goats, monkeys, and an occasional beggar. "It is a question of mind over matter," he says.

Splendor to Squalor

A railway trip across the Indian subcontinent, from Peshawar, Pakistan, to Chittagong, Bangladesh, is a study in contrasts: from splendor to squalor, from rugged mountains to flooded plains, from steam-powered, narrow-gauge trains to swifter wide-track diesels.

The excellent train out of Varanasi, for example, contrasts with the night train from Agra to the holy city. It is filthy, even in first class. It has no bedding, food, or water. Hot cinders blow in its windows.

16,042--MC, R-W                    (MORE)                    6-20-84

내셔널 지오그래픽이 발표한 기사, 1984년 6월호

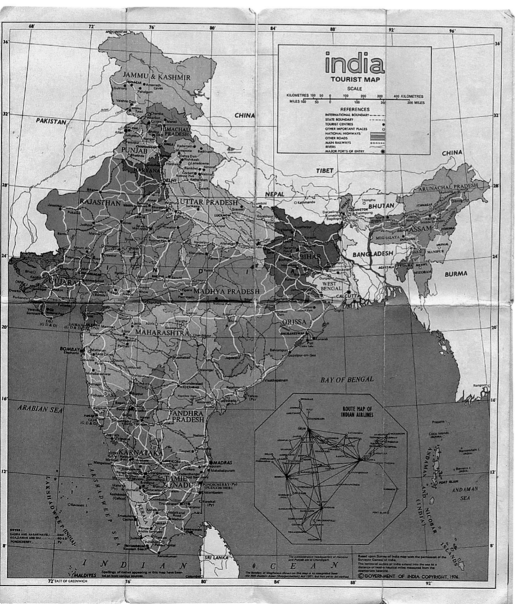

인도의 관광지도

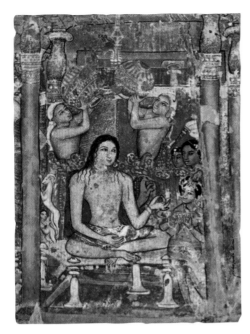

아잔타Ajanta 프레스코 벽화가 그려진 엽서, 인도,
스티브 맥커리가 보니 브소스케Bonnie V'Soske에게 보냄, 1983

진홍색의 차량과 여인의 붉은 숄, 그녀의 그윽한 눈빛과 이마에 찍힌 붉은 빈디가 모두 하나의 아름다운 장면을 만들어 냈다. 맥커리는 붐비는 차량의 창문을 통해 사람들 사이에 낀 한 가족을 촬영했고, 역에서 물건을 파는 상인들에게 무엇인가를 사려고 몸을 창문 밖으로 내민 사람들을 찍었으며, 낙농업자들이 창가나 창 아래에 우유 통을 달고 예의 주시하고 있는 모습들도 담았다. 또한 아주 짧은 정차 시간 동안에 창밖을 내다보는 각각의 여행자들을 한 장의 사진에 네 개의 초상으로 담아내기도 했다(38-39쪽 참조). 시선을 사로잡는 사진이란 반드시 조금 더 많은 이야기를 듣고 싶도록 만든다. 이 많은 사람들은 각각 어디로 가는 것일까? 또는 어디에서 왔을까? 이 여행의 끝에서 그들은 과연 누구를 만나게 될까? 기차 옆구리에 실려 있는 자전거는 기차에서 내려서도 계속될 긴 여정을 암시하고 있다.

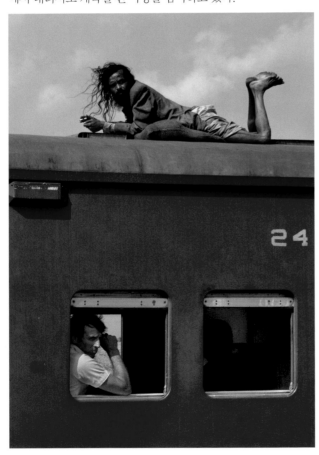

기차 지붕 위에 있는 남자, 방글라데시, 1983

방글라데시의 한 기차역에 뛰어내린 맥커리는 창문을 액자 삼아 여행자로 보이는 서양인을 촬영했는데, 그의 바로 위 기차 지붕에는 한 동양인이 긴 머리를 풀어헤친 채 팔을 대고 엎드려 강한 바람을 맞고 있다(아래쪽 참조). 비교적 부유해 보이는 열차 안 승객의 모습과 가장 낮은 등급의 기차표도 살 수 없어 지붕 위에 무임승차한 승객의 모습을 기차의 강렬한 빨간색과 하늘의 파란색과 나란히 보여 줌으로써 이 사진의 특징이 살아난다. 때로는 떠돌이 여행자를 찍기 위해 사진가가 직접 기차의 지붕 위로 올라가는 경우도 있는데, 가령 시장으로 벼를 옮기는 농부들을 촬영할 때도 마찬가지다(31쪽 참조). 물론 열차 위에 오르는 것은 항상 위험한 일이다. 맥커리는 "한번은 사진을 찍다가 아래로 늘어진 전깃줄을 보지 못했는데, 그중 하나가 내 뒤통수를 쳐서 맥을 못 추고 넘어진 적이 있습니다. 그래도 나는 불행 중 다행으로 열차에서 떨어지는 일만은 피할 수 있었습니다"라고 그때를 떠올렸다. 이것은 움직이는 열차에서 위태롭게 서 있는 승객에만 국한된 이야기가 아니다. 그는 또 다른 사진에서 제대로 갖추어 입은 웨이터들이 기차 밖으로 몸을 빼고 차를 담은 쟁반을 전달하는 장면을 포착했다. 페샤와르Peshawar와 라왈핀디Rawalpindi를 지나고 있던 기차는 굉장히 빨리 달리고 있었기 때문에 사진 속에 보이는 바닥은 마치 일부러 흐릿하게 처리한 것처럼 보인다(31쪽 참조). 이 사진을 찍기 위해 맥커리가 몸을 쭉 빼고 불안정한 자세를 취하며 뒤쪽을 보는 동안 조수는 그의 다리를 꽉 붙잡고 있어야 했다.

움직임이라는 주제는 다양한 방법으로 맥커리의 모든 작품을 관통하여 전달된다. 골목 어귀에서 아이가 사라지고, 사람들이 철길을 따라 걷고, 누군가는 마치 열차가 후진하는 것처럼 창문 옆을 나란히 따라 걸으면서 그의 사진을 생동감 있게 만든다. 이것이 맥커리의 방식이다. "여행을 떠나고 메모하고 관찰하는 것입니다"라고 그는 말한다. "처음에는 아무것도 보이지 않기 때문에 당신은 걱정하기 시작합니다. 그러나 시간이 흐르면 그들 스스로 존재감을 드러내게 됩니다. 그리고 여행을 계속하다 보면, 당신은 그 장소에서 오는 리듬을 탈 수 있게 될 것이고 어느 순간부터 전에 보이지 않던 것들이 보이게 될 것입니다." 여행

인도의 기차표, 1983

을 하면서 주의 깊게 메모를 남기는 맥커리의 습관은 때로 각기 다른 시간과 장소에서 찍힌 두 장의 사진을 운명적인 한 쌍의 연작으로 엮어 주기도 한다. 그는 아그라Agra의 야무나Yamuna 강을 가로지르며 놓여 있는 다리를 파노라마 뷰로 넓게 담아냈다. 지역의 기차 시간표를 꼼꼼히 확인해 증기기관차가 검은 철교 위로 지나가는 정확한 시간을 알아냈으며, 강둑을 따라 빨래하는 남녀를 함께 담았다(32쪽 참조). 그리고 그 후에는 방글라데시의 다카-치타공 노선의 기차가 다리를 건널 때 내려 강가에서 수영하며 다이빙하는 소년들과 함께 그 뒤로 천천히 다리를 지나가는 기차를 담고자 했다(32쪽 참조). 방글라데시에 몬순이 이어지면서 급하게 불어난 물이 도로와 벌판을 모두 에워싼 모습을 기록하기도 했다. 폭우가 내리는 동안에는 때로 철로만이 유일하

게 홍수에서 살아남은 땅이었으므로 물이 빠질 때까지 마을 사람들은 철로 근처에 모여 있었다(42-43쪽 참조). 이것이 바로 인도의 삶을 이루고 있는 요소들을 하나의 프레임 안에 모아 보여 주는 사진들이다.

그는 기차 시간표와 개인 일정표 둘 다에 맞춰 전체 프로젝트에서 정해진 계획에 따라 움직였지만, 그럼에도 우연히 찾아온 기회를 놓치지 않았다. 카이베르 고개를 통과해 가는 철도 노선의 시작점에서 수십 년 된 낡은 철로의 보수 공사를 맡고 있는 노동자들을 만날 수 있었다. 날씨의 변화무쌍함을 고려해 볼 때, 란디 코탈Landi Kotal을 지나는 트랙을 무사히 유지하려면 끝없는 노력이 수반되어야 한다. 이 지역의 철로는 아프가니스탄과 페샤와르를 잇는 북부 파키스탄의 유일한 노선이며 또한 이

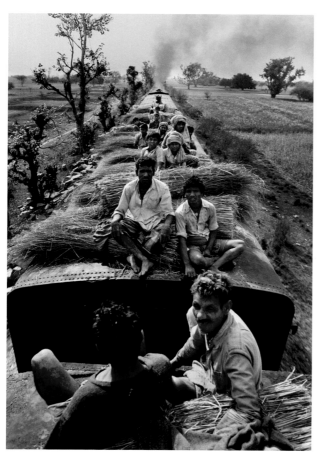

건초를 시장으로 가져가는 농부들, 인도, 1983

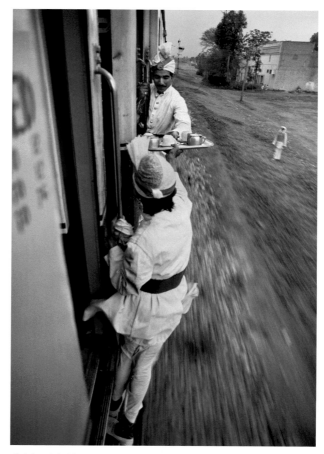

페샤와르에서 라왈핀디로 가는 기차의 객차 사이에서 위태롭게 차를 건네는 모습, 파키스탄, 1983

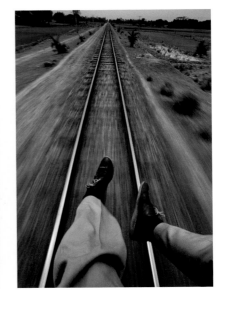

파키스탄 다카에서 인도 페샤와르로 여행 중인 스티브 맥커리, 1983

기차는 지역 물류 무역의 결정적인 요소라 할 수 있다. 그리고 이는 흔히 볼 수 없는 맥커리의 풍경 사진으로 히말라야 산자락의 작은 언덕이 이루는 험한 지형을 보여 준다. 기차는 높이 솟은 산들을 가르며 뱀처럼 트랙 위를 미끄러져 가고, 은백색의 기차는 넓게 파노라마로 펼쳐진다(33쪽 참조). 이러한 이미지들은 사진가가 기차 시간표를 꼼꼼히 확인하고 계산해야 할 뿐 아니라 어느 방향에서 찍었을 때 가장 멋진 구도를 잡을 수 있는지 등과 같은 세부사항을 잘 조사해 놓았기에 만들어질 수 있었다. 한 지형

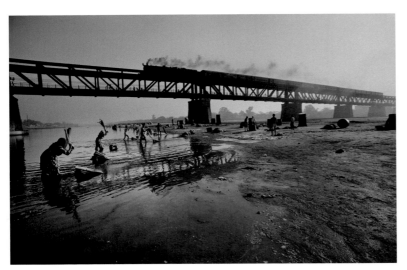

야무나 강에서 빨래하는 모습, 아그라, 인도, 1983

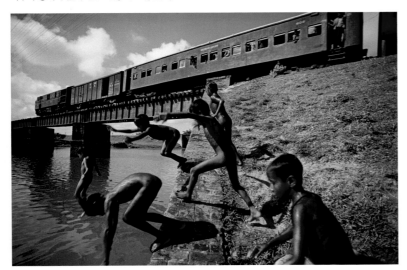

다카-치타공 노선 기찻길 옆에 있는 강으로 뛰어드는 아이들, 방글라데시, 1982

을 멀리 떨어져서 찍은 맥커리 작품의 특징은 그 사진과 사진 속 장소에 살고 있는 사람들을 나란히 두고 봤을 때 더 깊은 이해가 가능하다는 것이다. 사진 속에 보이는 인물은 길게 뻗은 지형의 고립된 지역에서 일하는 기술자 중 하나다(45쪽 참조). 그의 얼굴에서 헤아릴 수 없는 세월 동안 축적된 비와 바람, 더위와 추위를 발견할 수 있다. 이는 물론 맥커리의 진정성 있는 공감의 결과라 할 수 있다. 그 사진은 풍경에서 느껴지는 막역함과 계속되는 노역을 그 남자의 얼굴에 담아낸 것이다.

다소 길어진 아그라에서의 체류 기간 동안 맥커리는 장장 5일에 걸쳐 타지마할Taj Mahal을 지나가는 기차와 지역 철로 감독관을 촬영했다. 사진 속에는 초기 식민지 시절에 사용됐을 법한 전통적인 손수레에 앉은 감독관이 있고, 수레에는 주의를 나타내는 붉은 깃발이 꽂혀 있다. 그리고 곁에는 그를 엄호하는 한 남자가 있으며, 뒤에서 수레를 밀고 있는 두 남자를 포함하여 완전한 수행단을 이룬다(33쪽 참조). 맥커리의 사진은 주로 미묘한 색의 대응으로 통일성을 지닌다. 붉은 깃발과 남자들의 터번, 다른 한 남자의 재킷까지 모두 붉은색으로 반복된다. 또한 저 멀리에는 주요 무덤의 양 옆에 자리한 붉은 벽돌 모스크와 미나레트minaret(모스크에 부설된 높은 탑-옮긴이 주)가 각각 붉은색으로 호응하고 있다. 그리고 마침내 녹슨 바퀴와 붉은 발을 비추는 석양이 이 모든 요소에 완성도를 더하며 집대성되었다. 맥커리는 이 연작의 다른 사진에서 거대한 검은색 증기기관차와 백색 곡선의 타지마할을 함께 배치했다(34쪽 참조). "나는 우연히 아그라포트Agra Fort 역에서 철로를 따라 걷다가 철로 뒤편으로 타지마할이 보인다는 엄청난 사실을 알게 되었습니다. 그리고 그때부터 한자리에 앉아 기다리기 시작했습니다. 어느 순간 갑자기 증기기관차가 타지마할 앞에서 움직이기 시작했습니다. 그리고 그때 나는 이 사진을 찍을 수 있었습니다. 이 사진에서 당신은 아마 과거와 현재의 연속성을 느낄 수 있을 것입니다."

맥커리의 작품에서는 색을 풍부하게 사용하는 것이 매우 중요하게 여겨진다. 이것이 얼마나 중요한지는 다른 작품에서도 어렵지 않게 찾아볼 수 있다. 물론 아그라에서 촬영한 사진들 역시 마찬가지다. 인도교에서 찍은 땅거미 질 무렵 아그라포트 역

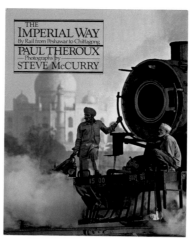

폴 서룩스의 『임페리얼 웨이The Imperial Way』
(Houghton Mifflin, 1985) 표지를 장식한
맥커리의 타지마할과 기차 사진, 아그라, 인도,
1983

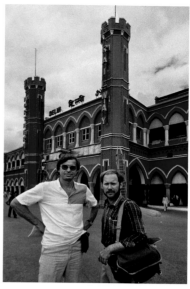

스티브 맥커리와 폴 서룩스, 델리 기차역, 인도,
1983

히말라야 고원을 미끄러져 가는 기차, 인도, 1983

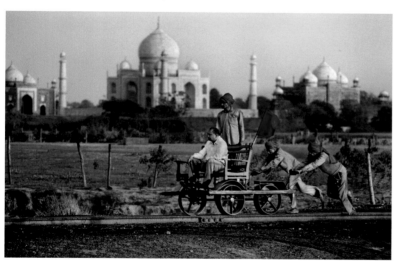

철로 위의 감독관, 아그라, 인도, 1983

에 비친 열차 지붕 환기구를 열고 있는 승무원의 모습이다. 이 사진은 전통과 현대, 정신적인 것과 물질적인 것의 대조를 보여 준다. 또한 사진 전체를 휘감고 있는 진홍색 색조는 성스러움과 세속적인 것 사이를 이어 주는 연결고리가 되어 사진이 지닌 의미를 더욱 강조한다. 그리고 그 색감은 하루의 끝, 식어 가는 엔진, 쉬고 있는 사람들의 열기를 반영하며 인도 문화에 깃든 심오한 정신세계를 연상하게 한다. 이 사진은 특히 인도 사회의 영원한 특징과 변화 모두를 상징적으로 보여 주고 있다.

맥커리는 언젠가 아시아를 두고 '찍을 것이 넘쳐나는 곳'이라고 말한 적이 있는데, 그 이유를 이렇게 설명했다. "아시아는 조명이나 고대 신앙과 같은 것이 무궁무진한 곳이기 때문입니다." 만약 '무궁무진'이라는 말을 가장 명료하고 정확하게 설명할 수 있는 장소를 고르라고 하면, 분명 인도의 철로가 1순위로 꼽힐 것이다. 맥커리의 사진들은 실제로 움직이는 많은 인도인들의 삶의 중심을 보여 준다. "기차역은 연극 무대와 같고, 상상할 수 있는 모든 일은 바로 그 무대에서 일어납니다. 물론 거기에서 기차가 빠지는 경우는 있을 수 없습니다."

(46쪽 참조)의 사라지는 빛은 그 장면에 평온함을 더하며, 피사체와 장식의 세세한 부분에까지 보는 이의 눈길을 끈다. 배경의 옅은 하늘에는 희미하게 자마 마스지드Jama Masjid(인도에서 가장 큰 이슬람 사원-옮긴이 주)의 돔과 미나레트가 보이고, 앞쪽에는 사진 왼쪽으로 뻗어 있는 철로들이 보인다. 승강장에 있는 승객들의 그림자 외에 유일하게 눈에 들어오는 피사체는 미세한 백색 빛

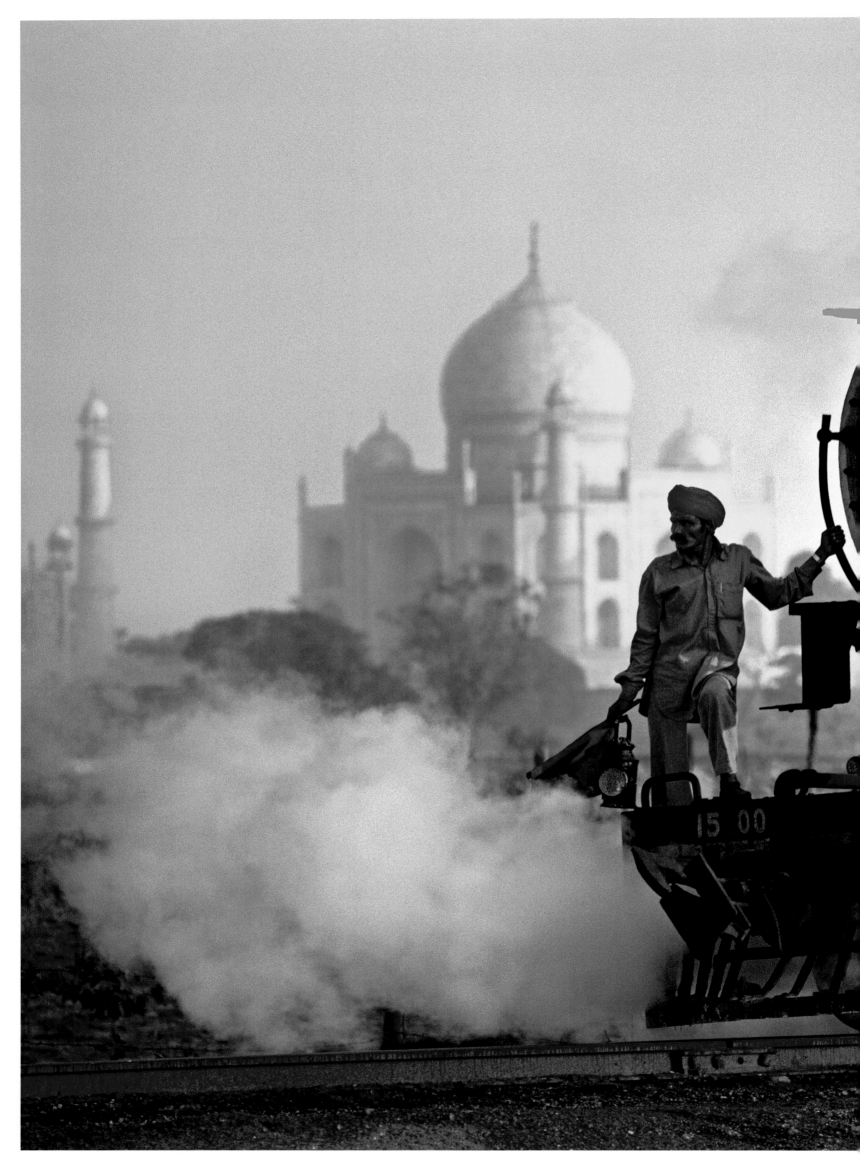

타지마할 근처의 철로에서 이루어지는 입환 작업, 아그라, 인도, 1983

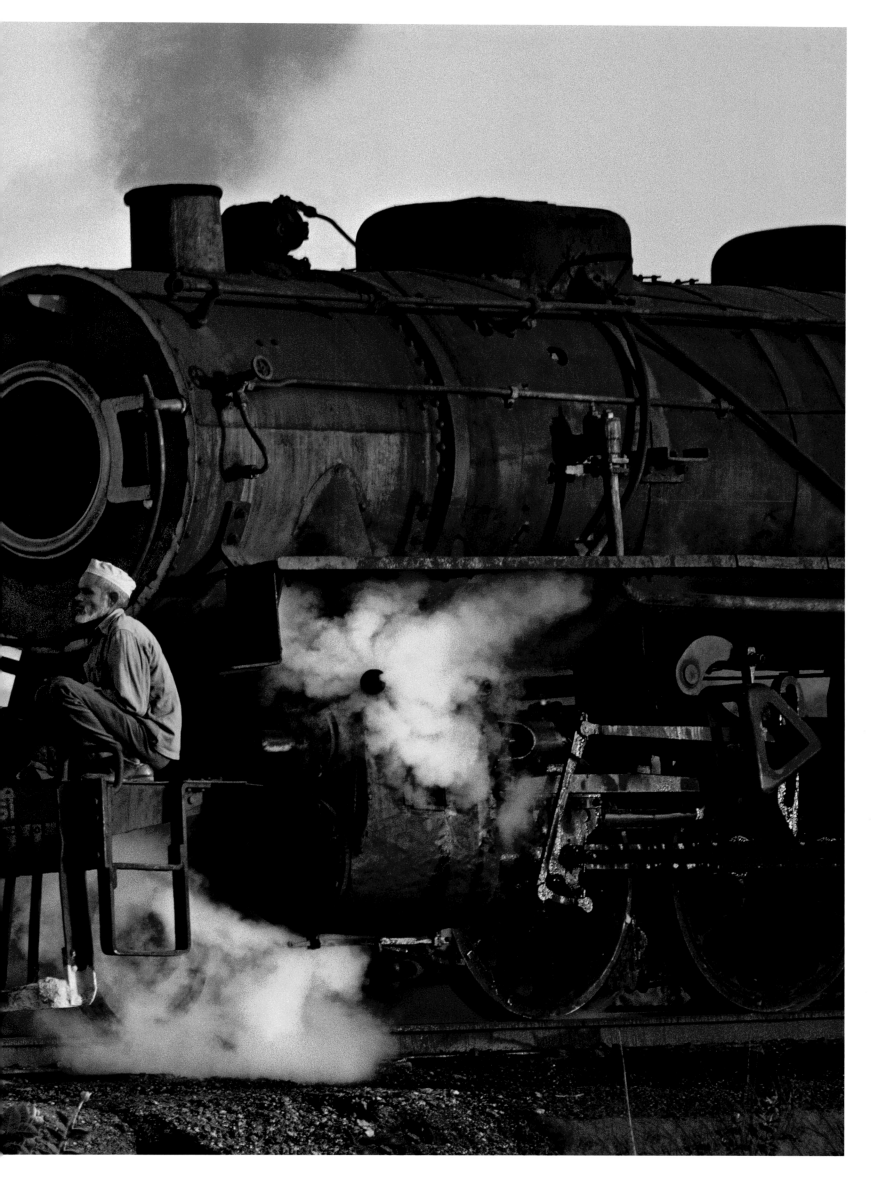

기차역 플랫폼, 올드 델리Old Delhi, 인도, 1983

철로 위의 인도

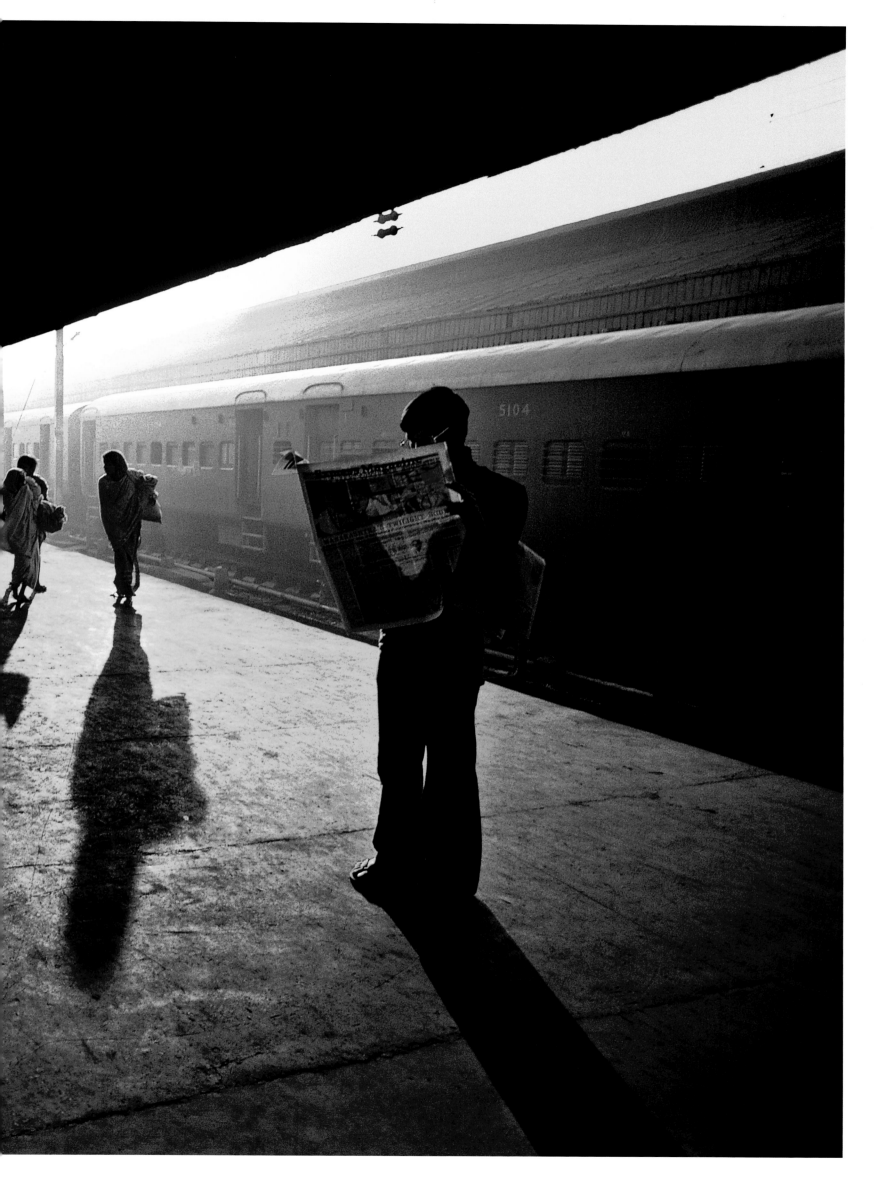

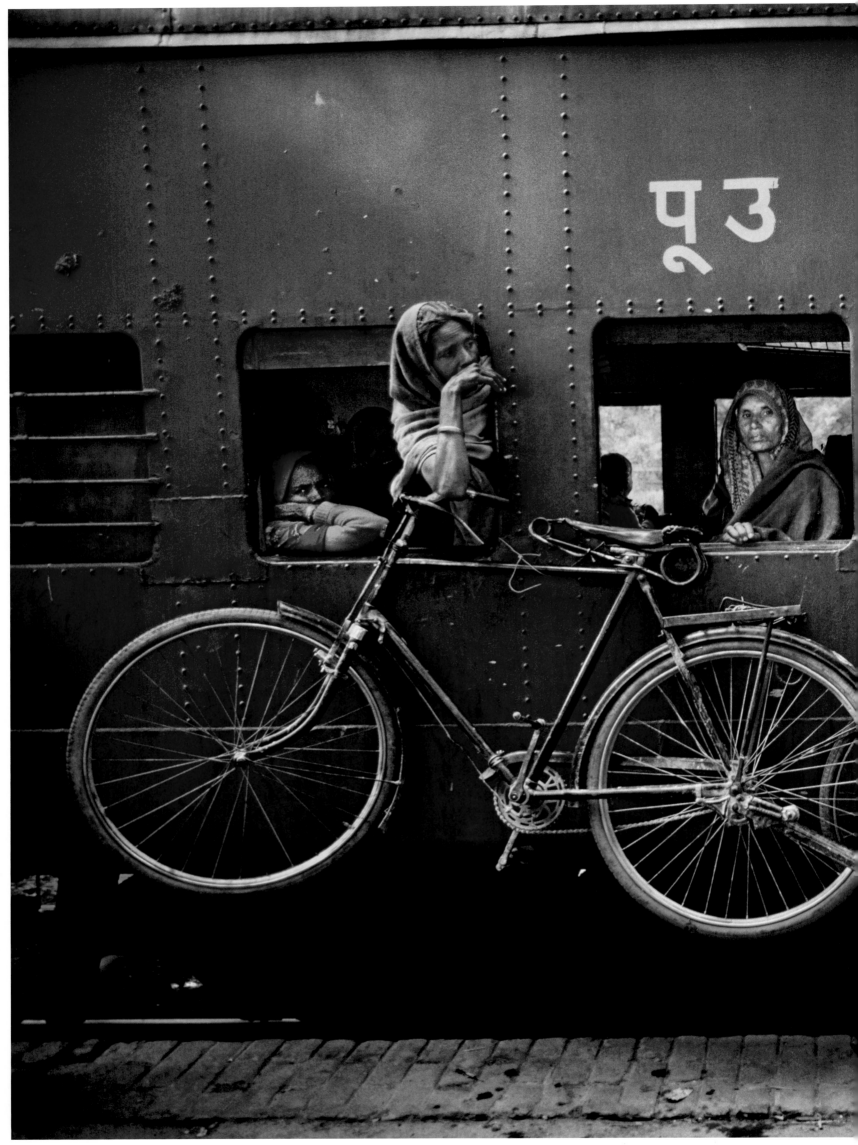

기차 옆에 달려 있는 자전거들, 서벵골, 인도, 1983

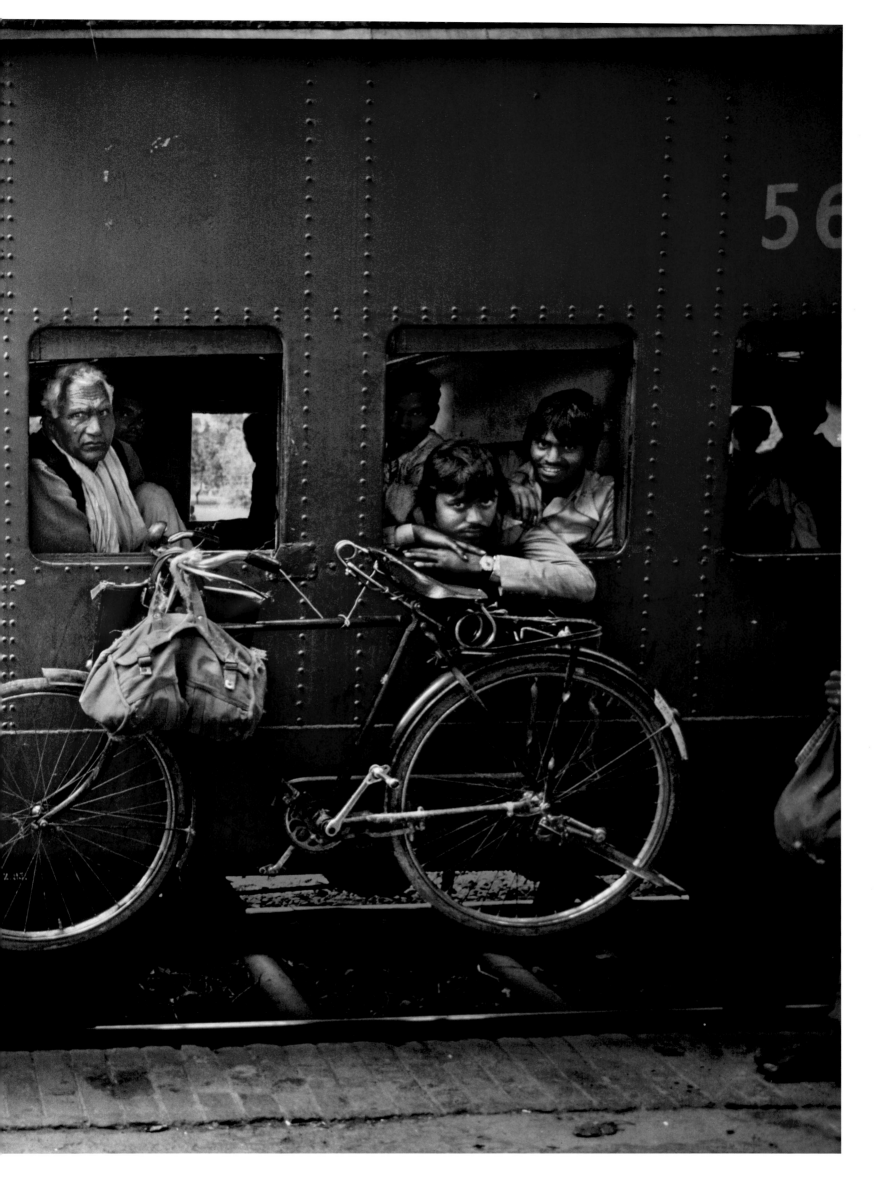

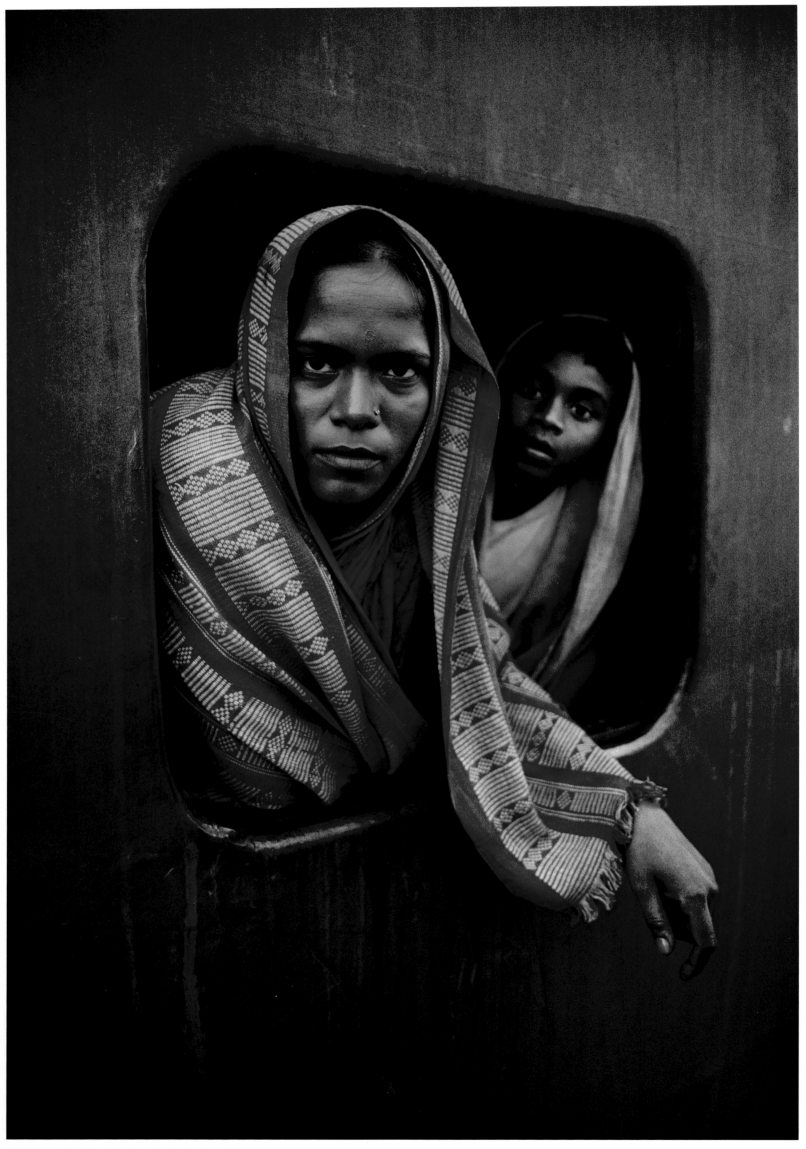

차창 밖으로 기대고 있는 벵골 여인과 아이, 서벵골, 인도, 1982

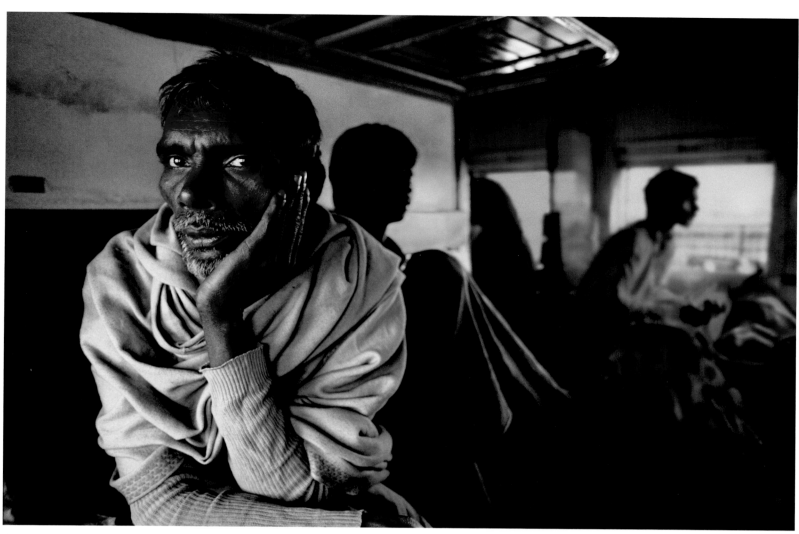

러크나우Lucknow 행 기차, 인도, 1983

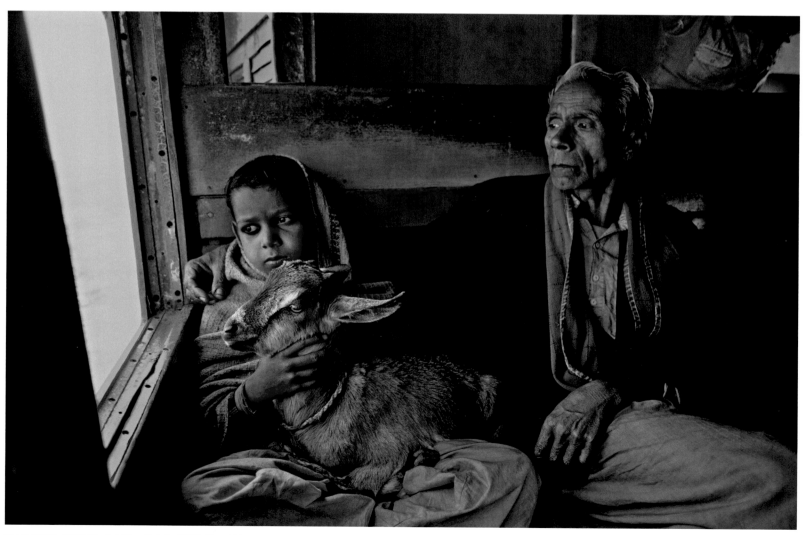

염소를 데리고 시장에 가는 농부와 그의 손자, 서벵골, 인도, 1983

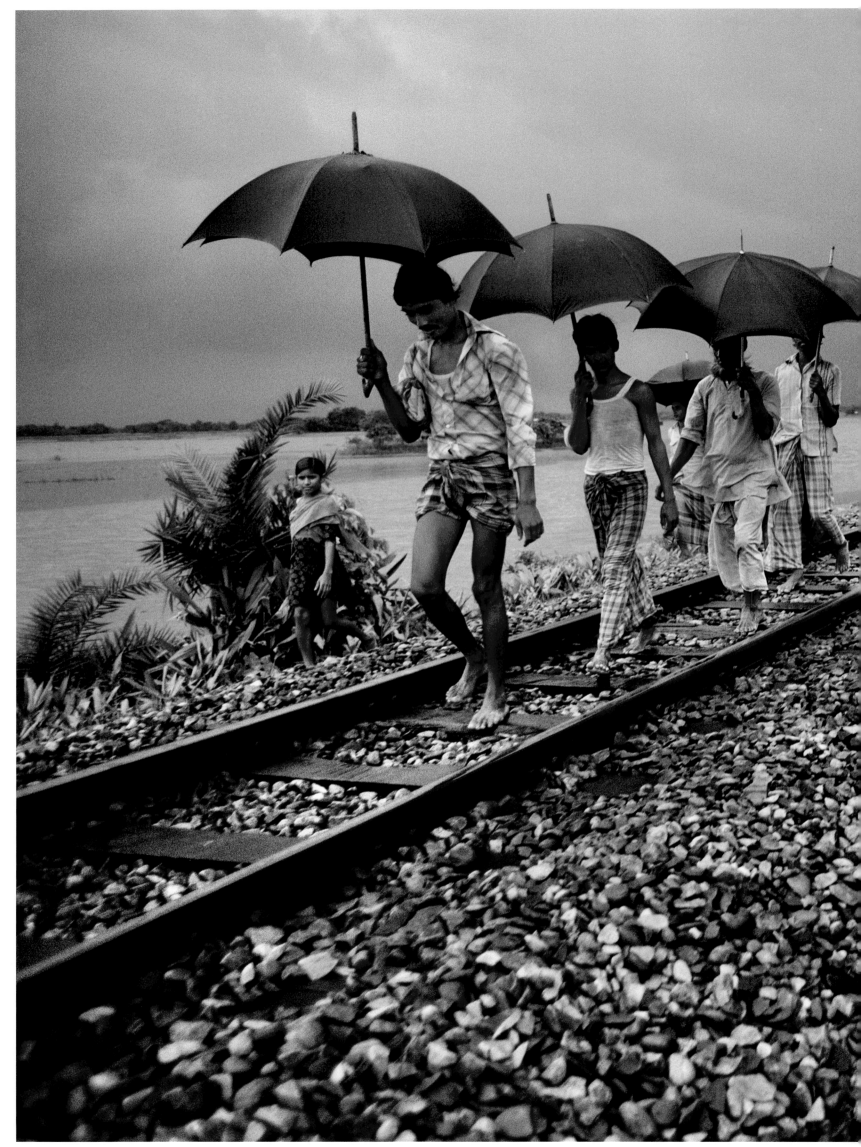

유일하게 남아 있는 고지대인 철로를 따라 걷고 있는 한 가족, 방글라데시, 1983

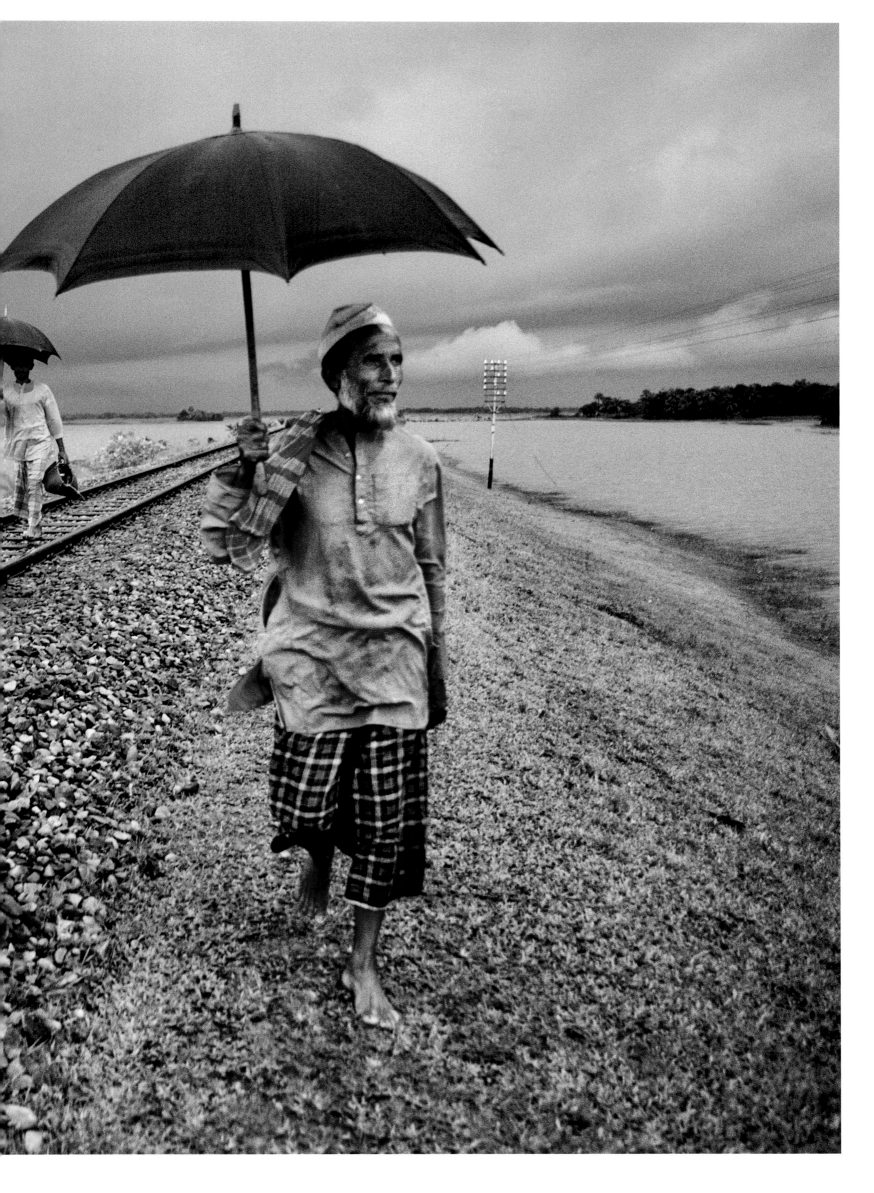

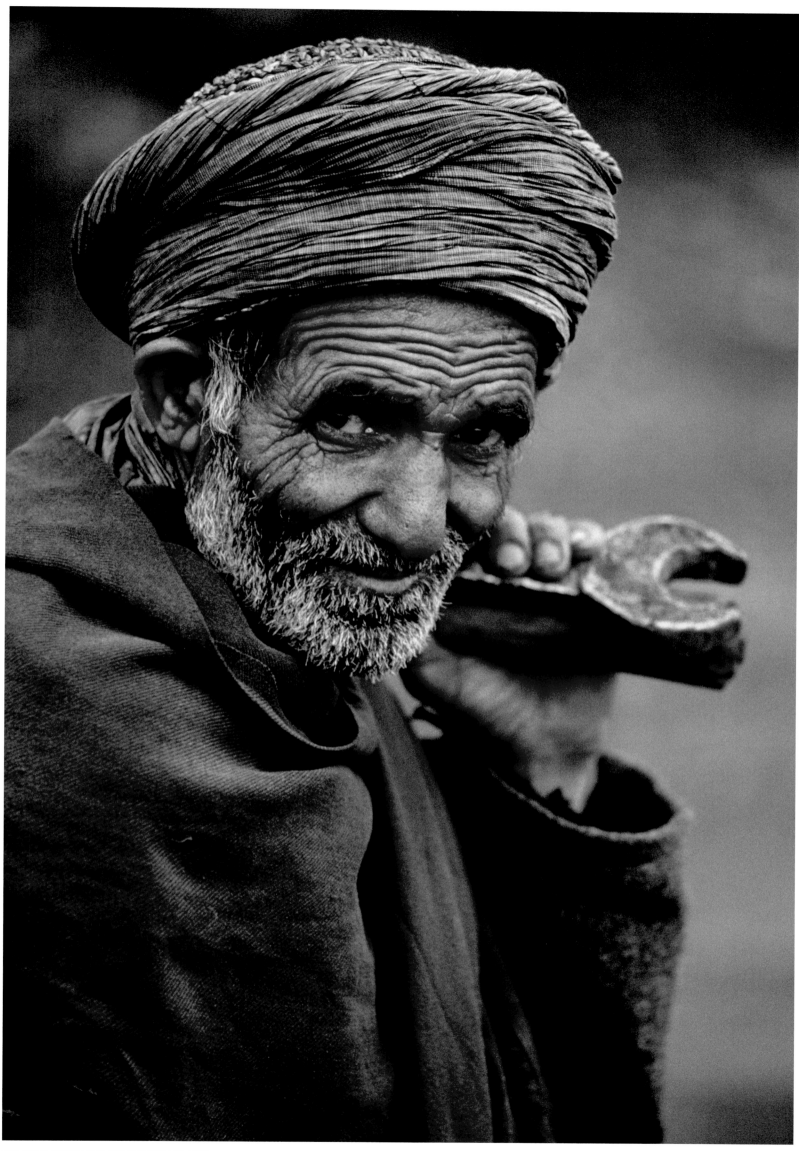

기차 정비공, 카이베르 고개, 란디 코탈, 파키스탄, 1983

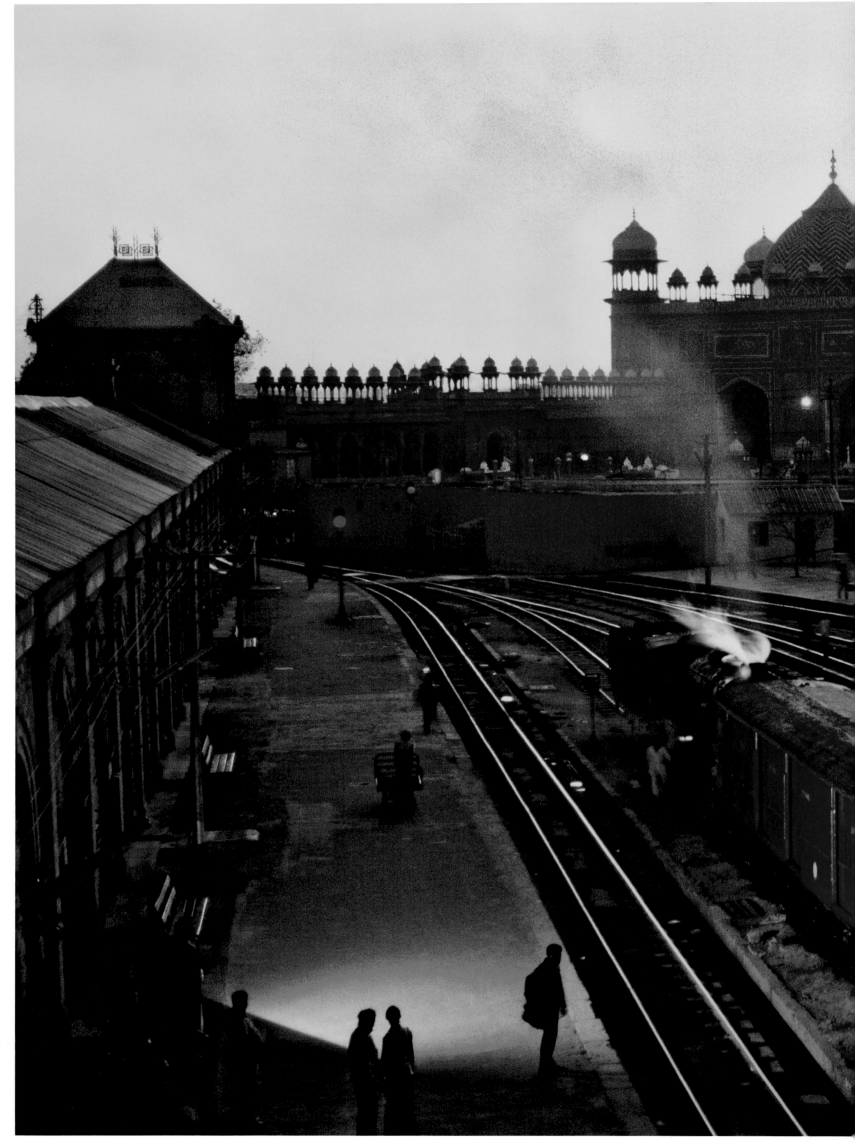

아그라포트 역, 아그라, 인도, 1983

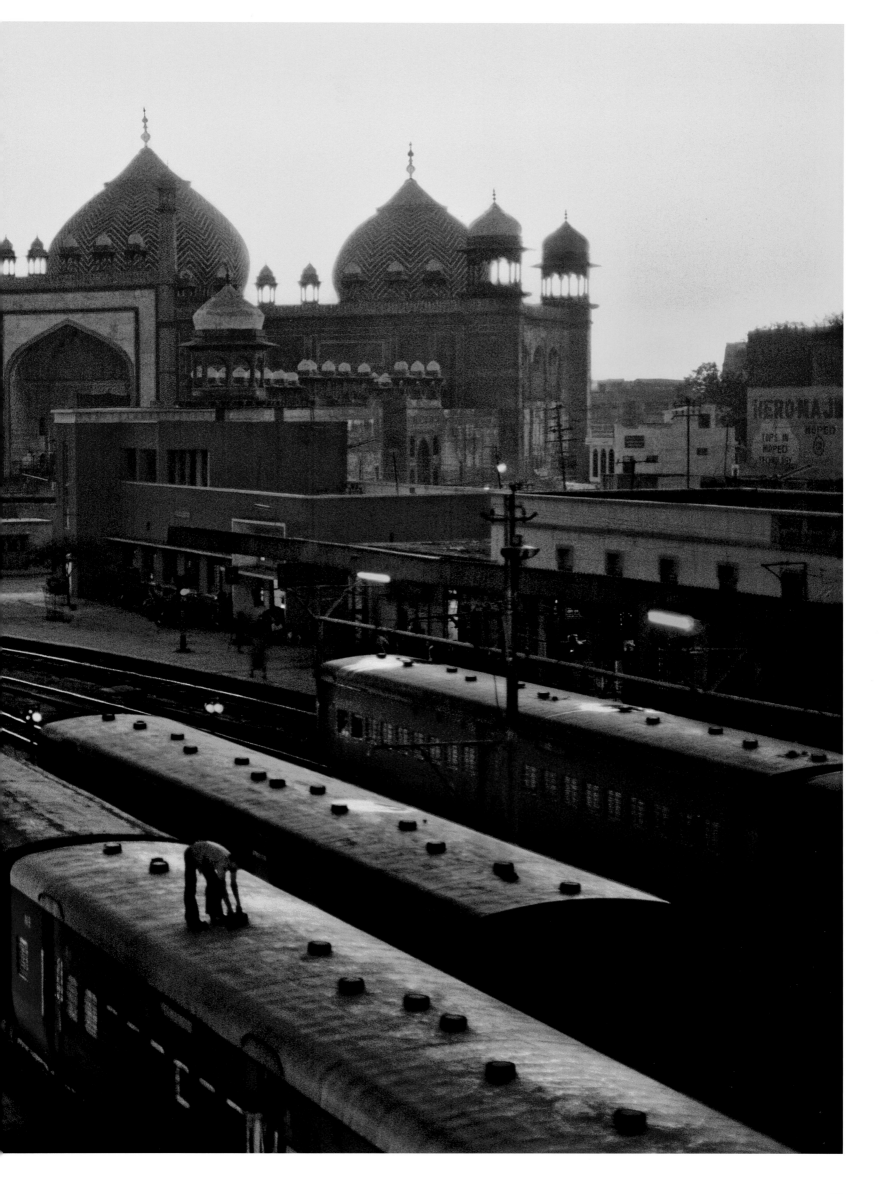

# 몬순

**줄거리**
축복이자 저주인, 파괴적인 것
같으면서도 자연의 균형을 유지하게
하는 몬순은 전 세계 인구의 절반에
영향을 미친다. 열대 대양으로부터
생겨난 폭우를 동반한 돌풍인 몬순은
아시아 전역을 강타하고,
이는 그 지역 사람들에게 평생 동안
가장 확신할 수 있는 일인 동시에 가장
위태로운 불확실성 중 하나가 된다.
꼼꼼한 계획을 세운 스티브 맥커리는
몬순의 경로를 따라 무려 세 개 대륙을
여행하며 '신들의 선물'이라고
할 수 있는 자연과 사람들의
변화무쌍한 모습을 기록했다.

**날짜와 장소**
1983-1984
호주, 방글라데시, 중국, 인도,
인도네시아, 스리랑카

바라나시, 인도, 1983

브라이언 브레이크의 '몬순' 시리즈 사진, 인도, 1960

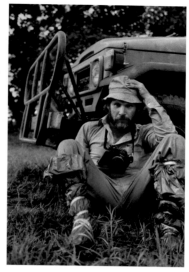

호주에서 스티브 맥커리, 1984

1961년에 11살의 어린 스티브 맥커리는 『라이프LIFE』지에서 매그넘Magnum(국제 자유 보도사진작가 그룹-옮긴이 주)의 유명 사진작가 브라이언 브레이크Brian Brake의 인도 몬순monsoon에 관한 사진기사를 보게 된다. 이후 맥커리의 몬순 시리즈는 광범위하고 지구상에서 가장 기이한 기후 현상 중 하나인 몬순의 모순점과 무심한 면을 동시에 사진에 담고자 했던 그의 열망이 만들어 낸 작품이었다. 몬순에 대한 지배적인 이미지는 압도적인 강우량이지만, 맥커리는 그보다도 홍수에서 먼지 폭풍에 이르는 혼돈 그 자체와 그 안에서 일어나는 사건들을 탐구하고자 했다.

몬순('계절'이라는 뜻을 가진 아랍어 'mausi'에서 유래되었다)은 연중 몇 번에 걸쳐 인도 아대륙 동부에서 동남아시아, 중국, 필리핀, 호주까지 국지성 호우를 퍼붓기도 하고 또 다른 지역에서는 가뭄을 유발하기도 한다. 그것은 광대한 대륙과 대양의 기온차에서 오는 결과물이다. 1978년부터 1980년까지 첫 인도 여행을 떠났던 맥커리는 인도가 지닌 포토 에세이 배경으로서의 잠재력을 발견했다. 1983년 봄까지 몬순이라는 주제는 규모 자체만으로 프로젝트로서 의미를 지니기 어려웠다. 맥커리는 종종 여러 가지 프로젝트를 동시에 진행했으며, 예를 들어 '철로 위의 인도' 작품들을 위해 파키스탄, 인도, 방글라데시를 여행하면서 몬순 에세이를 위한 본격적인 촬영을 병행했다. "내 사진 프로젝트의 대부분은 내가 이미 여행해 본 장소를 포함하고 있습니다"라고 맥커리는 말했다. "인도 몬순의 경우는 다른 스토리를 촬영하는 2~3년 동안 계속해 왔으므로 그곳에 어떤 극적인 요소들이 있는지 나는 경험을 통해 알고 있었습니다. 몬순은 지나치게 많은 비를 퍼붓거나 혹은 그 반대의 경우 중 하나였습니다."

맥커리는 1983년 5월에 스리랑카 여행을 기점으로 몬순 프로젝트를 시작했다. 그는 여러모로 변동 가능성을 크게 열어 둔 대략의 촬영 일정을 짜기 위해서 몬순이 당도하는 다양한 지역에 대해 조사해 왔다. 몬순이 영향을 미친다는 것은 널리 알려졌지만, 정확하게 예측할 수 있는 일도 아니었다. "지나치게 시간을 많이 들여서 계획을 짜고, 이를 수행하는 것은 아무 의미가 없습니다. 왜냐하면 많은 경우 실망감으로 매듭지어지기 때문입니다. 나는 어떤 장소에 갔을 때 자신을 그곳에 몰입하게 한 뒤에

즉각적으로 일이 발생하도록 내버려 두는 것을 선호합니다." 그는 스리랑카에서 프로젝트를 위해 몬순의 도착 시기에 관한 최신 정보를 모은 뒤에 인도를 지나 북쪽으로 6월부터 9월까지 거처를 옮겨 다녔다. 또한 히말라야 산맥부터 네팔의 카트만두에 이르기까지 날씨를 꼼꼼히 추적했다. "어떤 특정한 지역에 몬순이 도착했다는 소식을 들으면, 나는 즉시 비행기에 올라 그 지역으로 이동했습니다. 비가 내리기 시작하면 내가 무엇을 하고 있든 전혀 개의치 않고 손에 쥔 모든 것을 내려놓은 채 카메라를 집어 들었습니다. 어마어마한 폭우는 오직 몇 분간만 지속되기 때문에 일단 비가 내리기 시작하면 나는 지체 없이 바로 반응해야만 했습니다."

이러한 폭우는 다루기 어려운 대상이지만, 아주 특별하고 독특한 사진을 찍을 수 있는 좋은 기회를 만들어 준다. 먼저 맥커리가 직면한 과제는 카메라와 렌즈를 젖지 않게 유지하는 것이었다. 이것은 가슴 높이까지 차오른 물을 헤치고 다니면서 촬영하거나 갑작스러운 폭우와 맞서면서 해내기에 결코 쉬운 과제가 아니었다. "우중 촬영이 있을 때는 꼭 긴 우산을 챙겨 다녔고, 되도록 바람을 등지고 서 있으려 했습니다. 그러다 보니 하루 종일 내가 쏟는 에너지의 절반 정도는 렌즈를 건조하게 유지하는 데 사용하는 것 같았습니다. 종종 폭우 속에서 촬영을 할 때면 반경 80킬로미터 안에 젖지 않은 물건이라고는 오직 이 렌즈 하나가 아닐까 하는 생각이 들 정도였으니까요. 나는 항상 눅눅하게 젖어 있었지만 렌즈는 그 습한 날씨에도 언제나 뽀송하게 살아남았습니다. 나는 어깨로 우산의 균형을 잡는 법을 겨우 터득했습니다. 물론 그렇다고 해도 사진을 찍을 때면 예외 없이 조수가 우산 속을 비집고 들어와서 카메라를 꺼내 줘야만 했습니다." 이러한 어려움에도 불구하고 맥커리는 아주 멋진 사진을 찍을 수 있었다. 너무 춥고 실의에 빠진 것처럼 보이는 젊은 방글라데시 여인이 몸을 작게 말아 폭우로부터 자신을 보호하려고 노력하는 모습(62쪽 참조), 그리고 물이 차오르는 중에 문 앞에 서서 문이 열리기만을 기다리는 불안에 휩싸인 개(68-69쪽 참조), 서정적으로 아름다운 앙코르와트 수도승과 그들의 오렌지색 법복이 물기에 젖어 촉촉하게 빛나는 모습 등이었다(150쪽 참조). "나는 항상

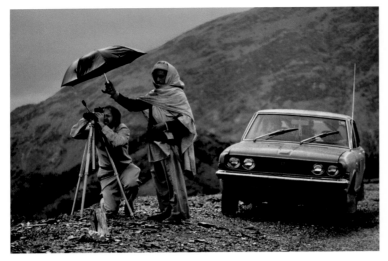

파키스탄에서 촬영 중인 스티브 맥커리, 1983

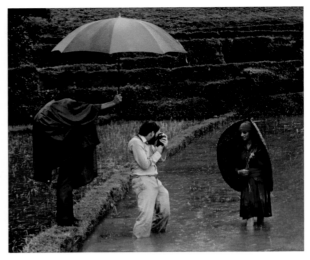

네팔에서 촬영 중인 스티브 맥커리, 1983

사진을 찍을 때면 날씨 운이 좋은 편이었기 때문에 사진을 위한 분위기와 이야기를 만들어 내기가 수월했습니다. 그러나 몬순은 그런 내게 겸손에 대한 가르침을 주었습니다."

비가 내리기 전에 오는 적막의 시간 동안 맥커리는 건기와 우기로 나뉜 몬순에 의지해 살아가는 고아Goa의 어부에 관해 이야기하려고 했다(춥고 건조한 몬순은 겨울에 오고, 온난한 폭우 버전의 몬순은 여름에 온다). 그는 당시를 이렇게 회상했다. "나는 파나지Panaji 근처에 있는 서가오Sirgao의 작은 어촌 마을에서 몇 주를 보냈습니다. 바다는 이미 거칠어졌지만 비는 전혀 보이지 않았습니다. 나는 며칠을 어부의 집에서 신세를 지며 매일 새벽 네 시에 일어나 그와 친구들이 깎아 놓은 쪽배에서 함께 시간을 보냈습니다. 내가 카메라 가방을 가지고 선체의 바닥에 앉아 있는 동안 노 젓는 사람 한 명이 내 앞쪽으로 무릎을 꿇고 앉아 있었고, 다른 한 사람은 내 등 뒤에서 웃고 있었습니다. 파도가 배의 양 옆을 씻고 내려가는데도 어부들은 전혀 겁나지 않는 듯 그저 웃고 있었습니다. 그들의 거친 삶을 단면적으로 보여 주는 것 같더군요. 어부들 중에는 바닷길을 떠났다가 살아서 돌아오지 못하는 사람들이 매년 있다고 했습니다."

맥커리가 세계적으로 저명한 보도사진작가들과 공유하고자 하는 것은 바로 잠재적인 위험이 도사리고 있는 환경 자체에 몰두할 수 있게 하는 사진이다. 한번은 고아 근교의 다리 위에서 촬영하던 중에 흠뻑 젖은 나무 교량 조각들이 갑자기 그의 발아래로 떨어졌는데, 그때 그는 위태로운 돌들을 밟고 서 있었다. 그가 기억하는 다음 장면은 시내 병원에서 눈을 뜬 이후였다. 약간의 뇌진탕 증상과 함께 시야는 연무가 낀 것처럼 뿌옇고 갑갑한 채 의식이 완전히 깨어 있지 않은 상태로 그는 침대에 누워 있었다. "천장에 선풍기가 달려 있는 넓은 방이었는데, 공중에 파리와 나방이 윙윙거리며 떠다녔습니다. 나는 정맥 주사를 맞고 있었고 옆 침상의 환자는 수갑이 채워져 있었으며 다른 쪽에 누워 있는 환자는 절단 수술을 막 끝내고 온 것처럼 보였습니다. 나는 옴짝달싹할 수가 없었습니다. 또한 다시 걸을 수 없다는 말을 듣게 될까 두려워서 대체 내게 무슨 일이 있었는지 물어볼 용기조차 나지 않았습니다. 얼마의 시간이 지난 뒤에 마침내 회복세

로 돌아섰고 혼자 몸을 일으켜 퇴원할 수 있었습니다. 그 후 친구네 집에 머물며 잠깐의 회복기를 가졌습니다. 그로부터 약 일주일 후부터 촬영을 재개할 수 있었습니다."

다시 돌아온 맥커리는 몬순이 아주 심심한 일상마저도 위협할 수 있다는 것을 잘 보여 주는 사진 연작을 촬영했다. 그는 여전히 고아에서 폭포를 촬영했는데, 그 폭포는 늘 물이 부족해서 졸졸 흐르다가 비가 쏟아지면 급류로 돌변하곤 했다. 그중 한 장의 사진은 강을 건너는 두 남자를 보여 주고 있다. 평소 같았으면 이러한 장면은 그저 평범한 모습이었겠지만, 이 사진의 경우는 아주 험난한 여정으로 보인다(아래쪽 참조). 그들은 휘청거리며 커다란 바위들을 밟고 서 있고, 한 남자가 다른 남자를 잡아당기고 있다. 아마도 그는 위태롭게 우산을 들고 가다가 물살에 휩

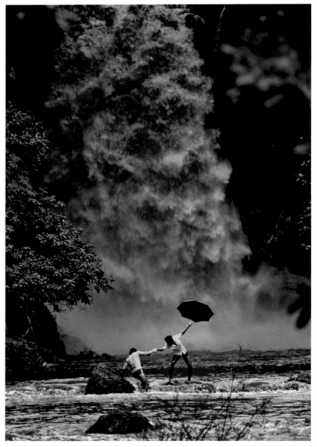

다리가 쓸려 내려간 뒤 불어난 강물을 건너는 두 남자, 고아, 인도, 1983

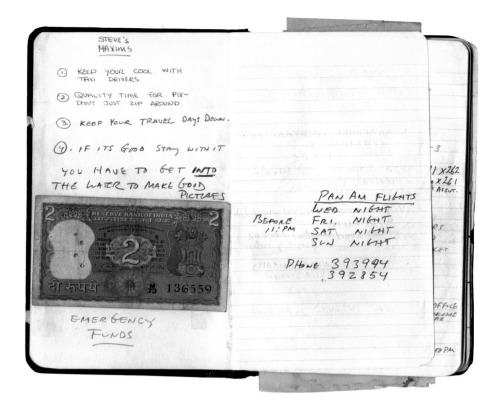

맥커리의 '몬순' 취재노트 겉표지와 내용 중 일부, 1983

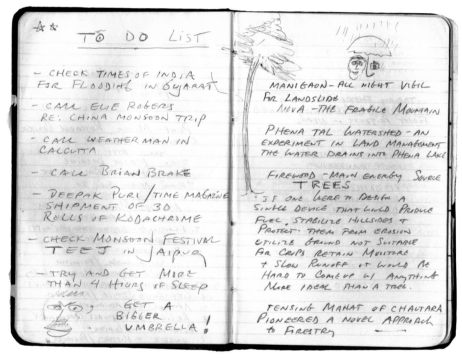

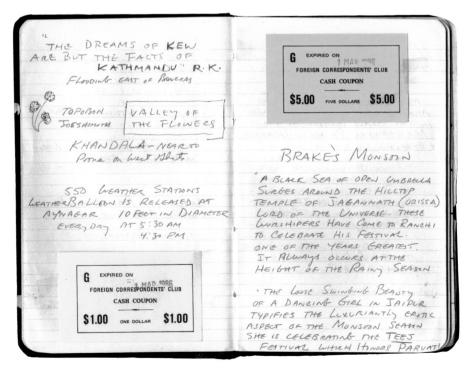

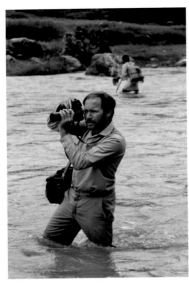

네팔에서 촬영 중인 스티브 맥커리, 1983

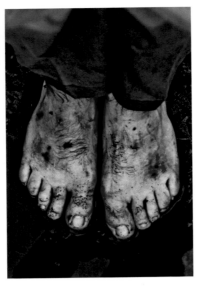

스티브 맥커리의 발, 1983

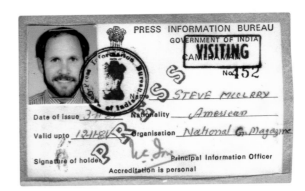

맥커리의 기자 출입증, 언론정보국, 인도 정부, 1984

쓸릴 위기에 처한 것 같다. 그들 뒤로는 폭발적으로 쏟아져 내리는 거대한 폭포가 있다. 그 장면은 자연의 강력한 힘 앞에서 한없이 연약한 인간의 모습을 입증해 주며 또한 잠재적인 위험을 마주했을 때, 특히 지난번 사고가 있었음에도 맥커리의 불굴의 의지(또는 직사각형 뷰파인더를 통해 세상을 마주하는 데서 오는 낙관적인 경계심) 역시 드러낸다.

프로젝트에 빠져 있던 몇 달 동안 맥커리는 북인도의 바라나시Varanasi로 여행을 떠났다. 몬순이 뒤덮고 있는 그 순간 자신의 집이나 일터가 물에 잠겼음에도 그곳에서는 계속해서 자신의 삶을 영위해 나가는 사람들이 오히려 정상적으로 보였고, 그 모습에 더욱 마음이 끌리는 그런 도시였다. 델리Delhi에서 그는 머리끝부터 발끝까지 흠뻑 젖었으면서도 자연스럽게 노점 음식을 팔고 있는 한 남자의 사진을 찍으며 비슷한 생각을 했다(64쪽 참조). "나는 그때 내가 촬영하고 있는 것은 자연재해가 아니라 그들이 매년 겪고 있는 연례행사라는 사실을 깨달았습니다"라고 맥커리는 회상했다. 그럼에도 여전히 마음이 놓이지 않는 장면들이 종종 연출되곤 했다. "바라나시 가트Varanasi Ghats는 화장한 재를 쓸어 내리기 용이하도록 갠지스 강가에 붙어 있습니다. 그러나 불어난 물 때문에 화장할 만한 장소를 어디에서도 찾을 수 없었죠. 게다가 더 가난한 사람들은 시체를 그냥 강물에 던져 버리기도 합니다. 그런데 그 지점과 사람들이 몸을 씻는 곳의 거리가 불과 몇 미터 떨어져 있지 않은 경우도 있습니다."

홍수로 불어난 물은 치명적인 질병을 만들어 내며 쉽게 병을 전파시킨다. 하지만 맥커리의 경우는 다행히도 우기에 흔한 질병을 모두 비켜 갔다. 대표적인 질병으로는 콜레라, 말라리아, 장티푸스와 같은 것들이 있다. 불어난 물을 헤치고 간다는 것은 드물게는 유쾌한 경험이 되기도 하지만, 위험을 수반하기 마련이다. 대부분은 올라갈 수 있는 건물 위나 작은 배에서 촬영하지만 구자라트Gujarat의 작은 마을에서 그는 직접 물에 들어가 촬영을 강행했다(2쪽 참조). "나는 2층에 호텔 방을 얻었습니다. 원래는 야간 경비원을 위해 비워 둔 방이었죠. 1층에는 이미 물이 넘치고 있었습니다. 계단을 오르기 직전까지는 물이 무릎 높이까지 차올랐습니다. 나는 그 후로 나흘 동안 테니스화를 신고 침수

된 마을을 촬영하기 위해 물속을 헤집고 다녔습니다. 현지인 조수가 내 카메라 가방을 들어 주었지요. 끈적끈적한 물이 가슴까지 찬 상태로 하루 여덟 시간을 꼬박 작업에 몰두했습니다. 아마도 그 물속에는 동물의 사체가 떠다니고, 쓰레기와 하수도 물이 뒤섞여 콜레라균이 득실거리고 있었을 것입니다." 또 다른 골칫거리는 바로 거머리였다. "나는 거머리들이 내 바지 위로, 등과 발가락 사이로, 심지어 머리카락 틈을 비집고 올라오는 것을 느낄 수 있었습니다. 나는 그 녀석들을 떼기 위해 소금을 뿌리기도 하고, 불에 태워 떨어뜨리기도 했습니다. 내 피를 잔뜩 먹은 녀석들은 몸이 크게 부풀어 올라 있었습니다." 그럼에도 그는 단념하지 않고 다음 날 다시 촬영에 나섰다.

맥커리는 갑작스러운 폭우로 신음하고 있는 곳에서 비를 갈구하고 있는 아주 건조한 지역, 말하자면 '목에 지푸라기가 걸린 것처럼' 공기 중의 긴장감이 손에 만져질 것 같은 곳으로 떠났다. 그리고 라자스탄Rajasthan의 타르Thar 사막에서 대단한 사진 하나를 촬영했다. "나는 덜컹거리는 택시를 타고 사막을 통과해 인도와 파키스탄 국경과 가까운 자이살메르Jaisalmer로 가고 있었습니다. 그때는 지구가 더 뜨거워질 수 있을까 싶을 정도로 높은 온도를 기록하고 있었습니다. 지난 13년 동안 라자스탄의 이 지역에는 비가 내리지 않았고, 나는 몬순이 도착하기 전의 전조 현상을 사진으로 포착하고 싶었습니다. 길을 따라 운전해 가는 중

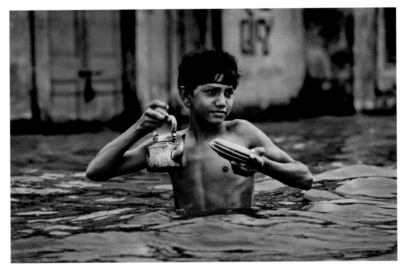

몬순의 홍수 속 차이왈라, 포르반다르, 인도, 1983

인도 기상청장이 아비나시 파슈리차(Avinash Pashricha)의 집에 머물고 있던 맥커리에게 보낸 편지와 봉투, 1983년 7월 29일

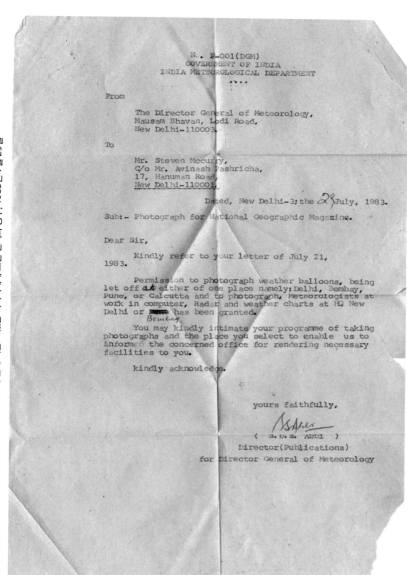

N. P-001(DGM)
GOVERNMENT OF INDIA
INDIA METEOROLOGICAL DEPARTMENT
••••

From

The Director General of Meteorology,
Mausam Bhavan, Lodi Road,
New Delhi-110003.

To

Mr. Steven Mccurry,
C/o Mr. Avinash Pashricha,
17, Hanuman Road,
New Delhi-110001.

Dated, New Delhi-3; the 29 July, 1983.

Sub:- Photograph for National Geographic Magazine.

Dear Sir,

Kindly refer to your letter of July 21, 1983.

Permission to photograph weather balloons, being let off at either of one place namely: Delhi, Bombay, Pune, or Calcutta and to photograph, Meteorologists at work in computer, Radar and weather charts at HQ New Delhi or Bombay has been granted.

You may kindly intimate your programme of taking photographs and the place you select to enable us to inform the concerned office for rendering necessary facilities to you.

kindly acknowledge.

yours faithfully,

( S.D.S. Abbi )
Director(Publications)
for Director General of Meteorology

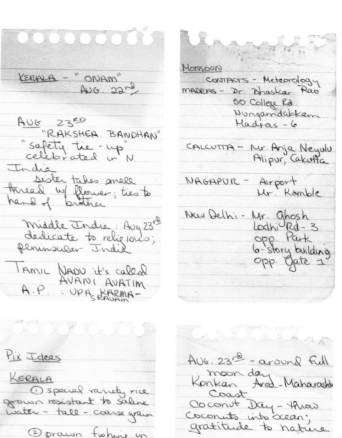

몬순 스토리를 구상하며 쓴 맥커리의 메모, 1983

KERALA - "ONAM"
AUG. 22nd

AUG 23RD
"RAKSHA BANDHAN"
"safety tie-up"
celebrated in N.
India
sister takes small
thread w/ flower; ties to
hand of brother

Middle India: Aug 23rd
dedicate to religious;
peninsular India

TAMIL NADU it's called
AVANI AVATIM
A.P. - UPA KARMA -
SRAVAM

MONSOON
CONTACTS - Meteorology
MADRAS - Dr. Bhaskar Rao
50 College Rd
Nungambakkam
Madras-6

CALCUTTA - Mr. Anja Neyulu
Alipur, Cakutta

NAGAPUR - Airport
Mr. Kamble

New Delhi - Mr. Ghosh
Lodhi Rd-3
opp. Park
6-story building
opp. Gate 1

Pix Ideas

KERALA
① special variety rice
grown resistant to saline
water - tall - coarse grain

② prawn fishing in
the fields & breeding

COCHIN
① large backwater
system - safe to go out
in boat because sheltered
from sea - lake 300 km
long

AUG. 23rd - around full
moon day
Konkan Area - Maharashtra
Coast
Coconut Day - throw
coconuts into ocean;
gratitude to nature

Jodhpur - Arid Zone
Research Inst.

Jaipur - August - green

* DESERT LOCUST
RAJASTAN - affected by
monsoon

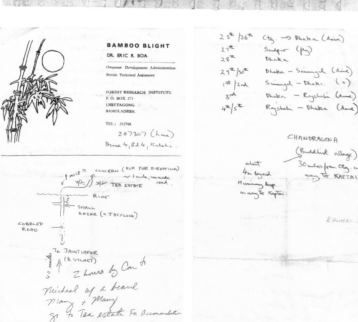

맥커리의 친필 메모, 치타공, 방글라데시, 1983

BAMBOO BLIGHT
DR. ERIC R. BOA

Overseas Development Administration
British Technical Assistance

FOREST RESEARCH INSTITUTE
P.O. BOX 273
CHITTAGONG
BANGLADESH.

TEL: 212708
207307 (home)
House 4, Rd 4, Kalshi.

25th/26th Ctg → Dhaka (drive)
27th Sadipur (fly)
28th Dhaka
29th/30th Dhaka - Simangal (drive)
1st/2nd Simangal - Dhaka ( " )
3rd Dhaka - Rajshahi (drive)
4th/5th Rajshahi - Dhaka (drive)

CHANDRAGONA
(Buddhist village)
about
30 miles from Ctg on
way to KAPTAI

Humming temp
on way to Kaptai

RAHMAN BEAN

O.I.G.S.

Steven Mccurry.
C/o Mr. Avinash. Pashricha,
Hanuman Road,
New Delhi

맥커리의 호텔 영수증, 그레이트 이스턴 호텔(Great Eastern Hotel), 캘커타, 1983년 10월 23일

GREAT EASTERN HOTEL
A NATIONALISED HOTEL
CALCUTTA-700069

No. 11193        Date 23/10/83.

MR. S McCurry

You are welcome at this
Legendary Hotel

YOUR ROOM NO. 806    ROOM CHARGES PER DAY
RATE | S.C. | H.R.T. | TOTAL RS. 330/-

ARRIVAL TIME 12-30 pm | PLAN | SPL-INSTRUCTION

CHECK OUT TIME - 12 NOON

Signature

Enjoy
MAXIM'S — Air Conditioned Grill/Cabaret Room
SHERRY'S — Air Conditioned Cocktail Lounge      1st Floor
SHAH-EN SHAH — Air Conditioned Indian Restaurant  Main
OMAR — Air Conditioned New Cosy Bar              Building
CHINESE RESTAURANT (Air Conditioned)

Telex & Telegram Service Available

BILLS ARE DUE WEEKLY AND MUST BE SETTLED ON PRESENTATION
CHEQUES ARE NOT ACCEPTED

Original

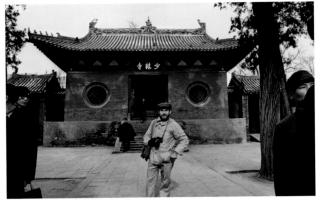

소림사에서 스티브 맥커리, 중국, 1984

Itinerary for Mr. Steven McCurry

Dec. 17 Saturday      arrival via JAL 781 (13:15)
                      leave Beijing for Zhengzhou by train No. 163
                      (19:38)
     18 Sunday        arrival in Zhengzhou(5:58)
     18 - 22          activities in Zhengzhou
     22 Thursday
        afternoon     leave Zhengzhou for Kaifeng by train No. 168
     23 - 24          activities in Kaifeng
     25 Sunday        leave for Luoyang by train No. 183
     25 - 28          activities in Luoyan
     29 Thursday      return to Beijing by train No. 10 (8:45)
                      arrival in Beijing at 20:22
     31 Saturday      departure for home via JAL 786(14:25)

맥커리의 일정, 중국, 1984

에 모래폭풍이 그 형태를 갖추는 모습을 볼 수 있었습니다. 그것은 전형적으로 몬순이 발생하기 직전에 나타나는 현상이었습니다. 먼지로 이루어진 커다란 벽이 수 마일에 걸쳐 세워지며 해일과 같이 움직였습니다. 끝내 우리가 두터운 안개에 휩싸일 때까지 말입니다. 폭풍이 우리를 덮쳐 오자 기온은 급격히 떨어졌고, 소음은 귀를 멎게 할 정도로 시끄러웠습니다. 그리고 우리는 차를 멈춰 세웠습니다. 몇몇 여자와 아이들은 도로 보수를 위해 일하고 있었습니다. 농사가 흉작일 때 그들은 이것으로 벌이를 대

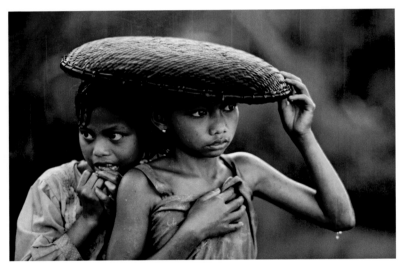

키를 뒤집어쓴 채 비를 피할 곳을 찾고 있는 소녀들, 자바, 인도네시아, 1983

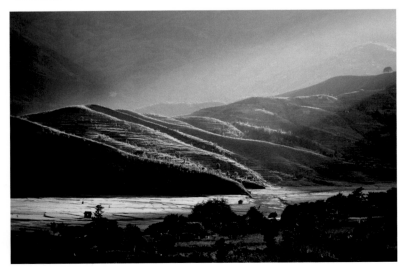

비를 머금은 논을 비추는 저녁 햇빛, 카트만두 근처, 네팔, 1983

신했습니다. 또한 그들은 동그랗게 모여 방패처럼 돌면서 모래와 먼지로부터 스스로를 보호하고, 노래와 기도로 겨우 버티고 서 있었습니다."

그 결과물은 맥커리의 인상적인 사진 중 하나로 손꼽힌다 (57쪽 참조). 끊임없이 현재에 집중하고자 하는 그의 생각, 즉 항상 어디를 향하는지보다는 어디에 있는지에 초점을 둔다는 것을 잘 표현해 주고 있다. "당신이 생각하는 '진짜' 목적지가 무엇인지에 너무 매달려서는 안 됩니다. 여정은 그 자체로도 굉장히 중요합니다. 당신은 그 길을 따라가면서 볼 수 있는 것들에도 충분히 눈과 마음을 열어 두어야 하고, 기회를 잡을 준비가 되어 있어야 합니다. 당신이 있는 곳에 멈춰서서 사진을 찍으십시오." 그러한 접근은 몬순의 불규칙한 자연현상과 잘 어울렸다. 물론 반복적으로 멈추어 서는 것이 쉬운 일은 아니었다. "어려울 수도 있습니다. 특히 이미 여러 번 멈춰 섰을 때나 비가 많이 내릴 때, 너무 추울 때나 더울 때, 또는 대화를 하는 중이라면 말입니다."

1983년 9월경 맥커리는 또 다른 방식으로 몬순을 촬영하기 위해 히말라야 산맥의 고지를 향해 떠났다. 네팔의 카트만두까지는 항공편을 이용했고 그곳에서부터 산에 올랐다. 그는 카트만두의 계곡에서 비를 잔뜩 머금은 구름을 지나 길게 뻗어 내려오는 햇살을 조우했다. 1년을 주기로 움직이는 몬순의 빗줄기도 끝을 향해 치닫고 있었다(왼쪽 아래 참조).

인도 아대륙에 여름비가 잦아들 무렵 맥커리는 아시아의 몬순이 가장 멀리 어디까지 이르는지를 눈으로 확인하기 위해 12월부터 다음 해 3월까지 중국과 호주, 인도네시아 여행을 계획했다. 호주의 다윈Darwin 지역을 둘러싼 노던 준주Northern Territory의 열대우림에서 살고 있는 호주 원주민들에게 몬순이 어떤 영향을 끼치는지 보고 싶었다. 그는 원주민들이 사냥을 갈 때 따라나섰고, 그들이 유칼립투스 나무껍질로 경량 카누를 만드는 장면도 촬영했다. 그들은 환경과 맞서지 않고 오히려 어울려 생활하고 있었다. 그리고 불과 몇 달 전에 대규모 폭발이 일어나 여전히 화산재를 간헐적으로 뱉어 내고 있는 인도네시아 자바Java의 갈룽궁Galunggung 화산 근처에서 일주일을 보냈다. 그리고 그곳에서 수라바야Surabaya로 이동할 때는 불어난 물이 유입되면 얼

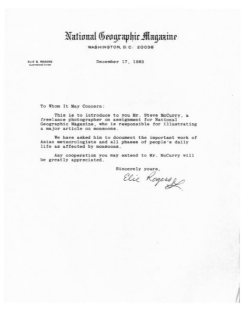

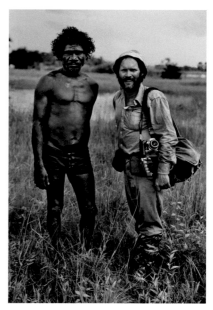

『내셔널 지오그래픽』의 일러스트레이션 편집자
엘리 로저스Elie Rogers로부터 받은 편지, 1983년 12월 17일

호주 원주민과 스티브 맥커리, 호주, 1984

몬순의 폭우로 불어난 강물이 휘감아 흐르는 아넘랜드Arnhem Land, 노던 준주, 호주, 1984

마나 빠르게 자연이 변화하는지를 직접 목격하기 위해서 배를 이용해 이동했다. "보조네고로Bojonegoro라는 지역은 15일 동안의 침수로 인해 물 표면에 서식하는 식물들이 아름다운 녹색의 카펫처럼 온 동네를 뒤덮고 있었습니다. 그 마을 전체가 마치 풀밭 아래로 가라앉은 것처럼 보였습니다. 그것은 참으로 초현실적인 장면이었고, 사람들은 그 녹색 수프에 허리까지 담그고 다녔는데, 마치 몸이 둘로 분리된 것처럼 보였습니다." 일상적으로 찍은 사진에서 첫눈에 들어오는 것은 흰 울타리에 몸을 기대고 서 있는 여자아이다(58쪽 참조). 녹색 카펫이 그녀의 가슴 높이에서부터 직각으로 놓여 있어 그 아래에 1미터나 물이 차 있다는 것을 알아차리는 데 시간이 걸렸다. 일의 특성상 언제나 누군가가 겪고 있는 어려움을 마주해야 하지만 맥커리는 가장 일어날 것 같지 않은 상황에서 생겨나는 피사체의 아름다움을 잡아내기 위해 그 내면에 초점을 맞췄다.

맥커리의 아시아 몬순 탐험은 처음으로 1984년 12월호 『내셔널 지오그래픽』에 실리게 되며, 그 후 1995년에 『몬순 Monsoon』이라는 책으로 출간되었다. 이 프로젝트는 수년에 걸쳐 모은 열두 달의 종합 선물이었고, 맥커리 자신에게는 삶의 불안감과 더불어 아주 불리한 조건 속에서도 삶을 계속해 나가는 투

지에 감사하는 마음을 가질 수 있게 해 주었다. "그 비는 한쪽에서는 간절히 바라는 것이지만, 다른 한쪽에 가면 재앙으로 여겨집니다. 그리고 대부분은 그 자연 현상을 벗어날 수 없습니다. 그들은 범람한 물이 그들의 집 안으로 새어 들어가는 모습을 지켜보는 것밖에는 달리 방법이 없다는 것을 인정하고 이것을 숙명처럼 받아들이는 분위기가 존재했습니다. 운명은 돌고 돌며, 사람들의 삶은 계속됩니다." 몬순을 겪는 동안 맥커리는 자신이 삶의 근간과 씨름하고 있었다는 사실을 깨달았다. "이들은 날씨와 아주 친밀한 관계를 유지하며 살아갑니다. 태풍을 뚫고 일하면서도 불편함을 의식하지 못하고 있으며 여전히 수백만 가정이 물이 새는 판잣집에서 살고 있습니다. 가뭄이 찾아오면 가뭄이 끝나기를 기다리고, 홍수가 찾아오면 휩쓸리지 않고 잘 대응합니다." 그는 개인이 극복할 수 없거나 단행하기를 각오한 그런 결정적인 순간을 집어내지만, 그의 사진은 절대로 감상에 치우쳐 있지 않다. 그 대신에 그의 눈을 통해 보는 장면들에서는 강인함과 유머, 그리고 회복력을 볼 수 있다.

이 프로젝트에는 '거의 마조히즘masochism에 가까운 집중과 몰두'가, 즉 몬순이라는 현상과 수백만의 사람들이 매일 겪고 있는 경험에 완전히 몰입해야 한다고 맥커리는 말했다. "나는 매일 모래가 가득한 뜨거운 날들을 보냈습니다. 그것은 심지어 미친개나 영국인(Mad dogs and Englishmen : 영국 출신의 극작가 노엘 카워드Noel Coward의 노래 가사에서 따온 표현으로, 뜨거운 한낮에 길가를 다니는 것은 미친개와 영국인뿐이라는 재치 있는 표현이다. 즉 아주 더운 날씨를 뜻한다—옮긴이 주)조차도 반기지 않을 만큼 혹독하게 더운 날씨였습니다. 가슴 높이까지 올라오는 오수를 헤치고 다니거나 들이붓는 폭우를 맞으며 길가에 서 있어야 했으며, 곁에는 나를 못미더워 하며 언제나 이곳이 아닌 다른 곳에 있었으면 하고 간절히 바라는 조수가 한 명 있었습니다. 그런 순간에도 나는 인내의 기술을 배울 수 있었고 날씨에 의해 삶이 좌지우지되는 사람들을 주목할 수 있었습니다. 나는 몬순을 작업하며 많이 달라졌습니다. 몬순은 명백한 현실이었고, 이 경험은 언제까지나 나와 함께 머물러 있을 것입니다."

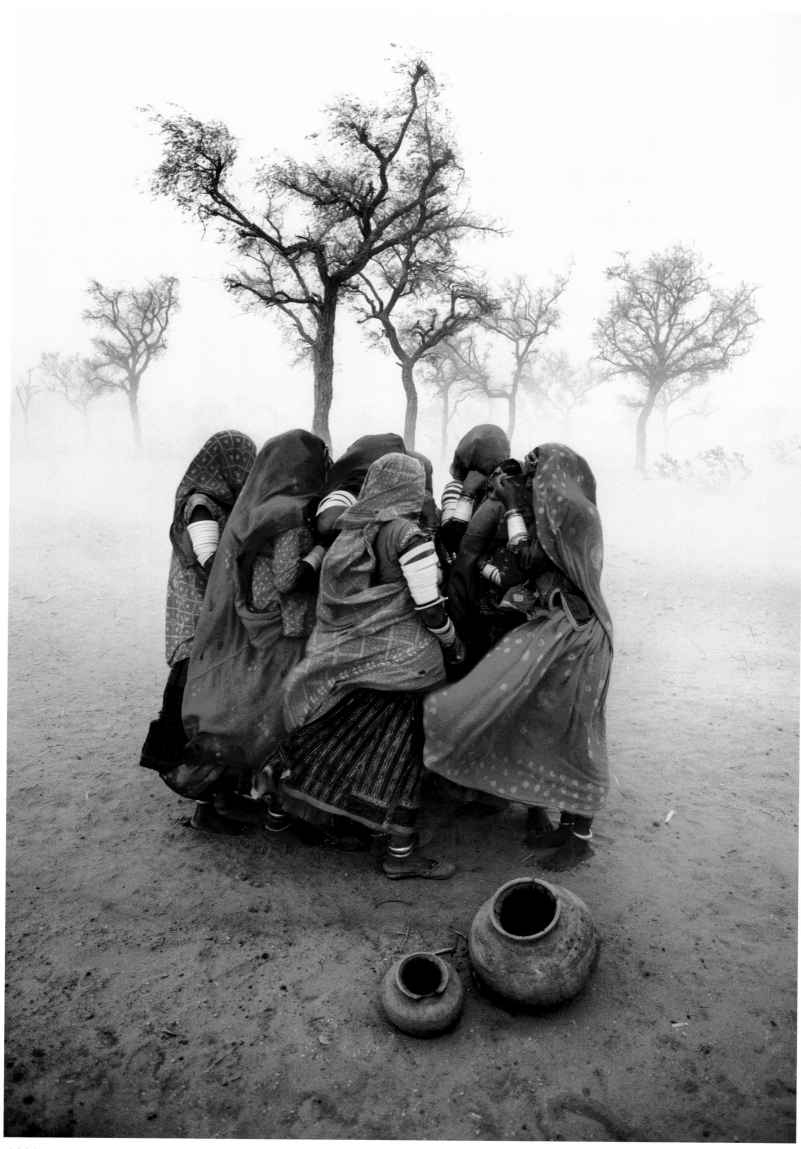

먼지바람으로부터 스스로를 보호하는 여인들, 라자스탄, 인도, 1983

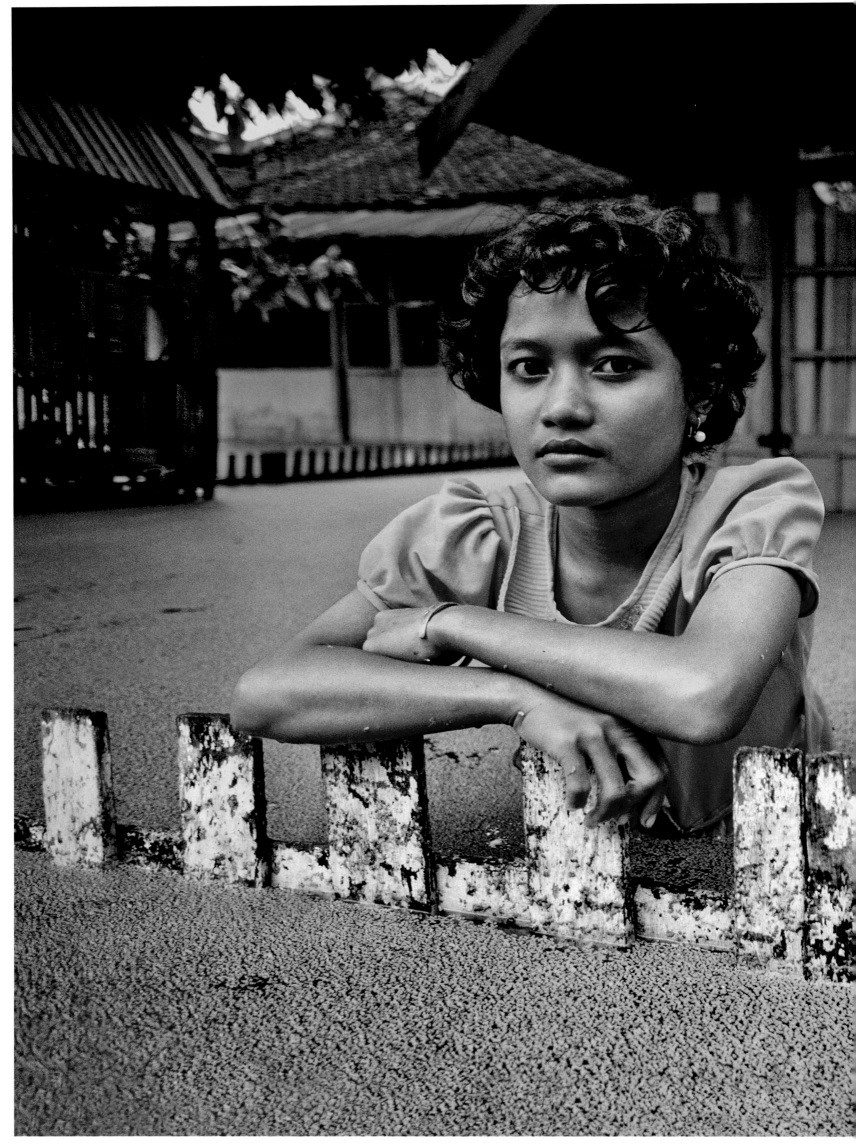

보조네고로, 자바, 인도네시아, 1983

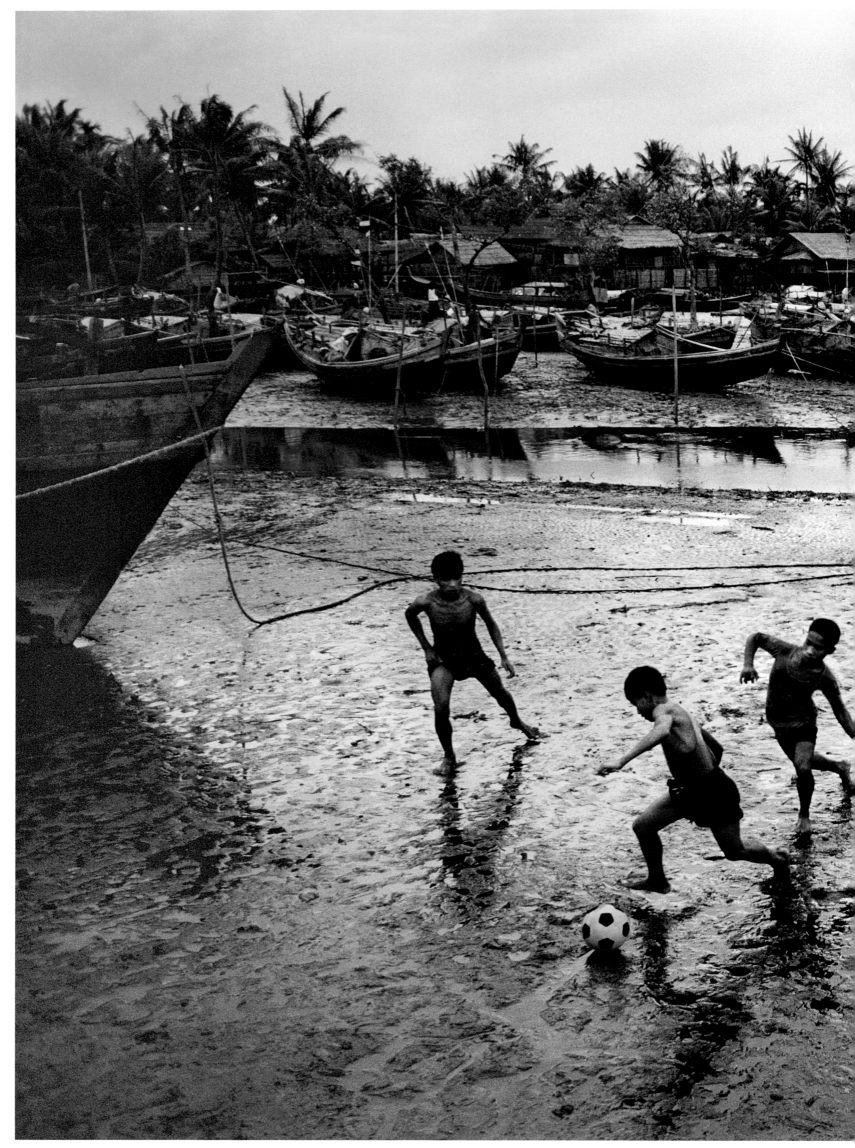

진흙탕이 된 강둑에서 축구를 하고 있는 소년들, 시트웨Sittwe, 버마, 1994

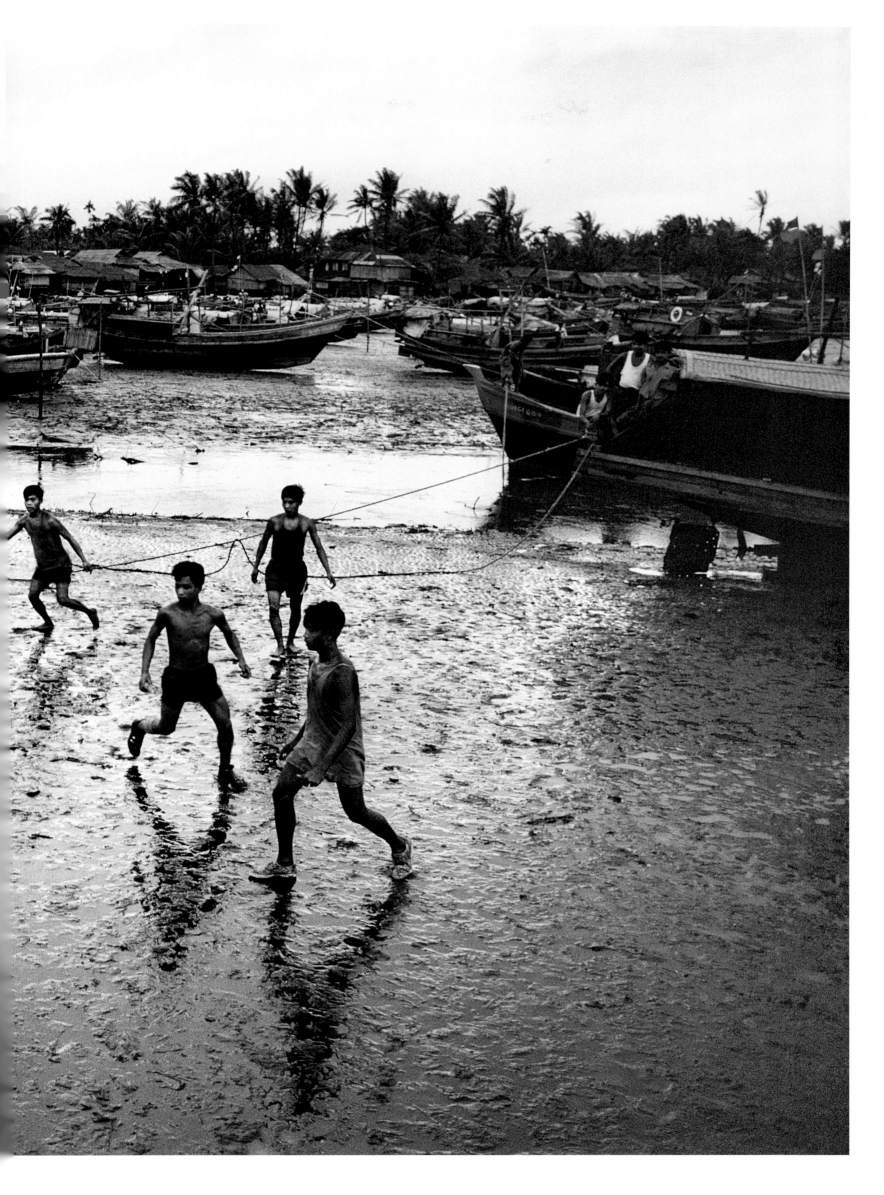

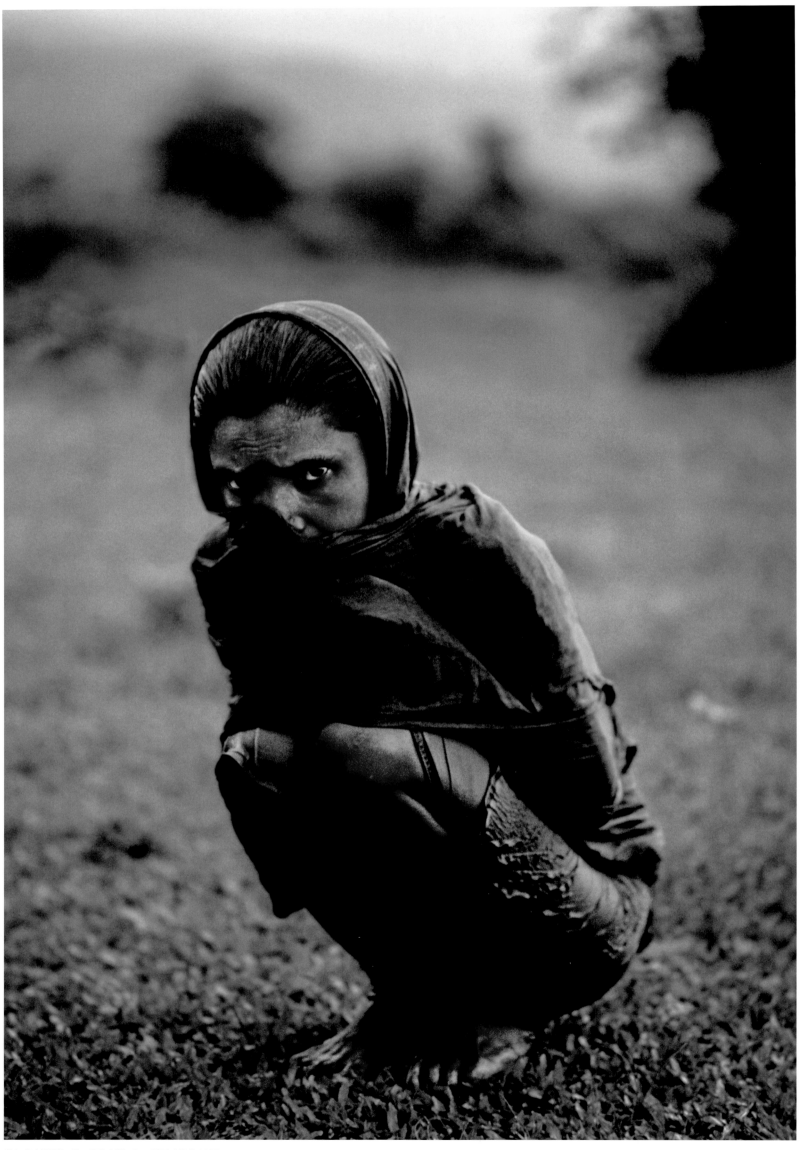

빗속에서 찻잎을 따는 사람, 실헷Sylhet, 방글라데시, 1983

몬순

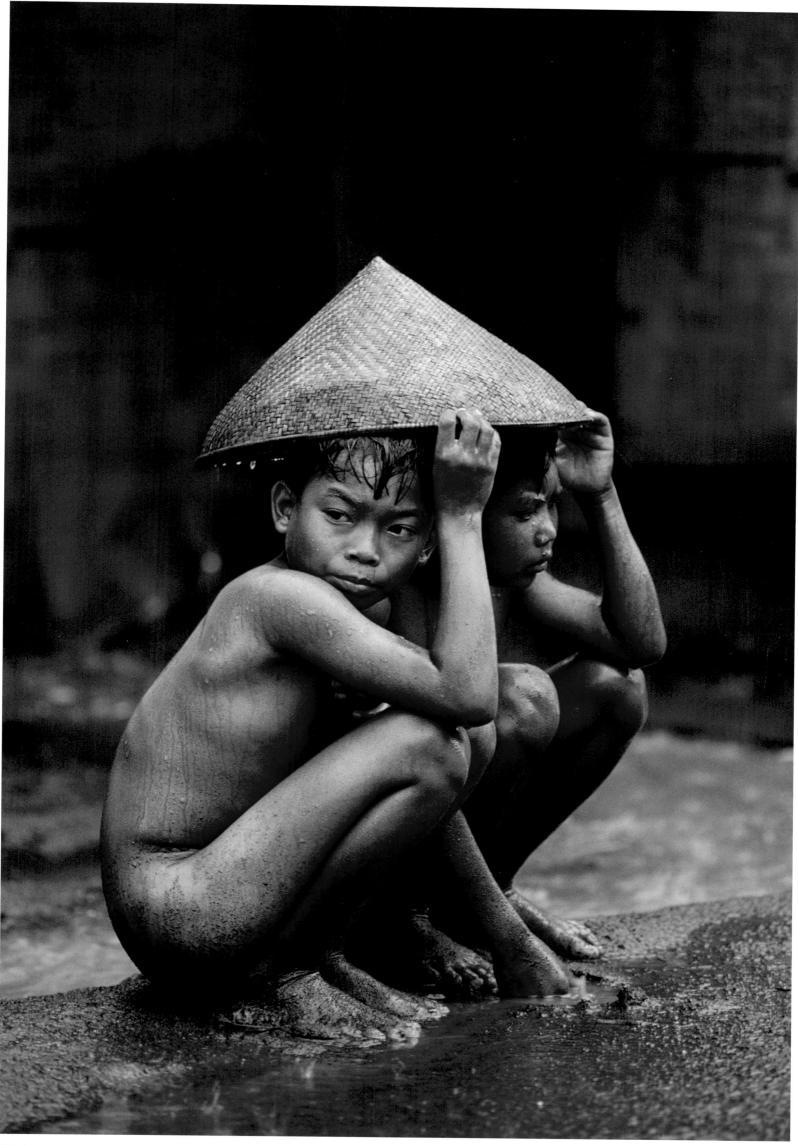

몬순 비를 피하는 아이들, 인도네시아, 1984

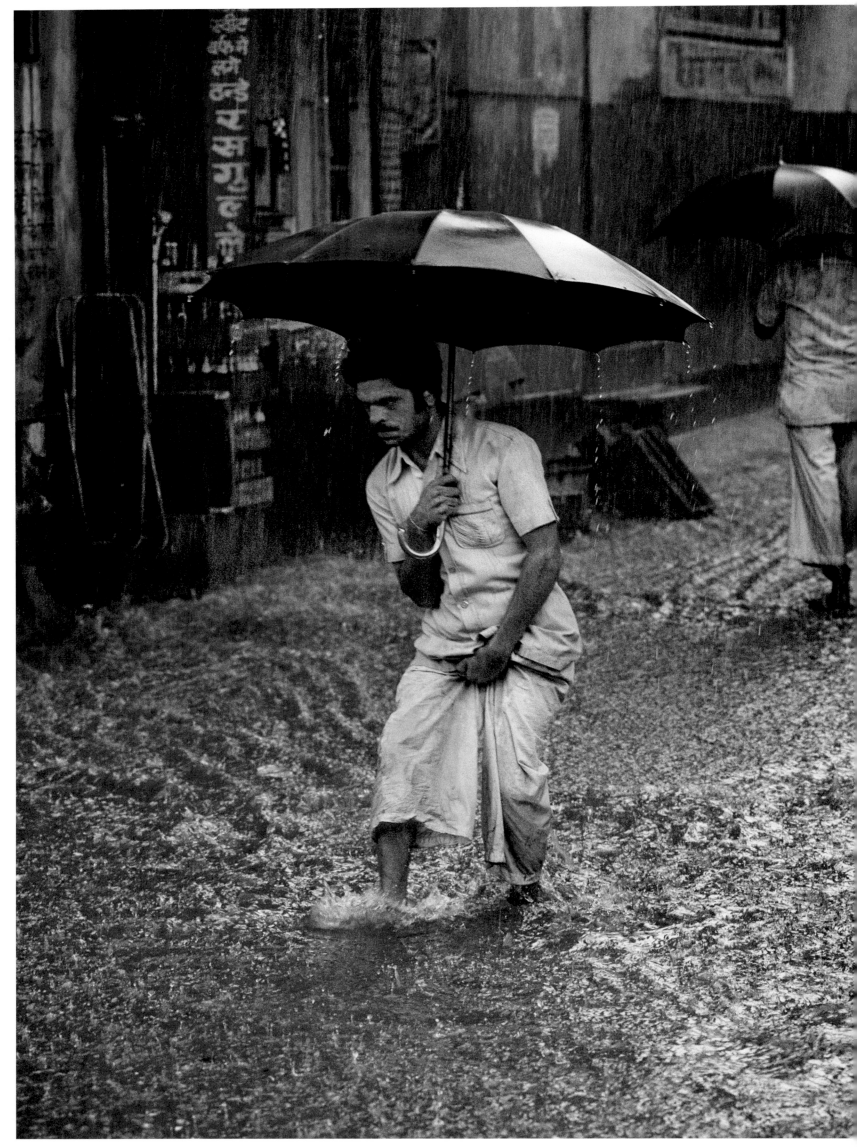

찬드니 초크Chandni Chowk의 길거리 노점상, 올드 델리, 인도, 1983

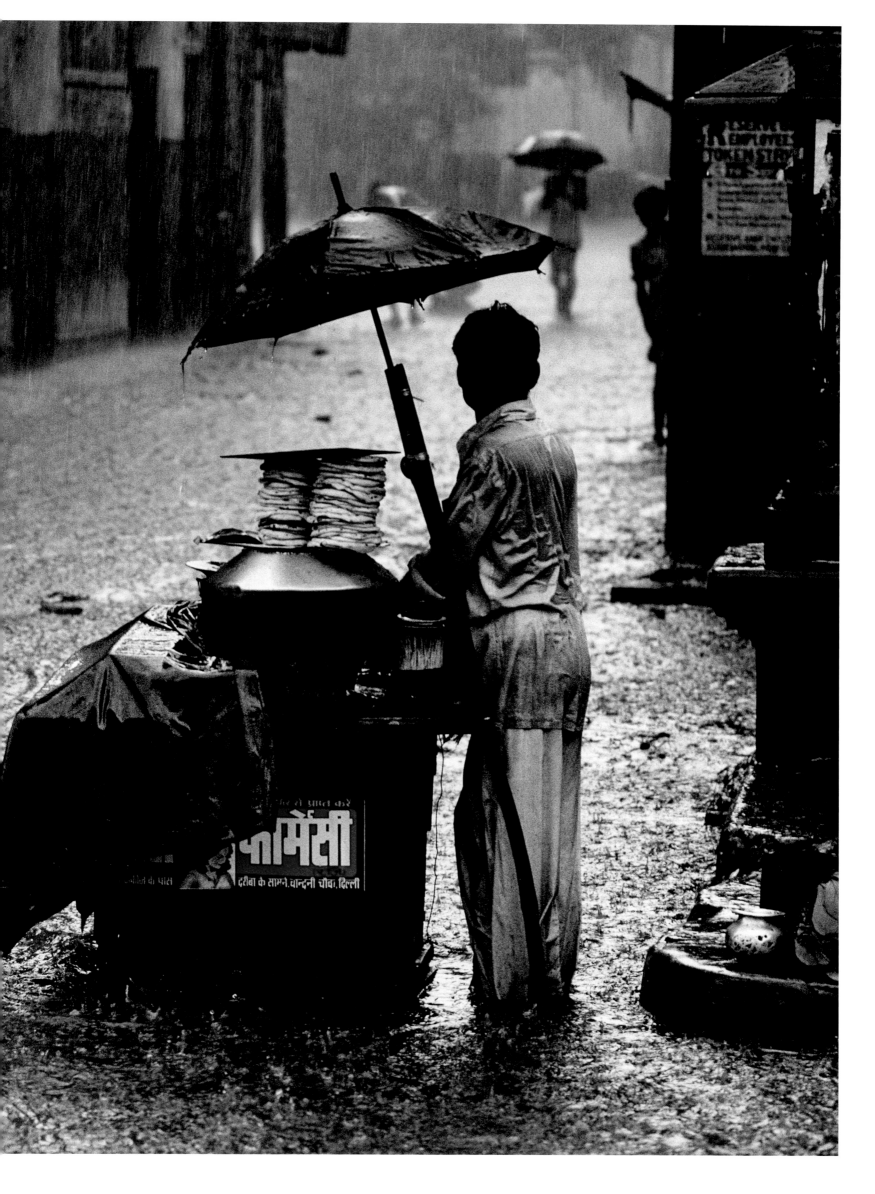

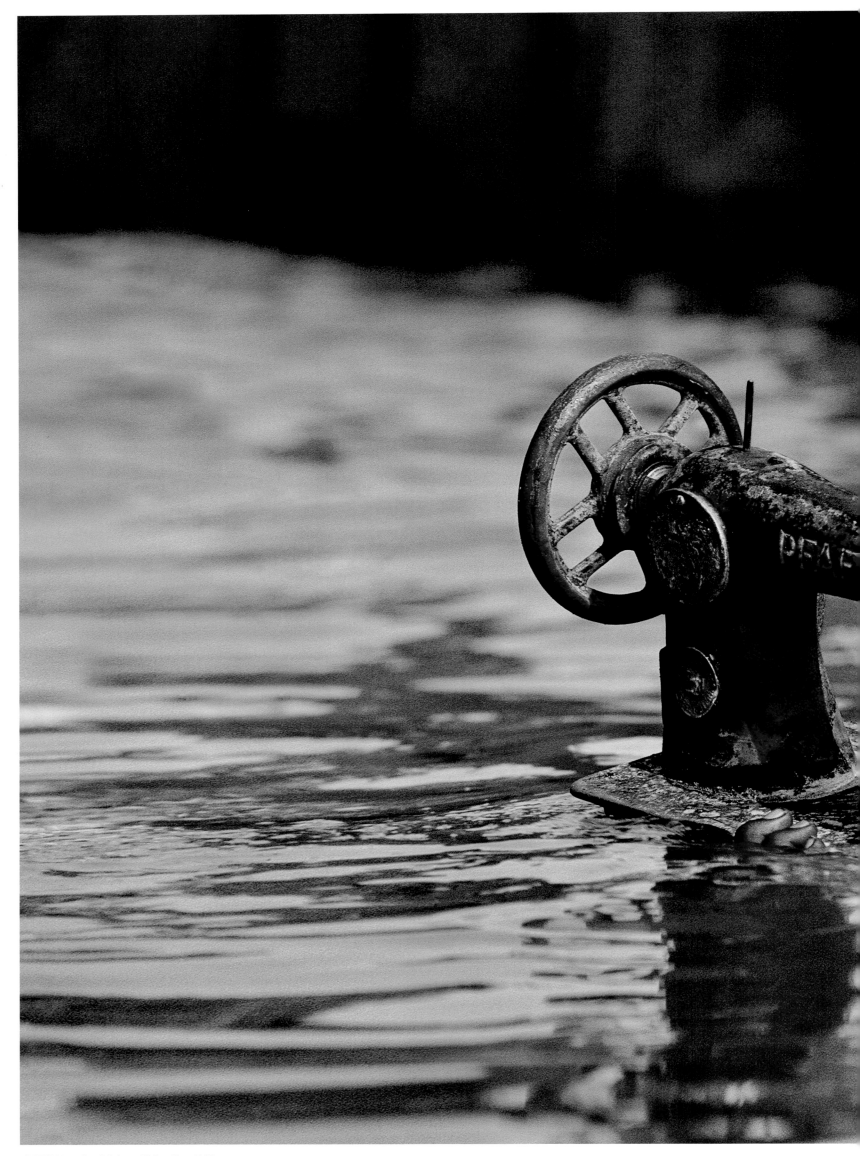

재봉틀을 들고 가는 재단사, 포르반다르, 인도, 1983

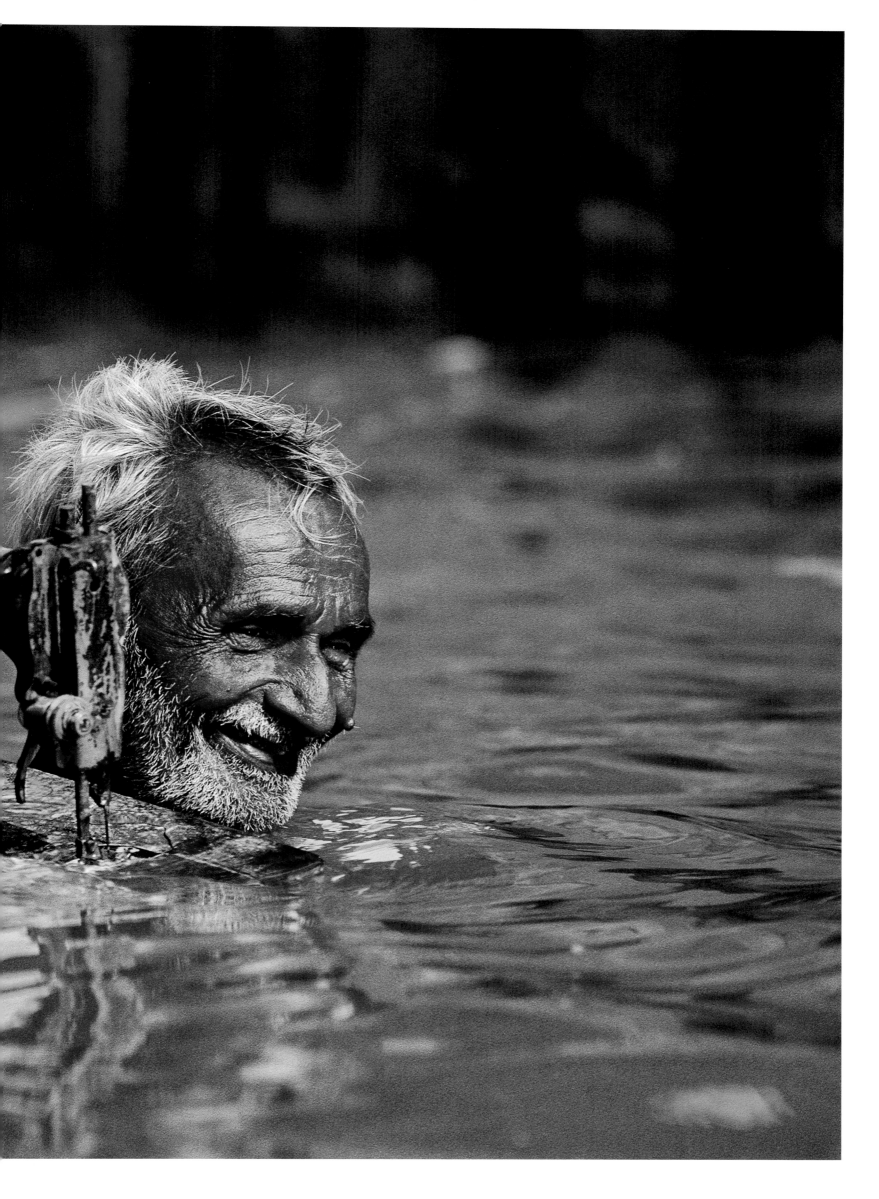

유일하게 남은 마른 땅 위에서 중심을 잡고 있는 개, 포르반다르, 인도, 1983

**줄거리**
1984년 아프가니스탄에서
소비에트 전쟁이 계속되고 있을 때,
아프가니스탄과 파키스탄의 국경에
조성된 난민 캠프는 삽시간에 난민들로
가득 찼다. 유입되는 피난민 수가
늘어남에 따라 스티브 맥커리는
이러한 난민 캠프를 돌아보고 기록해
줄 것을 제안받았다.
페샤와르 근처의 캠프에 있는 한
임시 여학생 교실에서 그는
'분쟁과 사람들'이라고 축약할 수 있는
이야기를 담은 사진을 한 장 찍게 된다.
샤르바트 굴라의 상징적인 초상 사진은
단순한 순간의 기록 이상이었다.
그로부터 19년이 지난 뒤 맥커리는
다시 그녀를 찾기 위해 믿을 수 없는
여행을 떠난다.

**날짜와 장소**
1984-2003
아프가니스탄, 파키스탄

# 아프간
# 소녀

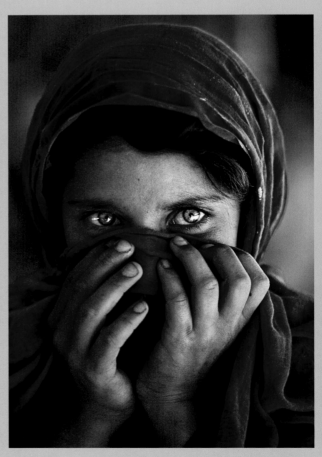

샤르바트 굴라, 아프간 소녀, 페샤와르 근처의 나시르 바흐 난민 캠프, 파키스탄,
1984

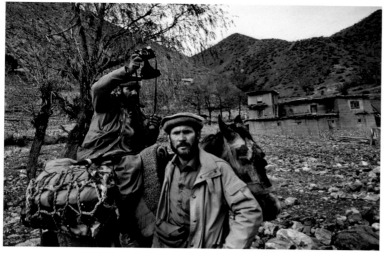
스티브 맥커리, 로가르 주, 아프가니스탄, 1984

아프가니스탄 은행 화폐: 10과 1,000아프가니

그녀의 사진이라면 즉시 알아보면서도 샤르바트 굴라Sharbat Gula 라는 이름을 알고 있는 사람은 거의 없다. 스티브 맥커리는 심지 어 사진 속 피사체의 이름을 알기도 전에 그 어린 난민 소녀의 사진을 찍었고, 그로 말미암아 아프가니스탄과 그 나라 사람들 이 마주한 전쟁과 망명의 비극을 한데 모아 주목받을 수 있도록 만들었다. 그 사진은 〈아프간 소녀〉라는 단순한 제목으로 세상 에 알려졌고, 결론적으로는 『내셔널 지오그래픽』 역사상 가장 유 명한 사진으로 자리매김하며 1985년 6월호의 표지를 장식했다.

아프가니스탄과 스티브 맥커리의 인연은 사진작가로서 그의 경력과 아주 밀접하게 얽혀 있다. 1979년 파키스탄 북부 에서 만난 무자헤딘 전사 두 명과 몰래 국경을 넘은 뒤 카불에 서 벌어진 친소 세력 정부와 반군 사이에 벌어진 내전을 촬영했 는데, 그 당시 맥커리의 나이는 29살에 불과했다. 보도사진작가 로서의 초기 작품들(8-25쪽 참조)과 아프가니스탄 전쟁 지역으로 의 여정은 1980년에 맥커리를 로버트 카파 골드 메달의 최고상 이라는 영예로운 자리로 이끌었다. 1982년경에 내전은 일상적 으로 뉴스의 헤드라인을 장식했으며, 맥커리는 많은 편집자들 이 가장 먼저 마음속에 꼽고 있는 아프가니스탄 전쟁 전담 사 진작가였다. 그리고 1984년에 그는 인도 아대륙을 횡단하며 '몬 순'과 '철로 위의 인도' 프로젝트를 진행하고 있었다. 그때 『내 셔널 지오그래픽』에서는 그에게 아프가니스탄과 파키스탄 국경 을 중심으로 꾸준히 그 숫자가 불어나고 있는 난민 캠프의 기사 와 관련된 사진을 부탁했다. 그해 말에 그는 파키스탄 북서변경 주NWFP(Northwest Frontier Province)를 여행했고, 8월부터 11월까지 페샤와르 근교에 위치한 30개 이상의 난민 캠프를 돌아다녔다 (오른쪽 참조).

몇몇 캠프들은 이미 수년에 걸쳐 유지되어 왔지만, 여전히 여름의 더위와 겨울의 추위에 매우 취약한 상태였다. 대여섯 명, 많게는 일곱 명의 가족이 하나의 텐트나 오두막에 함께 살았는 데(75쪽 참조), 물을 마시려면 몇 킬로미터를 걸어가야 했고 피난 처를 덥혀 줄 불도 거의 없었다. 그러나 맥커리의 사진 속에서 그 들은 여전히 평범한 삶을 살아가는 것처럼 보였다. 투르크멘(투 르케스탄 지역의 터키족—옮긴이 주) 난민들은 계속 전통 카펫을 만

들어 페샤와르 거리에서 팔았고 천막에서는 임시 학교가 열렸다 (75쪽 참조). 하루하루 반복되는 그들의 삶을 평범하게 지내기 위 한 난민 캠프 거주자들의 엄청난 노력에도 불구하고 국경 너머 의 전쟁은 그들의 곁을 떠날 생각이 없어 보였다. 적십자는 꾸준 히 증가하는 난민을 치료하기 위해 병원을 세웠고, 주로 지뢰 때 문에 팔 또는 다리가 절단된 사람들의 재활 치료를 돕는 재활 센 터도 속속 생겨났다.

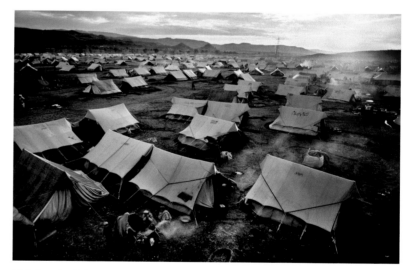
난민 캠프, 아프가니스탄 국경, 1984

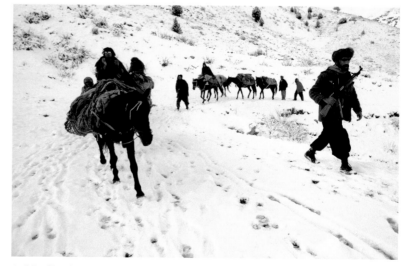
소비에트 항공기로부터 공격을 받은 후에 마을을 떠나 산을 넘어 파키스탄으로 향하는 아프가니스탄의 무자헤딘, 아프가니스탄, 1984

파키스탄 페샤와르에 머물고 있던 맥커리가 워싱턴 DC의 「내셔널 지오그래픽」으로 보낸 새 필름의 항공 우편료 영수증, 1984년 10월

맥커리가 아놀드 드랩킨Arnold Drapkin에게 보낸 텔렉스, 1984년 9월

맥커리의 필름 요청서, 아프가니스탄, 1987

「뉴스위크Newsweek」의 사진 편집자 제임스 케니James Kenney가 보낸 사진작가 허가증, 1984

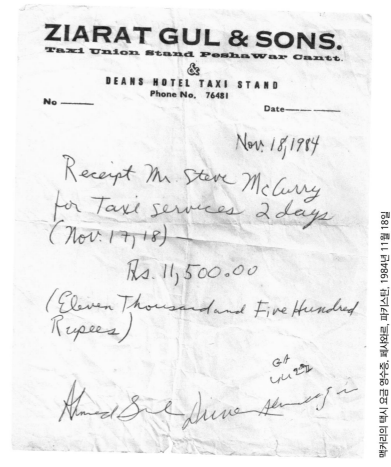

「내셔널 지오그래픽」의 일러스트 편집자 N. 테일러 그레그N. Taylor Gregg가 보낸 사진작가 허가증, 1984년 9월

쉬라트 굴 & 선즈 택시 회사가 발행한 영수증, 1984년 11월 18일

## National Geographic Society

GILBERT M. GROSVENOR
PRESIDENT
OWEN R. ANDERSON
EXECUTIVE VICE PRESIDENT
ALFRED J. HAYRE
VICE PRESIDENT and TREASURER
EDWIN W. SNIDER
SECRETARY

WILBUR E. GARRETT
EDITOR
ROBERT L. BREEDEN
VICE PRESIDENT, Publications

MELVIN M. PAYNE
CHAIRMAN OF THE BOARD
ROBERT E. DOYLE
VICE CHAIRMAN OF THE BOARD
LLOYD H. ELLIOTT
VICE CHAIRMAN OF THE BOARD
THOMAS W. McKNEW
ADVISORY CHAIRMAN OF THE BOARD

WASHINGTON, D.C. 20036

September 11, 1984

TO WHOM IT MAY CONCERN:

The photographer Steve McCurry is in the process of carrying out an official assignment for the National Geographic Society on the Afghan refugees in Pakistan, including the refugees in N.W.F.P., in Baluchistan and the Punjab Provinces.

We would be most appreciative of any assistance you might be able to provide to Mr. McCurry in the course of his attempt to produce a successful journalistic coverage.

Sincerely,

N. Taylor Gregg
Illustrations Editor

jaw/NTG

---

## ZIARAT GUL & SONS.
### Taxi Union Stand Peshawar Cantt.
### &
### DEANS HOTEL TAXI STAND
Phone No. 76481

No _____          Date _____

Nov. 18, 1984

Receipt Mr. Steve McCurry
for Taxi services 2 days
(Nov. 17, 18)

Rs. 11,500.00

(Eleven Thousand and Five Hundred Rupees)

---

페샤와르의 아프가니스탄 난민위원회 연락관이 페샤와르의 아프가니스탄 난민 지역 행정관에게 보낸 텔렉스, 1982년 12월

OFFICE OF THE
COMMISSIONER, AFGHAN REFUGEES,
N.W.F.P., PESHAWAR.

NO. COMMR: AR/P.O.(V)/ 21139

Dated Pesh:'s the 5/12 /1982.

TO:-

xx  The District Administrator,
    Afghan Refugees,
    Peshawar.

SUBJECT:- VISIT TO THE REFUGEE TENTAGE VILLAGES.

Memorandum:

Mr. Edward Behr, European Editor Newsweek and
Mr. Steve McCurry Free lance Photographer is hereby allowed
to visit Refugees tentage villages at Nasir Bagh, Kach Garhi,
Aza Khel, Barakai Ghazi and other tentage villages in
Mansehra District.

LIAISAN OFFICER
Afghan Refugees Commissionerate
Peshawar.

. . . . . . . . . .

<u>CERTIFICATE BY T.V.TEAM/PHOTOGRAPHER.</u>

I solemnly affirm and certify that the film
(S) Tape (S) which is/are be exported by me does/
do not contain anything of strategic or military
value and key-points or anything prejudicial to
Pakistan. The contents of the films/tapes are :-

1. REFUGEE CAMPS IN PESHAWAR
2. FOOD DISTRIBUTION IN PESHAWAR CAMPS
3.
4.
5.

Name STEVE MCCURRY
Designation PHOTOGRAPHER
Name of Organization NATIONAL GEOGRAPHIC
Address WASHINGTON D.C. USA

Signature St

No.F.23(5)/78-HP
Press Information Department
Government of Pakistan, Rawalpindi.

Certified that the above statement is correct
and films/tapes may be released for export immediately
dated 18·11·84

Deputy Director
Regional Information Officer
Press Information Department
Govt: of Pakistan PESHAWAR

맥커리의 촬영 승인서, 언론정보국, 파키스탄 정부, 1984년 11월 18일

맥커리의 팬 암PAN AM 항공권(파키스탄의 카라치에서 영국 런던행), 1986년 11월 29일

맥커리가 나시르 바흐Nasir Bagh의 난민 캠프를 걸어 다니고 있을 때, 한 천막에서 어린아이들의 목소리가 새어 나왔다. 그 천막은 여학교로 사용되고 있었으며, 수업이 진행되고 있었다. 그는 선생님에게 수업 참관과 사진 촬영에 관해 허락을 구했고, 그녀는 흔쾌히 이를 수락했다. 그가 한 무리의 학생들을 관찰하고 있을 때 구석에서 날카로운 눈빛을 가진 아이를 발견했다. "그 소녀의 이름이 샤르바트 굴라라는 사실은 나중에야 알았지만, 나는 그 소녀를 지목했습니다. 그녀는 겁에 질린 모습이었지만 사람의 마음속을 꿰뚫어 보는 듯한 강렬한 눈빛을 가지고 있었습니다. 하지만 당시 그 소녀는 겨우 열두 살에 불과했습니다. 그녀는 카메라 앞에 서는 것부터 아주 낯설어 했습니다. 그래서 나는 다른 친구들을 먼저 촬영하기로 했습니다. 그러다 보면 어느 시점에서 그녀도 친구들에게서 동떨어져 있고 싶지 않은 마음 때문에 촬영을 허락하지 않을까 해서였습니다." 맥커리는 정말 찍고 싶었던 초상 사진을 찍기 위해서 다른 두 소녀의 사진을 먼저 찍었다. "아마 그 자리에 대략 열다섯 명의 학생들이 있었던 것으로 기억합니다. 그들은 모두 아주 어렸고, 전 세계 모든 어린이들이 학교에서 하는 똑같은 행동을 했습니다. 뛰어다니고, 소리를 지르고, 먼지를 잔뜩 일으켰습니다. 그러나 내가 굴라의 사진을 찍는 그 짧은 순간에는 아무 소음도 들리지 않았으며 다른 아이들도 눈에 들어오지 않았습니다. 그것은 매우 강렬한 경험이었습니다." 소녀와 맥커리의 교감은 아주 순간적인 것이었다. "그녀는 아마도 내가 그녀에 대해 호기심을 가지는 만큼 내게 호기심을 가졌던 것 같습니다. 왜냐하면 그녀는 생애 처음으로 사진에 찍혀 보는 것이었고, 아마도 태어나 처음으로 카메라를 보는 것이었을지도 모릅니다. 얼마의 시간이 지난 뒤에 그녀는 일어나서 자리를 떠났지만 그 순간 나는 이미 모든 것이 들어맞았다는 것을 알 수 있었습니다. 빛, 배경, 그리고 그녀의 눈이 표현하는 것까지 전부요."

피사체를 대하는 맥커리 특유의 접근 방식은 이 한 장의 초상 사진으로 요약이 가능하다. 그는 대상과 일대일 교감을 끌어낼 수 있을 정도로 충분히 가까운 거리에서, 아주 짧은 시간 안에 전 과정을 끝낸다. "나는 남모르게 사진을 찍는 것보다는 사람들과 함께 작업하는 것을 좋아합니다. 공손하고 흥미로운 관계를 형성하고 충분히 가까운 거리에서 그 사람의 눈을 들여다보며 이야기하는 것은 매우 중요합니다. 눈은 굉장히 풍부한 표현력을 지니고 있습니다. 눈은 그 사람이 어떤 사람인지, 그리고 그들이 무엇을 겪고 있는지 말해 줍니다. 나는 그들이 나를 똑바로 쳐다보기를 바라며 그것이 이후에 그 사진을 보게 될 사람들과 사진 속의 피사체를 연결해 줄 수 있기 바랍니다." 맥커리는 알고 있다. 관객에게 다가가는 그의 초상 사진이 지닌 꾸준한 위

파키스탄 페샤와르 바깥의 난민 캠프에서 살고 있는 가족, 1984

카차 가리Kacha Ghari 난민 캠프 학교, 아프가니스탄, 1984

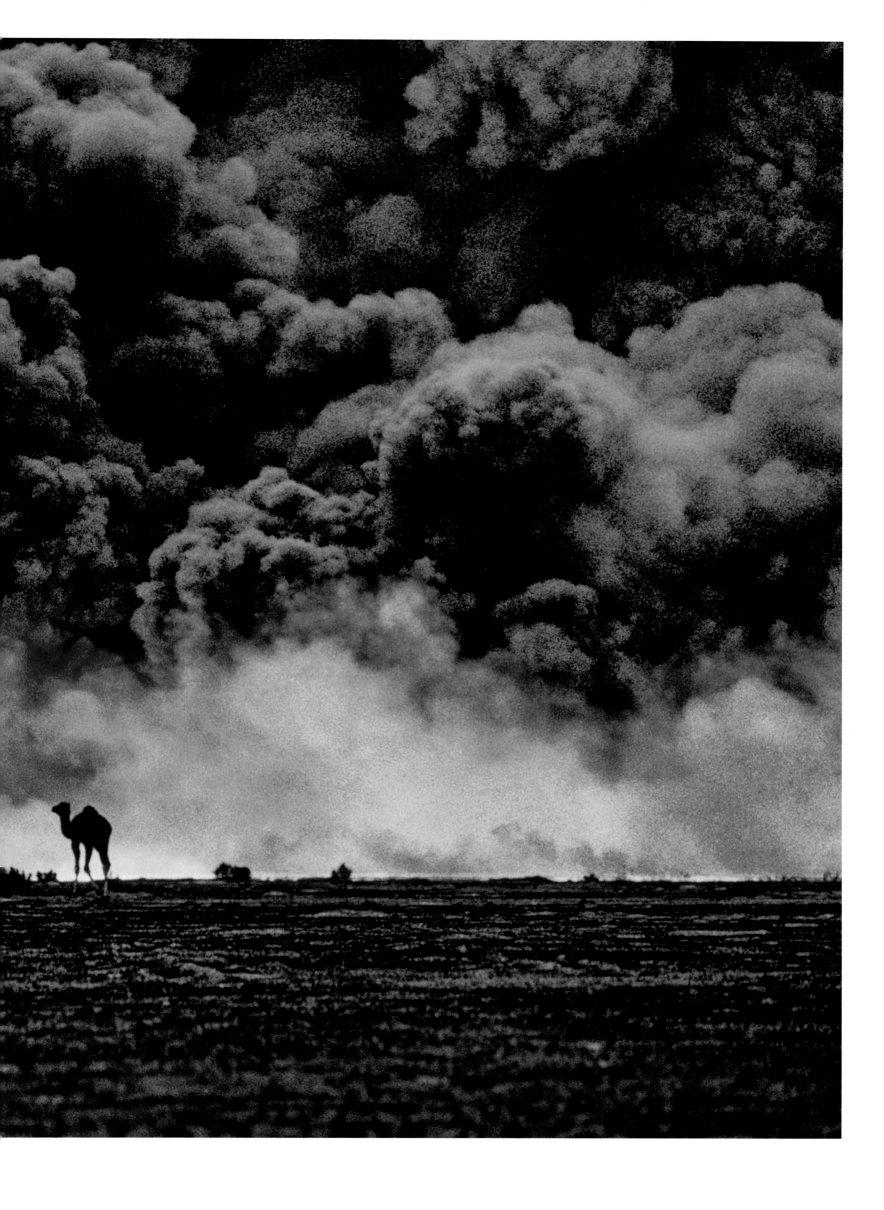

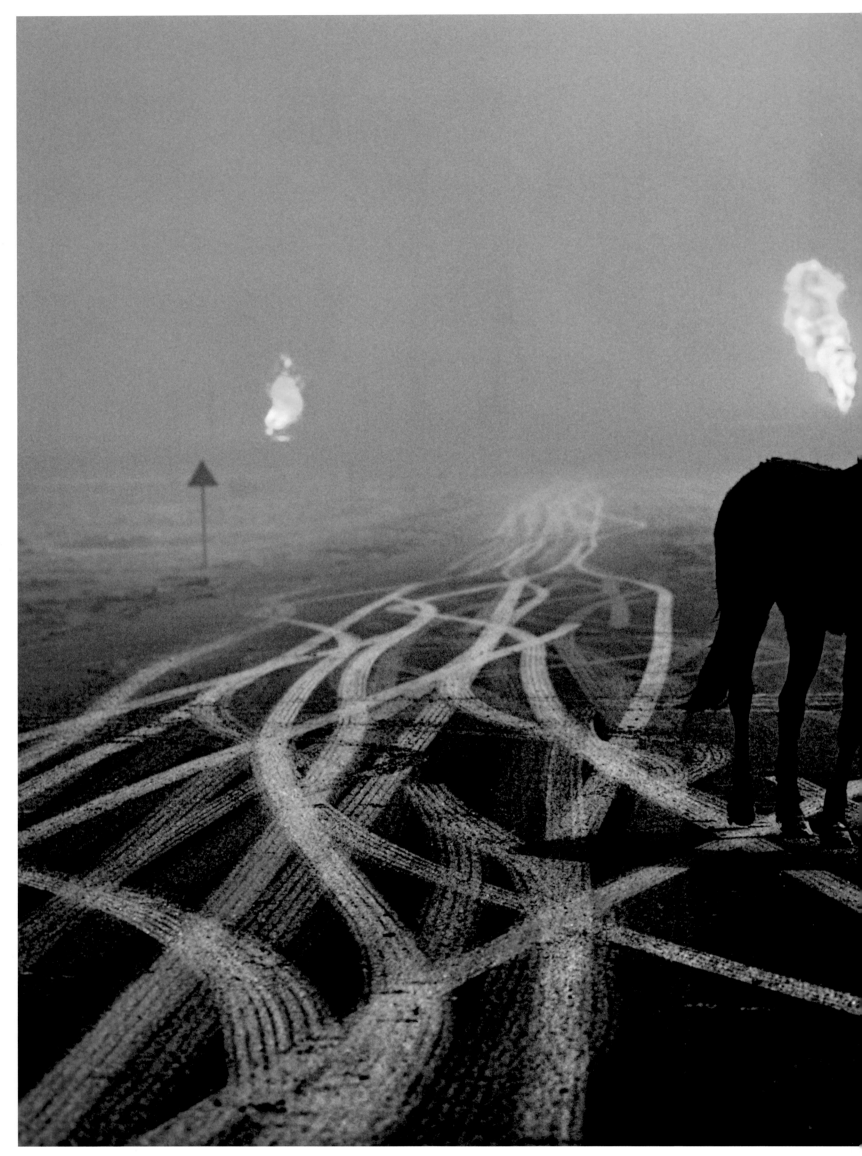

아라비안 서러브레드(경주마의 한 종류—옮긴이 주), 알아마디 유전, 쿠웨이트, 1991

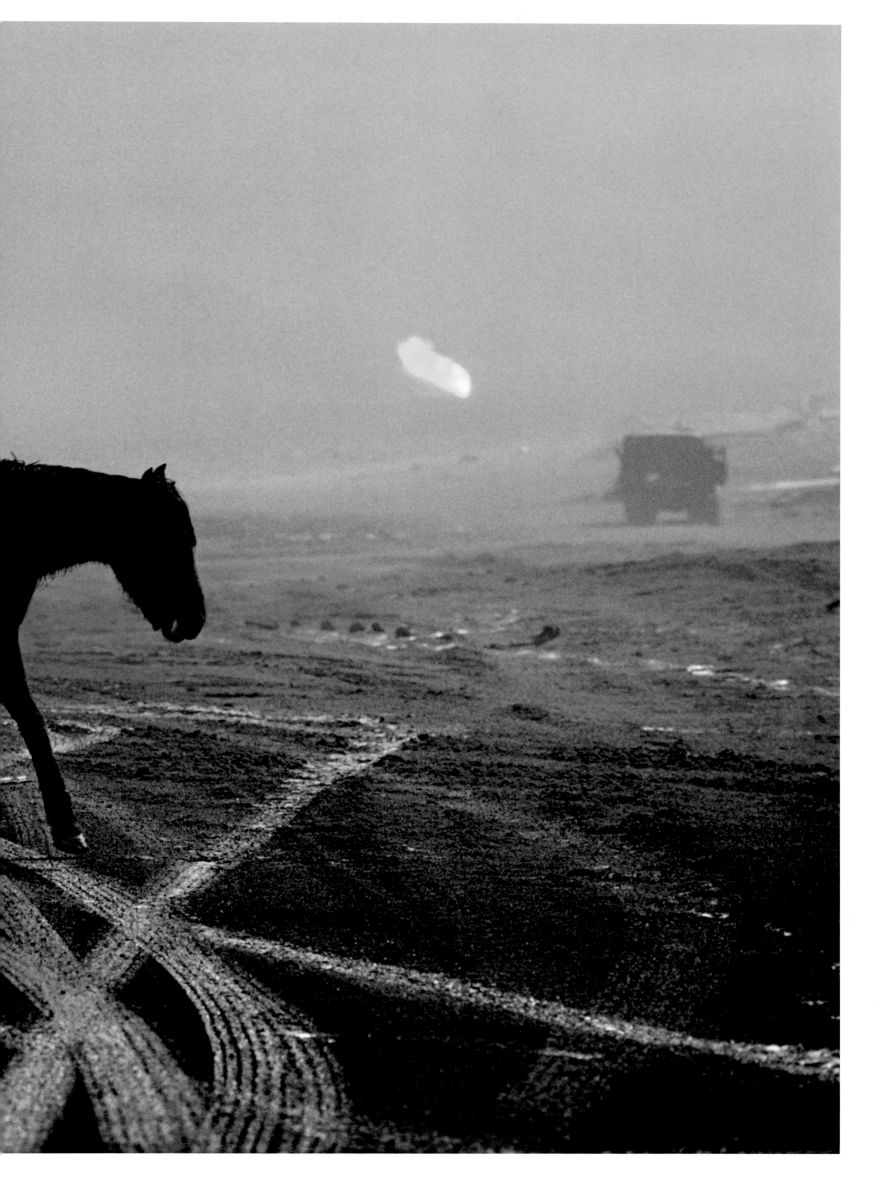

사우디아라비아 해변으로 흘러나온 기름을 뒤집어쓴 가마우지, 1991

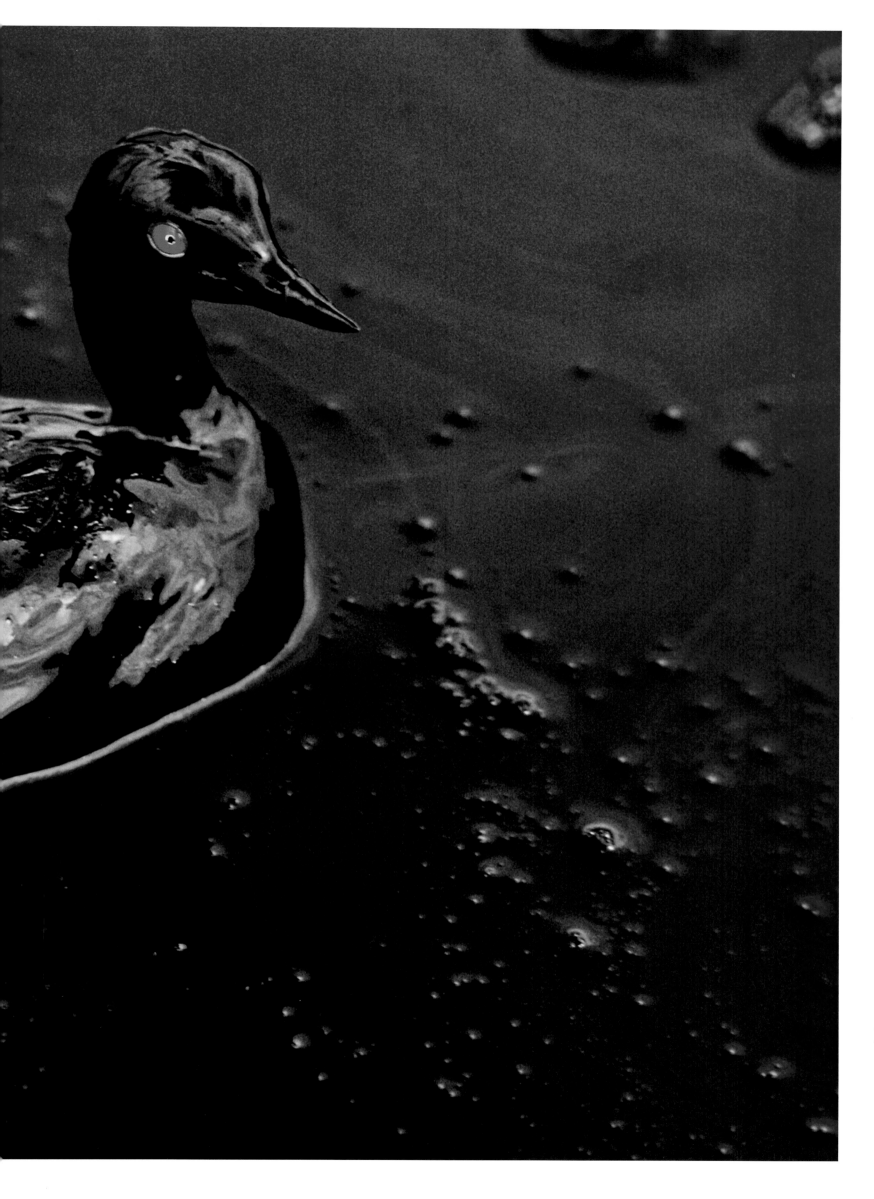

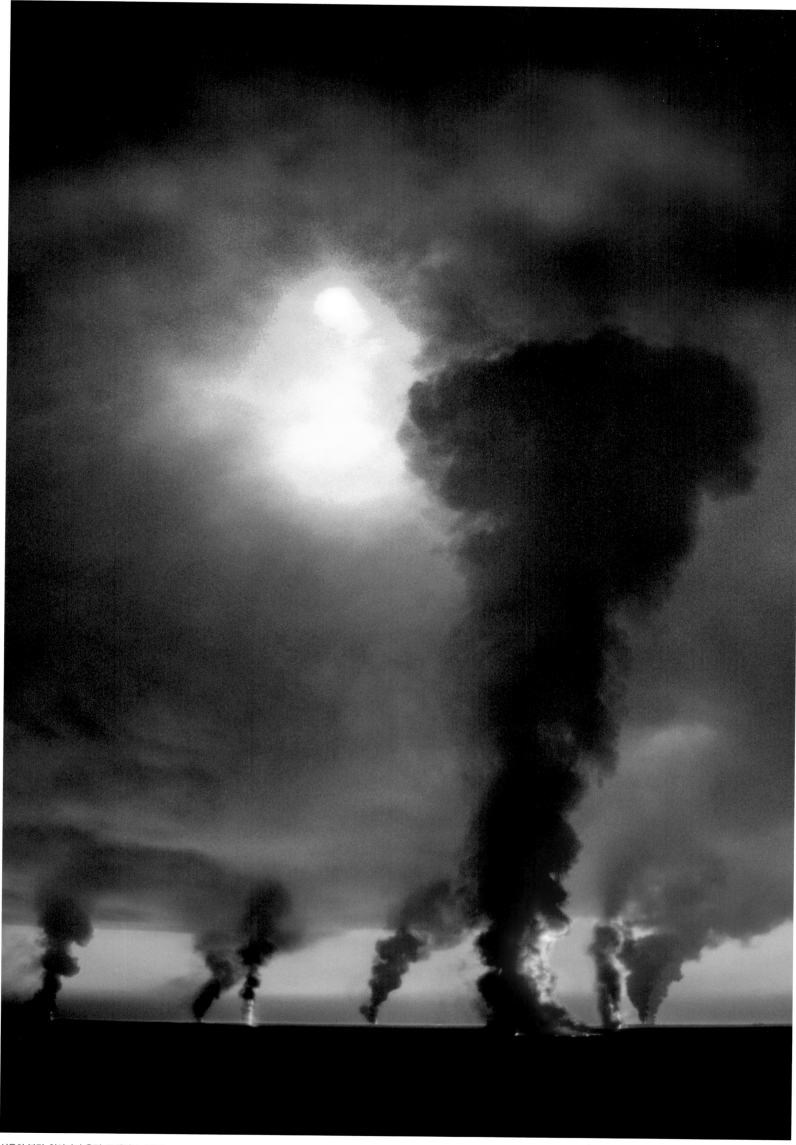

석유와 불길, 알아마디 유전, 쿠웨이트, 1991

# 인도의
# 관문

**줄거리**
스티브 맥커리에게 한 지역을
다룬다는 것은 그 주변부만을
살짝 훑는 일로는 턱없이 부족하다.
그는 진한 애정을 담은 봄베이의
초상을 만들어 내기 위해 그 도시를
구석구석 탐험했는데, 기회와 활기,
가난과 배척의 거대한 도시에서
살아가는 사람들의 삶을 촬영하며
종종 위기에 처하기도 했다.
그는 1,300만 사람들의 생활터전인
봄베이를 활발한 상업 활동과 열악한
빈민가, 그리고 고대의 전통과
현대적인 혁신이 넘쳐 나는 살아
움직이는 하나의 유기체로 그렸다.

**날짜와 장소**
1993-1996
봄베이(인도)

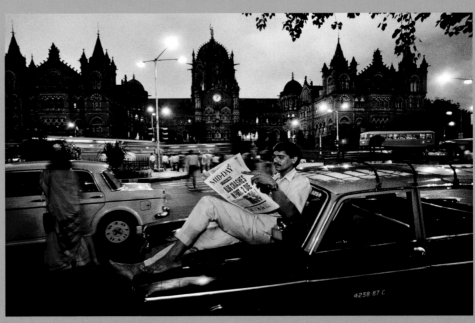

휴식을 취하는 택시기사, 봄베이, 인도, 1993

봄베이 포켓 가이드, 1993

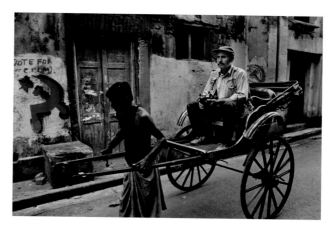

캘커타에서 스티브 맥커리, 인도, 1996

카메라가 활기를 띠고 정신없이 촬영할 만한 도시를 꼽으라면, 단연 극도의 즐거움과 여러 가지 사건이 끊이지 않는 도시 봄베이라 하겠다. 인도 최고의 부자 도시인 봄베이는 오늘날 뭄바이 Mumbai라는 이름으로 더 잘 알려져 있다. 뭄바이는 주요 항구이자 산업과 상업의 허브로, 말하자면 인도의 뉴욕이라고 할 수 있다. 이렇게 해서 겨우 578제곱킬로미터 안에 1,300만 명 넘는 인구가 거주하며 일하고 있다. 그러나 중산층과 부자들의 부가 급격하게 성장한 것과는 대조적으로 뭄바이 인구의 절반을 넘는 사람들이 빈민가나 길거리에서 위태로운 삶을 영위해 나가고 있다. 사치스러움과 누추함이 공존하는 도시에는 화려함과 끔찍함이 함께 존재하며 놀라운 색과 감각이 넘쳐흐른다. 보도사진작가에게 이보다 더 매력적인 도시를 찾기란 힘든 일이다.

맥커리가 그 도시 자체를 사진의 주제로 삼겠다고 결심하기까지 16년이라는 시간이 걸렸다. 1978년에 그가 처음으로 뭄바이를 방문했을 때는 이미 몬순을 비롯한 다양한 주제가 다루어지고 있었다. 그리고 1994년 8월에 뭄바이에 왔을 때 그는 도시의 진짜 모습을 들춰 보고자 약 3개월의 여정을 계획하고 있었다. "나는 어디를 가든, 처음 며칠은 아무것도 하지 않고 그냥 그 도시를 관찰하기를 좋아합니다. 장소와 사람들의 분위기, 가능성을 체득하기 위해 노력하는 것이죠. 사진 촬영이 얼마나 용이할지 살펴보기는 하지만, 그렇다고 해서 사전조사에 치중하는 편은 아닙니다. 오히려 나는 혼자서 그 장소를 더 특별하게 만들어 줄 요소를 찾아내는 것이야말로 중요하다고 생각합니다." 이 도시에서 초점을 어디에 맞춰야 할지 고민하며 기차역이나 시장과 같이 '사람들이 무엇인가를 하는 곳'인 사회활동의 중심지로 기능하는 곳을 찾아다녔다. 이때 그는 무엇인가를 적으면서 전체 이야기의 시각적인 포인트가 될 큰 그림을 대강 만든다. '단순히 어떤 일들에 반응하기보다는 주제를 깊이 파고드는 동시에 언제 다가올지 모르는 기회를 대비해 관대하게 마음을 열어 두는' 것이다. 맥커리는 기꺼이 이런 기회들을 받아들였지만 이런 무작위한 조우가 그의 원래 방식을 흔들어 놓지는 못했다. 카메라를 무기에 비유하자면, 그의 방식은 '소총을 멘 채 이동하는 보병'처럼 카메라를 메고 도시를 삳삳이 정찰하는 것이었다. 수전

손택은 이런 맥커리의 모습을 '관능적인 극한의 경치를 바라보듯 도시의 많은 요소들을 탐방하며 다니는 사람'이라고 묘사했다. 맥커리 자신은 그에 관해 더욱 명확하게 밝혔다. "나의 작업은 주제와 내용에 관한 것입니다. 여기에는 분명 예술적인 요소가 존재하지만 사진을 찍는다는 것은 기본적으로 이야기 전달이 바탕이 되어야 합니다."

이런 경우에는, 이례적으로 다양하지만 실제로 그 안에서 서로 긴밀하게 연결되어 있는 유기체와 같은 뭄바이를 드러내 보이는 것이 맥커리의 접근 방식이었다. 외부인에게 보이는 공간은 단순히 끝없는 혼돈에 불과하지만, 실제로 그 안을 들여다보면 굉장히 효율적인 구조를 가졌으며 각 지역, 각 사회 계층 그리고 직업과 직군이 전체의 부분을 이루며 하나의 유기체로 움직이고 있다는 사실을 알 수 있다. "나는 길거리 장면을 찾아 헤맸습니다. 경제, 오락, 종교 활동을 전부 볼 수 있는 사진, 즉 그들과 그 장소의 주요한 요소들을 보여 줄 뿐더러 흥미롭기까지 한 사진을 촬영하려 했습니다." 맥커리는 종교, 카스트 제도, 직업과 또 다른 요소들이 어떻게 뭄바이의 삶을 이루는지 알아보기 위해서 초파티 해변에서 열리는 힌두 축제부터 발리우드 Bollywood 영화 산업, 그리고 그 지역 경제를 지탱하고 있는 가장 존경받는 직업군에서 가장 하찮게 여겨지는 직업군에 이르기까지 스스로 그 현장을 찾아 조사했다.

꽤 많은 뭄바이 사람들의 인생이 길거리를 무대로 펼쳐졌다. 처음 인도에 갔을 때 맥커리는 이와 같이 길거리에서 먹고, 자고, 일하는(106-107쪽 참조) 문화에 흠뻑 빠져 있었다. 그래서 그는 이것을 이야기의 한가운데로 가져오고자 했다. 길에서 찍는 모든 것은 사진이 되었다. 각각의 사진이 모두 그 도시에서 볼 수 있는 모순과 연관성을 모아 응축해 놓은 것이나 마찬가지였다. 길가에서 다 꺼져 가는 불에 저녁을 준비하고 있는 가족을 찍은 맥커리의 사진이 있다(98쪽 참조). 뭄바이에서 이런 장면은 어렵지 않게 찾아볼 수 있지만, 이 사진이 지닌 특별함은 그들 뒤에 붙어 있는 팝스타의 대형 포스터에 있다. 포스터 속 그녀의 화려한 세계와 현실의 곤궁한 세계의 대비가 보통 인도의 삶과 깊은 연관성을 지닌다.

봄베이의 엽서집

광고 이미지와 광고가 목표로 삼는 사람들 사이의 격차는 겨우 손을 뻗어서 그림 속 여자의 얼굴을 만져 보려는 어린아이의 모습으로 인해 더욱 강조된다. 이 한 장의 사진은 뭄바이의 골목마다 즐비한 부와 가난을, 명성과 익명성을 나란히 보여 줌으로써 그 도시의 냉혹한 모순점을 드러낸다.

맥커리의 아이들 사진에서는 어른들에게서 볼 수 있는 낯선 이에 대한 경계심이 생기기 이전의 단순 명쾌함과 자기 인식의 부재를 볼 수 있다. 일을 해서 돈을 벌 수 없는 사람들, 다시 말해 구걸이 유일한 생존 방법인 사람들에게 이러한 솔직함은 뭄바이의 길거리 극장에서는 아주 중요한 재능이라 할 수 있다. 어떤 사진에서는 아이들이 너무도 쓸쓸한 눈으로 맥커리를 바라보고 있고, 또 다른 사진에서는 맥커리의 존재를 인식하지 못한

채 차도의 가장자리에서 놀고 있다. 이 여행의 결과물 중 가장 널리 알려진 것은 하루 종일 촬영을 마치고 호텔로 돌아가는 길, 그가 타고 있던 자동차의 차창 가까이로 다가온 아이를 안은 한 어머니를 촬영한 작품이다(108-109쪽 참조). "몬순의 영향권 안에 있을 때였습니다. 나는 마침 택시에 탄 채 정지 신호에 멈춰서서 신호가 바뀌기를 기다리고 있었는데, 마침 그 여인이 아이를 데리고 창문 바로 앞까지 다가왔습니다. 급히 카메라를 집어 들고 사진을 두 장 찍었는데, 곧바로 신호가 바뀌어 나는 그 자리를 떠나야 했습니다. 앞서 말한 모든 일은 겨우 7-8초 동안 일어난 것입니다. 두 달이 지난 뒤 뉴욕에서 사진을 편집하던 중에 이 두 장의 사진을 발견했죠. 생각지 못하게 이 사진이 너무나 멋진 결과물로 나와 주어 기뻤습니다. 나는 에어컨 바람으로 가득한 자

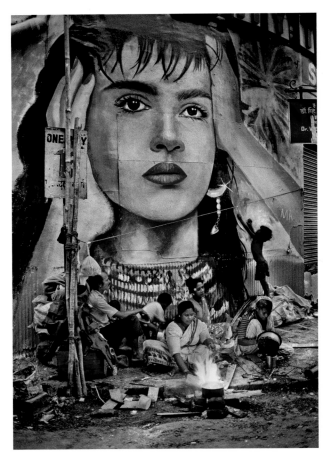

길 위에서 식사 준비를 하는 이민자 가족, 봄베이, 인도, 1995

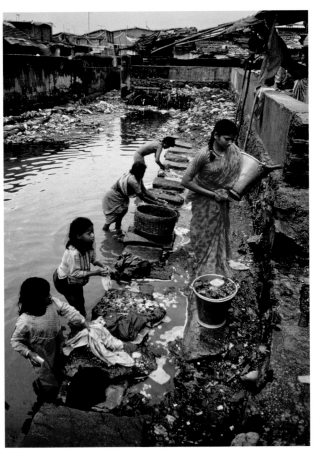

빨래하는 여인들, 다라비, 봄베이, 인도, 1995

## COMMUTERS IN BOMBAY

BOMBAY THE BIGGEST COMMERCIAL AND FINANCIAL CAPITAL OF INDIA, SUPPORTS POPULATION OF MORE THAN 12 MILLION PEOPLE. A MAJORITY OF MULTINATIONAL COMPANIES AND VARIOUS ORGANISATION HAVE THEIR HEAD QUARTERS IN BOMBAY. BOMBAY ORIGINALLY WAS SEVEN ISLANDS. BUT AS THE POPULATION INCREASED THE LAND WAS RECLAIMED BETWEEN THESE ISLANDS SO AS TO ACCOMODATE EVERYBODY. NOWADAYS MANY PEOPLE HAVE TO TRAVEL MORE THAN 50 MILES DAILY TO REACH THEIR OFFICES. THE ONLY MEANS OF TRANSPORT ARE THE BUSES AND THE TRAINS IN THE CITY. THE TRAINS RUN ON A SCHEDULED TIME WITH ONE COMING EVERY THREE MINUTES NEARLY 60% OF THE POPULATION TRAVEL BY TRAINS WHILE SAY AROUND 25% OF THEM TRAVEL IN THE BUS. CARS AND TAXIS ARE STILL A LUXURY FOR A MAJORITY OF PEOPLE IN BOMBAY, AND ONLY THE WELL TO-DO-OFF MOVE IN THEM. MANY A TIMES THE TRAINS AND BUSES ARE SO OVER CROWDED THAT PEOPLE CLING ON TO THE DOOR AND SOMETIMES EVEN CLIMB UP THE WINDOWS TO REACH HOME ON TIME. BOMBAY BEING A OVERCROWDED CITY NOBODY EVER COMPLAINTS. PEOPLE JUST TRAVEL IN THE RUSH BECAUSE THERE IS NO OTHER OUTLET. CHURCHGATE AND VICTORIA TERMINUS ARE THE TWO MAIN HEAD STATIONS FOR THE TRAINS.

## BEGGARS IN BOMBAY

BEGGARS ARE A COMMON SIGHT IN BOMBAY CITY. MANY A TIMES A LOT OF PEOPLE TRAVEL ALL THE WAY FROM THEIR VILLAGES IN SEARCH OF EMPLOYMENT BUT DUE TO LACK OF JOBS THESE PEOPLE ARE FORCED TO BEG. IT IS ESTIMATED THAT NEARLY 450 TO 500 PEOPLE MIGRATE TO BOMBAY DAILY. THESE BEGGARS ACCOMODATE THEMSELVES ON THE PAVEMENTS BY BUILDING SMALL HUTS FOR THEMSELVES. WHAT STARTS WITH ONE HUT SOON TURNS INTO A COLONY OF UNHYGIENIC SETTLEMENT WHICH IS CALLED AS "ZOPADPATTI". THERE ARE MANY SUCH COLONIES IN BOMBAY. FOR MANY A BEGGARS IT BECOMES GOOD BUSINESS AS A BEGGARS MAKE UPTO RS.50 TO 100 PER DAY. DUE TO LACK OF LITERACY THESE BEGGARS HAVE BIG FAMILIES AND THUS THEY EVEN FORCE THEIR KIDS INTO BEGGING. NORMALLY A BEGGAR DOESN'T EVEN LIVE UPTO HIS LATE 40's BECAUSE A MAJORITY OF THEM ARE ADDECITED TO DRUGS AND ALCOHOL. MANY A TIMES MANY BEGGARS ARE DEPORTED TO THEIR ORIGINAL STATE BUT THEY SOON COME BACK AGAIN BECAUSE BOMBAY IS THE ONLY PLACE WHICH SATISFY'S ALL THEIR NEEDS. EVERYDAY THE NUMBERS OF PEOPLE MIGRATING TO BOMBAY INCREASES AND THUS INCREASES THE NUMBR OF BEGGARS IN BOMBAY. MANY A TIMES THE FEMALES TURN THEMSELVES INTO CHEAP PROSTITUTES DURING THE NIGHT AND BEG DURING THE DAY. THIS ALSO BRINGS IN LOTS OF DISEASES LIKE LEPROSY ETC.

## CHOWPATTY BEACH

THE CHOWPATTY BEACH HOLD A LOT OF SIGNIFICANCE IN THE HEARTS OF THE PEOPLE OF BOMBAY. HINDU PEOPLE BELIEVE THAT A WAY TO HEAVEN IS THROUGH THE SEA. THERFORE DURING THE GANESH FESTIVAL ALL THE GANESH IDOLS ARE IMMERSED INTO THE SEA. CHOWPATTY BEEN THE MAIN BEACH IN BOMBAY CITY MANY BOMBAYITES LOVE TO SPEND THEIR EVENING NEAR THE SEA SIDE ON SUNDAY. CHILDREN LOVE TO PLAY IN THE SAND, WHILE COUPLES LOVE TO WALK AROUND THE BEACH. MANY POLITICAL AND RELIGIOUS MEETINGS ARE HELD ON THIS BEACH.

## STOCK MARKET

BOMBAY IS INDIA'S FINANCIAL AND COMMERCIAL CAPITAL. ONE OF THE THIRD BEST STOCK MARKET IN THE WORLD TODAY IS BOMBAY'S STOCK MARKET. THE MARKET IS BUZZING WITH ACTIVITY EVERY SINGLE DAY OF THE YEAR. AN ESTIMATED BUSINESS OF NEARLY RS.2000 CRORES TAKES PLACE EVERYDAY. BOMBAY STOCK MARKET IS LIKE A LIFELINE FOR MANY BOMBAYITES. MANY BOMBAYITES INVEST IN SHARES AS IT BECOMES A GOOD ALTERNATIVE METHOD OF ACQUIRING MONEY. WITH A LOT OF MULTINATIONAL COMPANIES FROM FOREIGN COUNTRIES POURING INTO INDIA, THE STOCK MARKET IS JUST THE BUSIEST PLACE IN BOMBAY. RECENTLY THE CITY WAS ROCKED BY BOMBS EXPLODING IN VARIOUS PLACES. THE STOCK MARKET WAS ONE OF THE SPOTS WHERE A HIGHLY EXPLOSIVE BOMB COMPLETELY DEVASTED THE BASEMENT OF THE BUILDING. MANY PEOPLE WERE KILLED BUT YET WITHIN A FEW DAYS BUSINESS CONTINUED AS EVER. THE STOCK MARKET IS SITUATED ON A STREET PRETTY WELL KNOWN TO A MAJORITY OF BOMBAYITES THE STREET IS KNOWN AS "DALAL STREET".

## MALABAR HILL

ONE OF THE POSHEST AND COSTLIEST RESIDENTIAL AREAS IN BOMBAY CITY "MALABAR HILL" IS A PLACE WHICH IS A DREAM FOR EVERY BOMBAYITES. ALL THE TOP INDUSTRIALISTS AND BUSINESSMEN OF THE TOP LOT RESIDE HERE. THIS PLACE ALSO HAS BOMBAY'S MOST FAMOUS PARK NAMED "HANGING GARDEN". ALL THE HOUSES AROUND THIS AREA ARE COVERED IN LUSH GREENERY AND THAT MAKES THIS PLACE EVEN MORE BEAUTIFUL. BOMBAY BEING DENSELY POPULATED A LOT OF PEOPLE LOVE TO ROAM THESE AREA AS IT IS VERY PEACEFUL THERE. IT IS A SORT OF A LOVERS CORNERS AND ONE WOULD FIND MANY A COUPLE ENJOYING THE EVENING OUT THERE. IT IS ALSO CONSIDERED AS ONE OF THE MAJOR AIR CLEANERS FOR BOMBAY CITY.

To: STEVE MCCURRY C/o Dashyant Big Maharaja Travels, UMAID BHVN M JODHPUR LACE

For: Nandini. 1 & PAGES: 4

On THRISSUR POORAM, the festival of elephants

Celebrated in Medom (April-May) it consists of processions of richly caparisoned elephants from various neigbouring temples to the Vadakkunnatha temple, Thrissur. The most impressive processions are those from the Krishna temple at Thiruvambadi and the Devi temple at Paramekkavu, both situated in the town itself. This festival was introduced by Sakthan Thampuran, the Maharaja of erstwhile Kochi state. The Pooram festival is also well-known for the magnificant display of fireworks grander and more colourful. Each group is allowed to display a maximum of fifteen elephants and all efforts are made by each party to secure the best elephants in South India and the most artistic parasols, several kinds of which are raised on the elephants during the display. The commissioning of elephants and parasols is done in the utmost secrecy by each party to excel the other. Commencing in the early hours of the morning, the celebrations last till the break of dawn, the next day.

Of the rival groups participating in the Pooram, the most important ones are those from Paramekkavu and Thiruwambadi. At the close of the Pooram both these groups enter the temple through the western gate and come out through the southern gate to array themsel-

## BOMBAY: GATEWAY TO INDIA

A Photographic Proposal by Steve Mc Curry

Built on an island, the nation's trendiest city, Bombay is often compared to New York. Fast-paced, and growing vertically, it is India's most affluent, industrialized, and vibrant city. But Bombay is not New York--it is distinctly India, and serves as its nation's gateway.

Americans think of Bombay as an exotic city, source of silks and spices. In many ways, they are right; Bombay is exotic, with its Hanging Gardens, Towers of Silence, Cave temples, and Chowpatty Beach, Bombay's political nerve center. On any evening of the year, Chowpatty is busy; yogis bury themselves in the sand, fishermen haul in their nets, children romp, and working people flock to the stalls for food and drink. Still, Bombay is much more than sights to see.

Bombay is a manufacturing center; textiles came first, but such diverse products as cars and bicycles, petro-chemicals, and pharmaceuticals are now made. More movies are produced in Bombay than in any other city in the world, which has resulted in the sobriquet, "Bollywood."

Bombay is India's financial hub and business center, a city whose streets are "paved with gold." It has India's tallest skyscrapers, busiest international airport and seaport; 50% of India's foreign trade passes through Bombay. New fashions reach Bombay as quickly as they do any part of Europe. Arabs from the Gulf, complete with their entourages, come to Bombay to shop, vacation, and stay at the Taj Mahal Hotel. Visitors can also enjoy the new, acoustically perfect Tata Theater (National Center for the Performing Arts.)

In Bombay, Hindus celebrate Ganesh Chaturthi, the birthday of the Hindu's elephant-headed god. Parsees give up their dead to vultures.

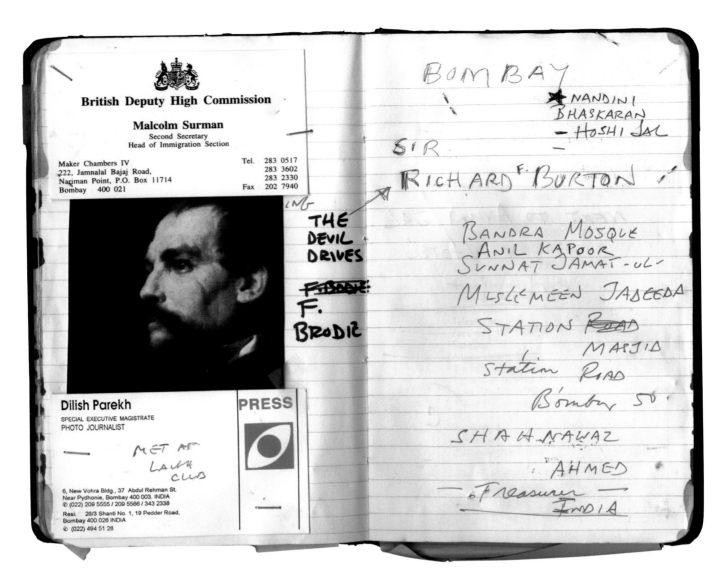

스티브 맥커리의 '봄베이' 취재노트 중 일부

동차 안에 앉아 있고, 그녀는 습하고 더운 빗속에 우두커니 서 있었습니다. 크게 상반된 두 세계가 그 찰나에 하나의 장면으로 만나 마치 나와 그녀의 분리된 세계를 상징적으로 보여 주는 것만 같았습니다."

카스트 제도의 전통과 가난, 그리고 현대적이고 진보적인 도시로 도약하고자 하는 변화 사이에서 오는 긴장감은 맥커리의 흥미를 불러일으켰다. 그는 이 두 가지 개념의 차이를 가능한 한 넓은 범위에서 파고들었다. 대부분 전통적으로 불가촉천민이라고 여겨지는 달리트Dalit 카스트 계급으로 구성된 인구 50만 명이 넘는, 아시아의 가장 큰 빈민가 중 하나인 다라비Dharavi의 끔찍한 삶과 환경을 보도했던 것이 그 예다. 낙후된 고층건물들 주위에는 무너질 듯한 판잣집들이 조금의 빈 공간도 없이 꽉 들어찼다. 그는 많은 장면들 중에서 특히 쓰레기로 넘쳐 나는 개울에서 온 가족이 함께 빨래를 하고 있는 모습과 그 일을 돕기에는 역부족으로 보이는 아이들을 목격했다(98쪽 참조). 다라비는 사진 작업을 하기에는 용이한 환경이 아니었으므로 현지인의 도움이 절실했다. 당시에는 20년 정도 알고 지낸 기자 친구가 그 역할을 대신해 주었다. "현지 언어를 구사할 수 있으면서 그 지역의 특별한 분위기를 읽을 수 있는 사람을 대동해야 합니다. 좋은 조수는 사원에 어떻게 가는지, 위험한 지역을 무사히 지나기 위해서는 어떤 골목으로 가야 하는지 안내해 줄 수 있습니다." 사회적으로 반대편에 있는 것을 촬영할 때면 맥커리는 뭄바이 최고의 부촌인 말라바르 언덕Malabar Hill을 찾아갔다. 그는 또한 마하라슈트라Maharashtra 주지사의 관저에 연락하는 것을 허가받았다. 그리고 인도 제국이 영국에 점령당한 기간 동안 외부로 전혀 새어 나가지 않았던 장면들을 찍어도 된다는 허가도 받아냈다(오른쪽 참조). 그는 어떤 정치적인 의도 없이 그저 발견한 것을 기록하는 데 의의를 두었으나 결과적으로 그의 사진들은 뭄바이 삶의 중심에 놓인 모순을 드러내게 되었다.

뭄바이의 상류층에 접근하려면 조금 더 신중한 절충이 필요했다. 언론의 주목을 받고 사람들의 끊임없는 시선 속에서 살아가는 발리우드 스타들은 접근하기 더욱 어려웠다. 발리우드 영화는 포스터를 직접 그리는 제작자부터(110-111쪽 참조) 영화

세트장을 만드는 소규모 주택 사업에 이르기까지 인도 경제 전반에 걸쳐 영향력을 미치고 있었다. 맥커리가 촬영한 몇몇 발리우드 스타들의 사진은 꿈과 환상의 제조 과정에서 그들의 역할을 일깨워 주었다. 배우들은 심지어 조수가 거울을 보여 줄 때나 화장을 할 때에도 당연한 듯 언제나 카메라의 존재를 의식하고 있었다. 그래서 즉흥적인 모습이나 자연스러운 포즈임에도 카메라를 의식하지 않는다는 것이 불가능했으며 항상 연기하고 있다는 느낌을 주었다.

만약 뭄바이 급성장의 원동력인 저임금 노동의 큰 부분을 차지하는 조선소 노동자들 같은 고된 일상을 보내는 사람들에게 일탈을 제공하지 못했다면 오늘날과 같은 발리우드의 성공은 불가능했을 것이다. 맥커리는 그 노동자들의 모습을 사진에 담아냈다. 서구의 조선소들이 최신형 유조선이나 항공모함 건조 계약을 성사시키기 위해 경쟁에 열을 올리는 동안 뭄바이 노동자들은 이제는 쓸모없어진 구식의 낡은 원양 정기선, 화물선, 여객선을 해체하기 위해 해변에서 애쓰고 있었다. 맥커리는 빈 백사장에서 유독가스와 먼지를 막아낼 단 한 겹의 천 조각만을 뒤집어쓴 사람들이 엄청난 크기의 유조선을 밧줄로 당겨 옆으로 끌어내는 초현실적인 장면을 기록했다. "선박들은 말도 못하게 커다란 크기를 자랑했습니다. 그리고 이 사람들은 흰개미처럼 천천히 배를 분해했습니다. 그리고 선박은 서너 달 안에 조각난 고

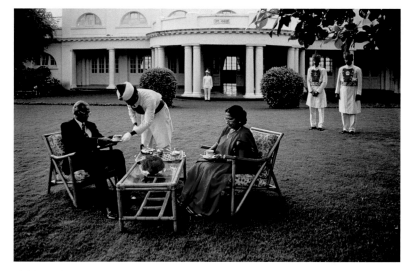

마하라슈트라 주지사와 그의 아내, 봄베이, 인도, 1993

봄베이에 관한 기사: 『애프터눈 온 선데이Afternoon on Sunday』 45면, 1993년 9월 5일

철이 되어 나갔습니다"라고 맥커리는 당시를 회상했다. 맥커리는 그 노동자들에게 최대한 가까이 다가가 꽤 괜찮은 초상 사진을 찍을 수 있었다. 부서져 가는 선체에 둘러싸인 한 노동자의 강렬한 눈빛은 깊고 단호한 집중력을 드러내 보였다(112-113쪽 참조).

모순의 도시에서 반복되는 일상의 패턴에는 종교가 깊게 뿌리내리고 있으며, 이것이 뭄바이 사회를 하나로 묶어 준다. 도시는 다수의 종교집단과 집회를 수용하는데, 그중에서도 뭄바이

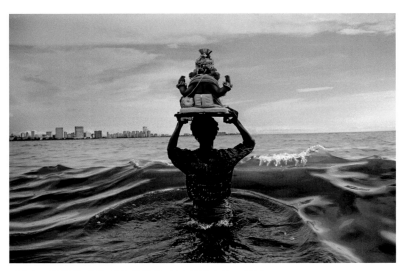

가네시 조각상을 든 채 인도양을 향해 걷는 남자, 봄베이, 인도, 1993

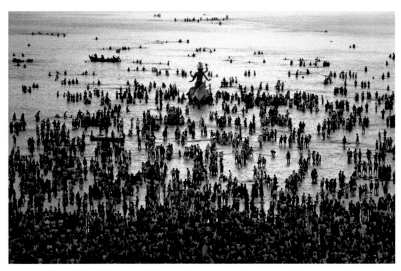

초파티 해변에서 열리는 가네시 차투르티 축제, 봄베이, 인도, 1993

전체 인구의 2/3 이상이 압도적으로 힌두교 전통과 의식을 따르고 있다. 그 도시에서 열리는 가장 큰 규모의 힌두교 축제 중 하나는 매년 8월이나 9월에 열리는 가네시 차투르티Ganesh Chaturthi다. 이 열흘짜리 축제는 코끼리 머리를 가진 번영과 성공의 신 가네시Ganesh의 탄생을 축하하는 행사다. 축제에 앞서 맥커리는 축제에서 쓰이게 될 가네시 조각상의 수요를 채우기 위한 소규모 작업장을 촬영했다. 어두운 공간에서 사람들은 작은 조각상부터 5미터가 넘는 것까지 다양한 크기의 조각품을 주조하고 색칠했다. 조각상들은 집 안에서 처음 9일 동안 머무르고 열 번째 날에 가수들과 무용수들의 뒤를 따르는 행렬에 합류한다. 마침내 그들은 바다, 주로 초파티 해변으로 들어간다. 맥커리는 그 장면을 이렇게 묘사했다. "사람들은 때로 15피트에 달하는 조각상을 든 채로 해변까지 몇 마일을 걷습니다. 마지막 날 그들은 조각상을 머리에 이고 바다로 들어가는데(왼쪽 참조), 물이 너무 깊어지면 그제야 조각상을 물에 띄워 떠내려갈 수 있게 놓아 줍니다." 이렇게 절정에 달한 행사는 색과 빛이 장관을 이룰 것이 분명했으므로 맥커리는 미리 그의 조수들과 함께 해변에서 가장 좋은 촬영 장소, 즉 축제의 전체 모습을 담을 수 있는 이상적인 지점을 섭외했다. 그러나 모든 것을 준비한다고 해도 앞으로 어떤 일이 일어날지는 예측할 수 없었다.

그는 열 번째 날에 길거리에서 축제가 절정에 다다를 때까지 촬영한 뒤, 그날 밤 초파티 해변으로 발걸음을 옮겼다. 호텔 창문을 통해서 그는 파노라마 구도로 아라비아 해에 옮겨지는 거대한 가네시 동상을 촬영했다(왼쪽 참조). 수천 명의 사람들이 물가에 모여 그 장면을 지켜봤고, 다른 한편에서는 사람들이 각자 자기의 조각상을 물에 넣기 위해 물속을 헤치며 걸었다. 불빛이 약해지자 맥커리는 바다 근처로 위치를 옮겨 조수와 함께 점점 더 깊고 어두워지는 물속으로 걸어 들어갔다. 축제가 절정에 치달으면서 그는 물에 잠긴 거대한 조각상을 촬영하기 시작했다. 하지만 모든 사람들이 그의 사진 촬영을 흔쾌히 허락하지는 않았다. "갑자기 술에 취한 한 무리의 사람들이 다가와 나를 밀치기 시작했습니다. 그들이 내 목에 걸려 있던 카메라를 당기자 나는 머리부터 물속에 빠졌습니다. 이제는 카메라가 문제가

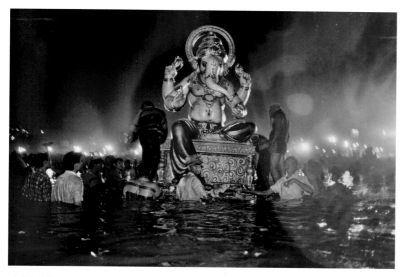

가네시 상을 들고 축제에 참가한 사람들, 초파티 해변, 봄베이, 인도, 1993
이 사진을 찍자마자 바로 맥커리는 공격을 받았으며 익사할 뻔했다.
이 사진을 제외한 나머지 필름은 모두 바닷물에 오염되었다.

아니라 익사하지는 않을까 하는 걱정이 들었습니다. 다른 장비
들을 가지고 있던 조수 역시 물속으로 내동댕이쳐져 흠씬 얻어
맞고 있었습니다. 결국 당초에 사진을 찍으라며 나를 초대했던
남자가 우리를 구하러 왔고, 해변으로 끌어내 주었습니다. 나는
그저 살아 있는 것만으로도 행운이라는 생각이 들었습니다"라며
맥커리는 그때를 회상했다.

그가 공격을 받기 전 마지막으로 촬영한 사진은 거대한 가
네시 동상이 깊은 물속으로 들어가기 직전의 모습이다(위쪽 참
조). 그 동상의 하단부에 있는 두 남자가 뒤를 돌아보며 사진작
가를 노려보고 있는데, 그들의 적대적인 눈빛은 얼굴에 칠한 붉
은색 물감 때문에 더욱 강조되어 보인다. 사진의 오른쪽 1/3 지
점에 물로 인해 손상된 부분을 확인할 수 있다. 맥커리는 몇 년
이 지난 뒤 그 축제에 대해 곰곰이 떠올리면서도, 여전히 인도를
촬영하기에 가장 안전한 곳 중 하나로 꼽는다고 했다. "뭄바이나
캘커타에서는 밤낮 상관없이 어느 곳을 가든 마음이 편하지 않
은 곳이 없었습니다. 나는 수년에 걸쳐 80번이 넘게 남아시아를
여행했는데, 지구상에서 일하기에 이보다 더 안전한 곳은 찾아
볼 수 없을 것입니다. 카메라가 있건 없건 그냥 산책하기에도 이

만큼 안전한 곳은 없다고 생각합니다."

초파티 해변의 축제와는 별개로 뭄바이는 맥커리에게
1989년 처음 방문했던 캄보디아의 앙코르와트와 아주 대조적인
차이를 보여 주었다. "사진작가에게는 장비를 바꾸거나 주제에
관해 다르게 생각할 수 있도록 자극을 주는 것은 좋은 일입니다"
라고 그는 말했다. 뭄바이와 앙코르 모두 장소에 관한 이야기였
지만, 늘 그 지역민이나 여행자들의 인상적인 초상 사진과 특유
의 분위기에 중점을 두었던 맥커리임에도 불구하고 앙코르와트
사원에서는 건축과 역사에 초점을 맞추었다. 반면에 뭄바이에서
는 그 속도가 완전히 달랐다. 그는 길거리에서 최선을 다해 삶의
짐을 견뎌내고 있는 한 가족과 호화로운 집에 사는 부유한 유명
인, 그리고 화려한 종교 축제를 촬영했다. "뭄바이에서 카메라를
들고 서성대며 찍은 사진들은 대부분 즉각적입니다. 모든 순간
들은 지속되지 않기 때문에 오래 생각할 시간이 없습니다. 모든
것이 금방 사라져 버립니다."

뭄바이 작품에서 어려웠던 점은 복잡하고 엉켜 있으며 혼
란스러운 이 장소를 어떻게 하나로 요약할 수 있을지였다. 도시
를 어떻게 담아도 그 모습은 결국 극히 일부이거나 지나치게 사
적인 것에 지나지 않았다. 맥커리에게 뭄바이 거리는 발터 벤야
민Walter Benjamin이 1935년에 이야기했던 플라뇌르flaneur(한가롭
게 거니는 도시의 산책가—옮긴이 주)의 파리 거리와 일맥상통했다.
즉 사진가가 사는 안락한 고향의 집과도 같았다. "벽은 그에게
공책을 놓고 쓰는 책상과 같았고, 신문가판대는 그의 도서관이
었으며, 카페의 테라스는 그가 하루 일과를 마치고 집에서 쉬며
내려다볼 수 있는 발코니와 같았다." 결국 뭄바이는, 맥커리의
말에 따르면 그가 '서성거리고 탐험하며 사람들의 이야기를 좇
을 수 있고, 새로운 것들을 마주하며 인생에 관해 무엇인가 흥미
롭고 놀라운 것을 말해 주는 운명적인 순간들과 조우할' 기회가
있는 도시다.

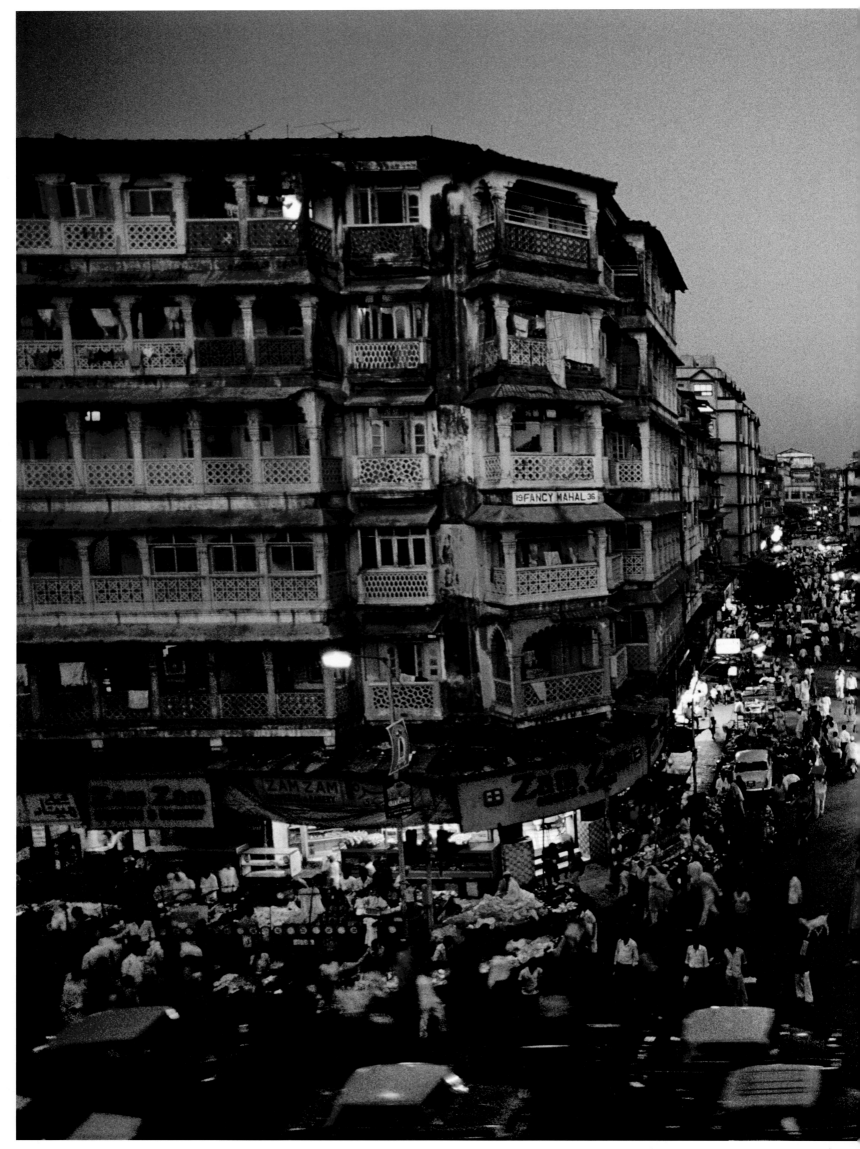

노을이 질 무렵 붐비는 거리, 봄베이, 인도, 1994

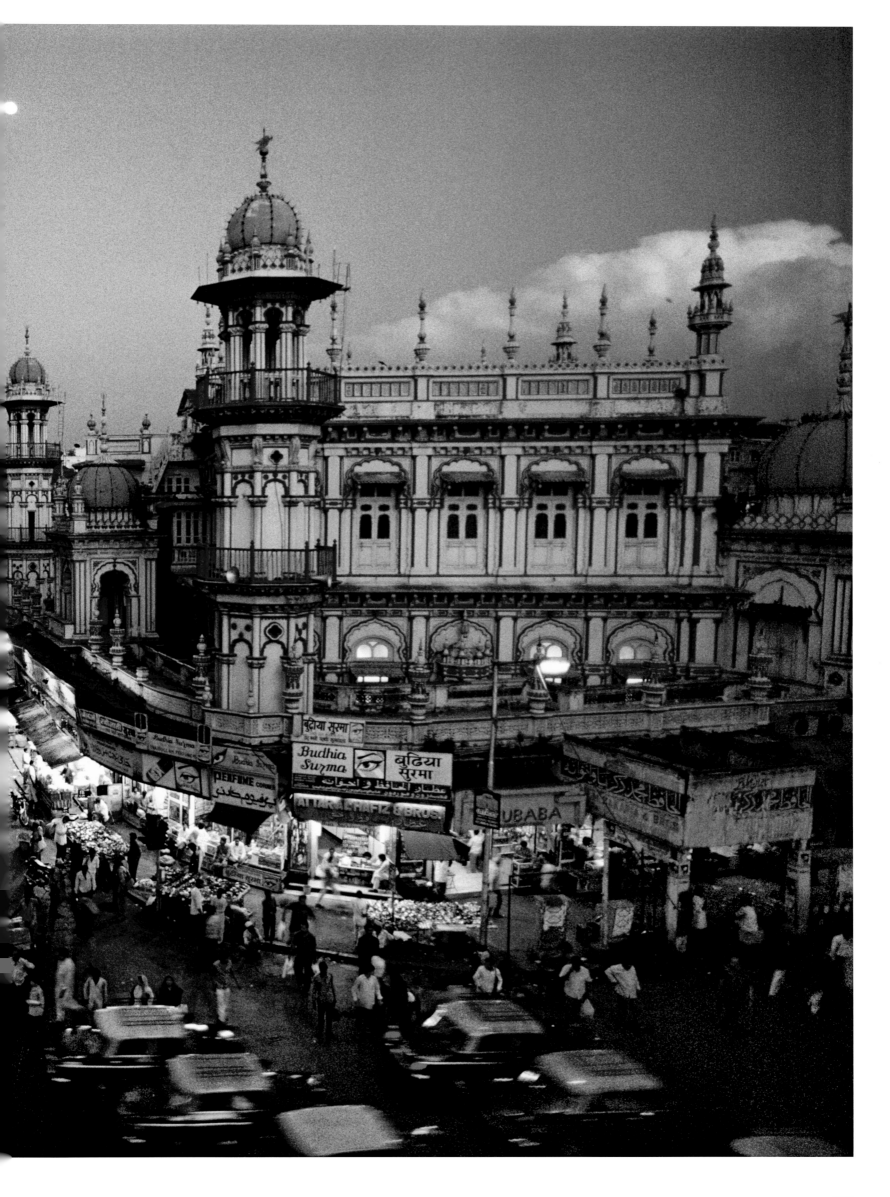

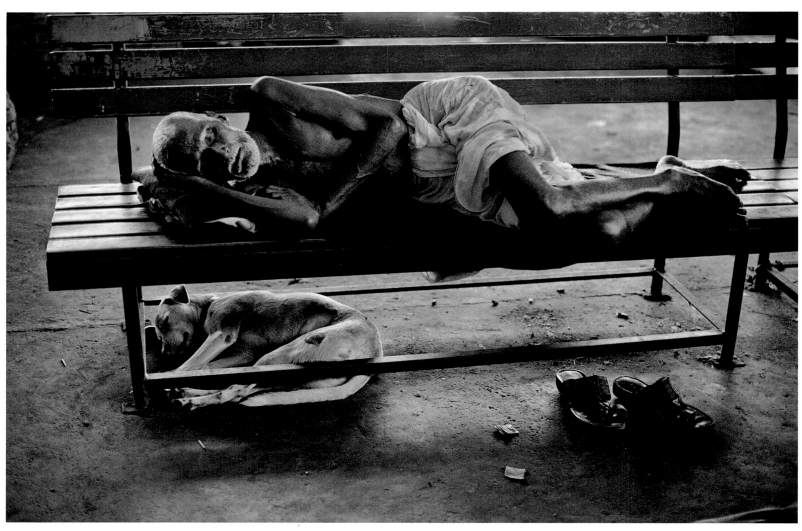

벤치에서 잠든 기차 짐꾼, 봄베이, 인도, 1996

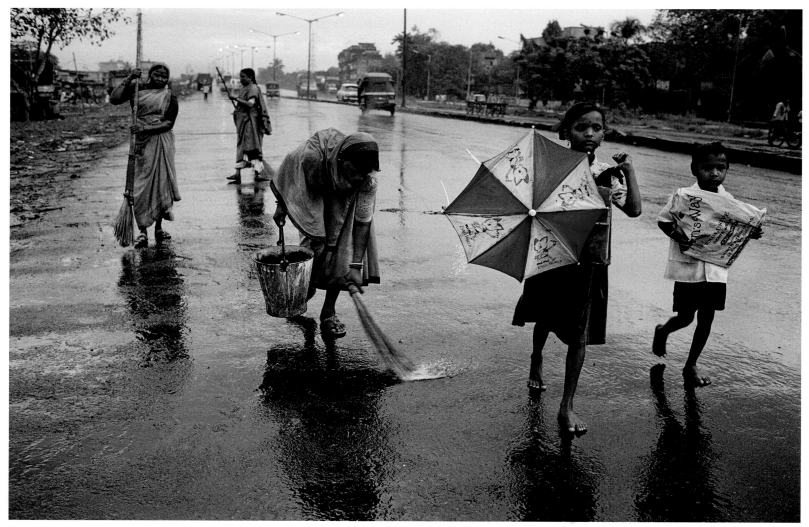

길을 쓰는 여인들, 봄베이, 인도, 1996

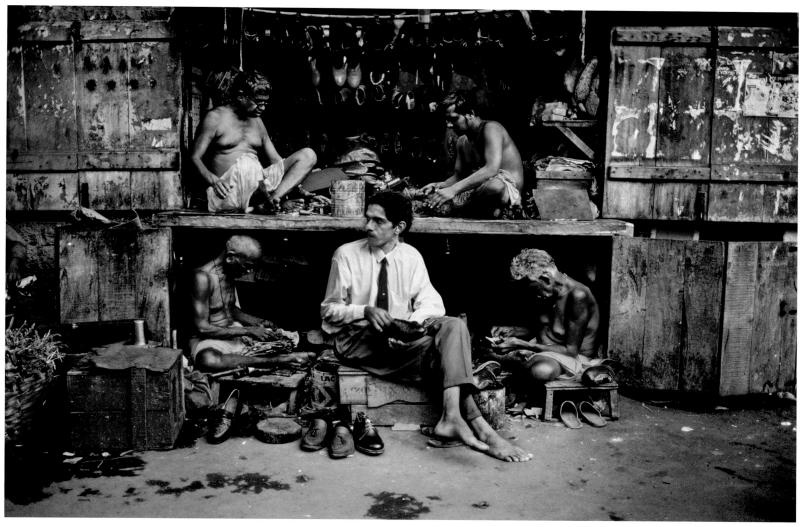

구두 수선 가게에서 기다리는 손님, 봄베이, 인도, 1996

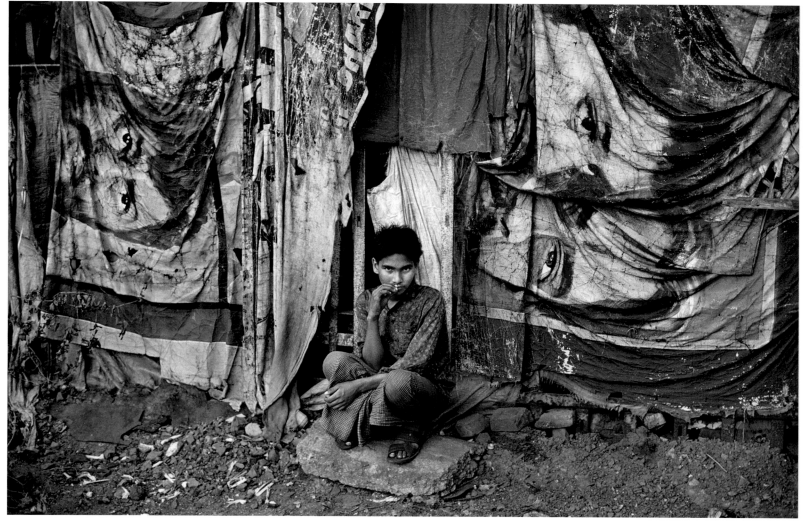

발리우드 영화 사진들로 치장한 집 밖에 앉아 있는 소년, 봄베이, 인도, 1993

택시 창문 너머를 바라보고 있는 어머니와 아이, 봄베이, 인도, 1993

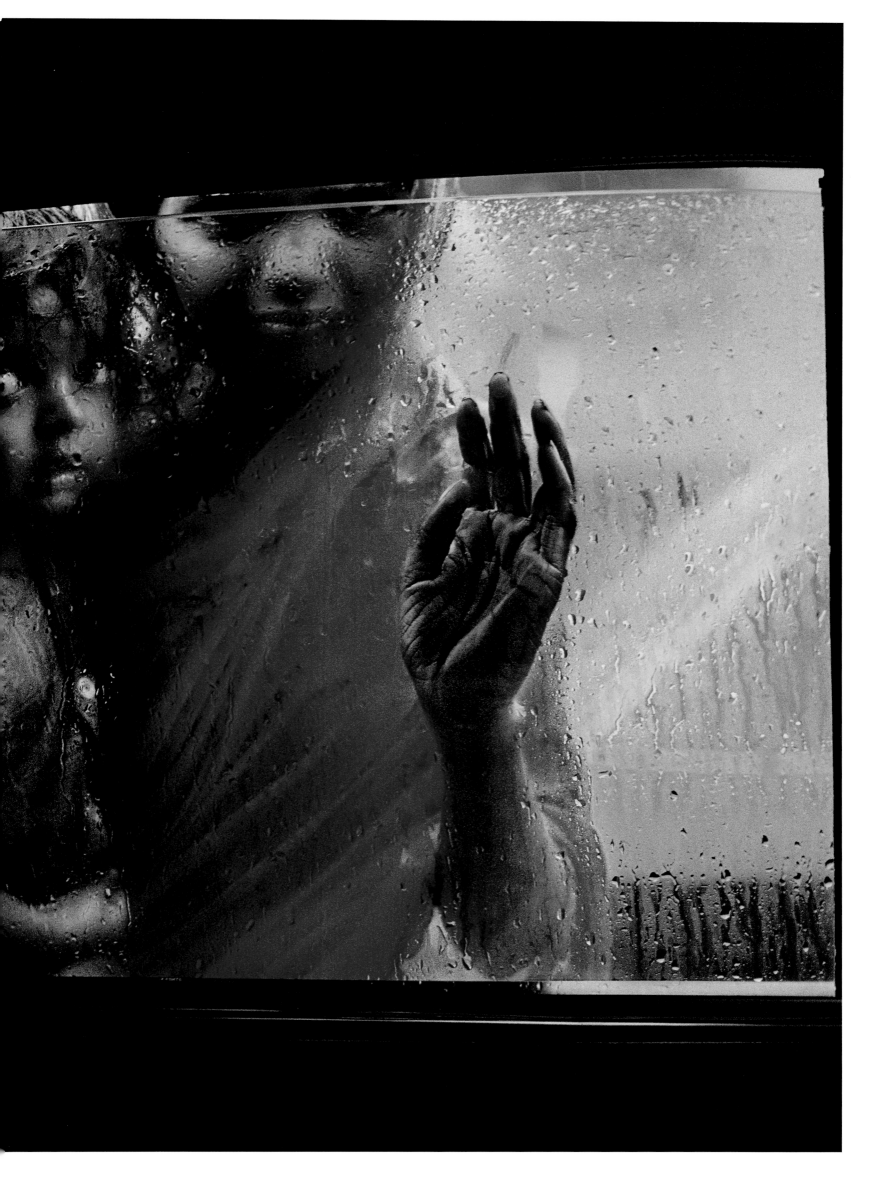

최신 발리우드 영화의 포스터를 그리고 있는 예술가들, 봄베이, 인도, 1993

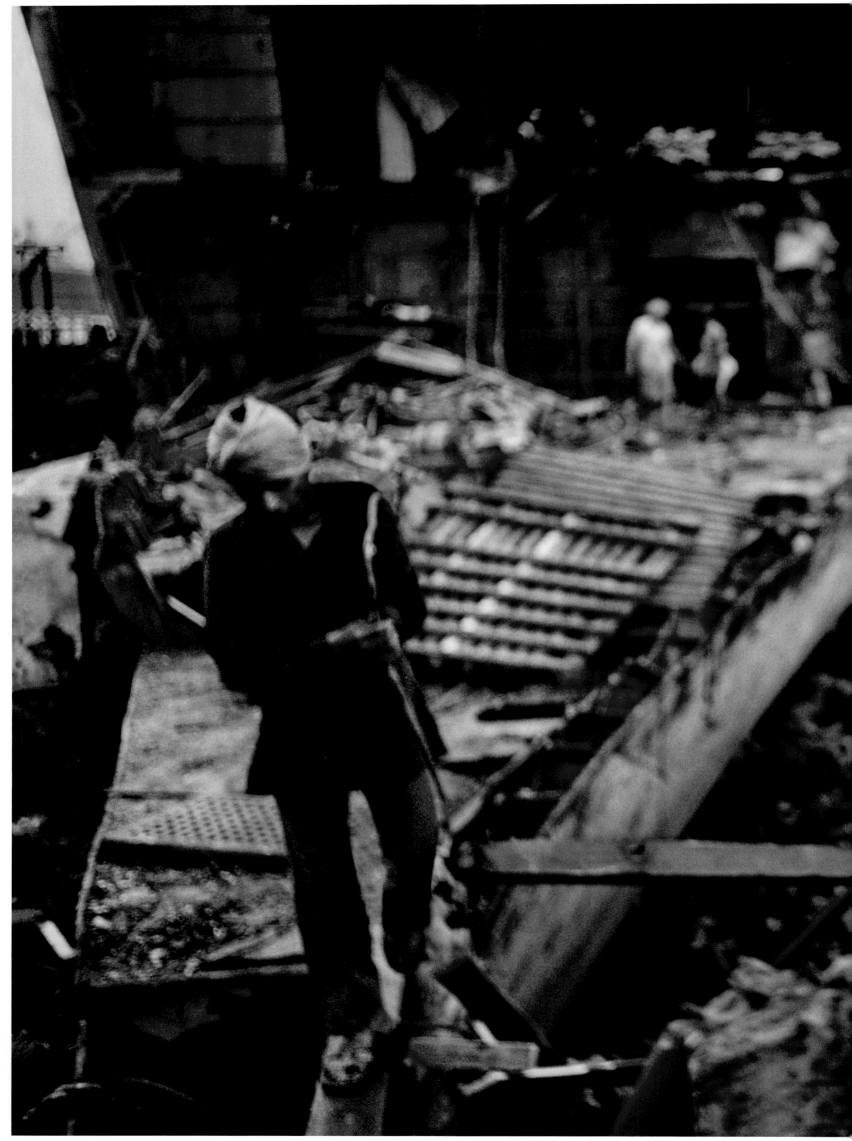

배 해체 작업 현장의 용접공, 봄베이, 인도, 1994

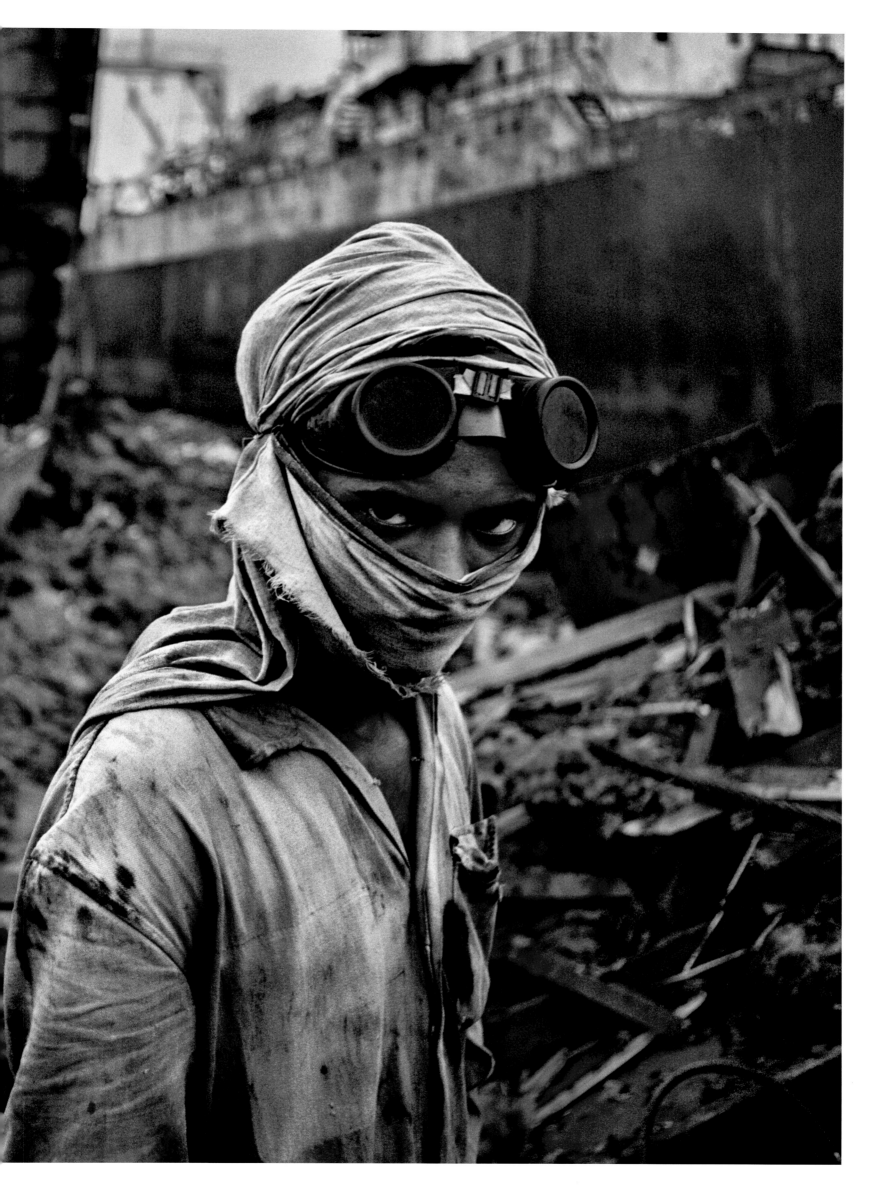

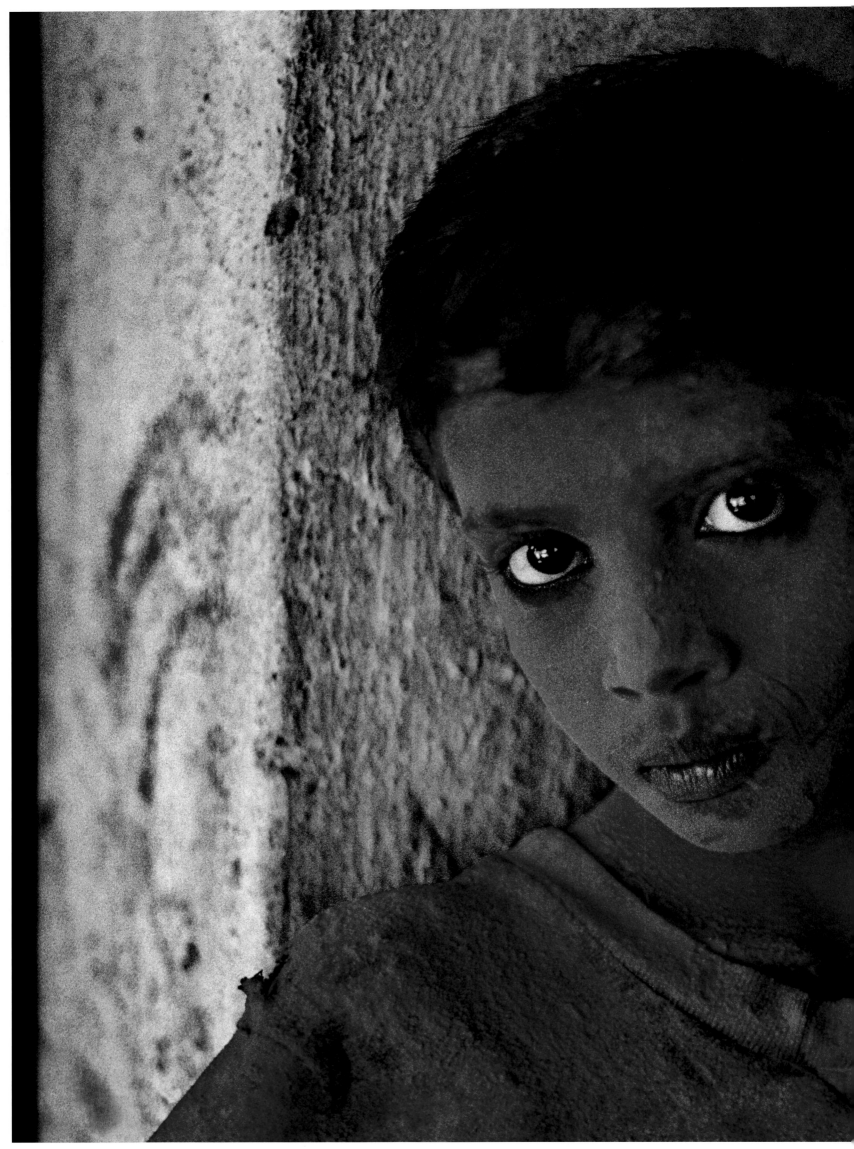

가네시 탄생을 기념하며 가네시 차투르티 축제를 위해 붉은 파우더를 바른 소년, 봄베이, 인도, 1996

**줄거리**

1998년에 스티브 맥커리는
인도의 힌두교인과 파키스탄의
이슬람교인 간 내전의 발화점이면서,
동떨어진 지역이지만 풍광이
아름답기로 유명한 카슈미르를
찾아가 그들의 삶 전반을
경험하고자 했다.
그의 사진들은 카슈미르 사람들의
일상을 보여 주었으며,
한때는 '지상낙원'이라고 불렸던
지역에서 일어난 전쟁의 배경,
그리고 대비되는 종교의식과 일상을
시간을 초월하는 듯 매력적으로
드러내 보였다.

**날짜와 장소**
1995-1999
인도, 파키스탄

# 슬픔의 계곡,
# 카슈미르

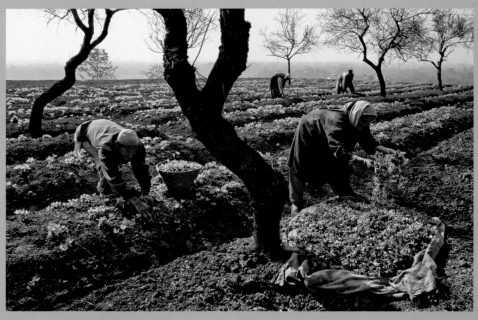

사프란을 재배하는 노동자들, 스리나가르, 카슈미르, 1999

파키스탄 군대와 함께 있는 스티브 맥커리, 카슈미르, 1999

『카슈미르의 포인트Keys to Kashmir』
(Lalla Rookh) 표지

아시아에 대한 스티브 맥커리의 깊은 애정은 1978-1980년에 인도 아대륙을 장기 여행했던 경험에서 시작되었다. 그때부터 그가 마음속으로 가장 친근한 땅으로 여긴 곳은 인도와 파키스탄 최북단에 위치한 카슈미르였다. 아름다운 히말라야 지역은 1947년 대부분 무슬림으로 이루어진 잠무Jammu와 카슈미르가 새로이 독립한 인도 정부에 의해 합병된 이래로 계속해서 참혹한 내전의 중심지가 되었다. 그리고 맥커리는 몇 번이나 그곳을 여행하면서 그 엄청난 혼란의 산증인이 되었다. 그는 1998년과 1999년 초 파키스탄과 인도 정부 사이의 냉혹한 긴장감이 감도는 가운데 그곳에 있었고, 1999년 여름 마침내 그 긴장이 궁극에 달해 카르길Kargil의 북쪽에 위치한 공식 통제선LOC에서 파키스탄 군인과 카슈미르 무슬림 전사들이 분란을 일으켰다.

그 분쟁 자체는 맥커리의 원론적인 관심사와는 거리가 있었지만, 계속적으로 카슈미르를 뉴스에 노출시키는 데는 그가 찍은 사진이 큰 역할을 했다. 그때까지 많은 사람들에게 이름으로만 알려져 있던 지역에 사람들이 살고 있다는 것을 알리는 계기가 된 것이다. 맥커리의 목표는 카슈미르 사람들의 삶 전체를 탐구하고 시장 상인이나 어부, 농부와 어린아이들의 일상적인 의식을 사진에 담는 것이었다. 그는 자신이 이전에 진행했던 전쟁터에서의 작업처럼 폭력이 일상생활에 미치는 영향력을 기록하고자 했다. 그러나 결국 전쟁이 일어나는 동안에도 어떻게 삶이 계속되는지를 기록하기로 마음먹었다.

그는 자신이 진행하는 모든 프로젝트에서 그 지역의 토착민들이나 정부 관계자들과 불거질 수 있는 어려움을 부드럽게 넘기도록 도와줄 좋은 '해결사'를 찾는 것을 우선순위에 두었다. "나는 주로 이미 알고 있거나 그 지역의 지인으로부터 소개받은 기자들과 함께 작업했습니다. 이런 경로로 일하는 것이 정부와 함께 일하는 것보다 훨씬 수월했습니다. 나는 '공식적인' 카슈미르 스토리 작업에 착수하지 않은 채 개인적으로 일을 진행하고 있었습니다. 군대, 국경수비대, 군사 단체 등의 연락망은 모두 동료들을 통해 얻을 수 있었습니다." 그는 계속 말을 이어갔다. "믿을 만한 조수나 가이드와 함께 작업하는 것이 얼마나 중요한지는 두말하면 잔소리일 정도입니다. 그들의 손에 당신의 운명이 좌지우지

되는 것은 물론, 그들은 당신의 사진 작업을 완성시켜 줄 수도 또는 망쳐버릴 수도 있습니다." 맥커리가 이 프로젝트를 진행할 때는 '러블리Lovely'라는 별칭으로 더 잘 알려진 오랜 벗인 서린더 싱 오베로이Surinder Singh Oberoi가 보조를 맡았다. "러블리는 크고 건강한 시크교도였으며 그 스토리 작업에 가장 큰 도움을 준 사람이었습니다. 나는 거의 매일 밤 그와 앉아 다른 아이디어와 가능성 있는 전개에 대해 이야기하며 이를 메모하고 사진을 찍을 만한 잠재적인 장소와 주제 목록을 적어 내려갔습니다."

본격적인 촬영에 앞서 맥커리와 러블리는 며칠 동안 거리를 걸어 다니며 시장과 마을에 들렀고, 사진 촬영을 위한 최적의 장소를 물색하며 가능성 있는 촬영 주제를 찾으러 다녔다. 1998년 9월 카슈미르에 도착하자마자 바로 또 한 차례의 섭외를 위한 탐험을 마친 맥커리는 그의 메모장에 이렇게 적었다. "계속되는 전투에도 불구하고 스리나가르Srinagar의 수도 밖 외곽 지역까지 여행할 수 있었다. 외곽 도시와 마을의 일상은 표면상으로는 평범해 보였다. 그러나 그 지역은 사실 위험에 처해 있었다." 맥커리는 사전조사 명목으로 간 또 다른 여행의 말미에 '인도의 스위스'라 불리는 꽤 유명한 굴마르그Gulmarg 스키 리조트로 가는 고속도로를 달렸다. 그때 그의 눈에 '여기부터 세상은 끝나고 천국이 시작됩니다'라고 쓰인 표지판이 들어왔다. 그리고 그는 노트에 이렇게 적었다. "솔직히 말하자면, 저것은 실낙원이 아닐까

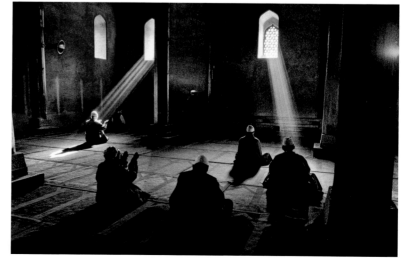

하즈라트발Hazratbal 이슬람교 사원에서 기도하는 남자들, 스리나가르, 카슈미르, 1998

0191=

{ Jammu List }
HALL HALLS JANJ GHAR

(1) Mr. M. L. Kak → He is out of station
Tel — one 412272 will reach Jammu
412273 on Feb. 19
(Talked to Neeraj) AJAZI

(2) Mr. Ashwani Kumas    959254 - (R)
554994 - (R)
AFP Correspondent    532235 - o
and also works along
with Mr. Kak
Office Telephone is same —
532235

(3) Harbans    437553 - (o)
475177 - (R)
120 AD Gandhi Nagar
Jammu
S.S.P. (Surender Singh) 548948 - o
468563 - (R)

Jammu code is 0194

WED → FRIDAY

(4) Prabodh Jamwal
Exe. Editor of Kashmir Times
Tel : 543374 - o
548633 - o
467378 - (R)
22 MELA BAHU FORT
Hotel - KC Residency
Tel: 524774
- 24.
A65668
Talked to Mamta MUNEER
for reservation KHAN
on Request

Lovely's #.    { 5427265
Delhi        { 5160454 }

(1) Jammu and Kashmir, which today has become
a sandwich between two South Asian rivals,
India and Pakistan is situated in the lap
of mighty Himalayan belt.
⅔ of the state is being administered by India
while ⅓ of it is administered by Pakistan

(2) The Kashmir problem started with the Partition
of India wayback in 1947, when British
withdrew their rule from the sub-continent.

(3) Both India & Pakistan have fought three
WARS (Two on KASHMIR)

(4) The issue is the oldest in United Nations
The United Nations Military observers
office continues to be in Srinagar and
Muzafabad to monitor the cease-fire line
after first war in 1947-48, which now is
called as Line of Control.

(5) One of the writers have compared
Kashmir to a diamond, whose glitter and
sparkle have attracted a multitude
of ADVENTURERS, SCOUNDRELS, PIOUS
man, extortionists, fortune seekers and
romantics. And like a diamond that has
brought fame, fortune to some owners and
disaster to others.

스티브 맥커리가 직접 쓴 리서치 노트

MY RESEARCH TRIP TO KASHMIR WAS
VERY INCOURAGING. I WAS ABLE TO TRAVEL
EXTENSIVELY OUTSIDE THE MAIN CITY OF SRINAGAR
WELL INTO THE COUNTRYSIDE
AND DAL LAKE FAMOUS FOR ITS HOUSE BOATS.

DAILY LIFE IN THE TOWNS AND VILLAGES
APPEARS ON THE SURFACE TO BE NORMAL
HOWEVER THIS AREA IS STILL TROUBLED
TO SOME EXTENT

A ROADSIGN READS ON THE WAY
TO A SKI RESORT READS "THE WORLD ENDS HERE
AND PARADISE BEGINS." BUT BENEATH THE
SURFACE YOU BEGIN TO FEEL ITS MORE LIKE A
PARADISE LOST.

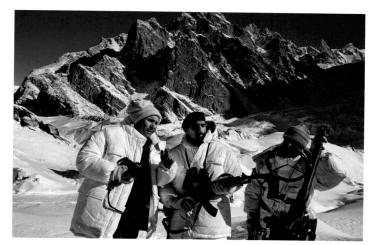

파키스탄 군대와 함께 있는 스티브 맥커리, 시아첸Siachen 빙하, 카슈미르, 1998

허가증, 파키스탄 정부 언론정보국, 1999년 2월 10일

하는 기분이 들기 시작했다." 다행스럽게도 러블리는 긴급 상황에 대비한 다양한 인맥이 있었다. 그가 적은 메모 중에는 만약 납치나 억류 상황에 처했을 때 즉시 연락할 수 있는 방법과 함께 아주 유명한 인도 군사령관의 이름과 연락처도 찾을 수 있었다. 그는 '만약 스리나가르에서 문제가 생기거나 괴롭힘을 당했을 때' 특히 유용하게 사용될 지역 경찰의 연락처와 세부사항까지도 기꺼이 제공해 주었다. 그러한 인맥은 맥커리가 일생일대의 곤경에 빠지더라도 그의 삶을 구해 줄 수 있는 생명줄과 같았다.

그러한 연결망을 통해서 맥커리는 이 지역에 드나들며 촬영할 수 있는 허가권을 얻었다. 카슈미르 산악 지역은 파키스탄이 점령하고 있기 때문에 늘 안보에 민감했다. 이러한 스리나가르 북부에 위치한 시아첸 빙하 지역의 군사 기지에 가기 위해 그는 이슬라마바드Islamabad에서 카슈미르의 길기트발티스탄Gilgit-Baltistan 지역의 가장 큰 마을 중 하나인 스카르두Skardu까지 날아갔다. 거기에서부터 칸사르Khansar까지는 차로 이동했는데, 그곳에서 주둔지까지, 다시 히말라야 고지대에 자리한 포병부대까지는 또 다른 헬리콥터를 갈아타고 갔다. "처음에 나를 그곳에 내려 주고 두 시간가량 촬영할 시간을 주었지만 그들이 다시 돌아왔을 때까지도 작업이 마무리되지 않아 다시 한 시간 정도 여유를 달라고 조종사에게 부탁했습니다. 그러나 한 시간 뒤에도 그는 돌아오지 않았습니다. 특별 비행을 위해 군용 헬리콥터를 보냈던 것은 옳은 판단이 아니었던 것이죠. 결국 나는 대략 열다섯 명의 군인들과 함께 꼬박 이틀을 보내야 했습니다."

높이 솟아 있는 삐죽삐죽한 산맥 아래 눈 덮인 산봉우리들이 햇빛에 빛나고 있었고, 맥커리는 인도 국경을 향해 포탄을 발사하는 등의 임무를 매일 수행하는 군인들의 사진을 촬영했다(오른쪽 참조). 영하 50도까지 기온이 낮아지는 겨울의 혹한과 9미터 가까이 쌓이는 눈 속에서 험난한 환경을 견디며 2박 3일의 대단히 힘든 날을 보내고 그는 떠날 채비를 하고 있었다. "도보만이 이 길을 돌아가는 유일한 방법이라고 그들이 말했습니다. 적어도 8시간이 소요될 예정이며 빙하의 크레바스(빙하 속의 갈라진 틈-옮긴이 주)로 빠지거나 낭떠러지로 떨어지는 것을 피하려면 서로 밧줄로 몸을 묶어서 움직여야 한다고 했습니다. 그들은 20

대의 잘 훈련된 병사들로서 체력 및 적응 훈련을 완료한 상태였습니다. 그들과 나를 한데 묶는다면 분명 어떤 식으로든 문제가 발생하게 될 것이라는 생각이 들었습니다. 물론 그들도 이러한 사실을 일찍이 깨닫고 있었지요. 우리가 막 걷기 시작했을 때 운 좋게도 병사들 중 하나가 나를 데려갈 헬리콥터가 곧 준비될 것이라는 무전을 받았습니다."

계곡에 돌아가서 맥커리는 러블리와 함께 이야기의 기초를 다지고 만들어 내는 작업을 계속 이어 갔다. 1990년대 후반의 카슈미르는 서양 여행객들을 상대로 납치와 살인 같은 잔혹

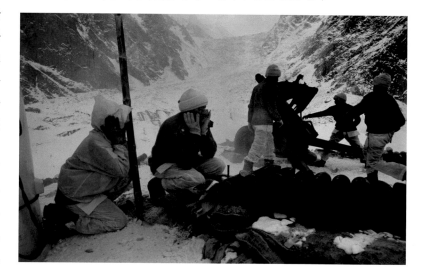

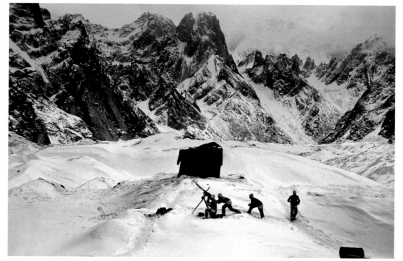

인도군 캠프에 포탄을 쏘고 있는 파키스탄군, 시아첸 빙하, 카슈미르, 1999

Passenger ticket
and baggage check

Issued by
Pakistan International Airlines Corporation
PIA Building, Karachi Airport, Pakistan
Member of International Air Transport Association

Your attention is drawn to the conditions of
contract printed inside this ticket

214 4406 238 426 2

PIA

파키스탄 국제항공PIA 탑승 티켓과 수하물 표

인도준비은행의 5루피

행위가 난무하여 항상 뉴스의 한 면을 차지할 만큼 위험한 도시였으나, 맥커리는 폭력과는 멀리 떨어진 그들의 삶 또한 사진에 기록할 수 있기를 바랐다. 영국의 인도 통치 기간에 선상 가옥과 다채로운 자연경관으로 유명했던 스리나가르의 달 호수는 그후 내전으로 관광산업이 모두 쇠락한 듯 보였으나 여전히 그 지역 경제의 중심지 역할을 톡톡히 해내고 있었다. 그곳을 둘러싼 들판에서는 향신료 사프란을 만들기 위해 보라색 크로커스 꽃을 수확했고(116쪽 참조), 이른 아침 안개가 잔잔한 물 위를 가로질러 갈 때 호수 주변의 생명체들은 이곳을 산속에서 일어나는 전쟁과는 동떨어진 다른 세상으로 보이도록 해 주었다. 그는 이른 아침 채소와 꽃을 파는 사람들을 촬영하기 위해 오전 6시 또는 6시 반쯤 호텔에서 출발하기로 약속했다. 그러면 적어도 8시까지는 아침 햇살을 받으며 촬영할 수 있었기 때문이다. 간단한 아침식사를 위해 잠시 휴식을 취하고 난 후에도 한두 시간 정도 시장이 파하기 전까지 촬영을 계속했다. "나는 딱 맞는 때와 장소를 기다리기 위해서 2주간 매일같이 그들이 꽃을 팔러 나갈 때 동행했습니다. 매일 아침 그들과 함께 시장에 나갈 때는 그 꽃 장수들이 분명 멋진 사진을 만들어 주리란 것을 확신하고 있었습니다. 어느 날 아침, 아주 이른 시간에 나는 특정한 물길에서 아름다운 빛과 물 위에 안개가 껴 있는 굉장히 조용한 순간을 발견했습니다. 그리고 그 순간을 사진에 담았습니다."(125쪽 참조) 언제 멈추어야 하는지를 어떻게 알 수 있냐고 물었을 때 맥커리는 이렇게 답했다. "그것은 직관적인 것입니다. 인내심은 전체 과정에서 굉장히 중요합니다. 여기서 인내심이란 당신이 조명과 분위기, 사람들의 움직임의 면에서 최고의 장면을 얻었다고 생각할 때까지 계속 촬영하는 것이기도 합니다. '이보다 더 좋은 사진은 이제 찍을 수가 없겠군' 하는 생각이 든다면 촬영의 정점을 찍었다고 할 수 있으며 그때 비로소 촬영을 멈추는 것입니다." 그러한 사진의 또 다른 예로 호수 위의 어부가 있다. 그가 당기는 그물은 낮게 깔린 햇빛을 받아 황금색으로 보인다(134-135쪽 참조). 해안선과 가까이에서 클로즈업해 찍은 사진은 촘촘히 짜인 그물망의 질감과 거친 나무 배, 그리고 매끄러운 수면을 대조적으로 보여주며, 단순히 그 장면을 기록한 것이 아니라 그 순간의 고요함마

저 담아 놓았다.

다시 수상시장으로 돌아가면 호박과 가지, 잎이 무성한 시금치가 시카라shikaras라고 불리는 길고 좁은 배 위에 높이 쌓여 있다. 그들의 풍부한 색의 향연은 달 호수의 어두움과 대조를 이룬다(126-127쪽 참조). 맥커리의 목적은 채소를 찍는 것이 아니라 부드러운 아침 햇살이 드리운 시장의 분위기를 담는 데 있었다. 그는 사공들이 노를 저어 호수를 건너 농산물을 팔러 갈 때마다 그들을 따라나섰다. 한 사진에서는 사공의 딸인 여자아이가 몸을 따뜻하게 하기 위해 두 손을 비비며 맥커리의 카메라를 응시하고 있다(아래쪽 참조). 붉은색 숄은 물 표면의 검은색과 더불어 사진의 틀처럼 보이는 배의 천연 갈색과 대조를 이룬다. 또 다른 사진 하나는 맥커리가 적지 않은 시간을 들여 쫓아다녔던 꽃 장수를 촬영한 것이다. "그는 배를 정말로 빨리 몰았습니다. 그는 자기 지역의 화훼 농부에게 꽃을 사서 오직 카누를 타고서만 갈 수 있는 각 가정에 꽃을 팔기 위해 실어 나르고 있었습니다. 그는 종종 8시 또는 9시가 되기도 전에 모든 꽃을 팔아 치웠습니다." 맥커리의 사진에서는 꽃의 풍요로움이 주위를 둘러싼 숲과 수면에 둥둥 떠 있는 초록색 이끼에 더해져 절정을 이루었다(125쪽 참조).

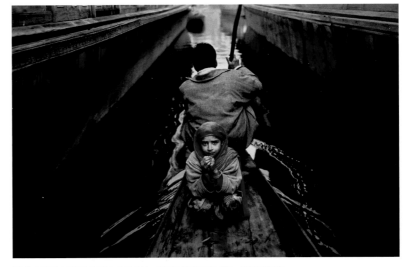

달 호수에서 시카라를 타고 수상 채소 시장을 향해 가고 있는 아버지와 딸,
스리나가르, 카슈미르, 1996

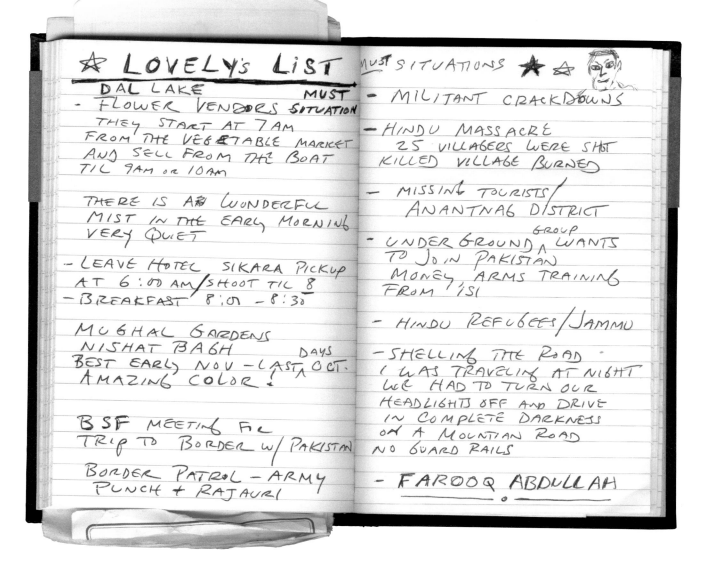

☆ LOVELY's LIST

DAL LAKE                          MUST
- FLOWER VENDORS SITUATION
THEY START AT 7AM
FROM THE VEGETABLE MARKET
AND SELL FROM THE BOAT
TIL 9AM or 10AM

THERE IS A WONDERFUL
MIST IN THE EARLY MORNING
VERY QUIET

- LEAVE HOTEL SIKARA PICKUP
AT 6:00 AM/SHOOT TIL 8
- BREAKFAST 8:00 - 8:30

MUGHAL GARDENS
NISHAT BAGH         DAYS
BEST EARLY NOV - LAST OCT.
AMAZING COLOR!

BSF MEETING FIL
TRIP TO BORDER w/ PAKISTAN

BORDER PATROL - ARMY
PUNCH + RAJAURI

MUST SITUATIONS ★ ☆

- MILITANT CRACKDOWNS

- HINDU MASSACRE
25 VILLAGERS WERE SHOT
KILLED VILLAGE BURNED

- MISSING TOURISTS/
ANANTNAG DISTRICT

- UNDER GROUND GROUP WANTS
TO JOIN PAKISTAN
MONEY, ARMS TRAINING
FROM ISI

- HINDU REFUGEES/JAMMU

- SHELLING THE ROAD
I WAS TRAVELING AT NIGHT
WE HAD TO TURN OUR
HEADLIGHTS OFF AND DRIVE
IN COMPLETE DARKNESS
ON A MOUNTIAN ROAD
NO GUARD RAILS

- FAROOQ ABDULLAH

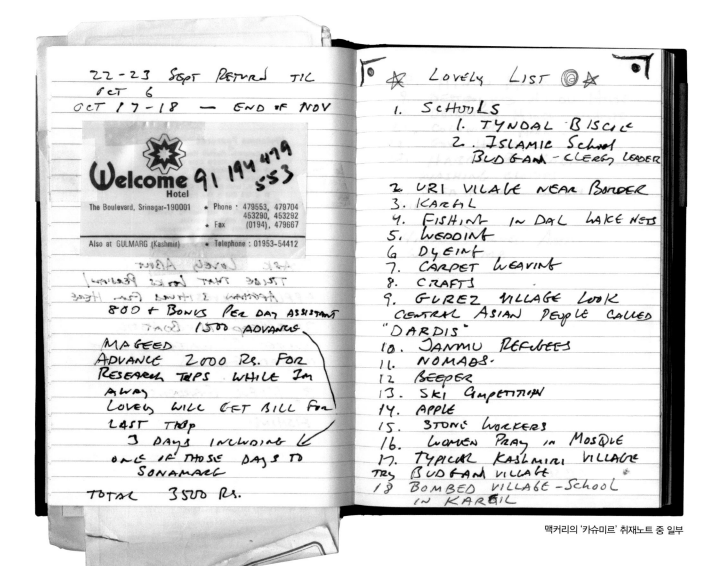

22-23 SEPT RETURN TIL
OCT 6
OCT 17-18 — END OF NOV

Welcome Hotel  91 194 479 553
The Boulevard, Srinagar-190001
★ Phone · 479553, 479704
453290, 453292
★ Fax (0194) 479667
Also at GULMARG (Kashmir) · Telephone : 01953-54412

800 + BONUS PER DAY ASSISTANT
1500 ADVANCE.
MAGEED
ADVANCE 2000 Rs. FOR
RESEARCH TRIPS WHILE I'm
AWAY
LOVELY WILL GET BILL FOR
LAST TRIP
3 DAYS INCLUDING
ONE OF THOSE DAYS TO
SONAMARG
TOTAL 3500 Rs.

☆ LOVELY LIST ◎ ☆

1. SCHOOLS
    1. TYNDAL BISCE
    2. ISLAMIC SCHOOL
    BUDGAM - CLERGY LEADER

2. URI VILLAGE NEAR BORDER
3. KARGIL
4. FISHING IN DAL LAKE NETS
5. WEDDING
6. DYEING
7. CARPET WEAVING
8. CRAFTS
9. GUREZ VILLAGE LOOK
CENTRAL ASIAN PEOPLE CALLED
"DARDIS"
10. JAMMU REFUGEES
11. NOMADS.
12. BEEPER
13. SKI COMPETITION
14. APPLE
15. STONE WORKERS
16. WOMEN PRAY IN MOSQUE
17. TYPICAL KASHMIRI VILLAGE
TRY BUDGAM VILLAGE
18. BOMBED VILLAGE - SCHOOL
IN KARGIL

맥커리의 '카슈미르' 취재노트 중 일부

맥커리의 인도 내무부 거주 허가증 표지와 4-5쪽, 1999

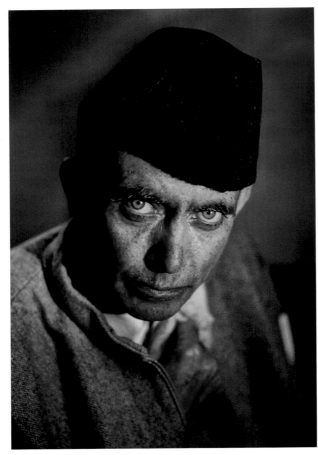

기술자 마크불 안드라비, 스리나가르, 카슈미르, 1996

맥커리가 난민 캠프에서 촬영한 초상 사진 중에는 힌두교 난민인 사르타 데비Sartha Devi가 있다. 그녀는 혼란에 빠진 채 쫓겨난 계곡의 집과 삶에 대해 비통해 하고 있다(123쪽 참조). 그러나 맥커리의 사진은 결코 인간의 절망에 초점을 맞추지 않는다. 카슈미르 사람들을 찍은 그의 사진에는 모두 그들의 인내심과 회복력에 대한 고마운 마음이 반영되어 있다. "때로 사진은 단순히 그들의 강렬한 얼굴이나 옷차림을 보여 줍니다. 그러나 거기에는 언제나 내가 촬영하고자 하는 대상의 아주 흥미로운 부분, 즉 나의 시선을 잡아끄는 무엇인가가 분명히 담겨 있습니다. 일

단 그것이 무엇인지 찾아서 나와의 연결고리를 만들어야 합니다. 예를 들면, 나는 작업에 관해 이해할 만한 설명을 하고 사진 촬영을 허락 받기 위해 의사소통을 시도합니다. 그들이 영위하고 있는 삶과 그들의 일상에서 일어나는 것들을 포함해 그들을 존중한다는 것은 그들과의 관계에 신뢰를 더하는 데 반드시 필요한 요소였습니다." 스리나가르의 상수도 보수공사를 맡고 있는 기술자 마크불 안드라비Maqbool Andrabi의 초상 사진은 동네를 누비고 다니던 중 우연한 기회에 찍게 되었다(왼쪽 참조). 석양으로 인해 그의 녹색 눈동자가 더욱 강조되었다. 이는 맥커리의 대표작인 〈아프간 소녀〉를 떠올리게 하며, 사진작가의 시선에 깊은 강렬함으로 응답하고 있다. 턱수염과 콧수염을 헤나로 염색한 남자와(131쪽 참조) 추운 12월 아침에 빛나는 빨간색과 녹색의 건물을 배경으로 한 세 명의 남자들(128-129쪽 참조) 같은 또다른 초상 사진에는 맥커리가 지닌 카슈미르에 관한 독특한 시각이 더해졌는데, 그것은 그 지역 문화의 다양성과 차이를 인정하며 드러내 보인다는 점이다.

얼굴이 얼마나 평온하든 풍경이 얼마나 목가적이든 관계없이 카슈미르의 내전은 잦아들 생각을 하지 않았다. "항상 긴장감이 맴돌았습니다"라고 맥커리는 털어놓았다. "언제 폭탄이 떨어질지 모르니 우리는 항상 비상 대기 중이었다고 해도 과언이 아닙니다. 그런 지역에서 일어날 만한 인간사는 결코 과대평가될 수 없습니다. 그리고 내 생각에는 이런 상황에서 촬영을 비롯해 그곳에서 벌어지고 있는 일을 기록하는 것은 굉장히 중요한 일이었습니다. 이런 상황들이야말로 사진 촬영을 가치 있게 만들어 주는 것입니다." 맥커리는 1999년 11월 중순, 스리나가르의 외곽 지역에서 무슬림 군대를 이끌던 한 사람의 장례식에 참석했다. 망자는 인도 국경수비대에서 무기를 훔치려다가 살해된 히즈불Hizbul 무자헤딘의 사령관 샤리크 바크시Shariq Bakshi였다. 이러한 민감한 순간에는 항상 절대적인 존중이 앞서야 한다. 문상객들은 맥커리가 이런 고통스러운 사건을 아주 적극적인 자세로 사진에 기록해 주기를 바랐다. 그리고 그는 바크시의 아버지이면서 이슬람교 성직자인 중년 남성이 아들을 위해 기도를 주도하는 모습을 사진에 담았다(123쪽 참조). "그들은 분명히 사진

맥커리의 여권: 인도 비자, 1996-1997

맥커리의 여권: 파키스탄 비자, 1999

작가가 그 자리에 함께하여 사진을 찍고, 그곳의 상황이 얼마나 나쁘게 흘러가고 있는지 자신들의 이야기를 알리고 싶어 했습니다. 말하자면, 나는 그 이야기를 넓은 세상에 알려 줄 매개체였습니다."

국경수비대 대원들은 50만 명의 그 지역 인도 군인들로 구성된 하나의 사단에 불과했으나 동시에 카슈미르 군대의 가장 많은 공격을 받는 부대이기도 했다. 맥커리는 그들의 통제선 주둔지를 방문하기 위해 택시를 타고 카르길로 향했다. "파키스

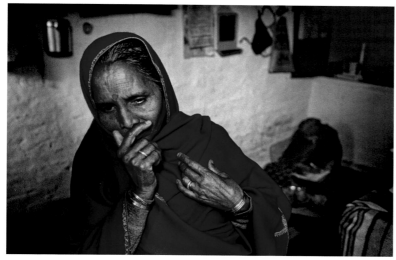

힌두교 난민 사르타 데비, 스리나가르, 카슈미르, 1999

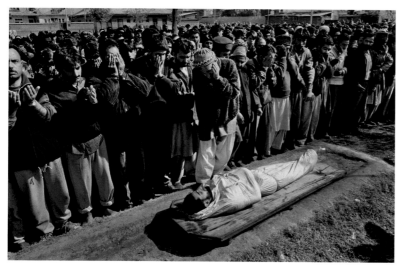

인도의 수비대에게 살해된 군사령관인 아들의 장례식에서 비탄에 빠져 있는 무슬림 종교 지도자,
스리나가르, 카슈미르, 1999

탄인들은 국경 지대를 따라 자리한 마을 전체가 폭격당한 적도 있었습니다. 그리고 최근 그 지역에서는 파키스탄군과 인도군의 주요한 전투가 있었습니다. 그래서인지 이곳에 방문하려거든 되도록 저녁 시간을 이용하라는 충고를 받았습니다. 예방 차원에서 도로 위의 모든 차들이 그렇듯이 미리 전조등을 껐습니다. 나는 언제든 파키스탄인들의 폭격을 당할 수 있다는 사실을 되새기면서 가드레일도 없는 칠흑같이 어두운 길을 운전하고 있었습니다." 맥커리는 도착하자마자 통제선이 훤히 내려다보이는 언덕에 올라 인도 쪽에 위치한 드라스Dras의 작은 마을을 촬영했다. 드라스 강은 그 작은 마을을 지나 굽이굽이 흘렀다. 단순한 경치를 마주하고 있었으나 그것은 결코 평범한 전원 풍경이 아니었다. 언덕 꼭대기에 걸터앉아 바라본 풍경에는 안테나 송신기와 위성안테나가 있는 작은 군부대가 보였다. 그 기지의 왼쪽에는 갈색의 척박한 토양으로 이루어진 강둑이 있고, 오른쪽에는 히말라야의 언덕이 자연적 경계이자 커다란 벽의 역할을 하며 자체 수비를 강화했다. 곧 불길한 일이 닥칠 것만 같아 보이는 어두운 산은 전체 이미지를 완성했다. 즉 산들의 음울한 모습은 위험에 처한 계곡의 아래쪽에 대한 시각적 은유였다.

맥커리는 대략 30년에 걸쳐 역사적으로 가장 중요한 시기에 카슈미르를 촬영했다. 그렇기에 그의 시선은 수십 년간 계속된 내전이 그 땅과 그곳에 살고 있는 사람들에게 어떤 방식으로든 지속적으로 당시 피난의 흔적을 남긴다는 사실을 들여다볼수 있게 해 주었다. 그는 현대 카슈미르 생활의 이중성을 촬영했으나 반세기에 걸친 적의에도 불구하고 여전히 바뀌지 않은 뿌리 깊은 전통과 일상생활의 모습이 스며 있었다. 이렇듯 그는 보도사진과 풍경 사진, 초상 사진의 조합을 통해 이 문제 지역의 사진을 얻을 수 있었다. 그것은 분명 맥커리만이 만들어 낼 수 있는 특별한 작품이었다.

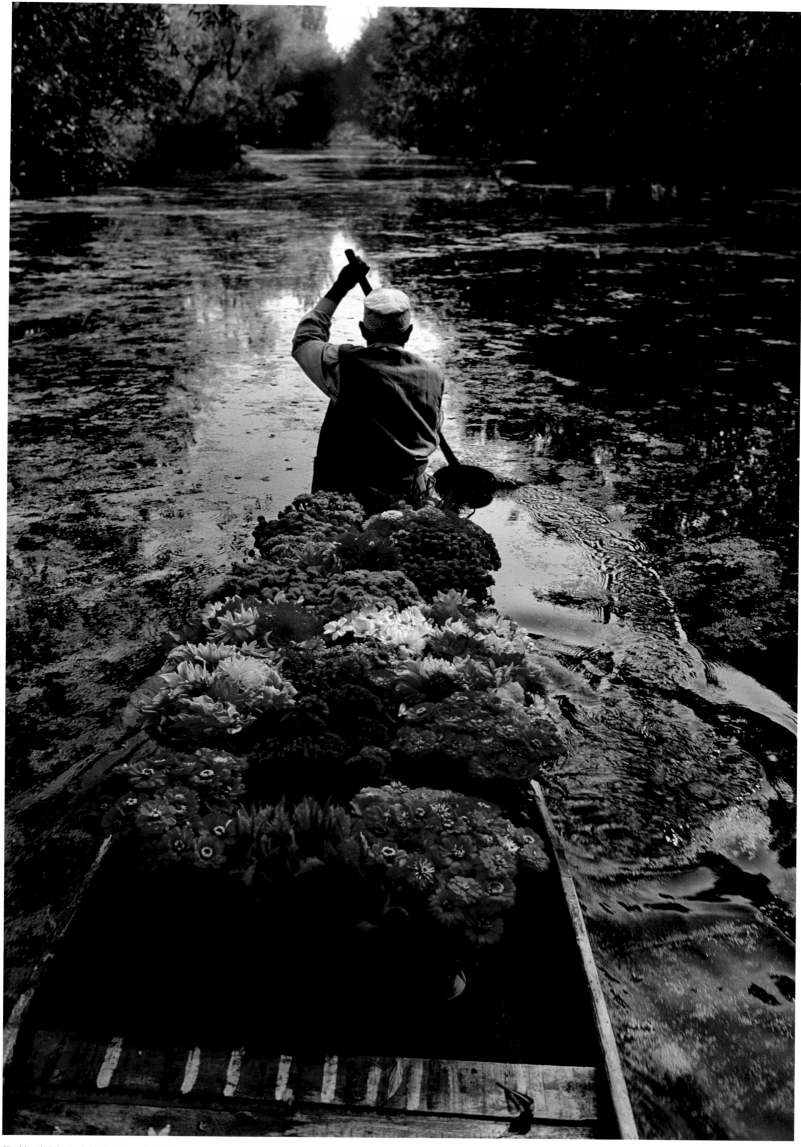

꽃 장수, 달 호수, 스리나가르, 카슈미르, 1996

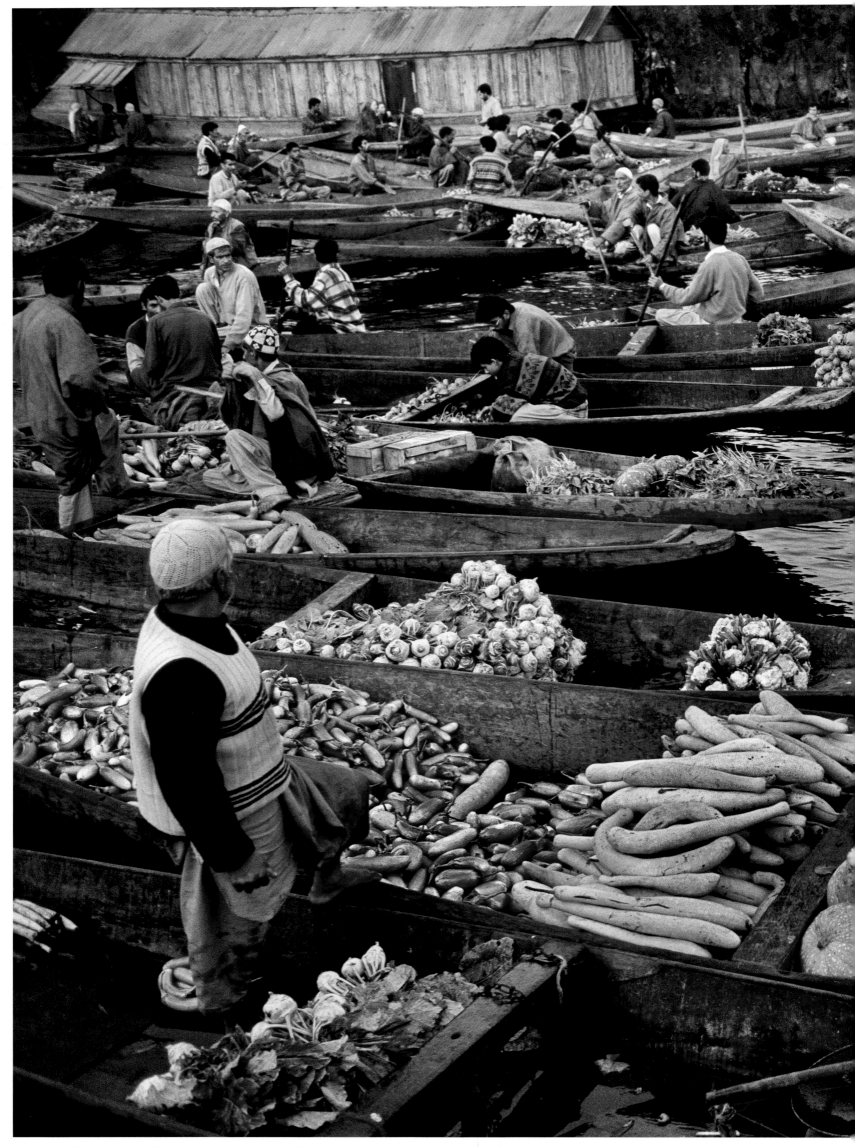

과일과 채소를 파는 이른 아침의 수상시장, 달 호수, 스리나가르, 카슈미르, 1996

슬픔의 계곡, 카슈미르

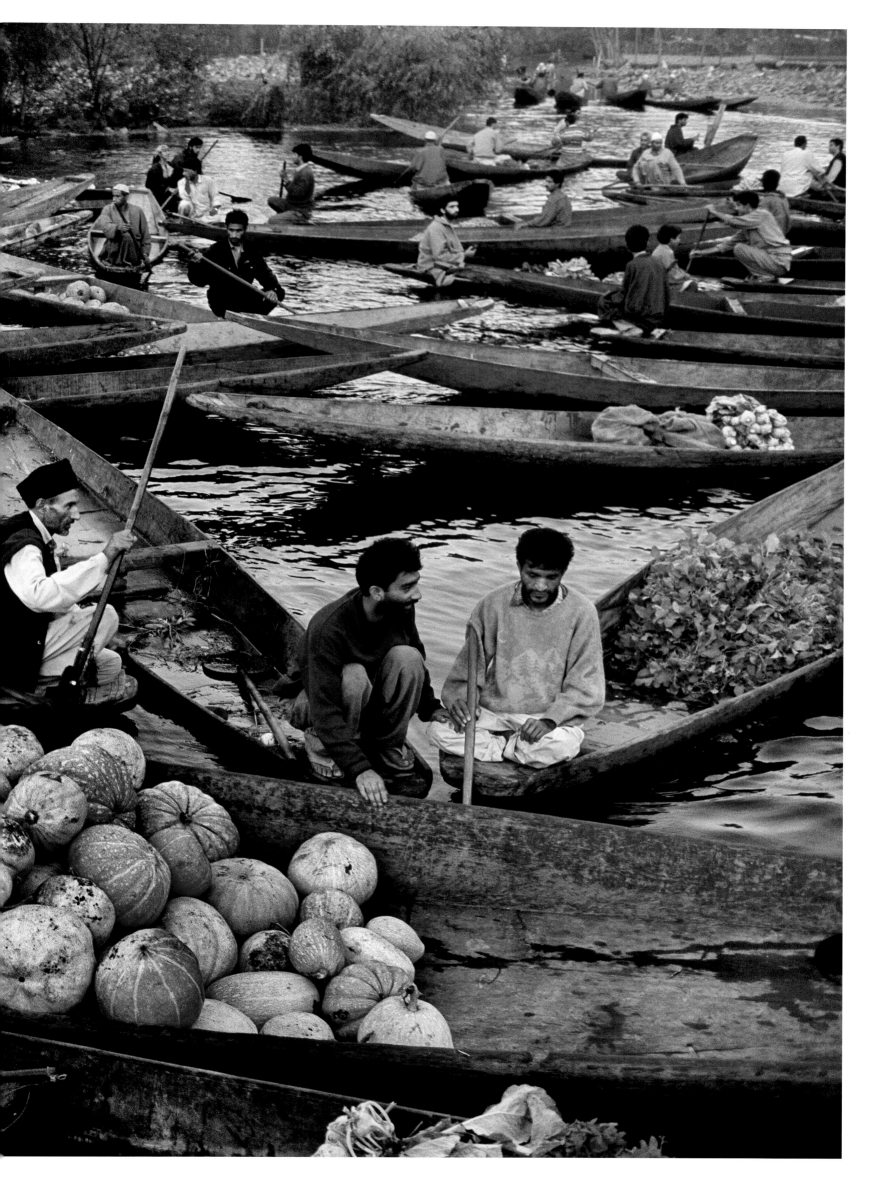

건물 틈에 앉아 있는 세 명의 남자, 카슈미르, 1996

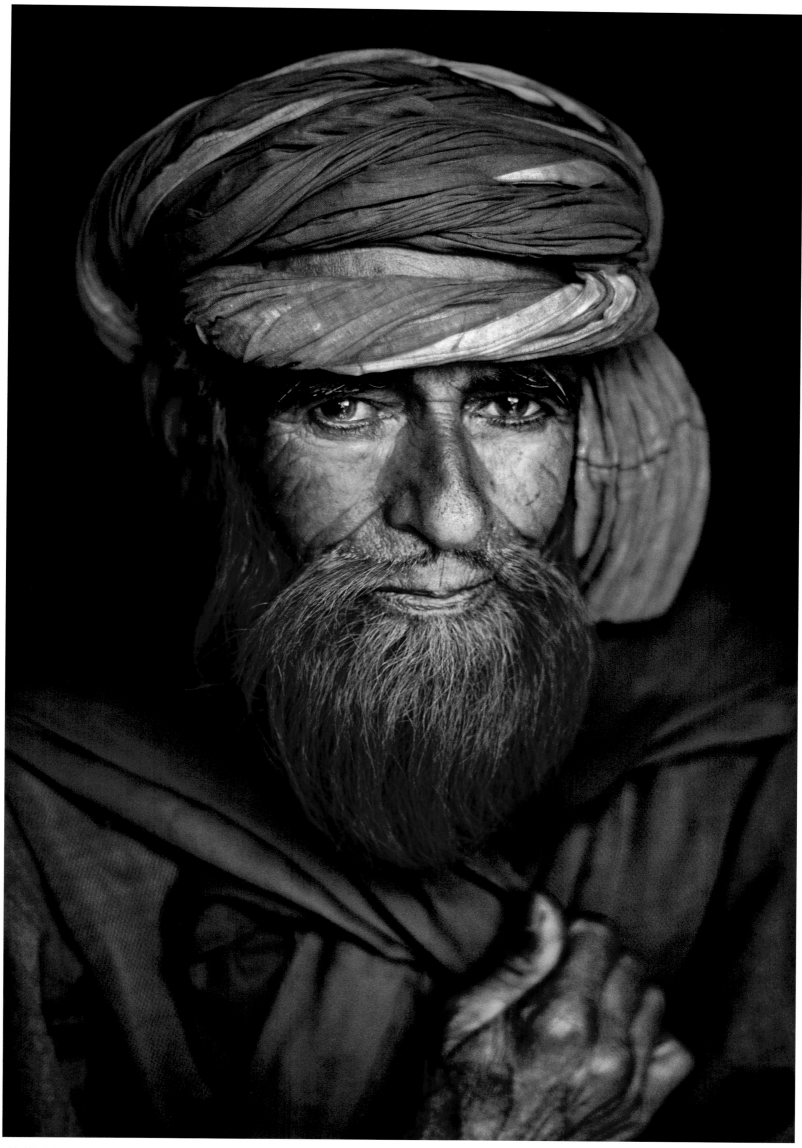

턱수염을 헤나로 염색한 쿠치족 남자, 스리나가르, 카슈미르, 1995

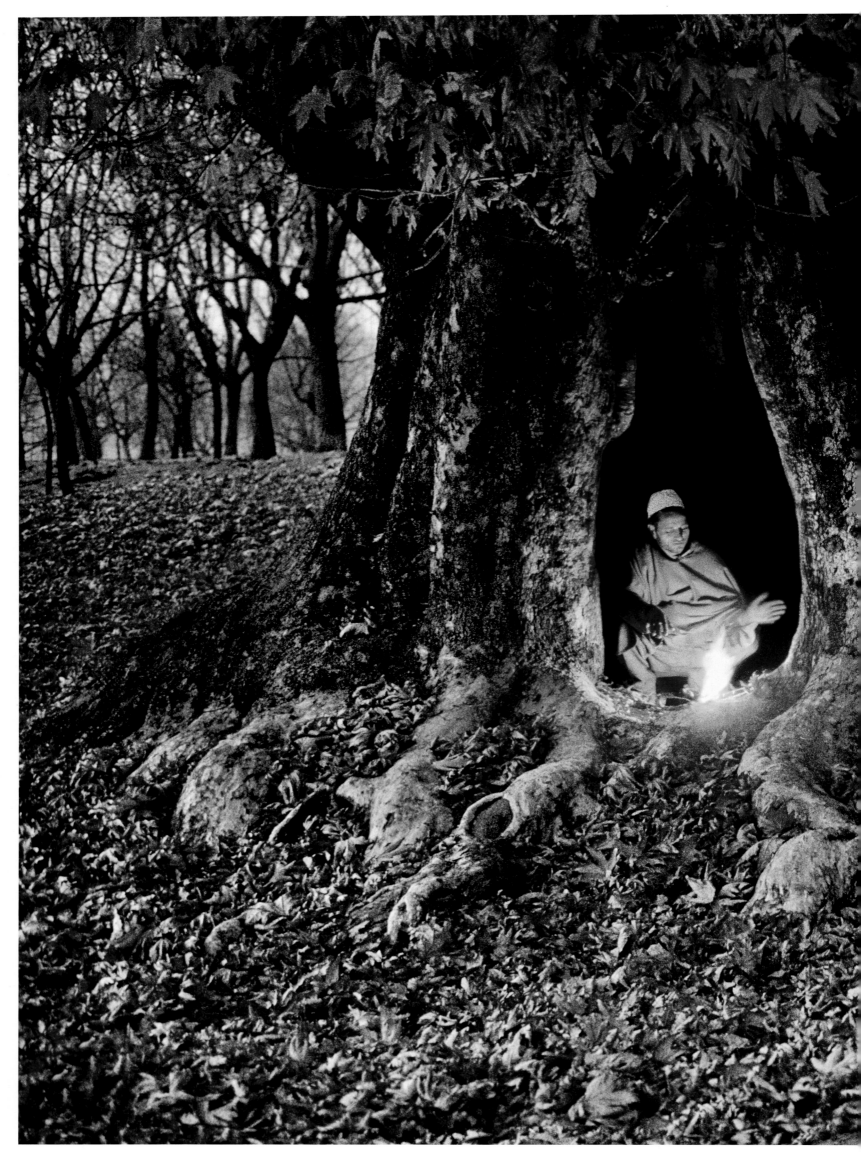

플라타너스 나무의 몸통 안에서 쉬고 있는 양치기, 파할감Pahalgam, 카슈미르, 1998

슬픔의 계곡, 카슈미르

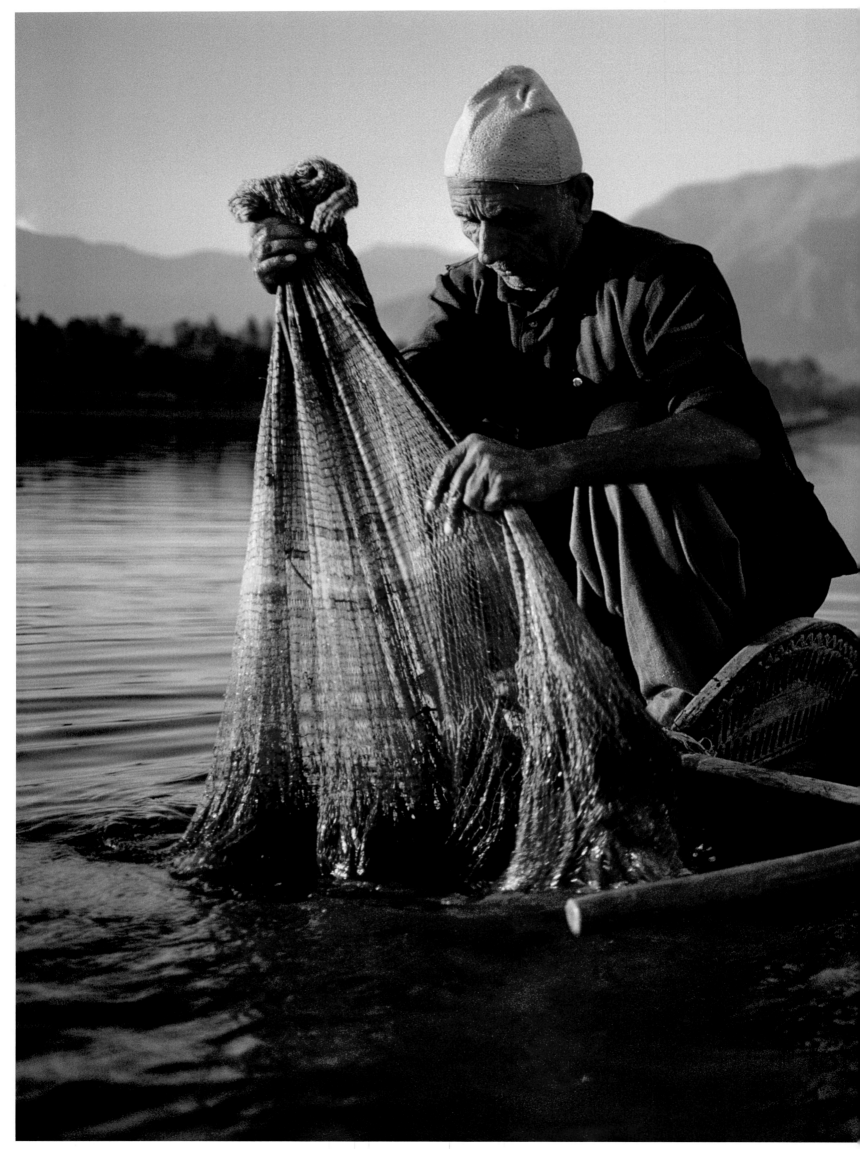

달 호수에서 그물을 확인하고 있는 어부들, 스리나가르, 카슈미르, 1999

슬픔의 계곡, 카슈미르

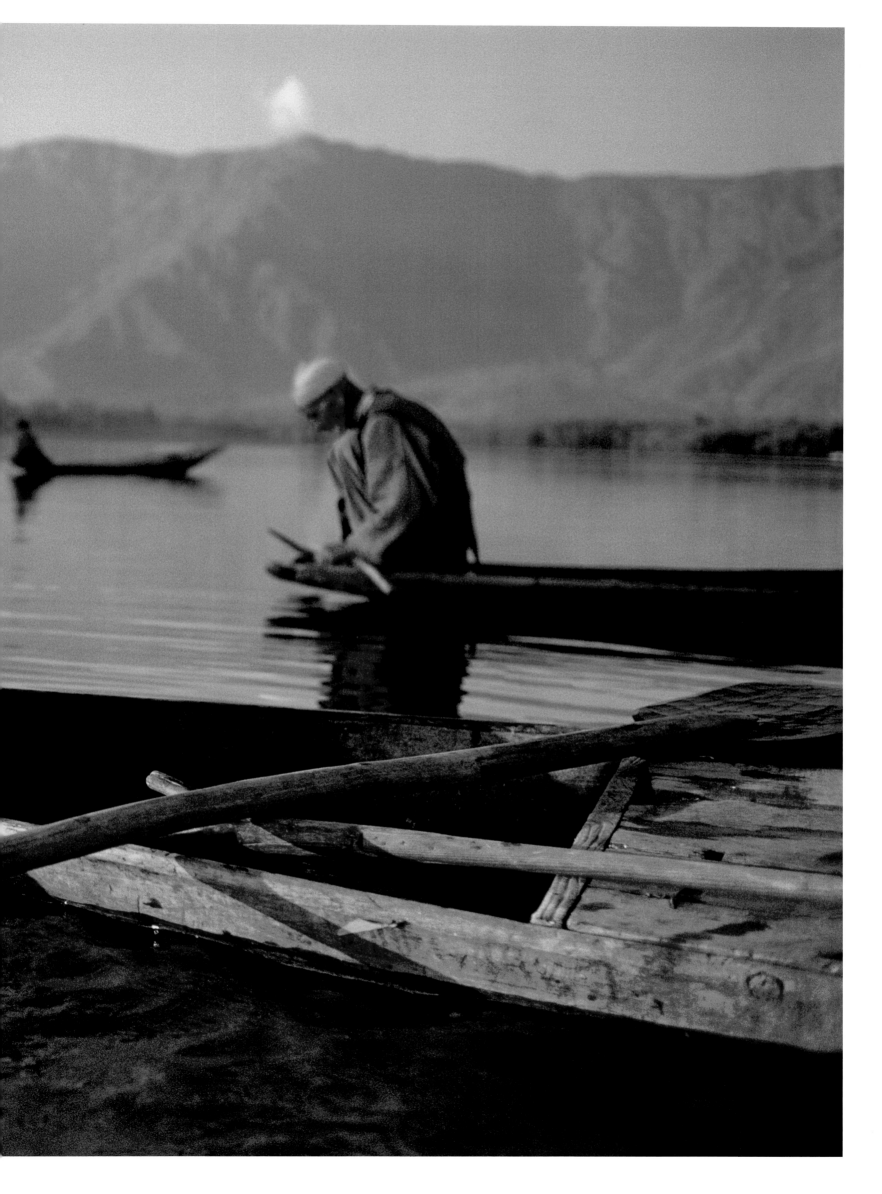

**줄거리**

고대 크메르Khmer 제국의 수도로
유명한 앙코르Angkor는 캄보디아의
거대한 종교 밀집 지역으로,
수 세기에 걸쳐 힌두교도와 불교도,
크메르 토착 문화권 사람들에게는
호된 시련의 장이었다.
그러나 맥커리에게 앙코르는 고고학적
장소라기보다는 살아 있는 유적지라 할
수 있었다. 사람들의 모습을 담고
있는 그의 사진들은 우리에게 여전히
불교도의 성지로 활발하게 이용되고
있는 사원이 현재 마주하고 있는
관광객, 도둑, 강도들과 같은 현대화의
압박을 비롯해 환경적 요인에 의한
부식, 그리고 수십 년에 걸친 전쟁과
사회적 갈등에 의한 파괴를 보여 준다.

**날짜와 장소**
1989-2009
캄보디아

# 보호구역,
# 앙코르의 사원들

앙코르와트 사원으로 이어지는 둑길에 앉아 있는 수도승들, 앙코르, 캄보디아, 1997

앙코르에서 스티브 맥커리, 캄보디아, 1998

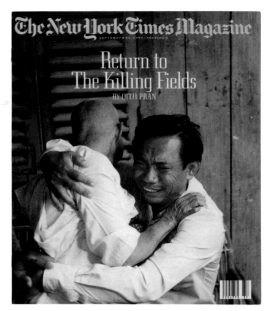

디스 프란의 「킬링 필드로의 귀환」 특집 기사와 맥커리의 사진이 실린
『뉴욕 타임스 매거진』 표지, 1989년 9월 24일

1989년에 맥커리는 처음으로 앙코르의 사원을 방문했다. 물론 그것이 그의 첫 번째 캄보디아 방문은 아니었다. 그는 1979년에 크메르 루즈Khmer Rouge(1975-1979년 동안 캄보디아를 통치하고 사람들을 대량 학살한 급진적인 공산주의 혁명 단체─옮긴이 주)의 위협적인 통치가 베트남에 의해 무너졌을 때를 기점으로 꽤 여러 번 캄보디아를 여행했다. 그러나 이번 경우에는 『뉴욕 타임스 매거진』과의 작업이 예정되어 있었고, 그것은 동료 사진기자 디스 프란Dith Pran이 고향으로 돌아가는 여정을 기록하는 것이었다. 폴 포트Pol Pot와 크메르 루즈가 사회개혁을 빙자해 저지른 끔찍한 만행을 그린 영화 〈킬링 필드The Killing Fields〉(1984)가 오스카상을 수상하면서 지금은 뉴욕에 살고 있는 실화의 주인공 디스 프란이 1989년에 캄보디아에서 열린 영화 시사회에 초대된 것이다. 캄보디아 조사위원회와 인권위원회 회원들이 그와 동행했다. 맥커리는 그와 함께 프놈펜Phnom Penh, 그리고 앙코르 사원 가까이에 위치한 그의 고향 시엠립Siem Reap을 여행했다. 그는 눈앞에 보이는 것들에 굉장히 감격하며 말했다. "라사Lhasa의 포탈라 궁Potala Palace의 신비나 페루의 마추픽추Machu Picchu에 견준다면 모를까, 그 장소의 장엄함을 온전히 받아들이는 것 자체는 결코 쉬운 일이 아니었습니다. 앙코르에는 지구상에 존재하는 가장 화려한 고대 사원이 몇 개나 되니 말입니다."

앙코르는 크메르가 지배했던 9세기부터 15세기 중반까지 수도의 역할을 수행했다. 그 규모는 뒤이은 군주들이 각자의 믿음에 따라 불교 또는 힌두교의 원리에 맞게 성벽과 해자, 저수지로 둘러싸인 각기 다른 석조 사원을 지음으로써 계속 확대되었다. 가장 중심이 되는 사원인 앙코르와트Angkor Wat는 13세기 후반 불교 신사가 되기 전인 1125년경에 힌두교 신 비슈누Vishnu를 모시기 위해 지어졌다. 맥커리는 "프란과 함께 앙코르를 방문했지요"라며 그때를 떠올렸다. "인적이 없는 광활하고 믿기 힘든 그런 지역이었습니다. 정글 속에 완전히 파묻힌 그 사원들이 천 년 전에 지어졌다는 사실을 알게 되었습니다. 그곳에는 굉장히 아름다운 조각상들이 존재했지만 약탈을 당하거나 정글의 자연적인 잠식을 거치면서 많이 유실되었습니다. 교살무화과나무의 뿌리는 쓰러져 가는 석조 건축물을 파고들어 시간이 지나 나

무가 죽고 나면 몸체가 건물 쪽으로 넘어지면서 막대한 피해를 주고 있었습니다."

맥커리는 디스와 함께 앙코르에 다녀온 이후부터 앙코르 사원에 관한 사진 에세이를 만들겠다고 결심한 1997년 사이에도 몇 번이나 그곳을 다녀갔다. 캄보디아는 크메르 루즈의 기세가 꺾인 뒤 약 20년에 걸쳐 국운이 점차 상승했다. 관광객들이 다시 캄보디아로 발길을 돌렸고, 특히 앙코르와트는 가족 단위 방문객과 성지순례자, 오렌지색 법복을 입은 불교 수도승들로 넘쳐났다. 그 장소를 촬영하는 기간 동안 곧 만족스러운 패턴을 잡을 수 있었다. "일출 시각이 6시였기 때문에 나는 5시에 기상했습니다. 그리고 운전기사와 통역을 도와주는 분들은 5시 30분에 왔습니다. 새벽녘 동이 트기 전에 무엇을 촬영할지 대략적인 생각을 가지고 앙코르로 향했습니다. 그러나 항상 현장에서 발견하게 되는 것들을 받아들일 준비가 되어 있었습니다. 당시는 몬순 기간이어서 하늘에 구름이 잔뜩 드리워져 있었습니다. 빛이 너무 약해질 즈음에는 점심을 먹기 위해 잠시 쉬었다가 3시쯤 촬영 장소로 돌아가 자연광에서 다시 3시간 정도 촬영을 진행했습니다. 촬영은 아주 멋진 리듬을 타고 있었습니다."

색과 형태를 사용할 때 맥커리는 깊은 섬세함과 조절을 통해 앙코르의 이미지를 촬영했다. 걸작이라고 할 만한 사진들 중 일부는 자연과 사원이 얽혀 있는 모습을 드러내는데, 특히 맥커

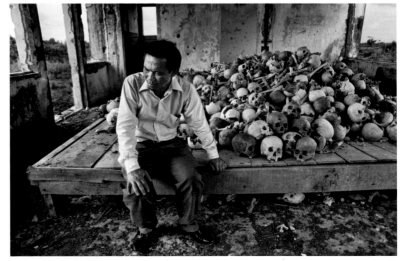

크메르 루즈의 피해자 기념관에서 디스 프란, 시엠립, 캄보디아, 1989

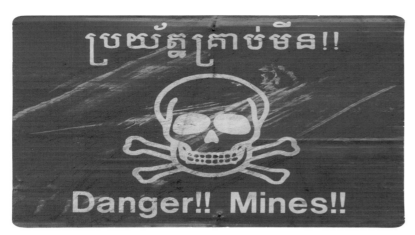
캄보디아의 지뢰 경고문

리의 사진 중 거대한 반얀나무의 구불구불한 뿌리에 감겨 있는 타 프롬Ta Prohm 사원의 모습이 바로 그런 예다(147쪽 참조). 정글의 그림자가 드리워진 사원은 마치 우물의 바닥처럼 보인다. 가끔 떨어지는 빛줄기가 은빛 나무뿌리와 사원 바닥에 흩뿌려져 있는 부서진 돌 조각들을 비추며 반짝거린다. 그 장면에 깔린 어둠은 사진 중앙의 오렌지색 법복을 입은 수도승으로 마무리된다. 그것은 맥커리가 모든 작품에 걸쳐 추구하고 있는 인간 문명과 자연의 관계에 독특한 부분을 나타내 주기도 한다. "통역사와 나는 가끔씩 완전히 떨어져서 그 장소를 돌아다니며 무너져 내리는 건물들을 살펴보고 있었습니다. 그곳의 규모는 대략 75제곱킬로미터로 굉장히 넓은데다가 너무 많은 것들이 버려진 채로 있어서 숲이 그 위를 덮으며 자라나 마치 알려지지 않았던 조각상이 우리들에 의해 발견된 것은 아닐까 하는 믿음이 들 정도였습니다. 나는 특히 양각이나 조각상의 세부가 모두 닳아 없어지고 얼굴의 형태만 겨우 알아볼 수 있는 것들을 중심으로 찾았습니다. 장소 전체는 아주 희미하고 불안정했습니다. 그 위로 나뭇가지가 부러져 떨어지거나 폭우가 내리거나 아니면 가벼운 압력 정도만 있어도 충분히 그 조각상 전체를 망가뜨릴 수 있을 것 같았습니다."

남아 있는 것들의 위태로운 존재감과 그것을 찍는 짧은 시간 사이에는 분명한 유사점이 있었다. 사진이라는 찰나의 조우와 고대 사물 사이에서 오는 평행점이라고 해도 좋겠다. "나는 마치 내가 영원히 사라져 버릴 것을 기록하는 것처럼 느꼈습니다. 돌 위에 새겨진 얼굴을 촬영하면서 그 장면이 오로지 나의 사진 속에만 존재하게 될지도 모르겠다고 생각했습니다." 이처럼 역사적 가치가 있는 사진들은 맥커리의 사진집 『보호구역. 스티브 맥커리: 앙코르의 사원들Sanctuary. Steve McCurry: The Temples of Angkor』(2002)의 핵심 주제였다. 그 사진집은 도시와 그곳에 있는 사원의 모든 면을 조명하고 있다. 또한 풍화된 석조 건물과 얽혀 있는 초목뿐 아니라 그곳에 새겨진 신들과 숭배자들 사이를 돌아다니는 앙코르의 주민들, 수도승들, 그리고 성지순례자들도 포함한다. 맥커리의 사진은 조각상의 취약점과 건물들이 보여주는 전통의 강점을 대조적으로 나타낸다. 많은 구조물들은 전

쟁의 상흔을 견뎌 왔으며, 앙코르의 외곽 지역에는 여전히 다량의 지뢰가 매설되어 있었다. 그러나 무엇보다 사원을 위협하는 가장 큰 요인은 고질적인 예술품 도굴이었다. 맥커리는 사원들에서 조각상들과 부조 작품들이 아무렇게나 깎여 나가거나 없어진 모습을 발견했고, 이들은 주로 인접한 태국에 팔려 나갈 운명이었다. 그 지역을 보호하기 위해 매우 헌신적인 경비부대가 투입되었지만, 앙코르의 경비가 더욱 삼엄해졌다고 도둑이 자취를 감췄다기보다는 다른 크메르 지역으로 이동했을 뿐이었다. 이는 태국과 국경을 마주하고 있는 반테이 츠마르Banteay Chhmar 사원의 없어진 벽을 촬영한 맥커리의 사진에서 확인할 수 있다.

고대 사원들 가운데에 존재하는 더욱 긍정적인 인간의 존재는 맥커리의 이목을 끌기에 충분했다. 앙코르 근처 톤레사프Tonle Sap 호의 수상가옥에서 자고 있는 어머니와 아이(156-157쪽 참조) 또는 앙코르와트 사원을 둘러싸고 있는 눈부신 웅덩이에서 신에게 봉헌할 연꽃을 따고 있는 남자 등 화려한 배경 안에서 일하고 살아가는 사람들에 끌린 것이다.

불교 수도승이 뿜어내는 고요함을 촬영한 그의 사진은 그들을 둘러싼 쇠락하는 배경과 대조를 이룬다(150-151쪽 참조). 짙은 오렌지색 법복을 입은 수도승들은 청회색의 사원과 정글의 진녹색 나뭇잎으로 인해 더욱 강조된다. 그곳에서는 다양한 방법으로 수도승의 평범한 일상과 신앙적인 삶이 자연스러운 균형

프레아 칸 사원 부조의 세부, 앙코르, 캄보디아, 1998

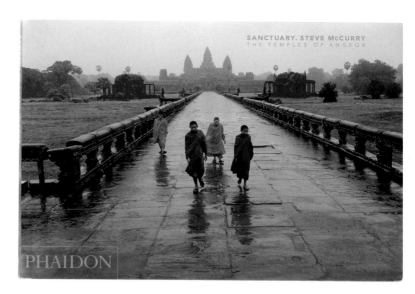

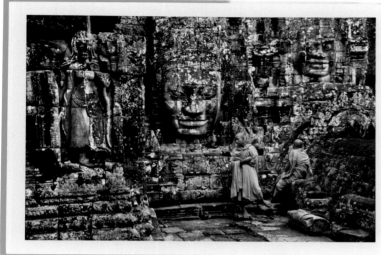

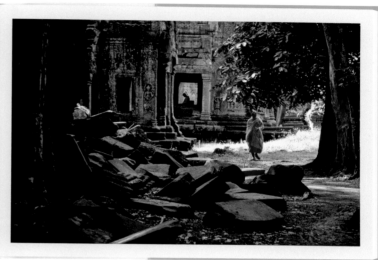

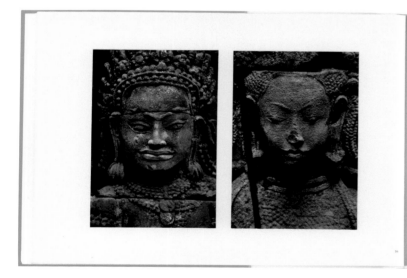

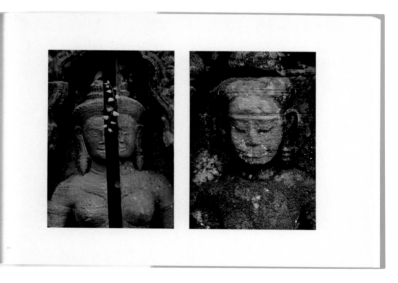

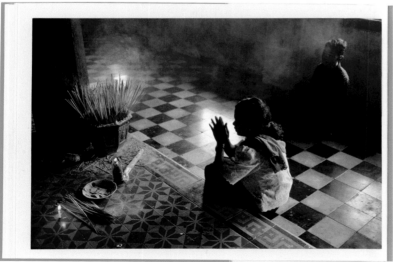

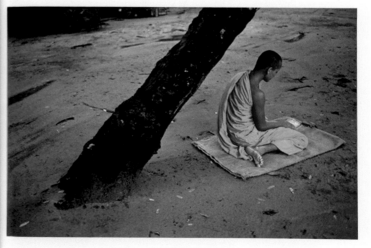

『보호구역. 스티브 맥커리: 앙코르의 사원들』(Phaidon Press, 2002)의 표지와 18–19, 36–37, 48–49쪽

맥커리의 사진 에세이 제안서, '앙코르와트 – 특별한 장소', 1997년 10월 6일

## Angkor Wat - A Special Place

If, as Goethe said, architecture is frozen music, then Angkor Wat must be a celestial symphony. It was described by the first European to see it as a rival to the temple of Solomon, erected by some ancient Michaelangelo. When I first visited Angkor Wat I compared it to the wonder of the Potala Palace of Lhasa and Machu Picchu in Peru, as I struggled to find ways to comprehend its majesty. It is simply the most spectacular ancient temple on earth. Its mystical splendor must be a reflection of heavenly grandeur.

The nobility and calm repose of Angkor Wat stands as a monument to a gentle yet indomitable people. It has dominated this Cambodian plain for eight centuries, and has defied the passage of time despite the double monsoon of this region, drought, and war.

Facing west, unlike the other temples in Angkor, Angkor Wat is highlighted by its own contrasting shadows as it captures the last rays of the afternoon sun like a crown jewel in a most unlikely setting. Its bas reliefs - the world's most spectacularly preserved - will tell their stories for ages to come.

If Angkor Wat is well-preserved, nearby Ta Prohm stands in vivid contrast. The jungle has reclaimed this neglected temple. Massive trees are attached to dismembered parts of the structure like molasses; roots ooze through the stone courtyards. The ancient bas reliefs are choked by moss and thick spiraling vines in the unique osmosis between jungle and stone. Ta Prohm, unlike Angkor Wat, has been left to its fate of inexorable ruin and is a testament to the awesome power of the jungle.

Somerset Maugham summed up his Angkor Wat experience by saying, "I have not seen anything in the world more beautiful than the Temples of Angkor." I agree.

(Note: I will be in Southeast Asia in January, and could "piggy-back" this assignment on the other.)

Steve Mc Curry

October 6, 1997

맥커리의 앙코르와트 일주일 패스, 2003년 11월 30일–12월 6일

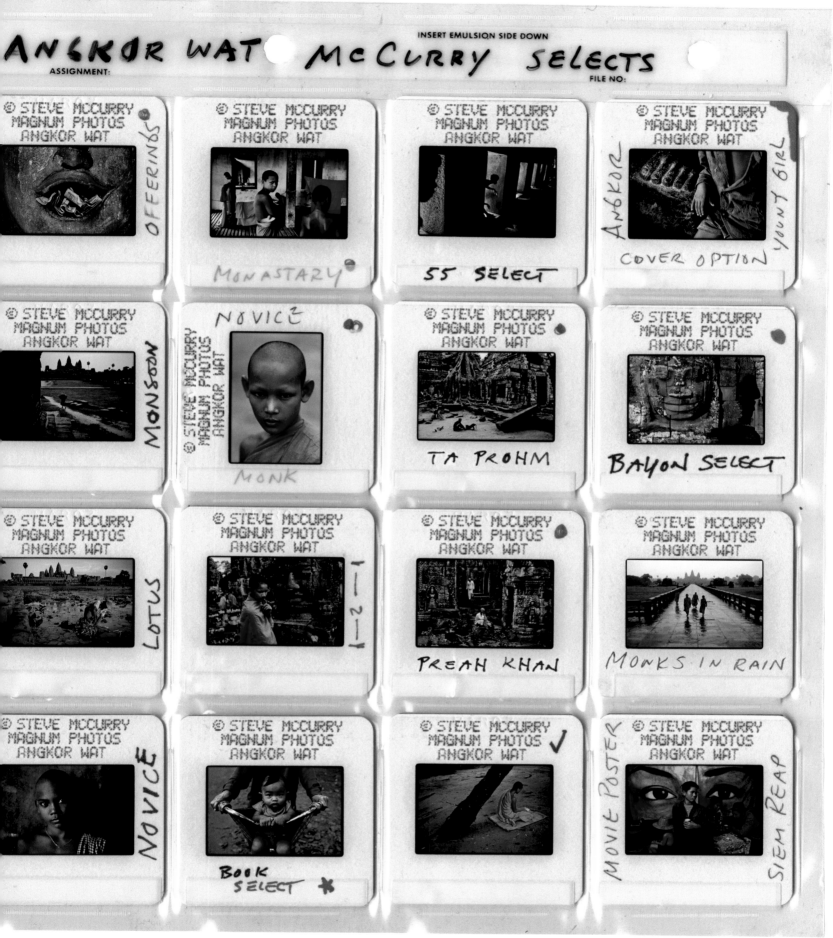

스티브 맥커리가 캄보디아 앙코르에서 촬영한 35mm 슬라이드

맥커리의 여권 중 사진이 있는 부분, 1996–2006

맥커리의 여권 중 캄보디아 비자, 2003

을 이루는 것처럼 보인다. 그것은 부서져 가는 사원 밀집 지역에 넓게 퍼져 있는 인생의 무상함과 덧없음의 분위기에서 찾아볼 수 있다. "불교의 조각상은 연민과 더불어 단정적이지 않은 표현 방식을 보여 주고 있습니다." 맥커리가 계속 말을 이었다. "아무리 황폐한 시기를 보내고 있더라도, 하물며 심한 공격을 받아 모두 파괴되었는데도 그들은 여전히 침착한 태도를 유지합니다. 그들에게는 모든 것을 부드럽고 안정감 있는 표현으로 순화하는 특별한 능력이 있습니다."

맥커리는 오랫동안 불상과 불교 조각에 매력을 느껴 왔는데, 놀랄 것도 없이 사진가로서 부처가 가진 인간의 얼굴에 완전히 매혹되어 있었다. 특히 부처의 평온함과 고요함의 수수께끼 같은 표정에 매우 심취해 있었다. 앙코르 도처에서 그는 바위에 조각되어 있거나 덩굴과 나무 사이에 숨겨진 사원들의 벽에서 그러한 얼굴들을 발견했다. 점점 사라져 가는 얼굴들에서 바위의 풍화 작용은 때로 이상하고 놀라운 이미지를 만든다. 정확히 둘로 나뉜 얼굴은 각각의 표면 아래에 다른 색을 띠고 있으며 각 부분의 조각들은 각자의 소박한 평온함을 뿜어내고 있다(139쪽 가운데 참조).

충격적이었던 전쟁과 공포의 시간이 지난 뒤에 불교도의 삶의 방식을 지향하는 캄보디아인의 수가 증가하면서 관광지인 동시에 성지순례 장소인 앙코르 지역에 사원들이 조성되었다.

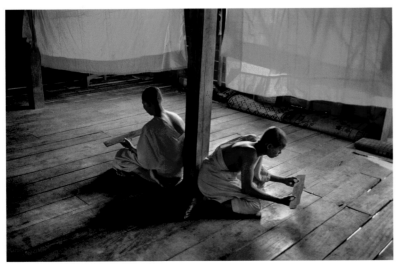

앙코르와트 근처의 수도원에서 불교 법전을 공부하는 수련승들, 앙코르, 캄보디아, 1999

맥커리의 사진은 수도승들의 구심점과 그 지역의 현대적인 불교 수도승의 삶을 보여 준다. 앙코르에는 최근에 지어진 수도원들이 산재한다. 또한 성스러운 지역을 찾아온 외곽 지역의 수도승들도 많이 있다. 맥커리는 그들이 기꺼이 자신들의 일상생활을 촬영하도록 허락해 준 것에 늘 감사하고 있다. 그는 법전을 공부하고, 논쟁을 펼치고, 때로는 그냥 걸어 다니거나 사원과 사원 사이에서 휴식을 취하는 수도승의 모습을 담았다(147-151쪽 참조). 그런 순간들에는 시대를 초월한 특별함이 존재한다. 그리고 맥커리는 스스로 빛, 색, 톤, 그림자의 미묘한 변화를 보여 주는 완벽한 순간을 찾기 위해 기다려야만 했다. 사람들, 특히 수도승들의 모임에 대한 깊은 애착은 자연스럽게 맥커리로 하여금 수도원장과의 만남을 주선하도록 만들었는데, 이때 그는 자연스럽게 존경을 표현하기 위한 선물을 준비하곤 했다. "나는 수도원 근처를 돌아다니거나 수도승들을 만나 농담을 주고받는 일을 지겹게 느낀 적이 한 번도 없습니다. 그들과 함께 있을 때면 언제나 평화와 관용, 그리고 유머가 넘쳐흘렀죠." 그는 계속 말을 이어 갔다. "불교는 결코 공포나 협박 또는 죄책감으로 사람들을 몰아넣으면서 존속되는 종교가 아닙니다. 자신을 더 나은 사람으로 만들고, 타인 또는 다른 모든 생명체를 대하는 태도를 향상시키는 방법을 알게 해 주는 종교입니다. 수련법과 헌신, 그리고 부처의 가르침이 포함되어 있으며, 이는 당신 스스로 더 나아질 수 있게 노력하도록 확신을 줄 것입니다. 만약 당신이 하고 싶지 않다면 하지 마십시오. 그러나 내게는 그것이 삶을 대하는 꽤나 합리적이고 긍정적인 방식으로 보였습니다. 수도원에 들어서면 당신도 분명 그 고요함과 차분함을 느낄 수 있을 것입니다."

앙코르를 방문하는 관광객의 수가 늘어나면서 캄보디아 정부는 방문객을 위한 관광 상품을 추가적으로 기획하고 추진했다. 세계 기념물 기금World Monuments Fund의 후원을 받은 한 공연은 프레아 칸Preah Khan의 12세기 무용수의 전당Hall of Dancers 벽에 조각된 전통 힌두 춤을 재현했다. 1970년대 크메르 루즈 시대에 이러한 춤은 모두 불법으로 치부되었지만, 맥커리의 우아한 사진을 통해 조각에서 볼 수 있는 압사라apsara 댄스나 천상의 춤추는 소녀들의 생기 넘치는 아름다움을 재현하는 현대 크메르

캄보디아 은행 화폐: 5, 10, 20, 50리엘

무용수들의 모습을 볼 수 있다(152쪽 참조). 전통적인 무용수들과 더불어 촬영 준비를 하는 결혼식 파티를 찍었는데, 배경에는 사원이 그림같이 드리워져 있다. 이처럼 맥커리를 통해 앙코르를 고착화된 관광지가 아니라 여전히 캄보디아 사람들이 일상을 영위하며 살아가는 공간으로 인지할 수 있다.

과거의 배경에 지속성이라는 주제를 강조하며 이제 폐허가 된 앙코르 중심 지역의 삶에 중점을 두고 맥커리의 작업은 계속 진행되었다. 한 건물의 내부에서 그는 기도하고 있는 두 명의 수도승과 일에 전념하고 있는 한 소년의 사진을 찍었다. 방 한가운데에는 향과 초들이 따뜻한 빛을 만들어 내고 있었다(오른쪽 아래 참조). 창밖에는 빛이 옅게 비친 바위에 조각된 커다란 얼굴이 보인다. 그 얼굴은 로케스바라Lokesvara 보살쯤으로 추측할 수 있다. 이 장면은 전쟁과 가난으로 비탄에 빠진 이 지역 사람들 모두가 가장 바라고 희망하는 것들을 상징적으로 보여 주고 있다. 이는 앙코르의 생존을 위해 일하고자 하는 불교 공동체의 바람이기도 하다. 신성한 조각상과 기도하는 수도승을 나란히 배치한 것은 앙코르가 한낱 고고학적인 장소가 아니라 실존하는 기념비적인 공간이라는 점을 재차 확인시켜 주는 것이다. 관광 산업이 그 지역에 가져다준 경제적 지원으로 사적 보호주의자, 지역의 장인, 그리고 정부가 함께 세계적으로 가장 잘 알려진 이 건축물들의 쇠락을 조금이라도 늦출 수 있기를 희망하고 있다. 그리고 맥커리가 촬영한 그 지역의 서정적인 보도사진들 역시 그러한 노력에 공헌했다. 작가이자 큐레이터인 존 가이John Guy가 『보호구역』의 서문에 적은 글에 따르면, "(맥커리는) 최고신들의 서사적인 부조와 명상적인 실루엣에 생기를 불어넣고 입지와 의미를 부여하는 방식으로 공간을 채웁니다. 그는 앙코르에서 촬영하는 다른 사진작가들과는 달리 소신과 기술적인 기교를 모두 갖추고 있어서 인간의 관점과 특정한 장소를 잘 연결시킬 수 있습니다. 그는 언제나 피사체의 현장 속으로 뛰어드는 데 성공했으며 우리들에게 석조 기념비와 연관된 인간의 존재와 제작자들, 그리고 그 앞에서 기도했던 사람들에 관한 기억을 떠올리게 해 주었습니다."

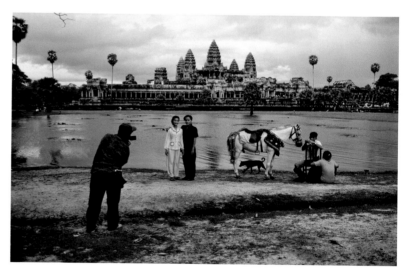

앙코르와트 사원 앞에서 사진을 찍고 있는 관광객들, 앙코르, 캄보디아, 1999

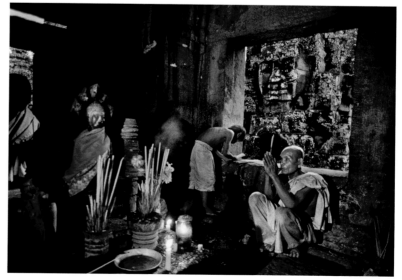

바이욘Bayon 사원에서 기도를 드리며 향을 피우는 신자, 앙코르, 캄보디아, 1999

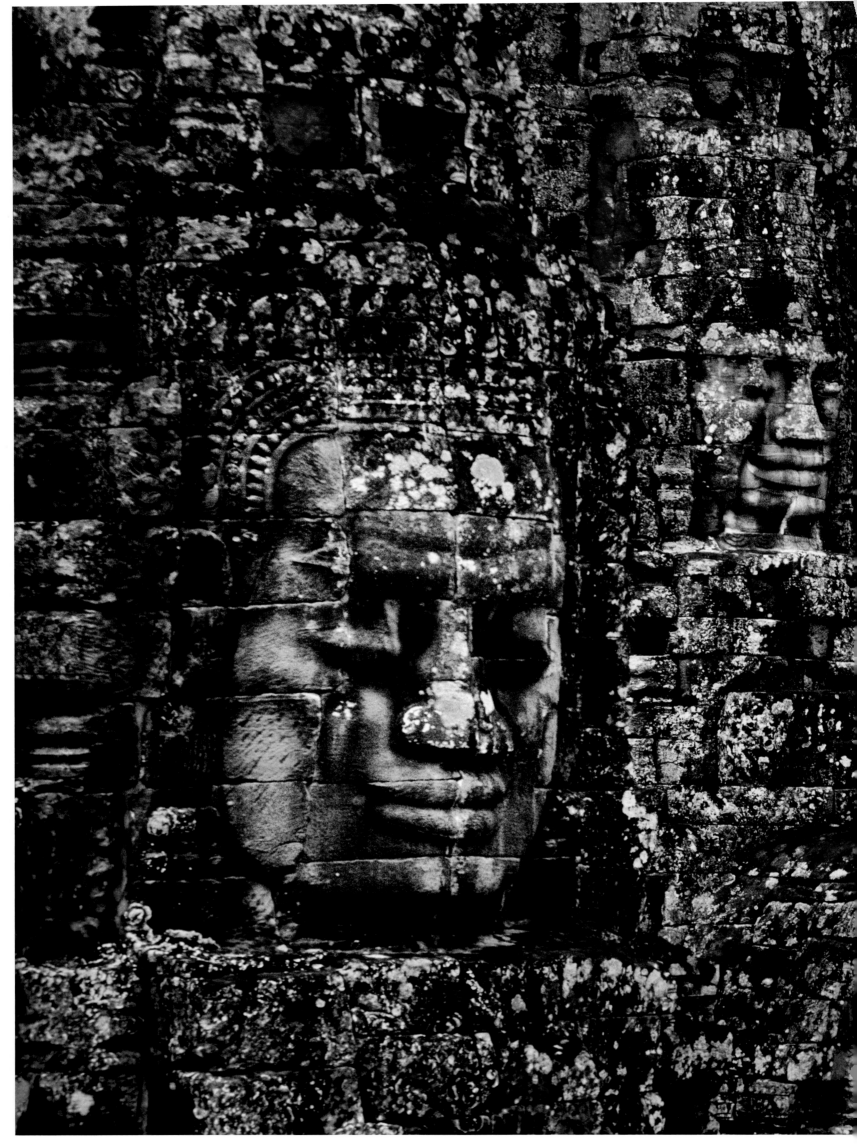

바이욘 사원의 순례자, 앙코르, 캄보디아, 1998

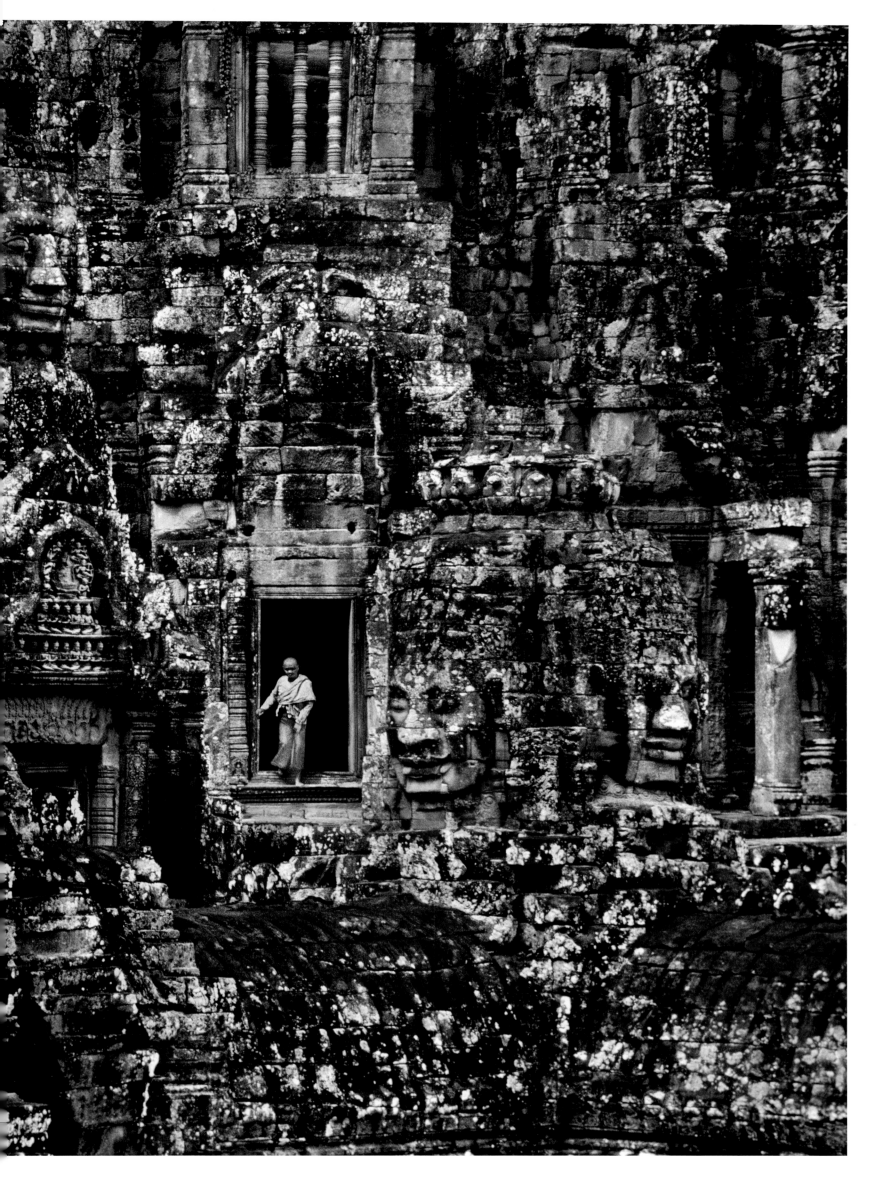

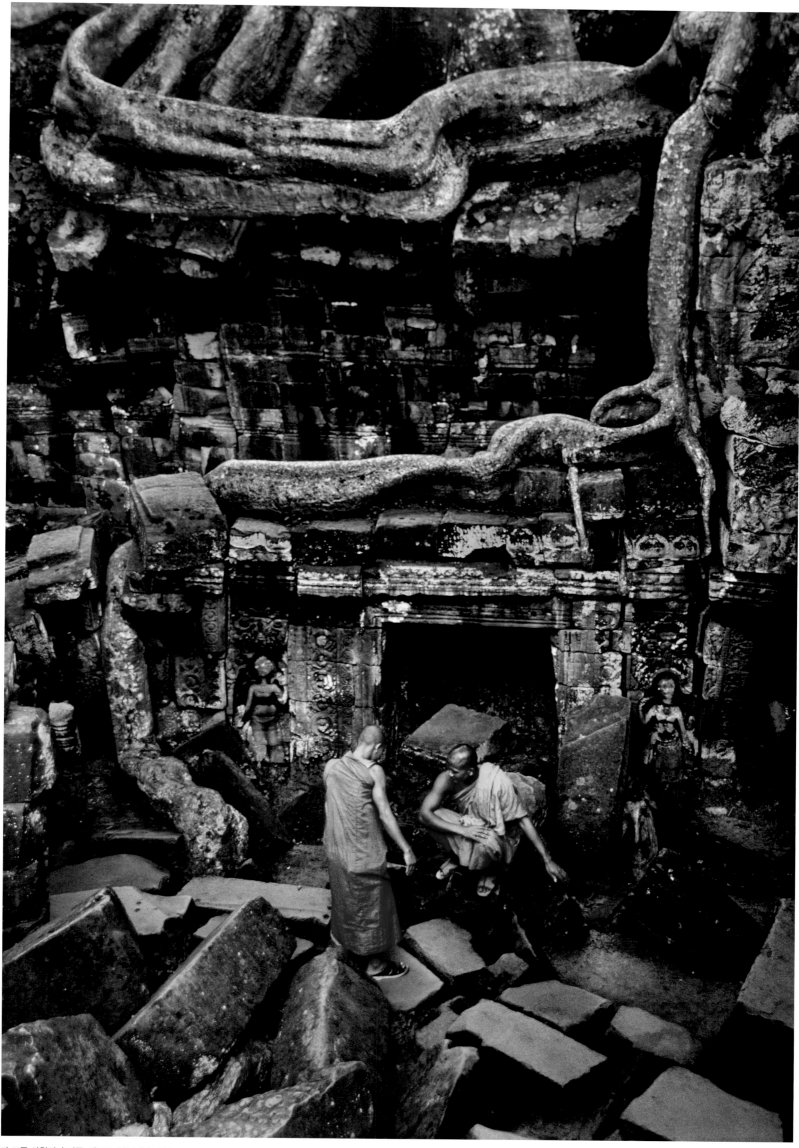

타 프롬 사원의 승려들, 앙코르, 캄보디아, 1998

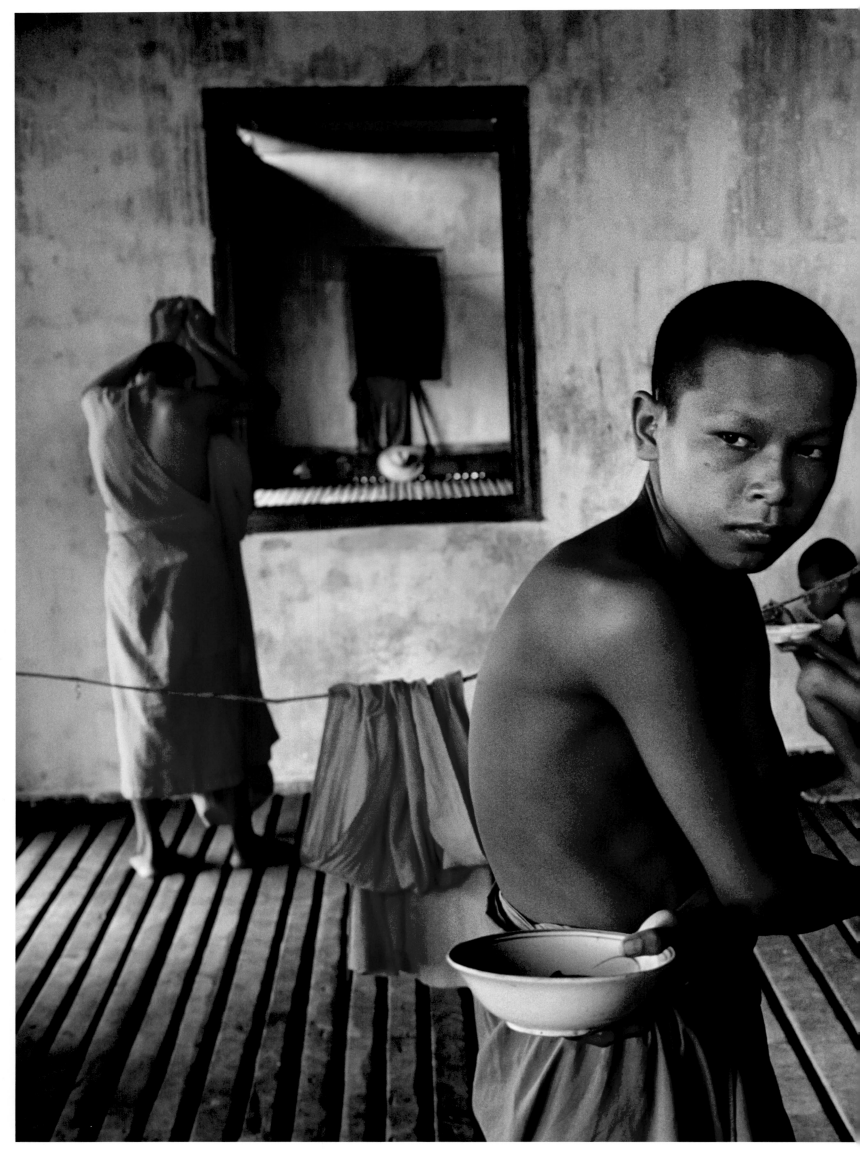

앙코르와트 근처의 사원 주방에서 일하고 있는 불교 수도승, 앙코르, 캄보디아, 2000

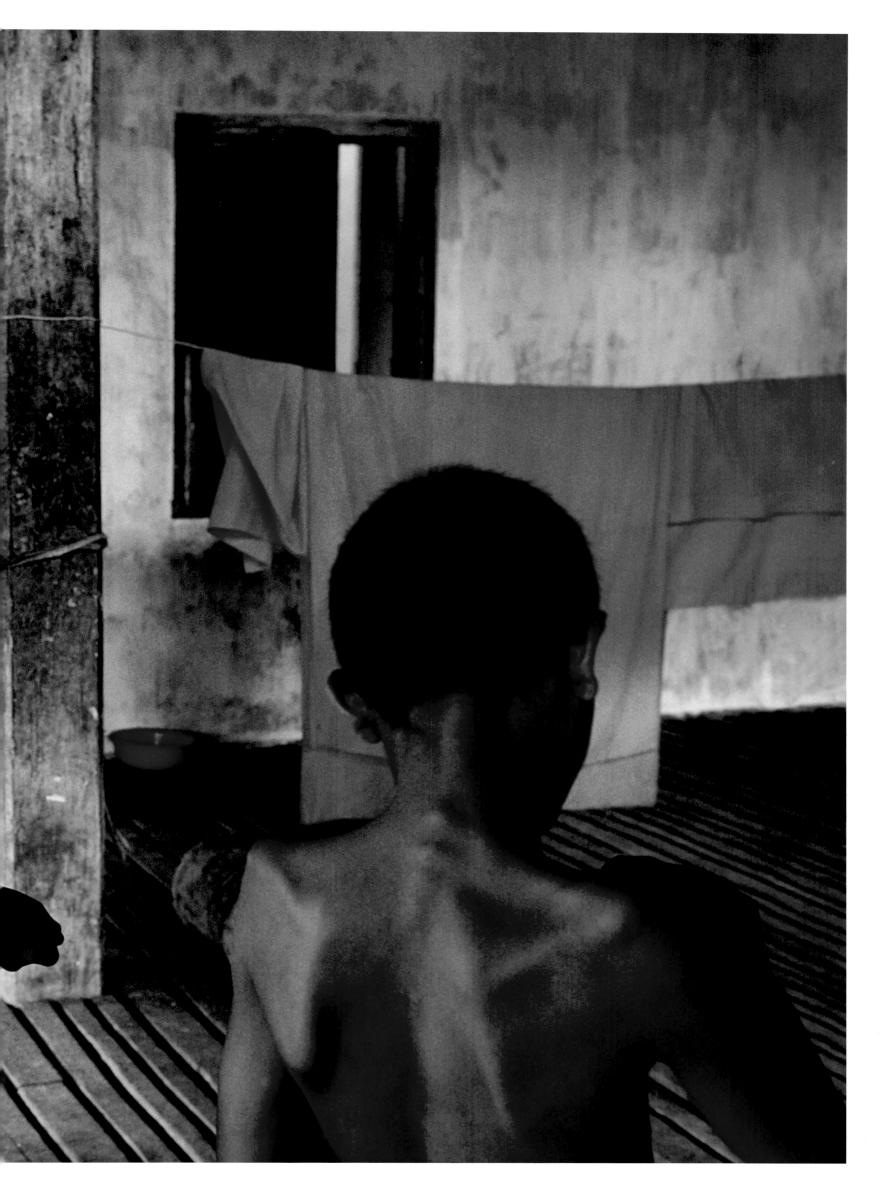

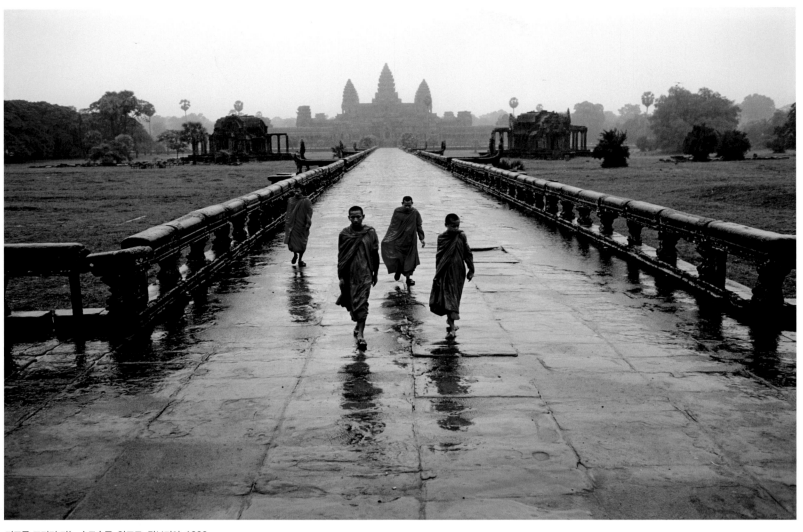

기도를 드리러 가는 수도승들, 앙코르, 캄보디아, 1999

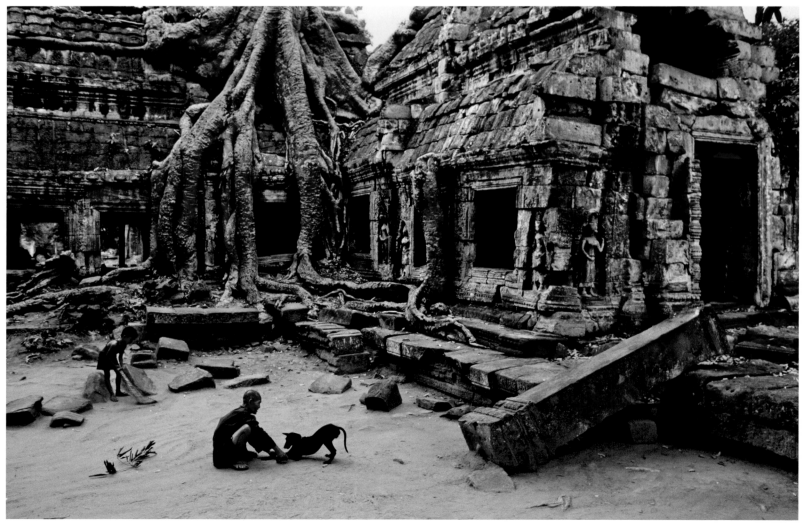

사원 관리인과 그의 개, 타 프롬, 앙코르, 캄보디아, 1999

보호구역, 앙코르의 사원들

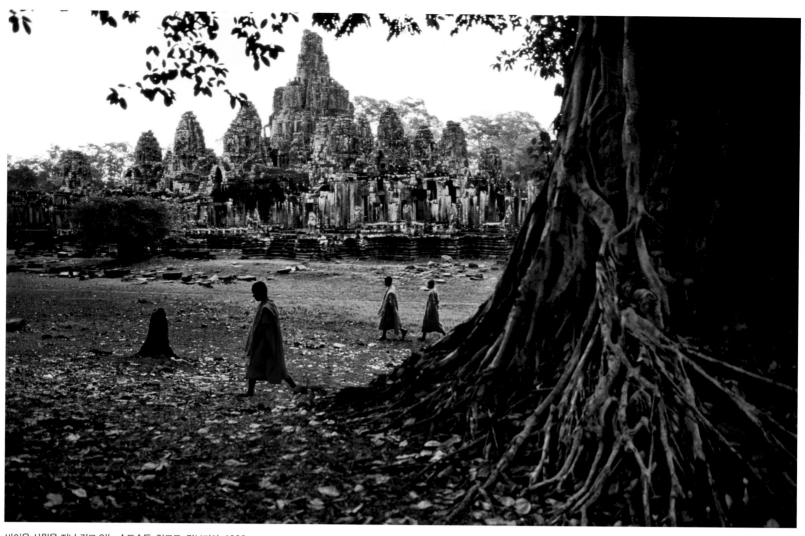

바이욘 사원을 지나 걷고 있는 수도승들, 앙코르, 캄보디아, 1999

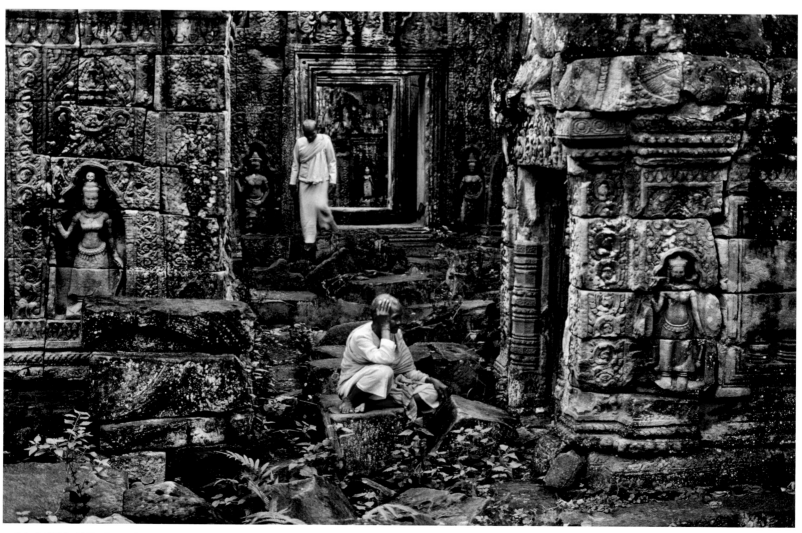

프레아 칸 사원의 여승들, 앙코르, 캄보디아, 1999

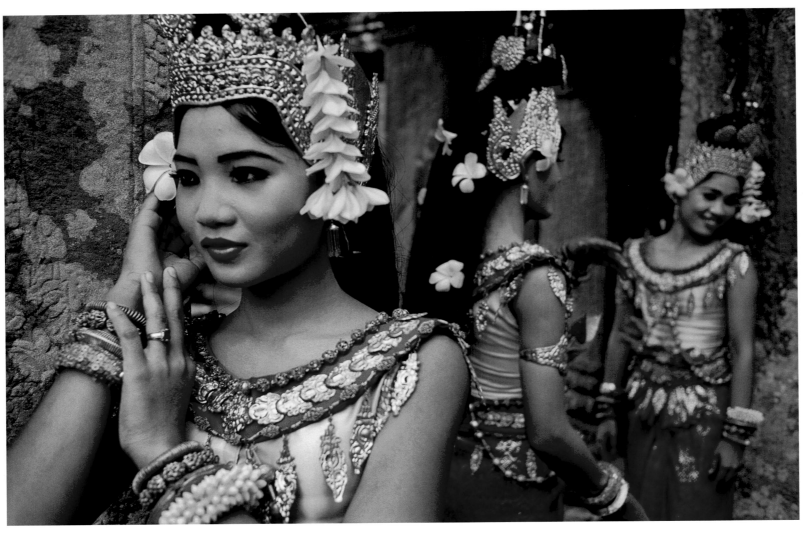

프레아 칸 사원의 무용수들, 앙코르, 캄보디아, 2000

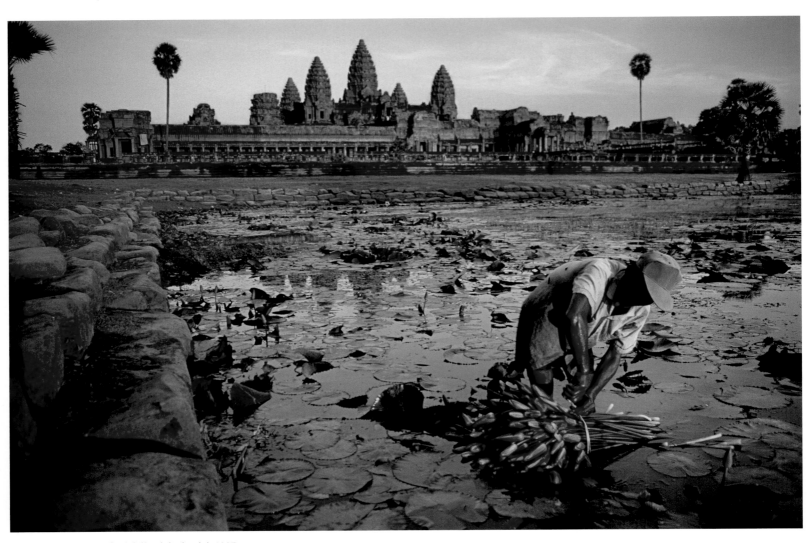

앙코르와트 사원에서 연꽃을 재배하는 남자, 캄보디아, 1997

보호구역, 앙코르의 사원들

반티스레이|Banteay Srei 사원에서 자전거에 매단 포대에 앉아 있는 아기, 앙코르, 캄보디아, 2000

그림자놀이, 프레아 칸 사원, 앙코르, 캄보디아, 1999

앙코르와트 사원의 조각상 발치에 서 있는 어린아이, 앙코르, 캄보디아, 1998

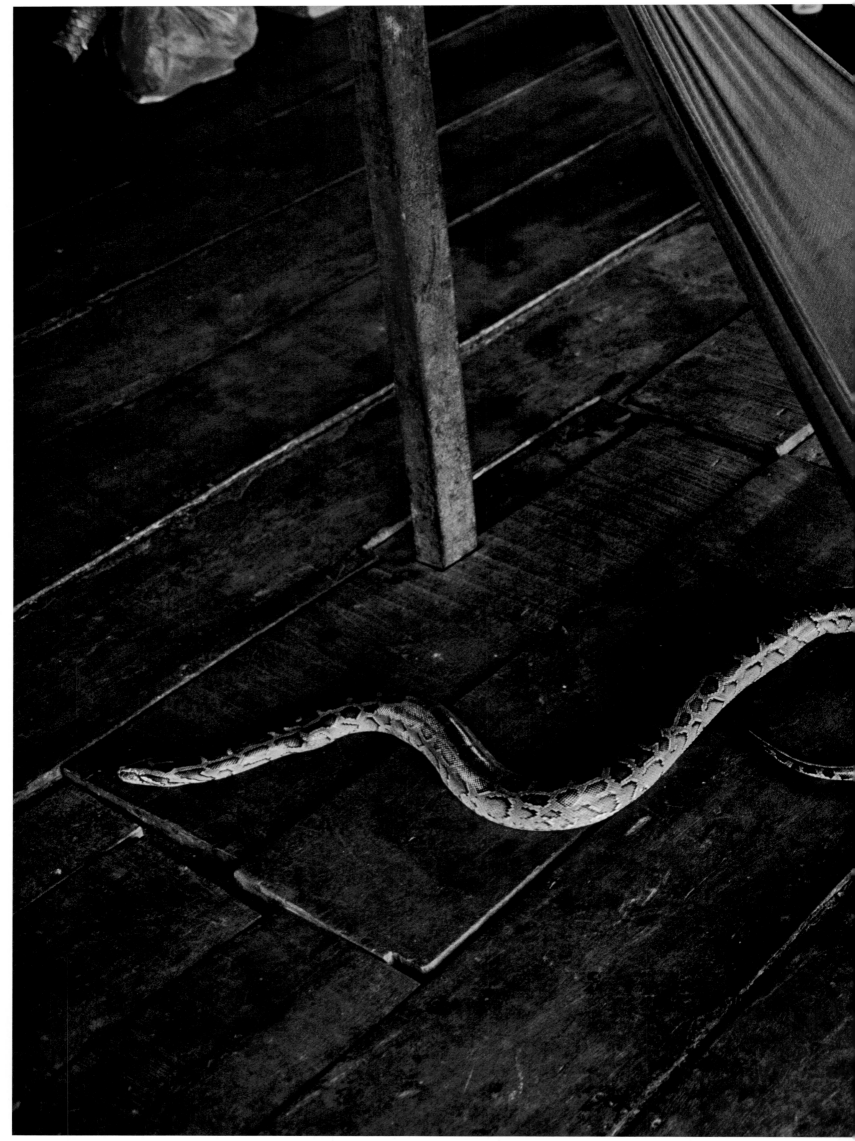

톤레사프 호수의 수상가옥에서 잠든 어머니와 아이, 앙코르 근처, 캄보디아, 1998

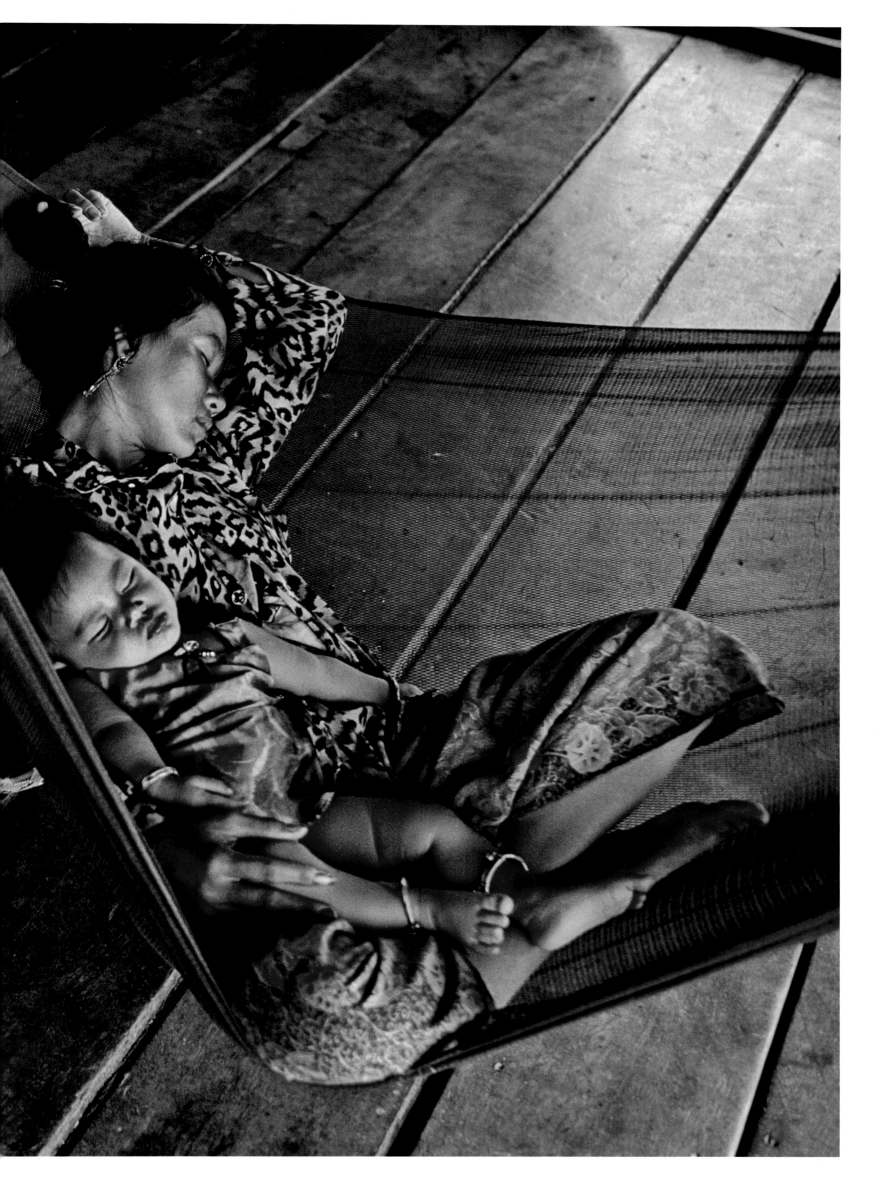

**줄거리**
스티브 맥커리가 최초로
예멘을 방문했던 것은 1997년으로,
당시 그는 예멘이 고수하고 있던
고대의 생활 방식, 그리고 세상과
동떨어진 삭막하고 보수적인
이 지역의 독특한 독립성에
매력을 느끼고 있었다.
맥커리의 사진은 끊임없는
흐름 속에 존재하는 전통문화와
광활한 지역을 조율하고자
경쟁을 서슴지 않는 내적 고충,
그리고 현대화의 변화를 담고 있다.
그는 더 이상 현대화의 흐름을
배척하기 어려운 상황에 놓인
예멘의 초상을 잘 포착했다.

**날짜와 장소**
1997
예멘

# 고립된 국가

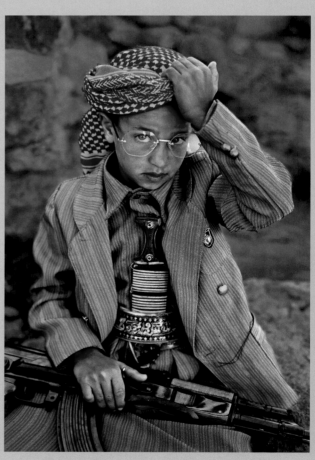

하자에서 열린 결혼식에 아버지의 총을 가지고 온 소년, 예멘, 1999

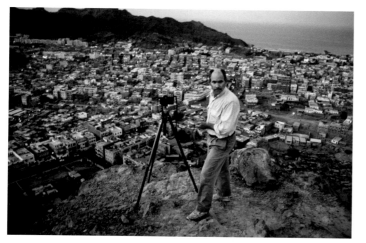

스티브 맥커리, 아덴, 예멘, 1997

마거리트 마이클스Marguerite Michaels, 「결국 무너져 내려」, 『타임』, 1994년 5월 23일

스티브 맥커리는 사진 작업을 하는 내내, 전 세계적으로 꾸준히 발전이 일어나는 중에도 오래된 삶의 방식을 따르는 제도와 의식을 가진 문화에 매혹되었다. 또한 고대의 풍경과 전통적인 건축물을 잘 보존한 지역을 존중하는 마음을 가지게 되었다. 1990년대 중반에 아라비아 반도의 남쪽 끝에 위치한 예멘이 바로 그런 곳이었다. 맥커리는 그 나라의 전통적인 문화 자체와 그것이 변해 가며 상충하는 지점, 이 두 가지에 모두 매료되었다. "성서적이고 동양적인 면을 지향하는 취향과 함께 그곳만의 시장 문화와 고대 성벽으로 둘러싸인 도시를 가진 예멘은 단지 이국적일 뿐 아니라 그 이상의 특별한 무엇을 가지고 있습니다."

1980년대 중반에 예멘의 중심부에서 소량의 석유가 발견되었다. 그리고 내전이 끝나고 몇 년 뒤인 1990년 5월, 보수적인 북예멘공화국이 사회주의였던 남예멘과 합병하여 통일된 예멘공화국을 만들고자 했다. 1990년 8월, 쿠웨이트를 침공한 사담 후세인을 지지했던 예멘은 인접한 페르시아 만 연안 지역들과의 관계가 껄끄러워졌고, 그 결과 약 85만 명의 예멘인들이 사우디아라비아를 비롯한 다른 곳에서 쫓겨나 그들을 받아들일 여력이 없던 자국으로 갑작스레 돌아가게 되었다. 정치적인 격변과 새로운 유전 발견의 결과로, 그들에게도 이제 변화는 불가피했다. 곧 '인간이 생겨났을 때부터 존재한 이 고대 국가'의 특별함이 모두 사라지게 될 것이 분명했다. 맥커리는 그들의 뒤늦은 세계화가 이 나라를 모조리 바꿔 버리기 전에 그것을 사진에 기록하고자 했다.

"순전히 시각적인 의미에서 나는 우선 건축물, 즉 지구상 어디에서도 찾아볼 수 없는 독특한 방식으로 지어진 건축물과 그들의 땅 자체에 매력을 느꼈습니다. 고립되어 있는 마을과 산악 지대, 사막 지대는 아주 기복이 심했지만 굉장히 아름다웠습니다." 석유 매장량이 많은 아랍의 부유한 나라들은 20세기에 들어와 급성장하여 맥커리의 눈에는 대부분의 도시가 거의 차이를 구분하기 어려울 정도로 비슷해 보였던 반면에, 예멘은 세계적으로 아주 가난한 나라 중 하나였으며 여전히 훼손되지 않은 채 비교적 옛 모습이 그대로 남아 있는 나라이기도 했다. "내가 보기에 예멘은 여전히 많은 전통문화를 간직하고 있습니다. 그리고 나는 이것들이 사라지기 전에 기록하고 싶었습니다. 정부와 힘을 다투는 강력한 부족들로 구성된 그곳에는 여전히 직접 자신들의 땅과 운명을 다스리는 독특한 사회가 존재합니다. 그곳에서 지내면서 그들과 부대끼다 보면 몇 세기 전으로 돌아간 것 같은 착각을 하게 됩니다."

이러한 생각을 가진 채 맥커리는 1997년 1월 처음 예멘에서 두 달 동안 여행한 뒤 같은 해 4월과 5월에 두 번째 방문을 했다. 그는 어디든 위험이 도사리고 있다는 사실을 인지하고 있었다. 특히 자동차 납치와 지뢰, 그리고 1994년 짧은 내전 때 남겨진 불발탄이 바로 그것이었다. 그러나 그는 위험을 감수하면서 세상에서 가장 불안한 지역을 방문했다. 단, 이 경우에도 믿을 만한 해결사와 통역사를 구하는 일은 굉장히 중요했다. "부족민에게 납치되는 일은 예멘에서 맞닥뜨릴 수 있는 아주 커다란 위험 중 하나입니다." 맥커리는 되짚어 이야기했다. "특히 북부 지역에서 그렇습니다. 그들은 부족과 정부의 분쟁을 해결하기 위해 종종 인질을 잡는데, 그 인질은 주로 관광객이나 외국인인 경우가 많습니다. 이런 일이 일어나면 정부는 국제적으로 아주 곤란한 상황에 빠지게 될 것입니다. 이는 그 부족이 분쟁에서 우위를 잡을 수 있도록 돕는 것과 같습니다. …… 절대적으로 꼭 피해야 하는 지역이 있고, 안전하게 통과하기 위해서는 지역 부족과 좋은 관계를 맺어야 하는 곳도 있습니다."

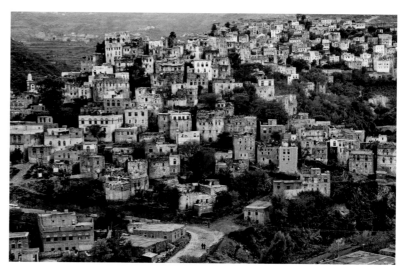

지브라, 예멘, 1997

## Yemen clashes flare as deputy PM is attacked

By Eric Watkins in Sanaa

Prospects of a peaceful solution to Yemen's political crisis appeared to have diminished sharply yesterday with an assassination attempt on Mr Hassan Makki, a deputy prime minister, and clashes between northern and southern military units at Amran, 35 miles north-west of Sanaa, the capital.

Mr Makki, a supporter of northern leader Gen Ali Saleh, was shot while leaving an emergency meeting of the ruling General People's Congress, convened to discuss the latest outbreak of fighting between troops of the former North and South Yemen. Mr Makki suffered two bullet wounds and three of his aides were killed.

Northern and southern leaders have blamed each other for starting the battle which broke out on Wednesday, a year after Yemen's multi-party elections, the first held in the Arabian peninsula. The fighting, which continued yesterday, is the latest in a series of clashes which have marred the peace agreement brokered by Jordan's King Hussein and signed in February by Gen Saleh and Vice-President Ali Salem al-Biedh, leader of former South Yemen.

Gen Saleh and Mr al-Biedh had jointly ruled the country following unification of North and South Yemen in May 1990. But in August last year Mr al-Biedh returned to his power base in Aden where he has since remained. In September 1993 he issued a reform programme and demanded its implementation as a condition of his rejoining Gen Saleh. Gen Saleh and Mr al-Biedh signed a modified version of the programme in Jordan, but it has yet to be implemented.

## FINANCIAL TIMES MONDAY MAY 23 1994

## Beidh named to lead new Yemeni state

By Eric Watkins in Aden

South Yemen's political leaders continued to defy northern ruler General Ali Abdullah Saleh by announcing the formation of a new five-man presidential council yesterday. The council proceeded to elect the southern leader, Mr Ali Salem al-Biedh, president of the new state.

Drawing on a broad spectrum of political persuasions, the new council is an obvious attempt to consolidate southern efforts at separating from the north and at establishing an autonomous state.

Gen Saleh, reversing promises not to bomb the south, has meanwhile resumed missile attacks on Aden, stronghold of the southern forces, vowing to capture it at any cost. The planning minister, Mr Abdul-Karim al-Iryani, told Reuters that with the secession "the continuation of the war has become inevitable."

The north said its troops yesterday captured the southeastern Shabwa province and its regional capital Ataq, including its airfield.

With members selected from five of South Yemen's six provinces, the aim of the new presi-

dential council is to achieve cohesion against northern efforts to prevent any separatist movements. But the new council also brings together old political rivals in a show of non-partisan support for the Democratic Republic of Yemen, the new state announced on Saturday by Mr al-Biedh.

Apart from Mr al-Biedh, leader of the Yemen Socialist party, other members of the council include the deputy leader of the YSP, Mr Salem Saleh Mohammed, the head of the Sons of Yemen League, Mr Abdul Rahman Ali al-Jifri, head of the Federation for the Liberation of South Yemen, Mr Abdul Kawi Makawi, and Mr Suleiman Nasser Masoud, a member of the Al Nasser Mohammed wing of the YSP.

Western observers noted that members of the new council had all fought against the British occupation of Aden in the 1960s and that several had struggled against one another in the run-up to South Yemen's independence in 1967. The new council is therefore seen as an attempt to transcend longstanding political rivalries in the face of the more urgent threat to southern autonomy posed by Gen Saleh.

(맨 왼쪽) 에릭 왓킨스Eric Watkins, 「예멘의 충돌은 부총리를 공격하는 데까지 치닫다」,
『파이낸셜 타임스Financial Times』(런던), 1994년 4월 29일

(왼쪽) 에릭 왓킨스, 「베이드, 예멘의 새로운 국면을 이끌다」,
『파이낸셜 타임스』, 1994년 5월 23일

좋은 해결사를 찾는 것은 결코 쉽지 않았으며, 맥커리는 종종 둘 이상의 해결사를 필요로 하기도 했다. "예멘에서 가장 흔한 위험은 당신의 해결사가 당신을 인질로 잡는 것입니다"라고 맥커리는 말했다. 그래서 처음에 그는 뭄바이에서 함께 일했던 조수와 아라비아어를 할 줄 아는 운전사를 데리고 이동하는 흔하지 않은 결정을 내렸다. 그리고 예멘의 수도인 사나Sana'a의 호텔에서 맥커리는 이전부터 좋은 관계를 가지고 있던 스태프를 만났다. "나는 그에게 긍정적인 인상을 받았고 시간이 흐르면서 호의적인 관계를 유지했습니다. 그는 믿음직해 보였고 의지할 수 있는 사람이었으므로 다음 여행에도 그를 고용했습니다. 나는 해결사를 고용할 때 나와 관계가 있거나 이동 중에 알게 된 사람을 선호합니다. 이는 기본적으로 목적지에 도착해야 해결되는 것이기도 합니다. 그러나 잡지나 언론사와 관계를 맺는 것은 별로 도움이 되지 않습니다. 그들이 당신과 협업하거나 당신을 집으로 초대하는 것은 지극히 사적인 이유에서일 것입니다. 가령 그들이 당신 또는 당신과 함께 있는 사람에게 호감이 있기 때문일 수도 있습니다."

맥커리는 예멘 사회의 많은 주요한 구성 요소들에 집중하기로 했다. 그는 직업, 여가활동, 기념행사, 종교적이고 사회적인 행사들과 같은 '대표적인 상황들'이라고 부르는 것을 목표로 삼아 그 지역의 전통문화를 담고자 했다. 그 프로젝트에서 가장 기억에 남는 것 중 하나는 예멘의 북서쪽 지역인 하자Hajjah에서 전통 혼례에 참석할 수 있는 기회를 얻었을 때였다. "나는 단순히 관찰하는 입장이었고, 그날의 분위기에 섞이기 위해 노력했습니다. 상황이 변하고 있었음에도 아프가니스탄이나 카슈미르, 예멘 등 먼 곳에서 온 많은 사람들은 잡지나 신문의 취지에 대해 이해하지 못했고, 대부분은 한 번도 신문을 읽은 적이 없었습니다. 그런 그들에게 나는 그저 카메라를 든 외국인일 뿐이었습니다."

예멘의 결혼식에서 아주 흔한 것들 중 그의 흥미를 끌었던 문화는 캇qat을 씹는 것이었다. 캇은 아라비아 반도와 아프리카 대륙 북동부 지역에서 자라는 식물이다(오른쪽 참조). 순한 마약류의 사용을 허가하는 예멘에서는 그것이 축하 행사의 중요한 요소다. 게다가 그것은 일상적인 자극제 명목으로 유통되

며 주로 남성들이 소비한다. 맥커리는 이에 대해 이렇게 말했다. "예멘 사람들을 이해하고 싶다면, 먼저 캇에 대해 이해해야 합니다." 결혼식에서 남자와 여자는 결혼식이 끝난 뒤에 각각 사교 활동과 녹색 잎인 캇을 씹기 위해 다른 방으로 들어간다. 맥커리는 방에 모여 앉아 저마다 두꺼운 캇 뭉치를 씹느라 볼이 부풀어 있는 남자들의 모습을 사진에 담았다. "모든 남자들이 라디오를 틀어 놓고 차나 물을 마시며 방에 앉아 담배를 피우거나 캇을 씹고 있었습니다. 바닥에는 잎들이 버려져 있었죠. 그들은 가

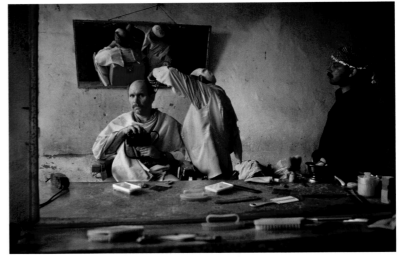

이발소에서 스티브 맥커리, 예멘, 1997

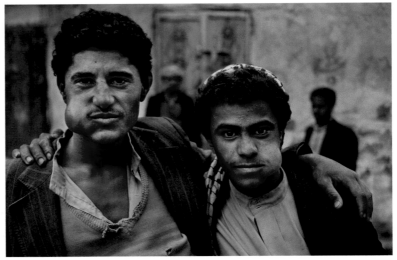

캇을 씹고 있는 두 젊은이들, 예멘, 1997

## Hopefuls make final pitch before Yemenis vote today

### REUTERS

SAN'A, Yemen – Candidates toured Yemeni villages yesterday to make their final pitches before a parliamentary election today that officials hope will bring stability and ease economic hardships caused by the 1994 civil war.

A total of 2,306 candidates, including 17 women, are seeking 301 parliamentary seats under the banner of 12 parties or as independents.

Western diplomats expect President Ali Abdullah Saleh's ruling General People's Congress to win the majority of seats, followed by its coalition partner, the Islamist Islah Party.

The main opposition Yemen Socialist Party and three others have announced they will boycott the poll to protest against alleged irregularities. Some former Socialist leaders launched the southern separatist campaign that sparked the war.

Saleh has denied the opposition charges.

The government is banking on the election to project abroad an image of democracy that will build investor confidence needed to speed recovery and improve the limping economy.

Western diplomats say if Saleh's party returns, it could manage the delicate task of pressing ahead with economic reforms agreed to with the International Monetary Fund and the World Bank.

The reforms are a sensitive issue in a land where marginal increases in the price of bread or fuel can unleash unrest.

## Yemen called top spot to be kidnap victim

### ASSOCIATED PRESS

MA'RIB, Yemen – When American diplomat Haynes Mahoney landed in the lair of Yemeni kidnappers, he was greeted with neither ransom demand nor Kalashnikov.

Instead, a poem was recited in his honor. It began, "Welcome, Mahoney, to Ma'rib . . ."

In the land where the Queen of Sheba once ruled over an empire of frankincense and myrrh, kidnapping tourists, diplomats, and oil workers has become a national pastime. Nearly 100 foreigners have been seized in the past four years by armed tribesmen, who are virtually a law unto themselves.

The tribesmen, angry at government neglect, frequently come out with what they want – promises of jobs or government projects for their remote backwater region.

And it is not so bad for the hostages either. After initial fear and bewilderment, foreigners often emerge in high spirits, sometimes with gifts of curved daggers or Arab robes from their gracious captors.

The government, though, is frustrated by a phenomenon it can do little about, fearful of the tribes' power and unable or unwilling to address their longstanding grievances. In Yemen, a poor country along the southern rim of the Arabian Peninsula, the government usually prefers making a deal to a confrontation.

"Yemen will take all steps to provide for the peace and security of all tourists and visitors to our country," said Prime Minister Abdel-Aziz Abdel-Ghani. "No tourist who was kidnapped has been hurt. They haven't been beaten, or tortured, or killed."

And the tourists keep coming, attracted by temples and other ruins from Yemen's heyday as the crossroads of caravan routes from East Africa, India, and Arabia itself.

Tribesmen have seized an American and 11 Germans so far this year. The last kidnapping, of four Germans in March, was prompted by a tribe's demands for government compensation for damage from flooding last year.

Mahoney, who was seized in 1993 in the capital San'a where he was employed as US Information Service chief at the embassy, still recalls his kidnappers' hospitality.

"I always tell my friends if you're going to be kidnapped, Yemen is the place to be kidnapped," said Mahoney, who was freed after spending six days in Ma'rib and has since returned to Washington.

He still keeps his poem.

فندق تاج سبأ
## TAJ SHEBA HOTEL
SANA'A-YEMEN

☆ Village of ☒ Laqamat Chemran in the Jebel Maswar.
NEAR HAJJAH

Kaokaban — Pool of water.

☆ The cisterne of Al-Udayn — east of Ibb. ☆

Barek Souk — Messaoud — sud east (Geometric) of Sanaa.

### TAJ INTERNATIONAL HOTELS

P.O.Box: 773 - Ali Abdulmoghni Street , Sana'a , Republic of Yemen  Phone : 272372 - Telex : 2551 or 2561 SHEBA YE , Cable : Shaba Hotel  Fax  : 274129

## Universal Travel & Tourism
### Your Guide Throughout Arabia Felix

967-          Sanaa/Yemen
Tel: 01272861/2/3  Fax: 01-272384 & 01-275134
E-MAIL: TOURISM@Y.NET.YE      Telex: 2369

To: National Geographic Society     Attention:Cristine Ghillani
From: Marco Livadiotti      Date: 7.12.96
Ref:

Thanks very much for your fax of 4th.  Of course, we are ready to give you our best assistance and co-operation during the trip of your photographer to Yemen, including best tips to improve their visit of the country.

We can offer you the car at US D 60 per day including driver & gasoline.
Supp for the sightseeing of Southern part of Hadramout : US D 150
Supp for the desert cross : US D 230
Price for tour guide (English speaking) through-out the programme : US D 40 per day.

I enclose the rates for hotels for your reference.

I would like to know which type of article you are planning to do in order to, may be to give you some more information and some advices due to my experience in the country and if possible to know the theam of the article.

Pls reconfirm that all clear and advice dates of planning and hotel to be booked and services required. I am at your disposal for any further information or clarification.

Thanks and best regards
Marco Livadiotti
Tourism Manager

BOMBAY - YEMEN Round Trip.
$605.-

```
N*/TVL ADV YEMEN            ** UNIVERSAL STAR **
U STAR ID - TVL ADV YEMEN
 0S CONSULAR INFORMATION
 1N .
 2N .                  Y E M E N
 3N .
 4N .
 5N AIRLINE TICKET RESTRICTIONS.................N**17
 6N .
 7N U.S. DEPARTMENT OF STATE CONSULAR INFORMATION...N**27
 8N .
 9N VISA REQUIREMENTS    - SEE -    N*/TVL ADV YEMEN02
10N .
11N .
12N .
13N .
14N .
15N 1-----------------------------------------------
16N Y E M E N    -    ** AIRLINE TICKET RESTRICTIONS **
17N -----------------------------------------------
18N THE YEMEN GOVERNMENT ORDER 2/94 EFFECTIVE 01 MAY 1994
19N CANCELS THE ACCEPTANCE OF AIRLINE TICKETS SOLD AND
20N ISSUED OUTSIDE OF YEMEN, WHEN TRAVEL ORIGINATES IN
21N YEMEN. THIS CONDITION IS EFFECTIVE 01 MAY 1994 AND
22N INCLUDES A PENALTY OF USD#5000 PER TICKET ISSUED IN
23N VIOLATION OF THIS GOVERNMENT ORDER.
24N .
25N .
26N Y E M E N    -    CONSULAR INFORMATION SHEET
27N -----------------------------------------------
28N ISSUED: 12 SEP 1996    U.S. DEPARTMENT OF STATE
29N .
30N COUNTRY DESCRIPTION: THE REPUBLIC OF YEMEN WAS ESTABLI-
31N SHED IN 1990 FOLLOWING UNIFICATION OF THE FORMER YEMEN
32N ARAB REPUBLIC /NORTH/ AND THE PEOPLES DEMOCRATIC
33N REPUBLIC OF YEMEN /SOUTH/. IT IS GOVERNED BY A
34N PRESIDENT, PRIME MINISTER AND CABINET, AND AN ELECTED
35N PARLIAMENT. ISLAMIC IDEALS AND BELIEFS PROVIDE THE
36N CONSERVATIVE FOUNDATION OF THE COUNTRYS CUSTOMS AND
37N LAWS. YEMEN IS A DEVELOPING COUNTRY, AND MODERN
38N TOURIST FACILITIES, EXCEPT IN THE MAJOR CITIES ARE
39N NOT WIDELY AVAILABLE.
40N .
41N ENTRY REQUIREMENTS:
42N PASSPORTS AND VISAS ARE REQUIRED. A YELLOW FEVER
43N VACCINATION IS RECOMMENDED. FOR MORE DETAILS THE
44N TRAVELER CAN CONTACT THE EMBASSY OF THE REPUBLIC
45N OF YEMEN, SUITE 705, 2600 VIRGINIA AVE N.W.
46N WASHINGTON D.C. 20037. TEL: /202/965-4760. OR THE
47N YEMEN MISSION TO THE U.N. 866 UNITED NATIONS PLAZA,
48N ROOM 435, NEW YORK, N.Y. 10017, TEL: /212/355-1730
49N .
50N AREAS OF INSTABILITY:
51N TRAVEL WITHIN YEMEN, PARTICULARLY TO THE TRIBAL AREAS
52N NORTH AND EAST OF SANAA AND CLOSE TO THE UNDEMARCATED
53N BORDER WITH SAUDI ARABIA CAN BE DANGEROUS. DISPUTES
54N BETWEEN DIFFERENT TRIBAL GROUPS AND BETWEEN TRIBAL
55N GROUPS AND THE GOVERNMENT HAVE SOMETIMES LEAD TO
56N VIOLENT INCIDENTS, INCLUDING ON OCCASSION KIDNAPPING
```

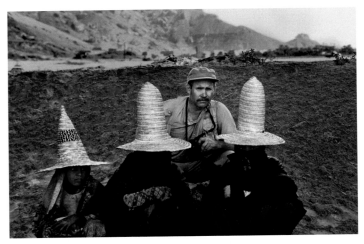

와디 하이드라마우의 여성 노동자들과 함께 있는 스티브 맥커리, 예멘, 1999

장 좋은 봉오리 부분을 먹고, 나머지는 버립니다. 환기가 잘 되지 않는 방은 담배 연기와 열기로 숨 막힐 듯 답답했습니다." 전통 결혼식에서 캇은 활기차고 흥분된 상황을 배가시켰다. "축하 행사의 일부로 남자들은 결혼식에 총을 가져와 발포합니다"라고 그는 말했다.

남자들은 또한 자신의 예식용 단검(잠비야jambiya)을 행사에 가져왔다. 한 초상 사진(158쪽 참조)에서 맥커리는 몸집보다 큰 파란색 정장에 셔츠를 입고, 산악 지대 부족민들이 주로 쓰는 두건을 착용한 어린 하객을 보여 준다. 그는 아버지의 칼라시니코프Kalashnikov 소총을 빌려 왔고, 예식용 단검을 바지춤에 넣어 왔다. 스스로 생각하기에는 아마도 자신이 위엄 있고 존경받는 부족의 연장자처럼 느껴졌을지도 모른다. 예식용 단검은 예멘 남자들의 가장 귀중한 소지품 중 하나다. 사람들은 특별한 날 뿐만 아니라 평상시에도 늘 그것을 가지고 다닌다. 그래서 단검을 제조하는 사업이 번창했다. 전에 사진을 찍었던 적이 있는 사나에서 맥커리는 수 세기에 걸쳐 아무 변화가 없었을 것만 같은 오래된 중세 도시의 좁은 거리에 위치한 대장간을 발견했는데, 그곳에서 단검이 만들어지고 있었다. 대장간의 불빛만이 비치는 어두운 공간에서 맥커리는 칼을 만들고 있는 대장장이의 모습을 촬영했다. 다른 틀에는 여러 자루의 칼이 진열되어 있고, 경화를 거쳐 각각 독특한 모양의 손잡이를 만나 한 자루의 칼이 만들어지는 모습이 담겨 있다(171쪽 참조). "사나의 오래된 도시의 거리를 돌아다니다 보면 타임머신을 타고 수백 년 전으로 돌아간 기분이 듭니다. 그것은 눈을 뗄 수 없으면서 온 마음이 사로잡히는 경험입니다."

시내의 작업장부터 산에 있는 농장까지, 사막 마을부터 해안 도시까지 맥커리는 예멘을 여행하는 동안 다양한 교역을 기록했다. 그리고 그는 홍해 연안의 바이트 알 파키Bayt al Faqih에서 환자의 피부를 조금 절개한 뒤에 출혈이 있는 부위에 불에 달군 뿔 모양의 컵처럼 생긴 기구를 올려 피를 빨아들이는 방식을 사용하는 전통 민간요법 치료자를 촬영했다(오른쪽 참조). 그리고 남쪽 해안가의 항구 도시인 알무칼라Al Mukalla에서 어부가 잡은 물고기를 뭍에 올리는 장면을 찍기도 했다(172-173쪽 참조). 맥

커리는 와디 하이드라마우Wadi Hadhramaut의 중앙 지역을 여행하는 동안 매우 특이한 노동자 무리를 발견했다. 예멘은 매우 건조한 지역이지만, 서쪽 산악 지역에는 아라비아의 다른 어떤 곳보다 많은 비가 내리며, 사람들이 열심히 농사를 짓는다. 이 지역에서는 수 세기에 걸쳐 계단식 논과 밭에 물을 대기 위한 수로가 만들어져 왔다. 이 지역을 지나쳐 가면서 그는 한 무리의 여자들이 가축에게 먹일 클로버를 뜯고 있는 것을 보았다. 그들이 쓰고

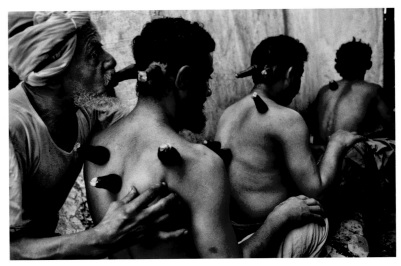

바이트 알 파키의 치료자가 연속적으로 절개를 한 뒤에 불에 달군 뿔 모양의 기구를 올려놓고 입으로 빨아들이는 모습. 예멘, 1997

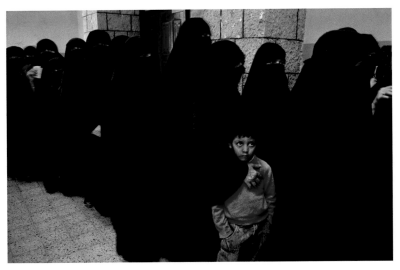

투표소 앞에 줄 서 있는 여인들, 사나, 예멘, 1997

맥커리의 여권에 찍힌 예멘 비자(1998, 1999)

있는 가늘고 긴 원뿔 모양의 밀짚모자가 그의 시선을 사로잡았다. 그 모자는 한낮에 태양의 강렬한 열기를 피하기 위해 만들어졌다. 몸 전체에 검은 부르카를 휘감고 있는 여자들과 그들 주변의 짙은 녹색 나뭇잎으로 인해 모자가 더욱 강렬하게 느껴진다(168-169쪽 참조). 배경에는 부족의 습격을 막기 위해 지나칠 정도로 높게 지은 큰 집이 이 장면과 뚜렷한 대조를 이룬다. 이 사진에는 맥커리의 탁월한 시각적 감성이 묻어난다.

아랍 국가에서 여성을 촬영하는 것은 쉽지 않으며, 맥커리 역시 많은 어려움을 겪었다. 여성의 행동을 제한한다는 점에서 예멘은 사우디아라비아와 비슷하다. 그러나 사우디아라비아와는 다르게 예멘의 여성들은 투표할 권리를 가지고 있다. 그래서 맥커리는 할 수만 있다면 그 장면을 포착하여 알리는 것이 매우 중요한 과업이라고 생각했다. 운 좋게도 그가 사나에 있을 때 의회 선거가 있었고, 현지인 해결사들의 도움으로 여성 투표소의 위치를 알아낼 수 있었다. 사진작가로서는 다행스럽게도 당시 주변에 촬영을 저지하는 남자들이 없었기 때문에 그는 별 어려움 없이 부르카를 온몸에 두른 여자들이 투표를 위해 줄을 서 있는 모습을 카메라에 담을 수 있었다. 그 사진은 전통과 현대의 공존이라는 메시지를 전달한다(162쪽 참조). 맥커리는 초상 사진도 몇 장 찍었는데, 촬영 요청에 들뜬 그 여성의 심경이 사진에 반영되어 있는 듯하다.

이 프로젝트를 진행하는 맥커리의 접근 방식은 체계적이고 세심했다. 카메라를 들기까지 수도 없이 발품을 팔아야 했다. 풍경, 마을 혹은 거리의 모습들을 사진에 담기 위해 그가 가장 먼저 한 일은 영화감독처럼 설정 숏establishing shot(다음 사건이나 장면의 배경을 설명하는 장면─옮긴이 주)을 찾는 것이었다. 이 작업은 보는 사람들로 하여금 환경에 대해 생각하게 해 주며, 그 지역의 문화·경제적 활동이 주변 사람들의 삶과 생업에 밀접하게 연결되어 있다는 것을 암묵적으로 보여 준다. 그가 촬영한 첫 번째 마을 중 하나는 고립되어 자급자족할 수밖에 없는 외딴 마을 사판Safan이었다. 맥커리는 산마루에 지어진 집들을 촬영했다. 그 집들은 장식이 많았으며 형형색색으로 꾸며져 있는 예멘 특유의 건축물이었다. 많은 예멘의 마을들이 그렇듯 홀로 떨어져 있는

그 지역에는 더욱 근대적 문물이 침투하지 못했으며, 그 결과 획일적인 모양의 건축물들만이 남게 되었다. 그러나 동시에 각 가정집과 가게에서는 눈길을 끌 만한 개성이 있는 내부 디자인과 장식을 찾아볼 수 있었다.

예멘 중부의 고대 성곽도시 시밤Shibam은 과거와 현재를 동시에 떠올리게 하는 그런 곳이었다(아래쪽 참조). 문화적인 요지로 인정받고 있는 그 도시는 유네스코 세계문화유산으로도 지정되었는데, 덕분에 건물의 복구와 재건을 위한 기금을 모으

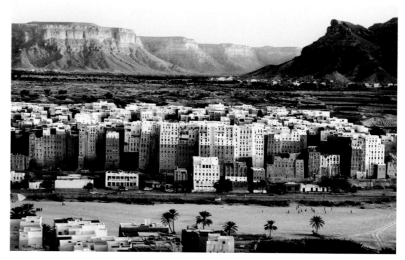

시밤, 예멘, 1997

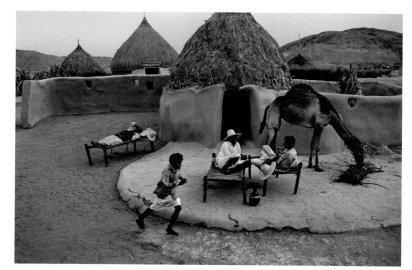

홍해 연안의 티하마 평원에 위치한 아프리카 스타일의 집, 예멘, 1997

YEMEN - the ARABIAN PENINSULA'S NEW DEMOCRACY
a photographic proposal
Steve McCurry

Strategically located on the Arabian peninsula, and stretched
between the Red Sea and the Indian Ocean, Yemen stands poised
to take its place among the major players of the region.

Americans think of Yemen as an exotic country, a world of a
"thousand and one nights." In many ways, they are right. Yemen
is exotic, with its wonderland of biblical-oriental flavor, its
fragrant markets, ancient walled cities, mountain fortress
villages, and thousand-year-old farming terraces. Built from
local materials - mud, brick, and reed or stone, Yemeni architecture
is unique. It displays a fantastic harmony with the natural
surroundings. Buildings from the mightiest tower-houses, to the
tiniest shacks, seem to form part of a great unified plan, as if
the Yemenis had an instinctive understanding of the art of building.
But Yemen is more than sights to see.

Three years after the Marxist south was unified with the traditional
north, Yemen conducted the only fully free elections ever held on
the Arabian peninsula. Attempting to prove that a conservative
Muslim society could elect a democratic government, women, and
religious minorities - including Yemeni Jews - were invited to
participate at the polls. This event was certainly unprecedented
by the authoritarian standards of their neighbors.

Until the early 1980's, Yemen was considered to be a victim of
terrible luck, because it was on the Arabian peninsula, but had
no oil. But in the mid-eighties, before unification, oil was
found in the desert between the two sides. As they continue
to increase their production and expand their markets, Yemen will
be able to develop more trading partners.

The Romans called Yemen "Arabia Felix" (Fortunate Arabia) to
describe its favored situation on the rim of a wasteland of sand.
Because of its topographic and climate characteristics, Yemen has
never been a land haunted by famine. The high mountain ridges
trap moisture from the winds blowing in off nearby seas and, as
a result, Yemen is the most arable spot on the peninsula.

2.

Half the population of the Arabian peninsula lives in Yemen,
which is now more than 14 million and growing at an astounding
rate. Fifty percent of its population is under fifteen years
old. At its present growth rate of 3.5%, the population will
double in only 21 years.

Yemen's future seems very bright. After the recent North-South
problems were resolved, the country has turned its attention to
building up its infrastructure, developing its tourism industry,
protecting its precious capital, San'a, which is an intact
medieval city being restored, in part, by UNESCO, and implementing
a structural adjustment program.

As Yemen nurtures its fledgling democracy and continues to grow
strong, this ancient country which dates from the dawn of humankind,
will show its new face to the world.

맥커리의 사진 에세이 제안서: '예멘－아라비아 반도의 새로운 민주국가'

---

## Voting Kies

# Yemen Steers a Path Toward Democracy, With Some Surprises

## Islamist Party Buses Women To the Polls, and Sheiks Back Suffrage Movement

## But Men Retain the Clout

By DANIEL PEARL
*Staff Reporter of THE WALL STREET JOURNAL*

HAJJAH, Yemen—Ask most Arab leaders about the obstacles to democracy, and they will mention tribalism, Islamic fundamentalism and the thorny question of whether women should be allowed to vote.

But consider what happens when Raufa Hassan, Yemen's most outspoken feminist, organizes get-out-the-vote meetings among women in the most backward parts of this conservative Arab country. Local tribal leaders give enthusiastic support. Yemen's Islamist party, Islah, praises her and sends its own female activists hiking up jagged mountainsides in full veil to preach the benefits of voting to goatherding women.

"Everybody is helping us. For now, we have common goals," says Dr. Hassan, a fast-talking, 38-year-old university professor who achieved renown in Yemen in the 1970s by delivering television news broadcasts without a veil. "If democrats do not work within the tribes, it's their mistake."

*Raufa Hassan*

Yemen is ahead of most of its neighbors in moving toward democracy, and the preparations for the country's second parliamentary elections next month show how democracy might really work in the Arab world. Tribes, rather than resisting elections, adapt to them by acting like Western-style pressure groups. Islamists embrace women's voting rights—if doing so increases their clout. At the same time, women rarely challenge male ascendancy when they vote.

They will if Dr. Hassan has her way, though. Dr. Hassan is training her young charges to take part in tribal affairs; currently, it is considered unusual for a woman even to enter the sitting rooms where sheiks make decisions for their tribes. The nonpartisan Arab Democratic Institute, which she helped start, plans to bankroll seven women candidates for the 301-seat Parliament, which has two women, and Dr. Hassan is trying to convince the Islah party to run a woman.

It wouldn't be the first unusual occurrence in Yemen, a land where ancient mud skyscrapers rise inexplicably to the sky, where the Arabic word for "OK" means "no" and where the biggest natural resource isn't oil but an intoxicating plant called qat.

대니얼 펄Daniel Pearl, 「예멘은 예상치 못한 일들과 일들과 함께 민주주의를 향해 가고 있다」, 「월스트리트저널Wall Street Journal」, 1997

---

PHOTOGRAPHER STEVE McCurry SHIP
ASSIGNMENT YEMEN ROLLS 257
TAIZZ
LOCATION
DATE 4/97 FILM CAMERA

TAIZZ

STREET SHOOT ME
IN MEDIUM SIZE
CITY IN SOUTHERN
AREA
THE BAZAAR
IS ONE OF THE
MOST INTERESTING
HERE

맥커리의 캡션 노트, 타이즈Ta'izz, 예멘, 1997

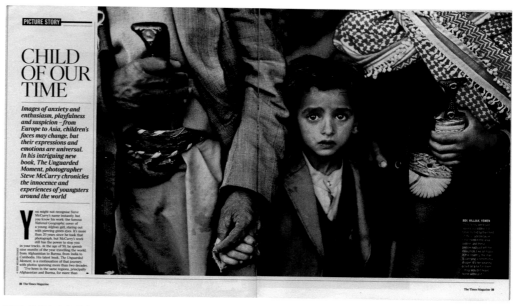

「우리 시대의 아이」, 『더 타임스 매거진』, 2009

는 데 큰 도움이 되고 있다. "처음 시밤에 도착했을 때 나는 그 기이함에 놀라지 않을 수 없었습니다." 맥커리는 그때를 떠올렸다. "시밤은 건축과 환경, 그리고 풍경에서 예멘이 얼마나 특별한 곳인지를 보여 주는 완벽한 장소입니다." 그곳의 건물들은 16세기에 베두인족의 공격을 막기 위해 지어졌다. "그것들은 사막 평원에서 솟아오른 높은 진흙 건물처럼 보입니다. 그 도시는 멀리 지평선이 보이는 급경사의 산으로 둘러싸여 있습니다. 이는 세계에서 가장 특이하고 흥미로운 풍경이라고 할 수 있습니다."

예멘 남동쪽 홍해 연안을 따라 위치한 티하마Tihamah 평원에서 맥커리의 카메라는 수천 년 동안 혼재된 문화의 교류와 더불어 아라비아 남부와 아프리카 대륙 북동부 사이에 존재해

온 영향력이 그 지역 사람들과 풍경에 어떻게 작용했는지 드러내 주었다. 짚으로 만든 지붕을 얹은 진흙집, 아프리카인 얼굴의 특징을 지닌 사람들, 그리고 아프리카식 도구와 음식들이 알 아크담Al-Akhdam이라고 알려진 하층민의 사진 속에 녹아들어 있다(163쪽 참조). 비록 그들은 예멘인들과 같은 아라비아인이라고 주장하지만, 실제로는 인도의 달리트(불가촉천민)와 같은 역할을 한다. 대다수가 천한 일을 하며 빈민가 같은 곳에서 살아간다. 알 아크담을 담은 맥커리의 모든 사진 작품에서는 깊은 공감을 느낄 수 있다. 그는 특정 현상이나 문화를 판단하거나 불균형함을 바로잡으려고 하지 않는다. 다만 그는 인간 사회가 드러내는 순간들을 관찰하고, 숨겨진 장면들을 조명하는 것이다(왼쪽 참조).

맥커리가 예멘에서 찍은 인물 사진은 변화의 가장자리에 있는 고대 문화의 관습을 담고 있다. 그의 카메라는 석유 산업의 발전, 계속 밀어닥치는 서구의 상품과 이미지, 엄청난 정치적 변화에도 불구하고 여전히 그들의 일상생활 어디에나 남아 있는 수백 년의 전통과 관행의 모습을 보여 준다. 인구의 절반 가까이가 15세 이하인 예멘 사회는 보수적인 전통과 현대적인 가치의 독특하고도 강렬한 혼합에 적응해 나가고 있다. 그리고 맥커리의 사진은 이 어린아이들이 성장했을 때 분명 다른 모습을 하고 있을 예멘의 장소와 문화를 기록한다. 또한 그 사진들은 수 세기 동안 쌓아 올린 원칙과 삶의 방식에 대한 맥커리의 깊은 감탄과 20세기 끝자락의 사회가 가진 모순을 그대로 남겨 둘 줄 아는 그의 역량까지도 기록하고 있다.

예멘의 홍해 연안의 티하마 평원에서 온 소녀, 1997

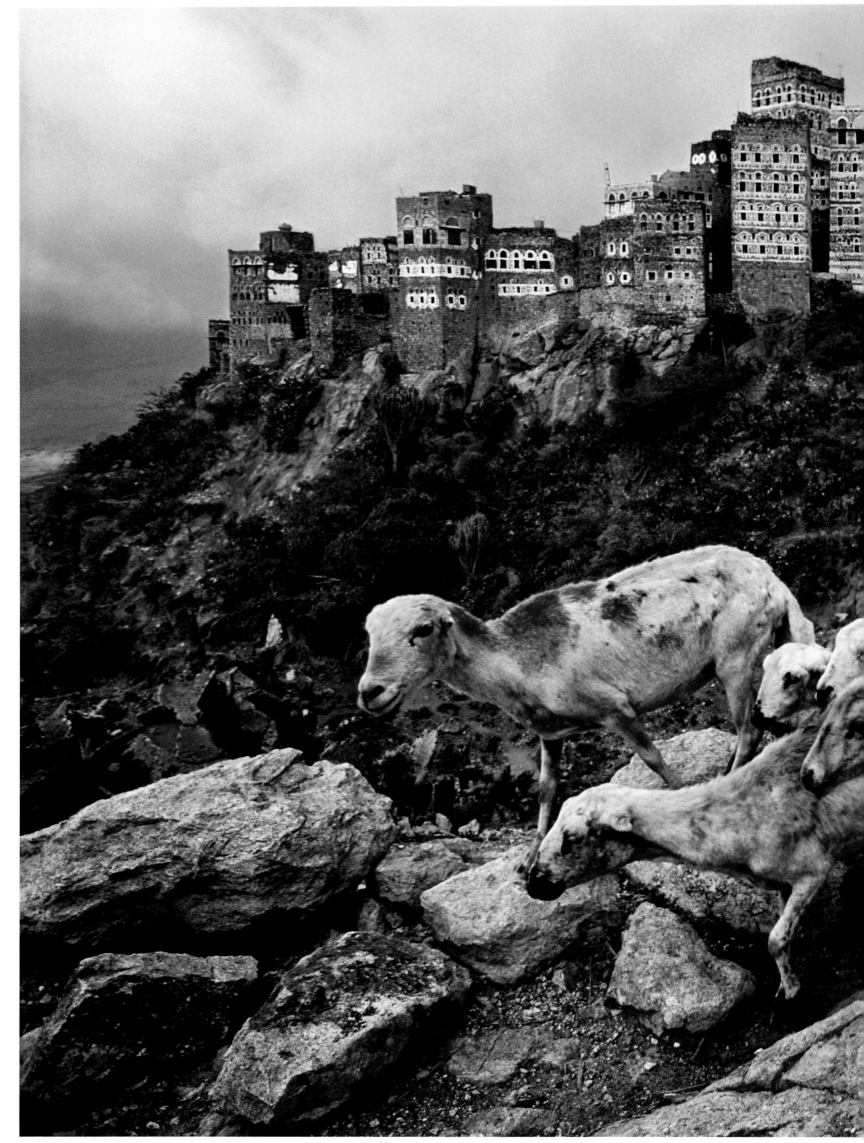

염소를 몰고 있는 어린 소년들, 하자, 예멘, 1999

고립된 국가

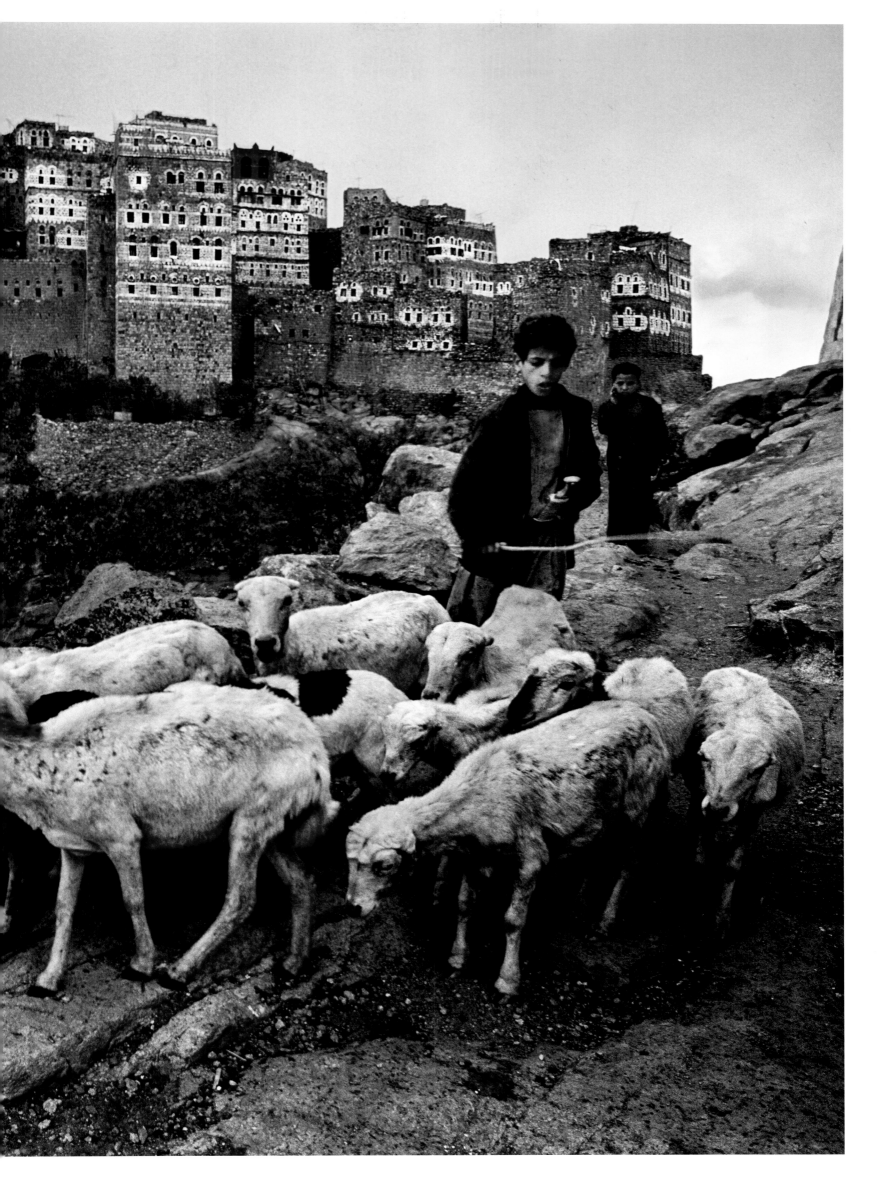

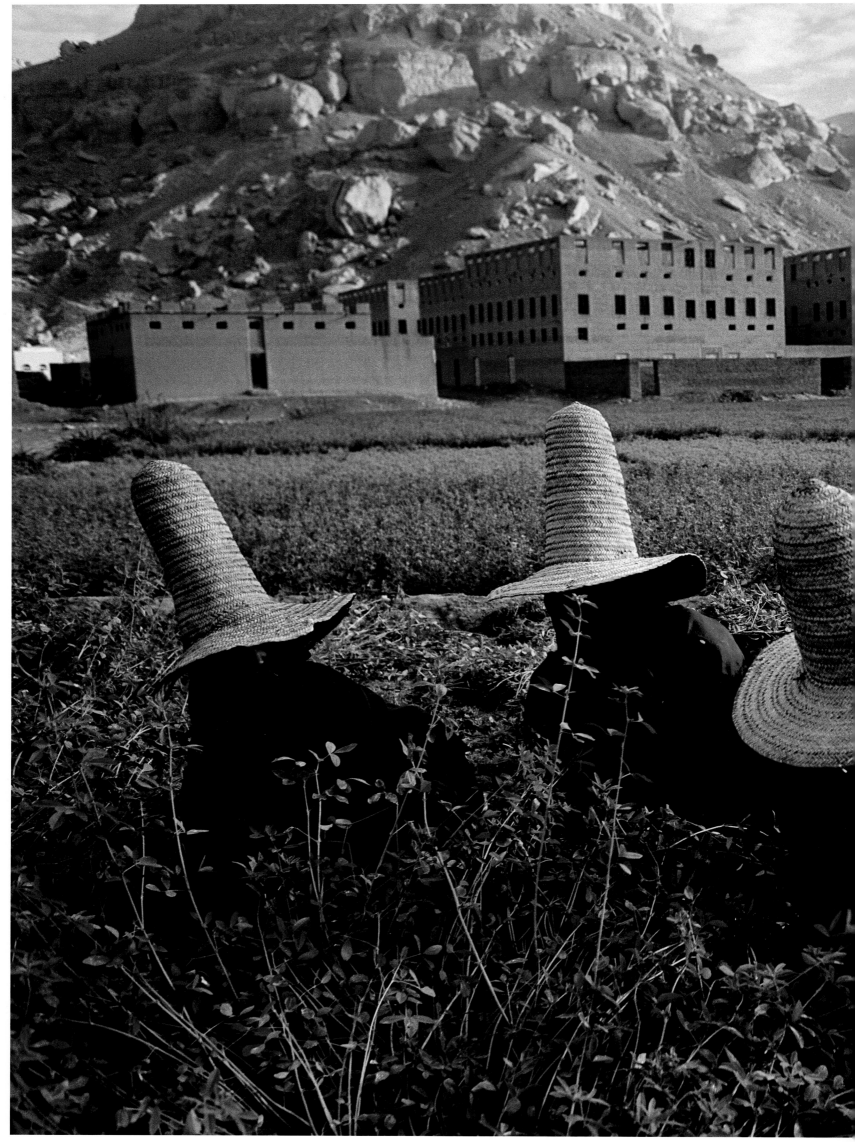

와디 하이드라마우에서 클로버를 따고 있는 여인들, 시밤 근처, 예멘, 1999

고립된 국가

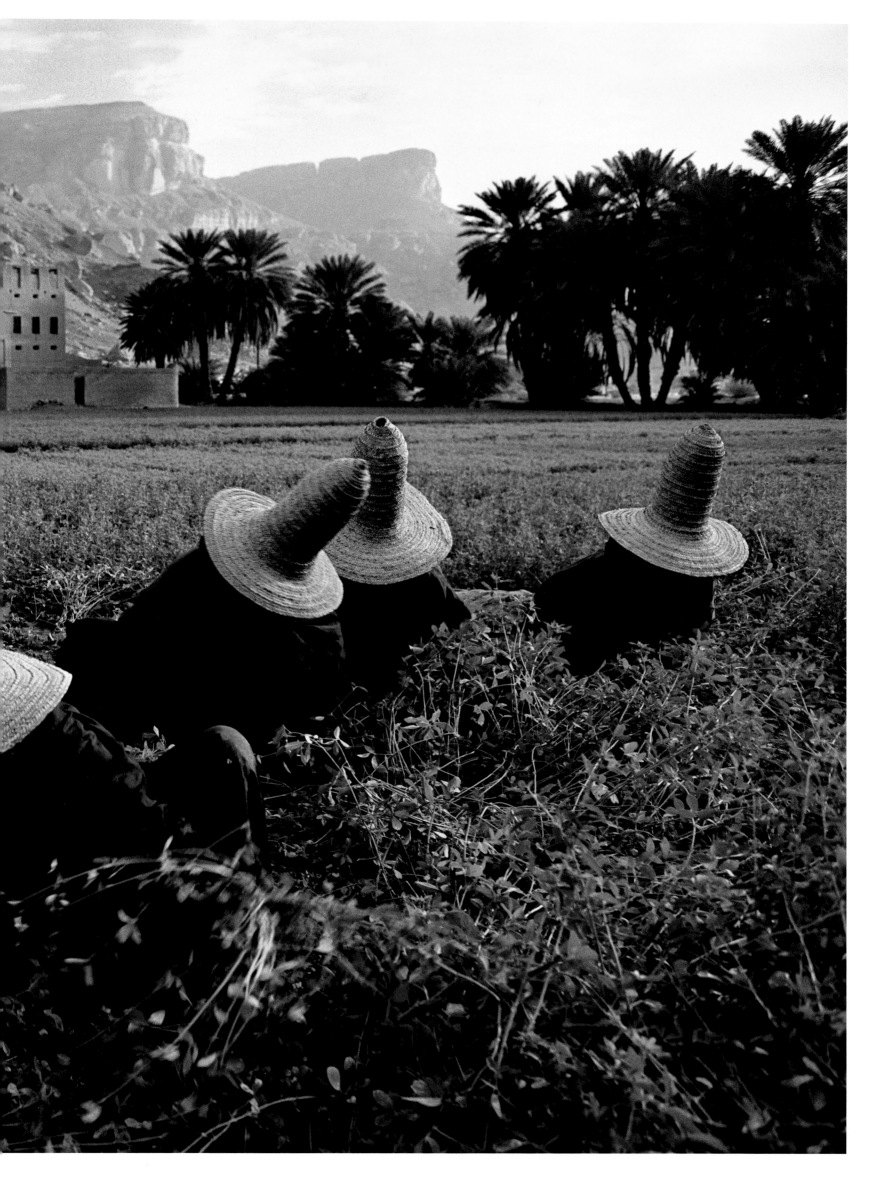

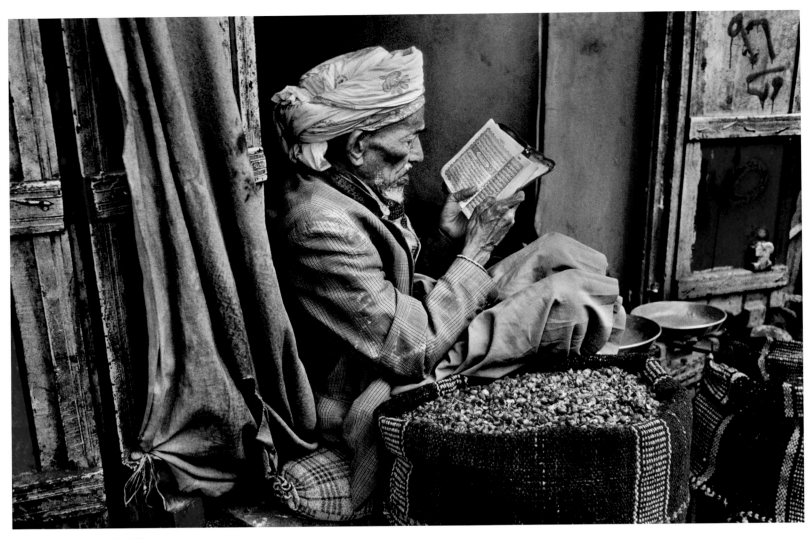

코란을 읽는 남자, 사나, 예멘, 1997

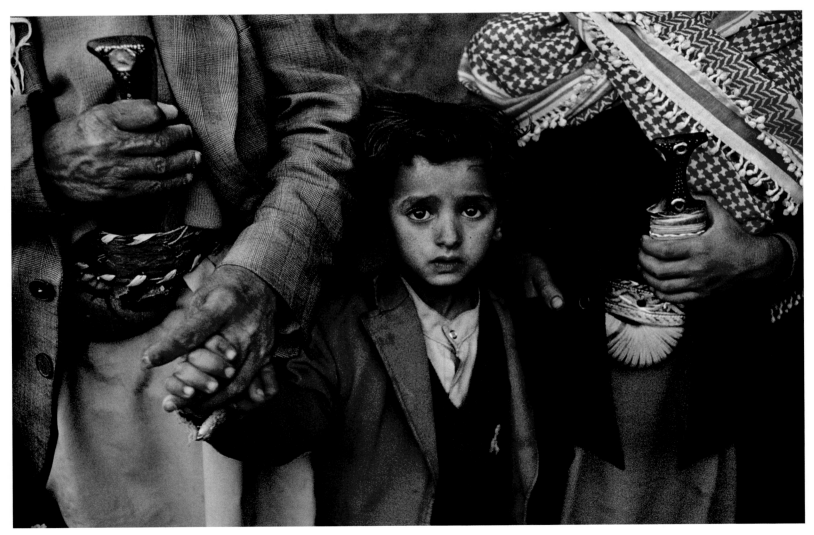

친척들과 함께 있는 아이, 하자, 예멘, 1999

고립된 국가

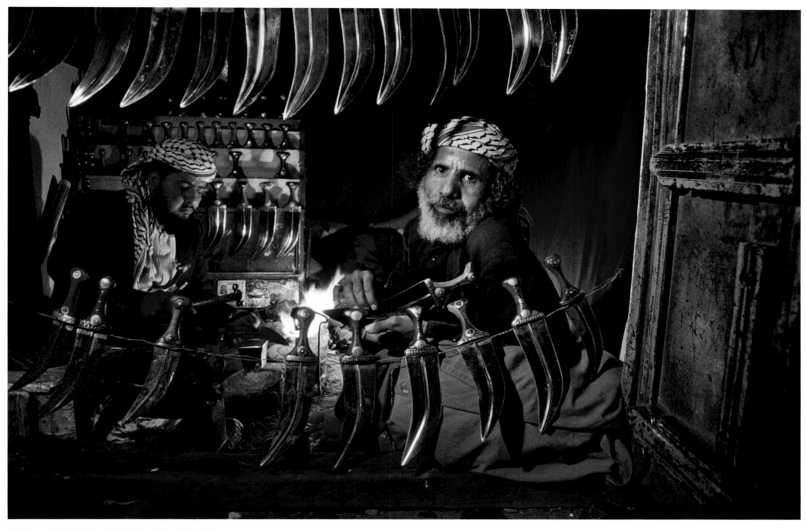

사나의 가게에서 장식용 단검을 만드는 장인, 예멘, 1997

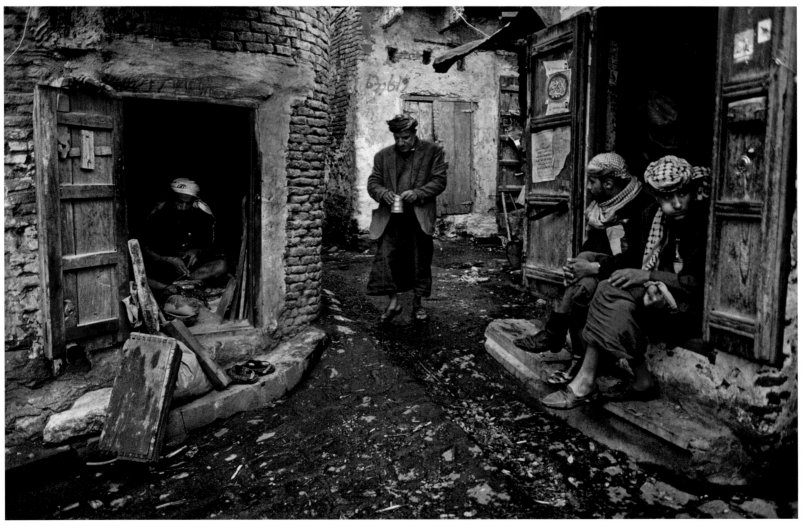

사나의 대장간, 예멘, 1999

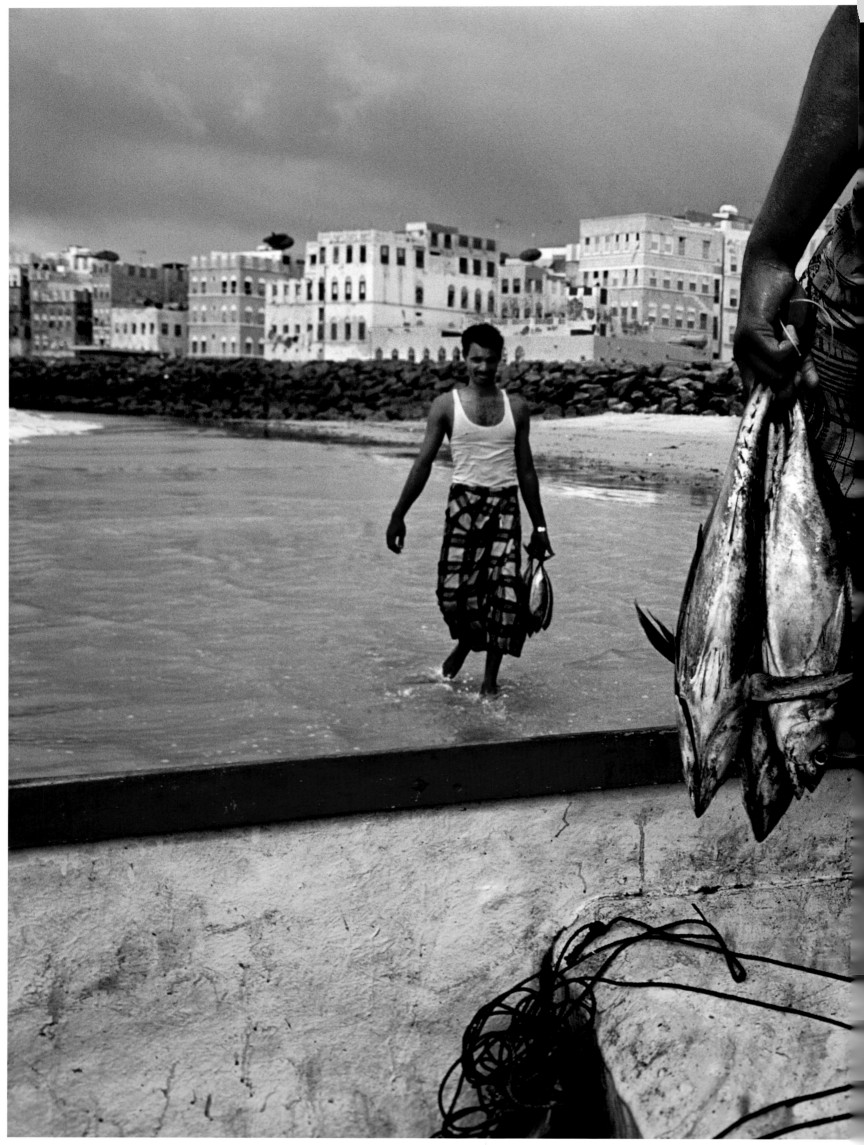

어부, 알무칼라, 예멘, 1997

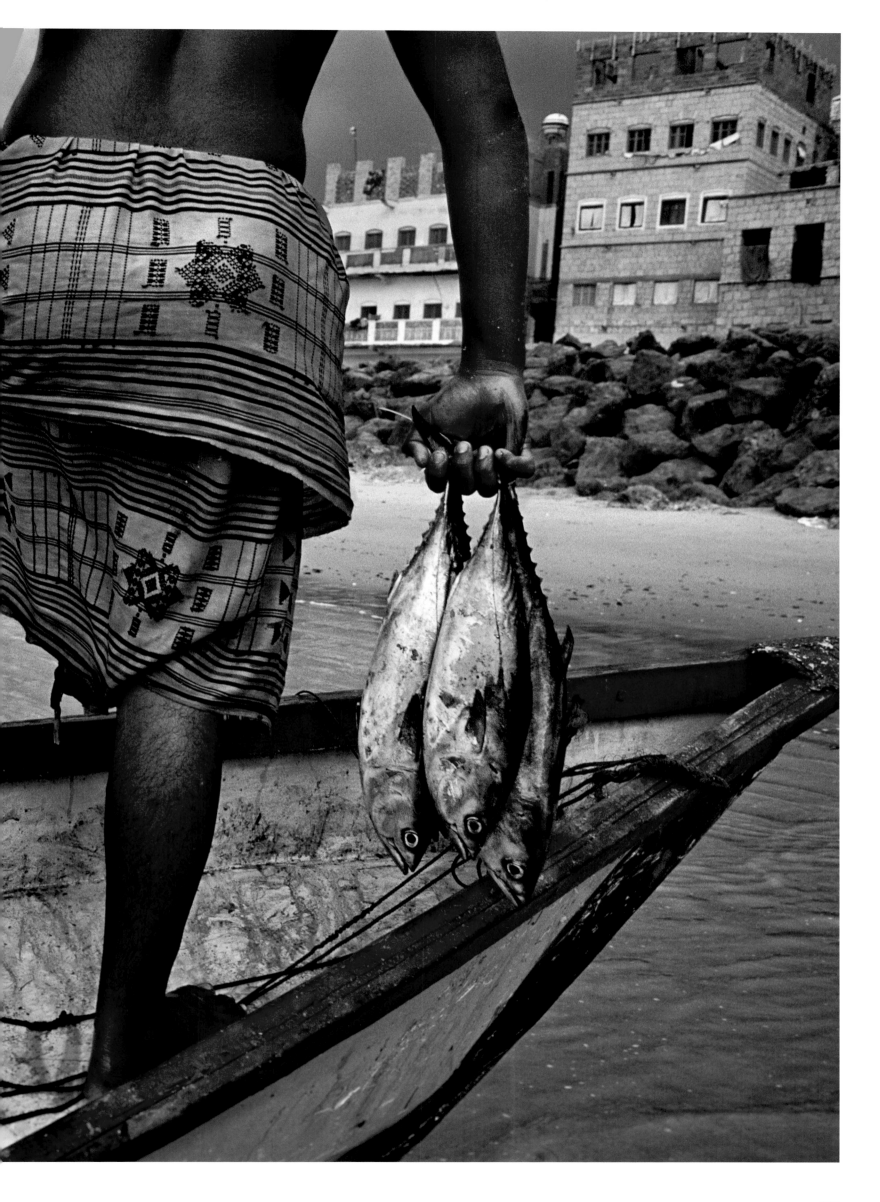

**줄거리**
2001년 9월 11일에 벌어진 사건은
뉴욕을 공포에 떨게 했고,
전 세계에 큰 파장을 일으켰으며,
세계 정치 변화의 촉매제가 되었다.
유례없이 큰 규모의 끔찍한 공격은
비상사태에 참여했던 구조원들의
영웅적인 노력에 의해 종식되었다.
스티브 맥커리는 공교롭게도
그 운명적인 날 뉴욕 자택에
머무르고 있었다. 아파트에서
그 사건을 목격한 뒤 그는
카메라를 집어 들고는
바로 촬영에 돌입했다.
그리고 그라운드 제로Ground Zero로
향했다. 그 결과물은 잊을 수 없는
그날을 기록하는 가장 상징적인
이미지의 일부가 되었다.

**날짜와 장소**
2001
뉴욕(미국)

# 9월 11일

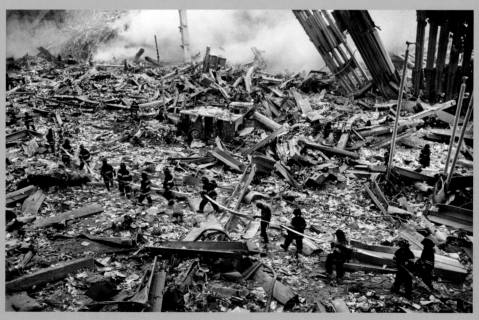

세계무역센터의 쌍둥이 빌딩이 붕괴된 현장을 가로지르는 소방관들의 행렬, 뉴욕, 2001년 9월 11일

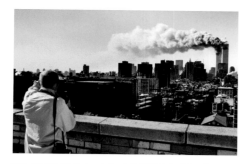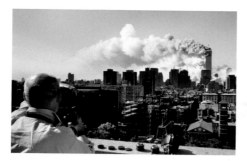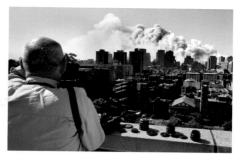

조수 데보라 하트Deborah Hardt와 워싱턴 스퀘어 공원 근처의 작업실 건물 옥상에서 촬영 중인 스티브 맥커리, 뉴욕, 2001년 9월 11일

구름이 뒤덮인 2001년의 한 월요일 오후, 스티브 맥커리는 티베트에서 30시간이 넘도록 비행기를 타고 뉴욕의 집으로 돌아왔다. 그날은 9월 10일이었다. 그리고 그는 다음 날 아침, 워싱턴 스퀘어 공원 북쪽에 위치한 그의 아파트에서 맑은 하늘을 보며 잠에서 깬 뒤, 같은 건물 아래층에 있는 사무실로 내려갔다. "사무실 창가에 서면 세계무역센터World Trade Center가 보였습니다"라며 맥커리는 그날을 떠올렸다. "내 조수의 어머니가 전화를 걸어 '창밖을 좀 보라'고 말하기 전까지 나는 편지를 분류하고 있었습니다." 그때 시각이 오전 9시 10분이었다. 이는 유나이티드항공United Airlines 175편이 남부 맨해튼에 있던 세계무역센터의 남쪽 타워에 충돌한 지 7분 후이며, 아메리카항공American Airlines 11편이 북쪽 타워에 날아든 지 24분이 지난 뒤라는 의미다.

고층 건물에서 피어오르는 연기를 보면서 맥커리는 카메라를 들고 아파트 옥상으로 뛰어 올라갔다. "옥상에서는 시야를 가로막는 것 없이 맨해튼 시내를 훤히 내려다볼 수 있기 때문에 나는 즉각 사진을 찍기 시작했습니다." 이것은 오랫동안 맥커리가 직감에 따라 찰나를 담아내는 일을 직업으로 해 오며 체득한 본능적인 행동이었다. 그날 촬영한 첫 번째 사진은 사람들이 워싱턴 스퀘어 아치 주위에 모여 세계무역센터의 남쪽 타워를 올려다보는 모습이었다. 그들은 땅 위의 작은 점처럼 보였으며, 곧 소방관과 응급대원들이 공격받은 건물을 둘러싸며 불길한 전조를 만들었다. 9.11 테러 초반에 촬영한 사진들에서는 구름 한 점 없이 맑은 하늘을 배경으로 두 개의 건물에서 나오는 검은 연기가 항구를 가로질러 브루클린 너머 동쪽 방향으로 흘러가는 것을 볼 수 있다.

맥커리는 옥상에서 40분 동안 촬영을 지속했다. 그리고 그때, 비행기가 추락한 지 채 한 시간이 지나지 않은 9시 59분에 그 누구도 상상할 수 없던 일이 벌어졌다. 세계무역센터 남쪽 타워가 무너진 것이다. 그리고 30분 후에 북쪽 타워도 붕괴되었다. "다른 사람들과 마찬가지로 나 역시 건물이 무너진 것을 믿을 수 없었습니다. 그건 그냥 있을 수 없는 일이었습니다." 맥커리에게 그 건물들은 뉴욕의 일상 풍경이자 생활의 한 부분이었다. 그리고 그의 각별한 마천루 사랑은 많은 사람들이 익히 알고 있을 정

도였다. "그리니치빌리지Greenwich Village에서 그 건물을 줄곧 보아 왔습니다. 삶의 일부분이었죠. 그런 건물이 무너져 내린다는 것은 심장이 찢어지는 기분이었습니다. 붕괴되어 사라져 가는 건물을 보는 것은 믿을 수 없는 일이었습니다. 그 건물들 안에 분명 많은 사람들이 있었으리라는 것을 깨달았을 때는 특히 더 믿고 싶지 않았습니다."

그것이 교통사고의 잔해든, 범죄 현장 속 시체의 모습이든, 폭파된 건물 사진이든 매우 폭력적인 이미지와 마주했을 때 우리는 종종 과거 경험 속에 존재하는 특별한 모습을 떠올린다. "죽음이란, 사실 어떤 일이 일어남과 동시에 영원한 방부 처리를 하는 것이다"라는 수전 손택의 말처럼 이것은 사진의 역사에서 흔한 일이 아니었다. 그리고 맥커리의 이 사진들이 바로 그 방부 처리인 것이다. 그는 붕괴된 건물의 모습과 많은 이들이 죽었던 끔찍한 순간을 사진 속에 재빠르게 얼려 두었다(176쪽 참조). 그가 찍은 마지막 사진은 건물들이 무너져 내리면서 뿜어져 나온 재를 뒤집어쓴 마천루를 보여 준다. 불과 몇 블록 떨어진 곳에서 지켜보던 사람들은 거리에 흙먼지가 피어오르자 북쪽으로 도망치기 시작했다. 맥커리는 남쪽으로 향했다. "이런 상황을 만났을 때는 감정을 제쳐 두어야 합니다. 적어도 그러려고 노력해야 합니다. 그래야 마음이 약해지지 않고 당신의 맡은 바 일을 할 수 있습니다. 모든 것을 경험에 맡겨야만 합니다." 맥커리와 그의 조수는 곧 '그라운드 제로'라고 알려지게 될 장소를 향해 발걸음을 옮겼다.

골목을 따라 아파트 건물 사이를 통과해 건물 뒤편으로 걷다 보니 30블록 떨어진 그곳까지 가는 데 족히 한 시간이 걸렸다. "나는 그 미세한 먼지들과 공중에 떠다니던 수많은 종이들을 잊지 못할 것입니다. 경찰이 이미 사람들의 출입을 통제했지만, 우리는 이리저리로 길을 오가며 마침내 경찰 저지선을 넘어 가까이로 진입할 수 있었습니다." 세계무역센터 광장에서 맥커리는 혼돈의 현장을 목격했다. "완전히 붕괴되어 있었습니다. 30층이나 10층을 남겨 놓고 붕괴가 멈춘 것이 아니었습니다. 뼈대만 남아 있었죠. 직접 보고도 믿을 수가 없었습니다." 그는 한 소방관이 위쪽으로 휘어지고 엉킨 철골과 전선들, 대들보와 배관

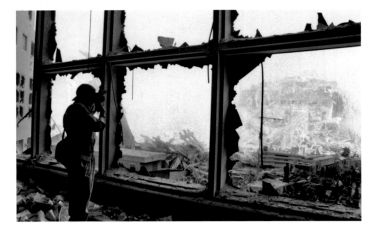

조수 데보라 하트와 그라운드 제로에서 촬영 중인 스티브 맥커리, 뉴욕, 2001년 9월 11일

이 어렴풋이 보이는 건물의 잔해 속으로 걸어 들어가는 모습을 사진으로 남겼다. 그가 계속 교전 지역에서 일해 왔음에도 이것은 전혀 본 적 없는 생경하고 비현실적인 모습이었다. 그때 도시 전역에서 출동한 긴급 구조대가 부상자들을 위한 공간을 마련하기 시작했다. 하지만 "부상자는 오지 않았습니다. 사실상 무너진 건물에서 나온 생존자는 없었습니다. 건물을 빠져나오지 못한 수천 명 중 한두 사람이 있었을 수도 있지만, 그들이 전부였습니다."

두 동의 고층 건물이 무너진 후에 경찰과 소방관들은 계속해서 맥커리에게 이곳을 벗어나라고 말했지만, 불과 연기 때문에 불투명한 시야에도 불구하고 매번 그는 다시 돌아와 건물에 접근할 수 있는 또 다른 길을 찾아냈다. 그는 철근과 콘크리트가 켜켜이 쌓여 있고 연기가 가득 찬 가운데에서 꾸준히 생존자를 찾아내는 경찰들의 모습에 크게 감명받았다(184-185쪽 참조). "엄청나게 파괴되어 버린 광활한 지역에서 아주 작은 인간들이 건물의 잔해를 치운다는 것이 굉장히 소용없는 일처럼 보였습니다."

점점 기진맥진해졌음에도 그는 계속 남아 저녁까지 사진을 찍었다. 날이 어두워지자 그는 잠깐 동안 눈을 붙이기 위해 집으로 향했다. 그러나 "나는 다시 돌아가야 했습니다. 새벽 3시 반에 일어나 웨스트사이드 하이웨이West Side Highway로 걸어 내려갔습니다. 근처의 몇몇 건물들이 불타고 있었습니다. 나는 콘크리트 장벽을 따라 90미터 정도를 기어가다가 철조망을 뚫고 나아갔습니다. 다른 쪽으로 가서 한 무리의 주방위군들 옆으로 걸

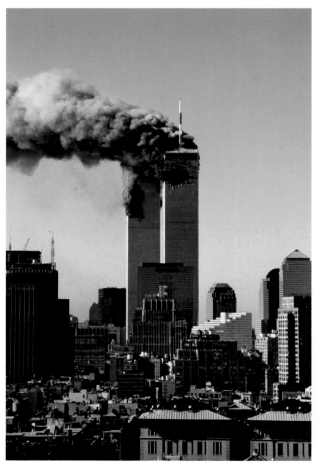

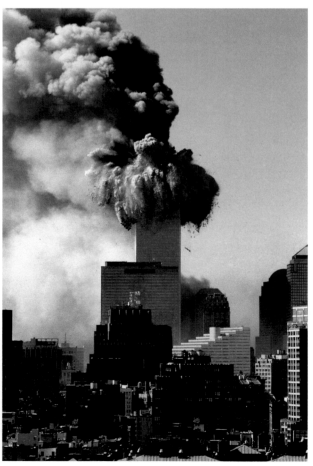

(왼쪽부터) 쌍둥이 빌딩의 북쪽 타워가 붕괴되는 모습을 워싱턴 스퀘어 공원 근처 건물의 옥상에서 촬영한 사진, 뉴욕, 2001년 9월 11일

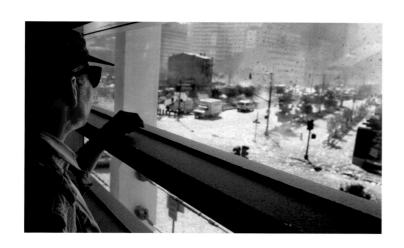

기 시작했습니다. 주위가 어두운데다 나는 주로 카키색 옷을 입었기 때문에 그들 틈에 자연스럽게 녹아든 채 카메라를 숨기고 있었습니다. 물론 계속해서 이곳을 떠나라는 말을 듣고 있었습니다. 아마 나는 그곳에서 쫓겨나지 않기 위해 안간힘을 썼던 것 같습니다. 사진을 찍어야 했으니까요."

맥커리가 찍은 사진들은 두 대의 비행기가 초래한 비극적인 파괴를 보여 주는 것이기는 하지만, 한편으로는 그로 말미암아 사라진 생명과 그 깊이를 알 수 없는 슬픔이라는 상징성을 말하고 있다. 그 사진들은 폭력의 결과를 미묘한 뉘앙스로 생생하게 표현한 기록물이며, 사진작가와 마찬가지로 보는 사람 역시 그 안에서 상상할 수 없는 부분까지 이해하기 위해 노력해야 한다. 그 사진들은 맥커리가 늘 주목하는 공격성과 폭력의 부정적

인 결과와 그것이 어떻게 사람들의 일상생활을 변형시키는지 반영하고 있다. 또한 가장 절망적인 상황에서도 살아 나가는 인간의 가능성을 드러내고 있다.

9월 12일, 그라운드 제로에 태양이 떠오르자 현장에는 불길한 붉은빛이 드리워졌다. 맥커리는 구조대원들이 건물의 잔해를 응시하고 있는 모습을 카메라에 담았다(180-181쪽 참조). 그 사진은 무너진 남쪽 타워 가까이에서 찍은 것이다. "공기는 무거웠습니다"라고 말하며 맥커리는 그 당시를 회상했다. "나는 내가 느끼는 공포와 상실감을 필름에 담기 위해 노력했습니다. 이것은 완전히 다른 수준의 비극이었죠." 사진의 오른쪽 아래에 한 무리의 남자들이 두 개의 무너진 대들보 위에 서 있다. 그리고 가까이에서 다른 남자들이 불을 끄기 위해 노력하고 있다. 산더미

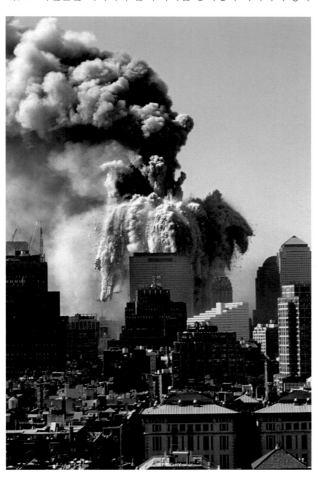

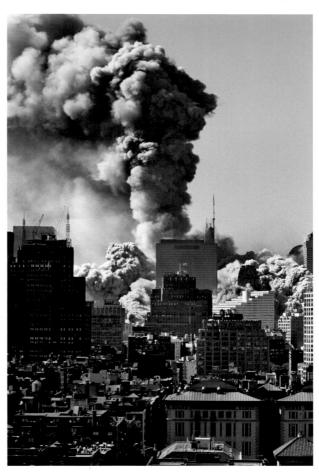

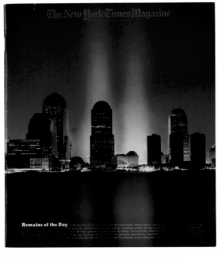

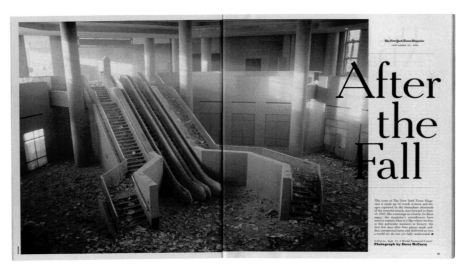

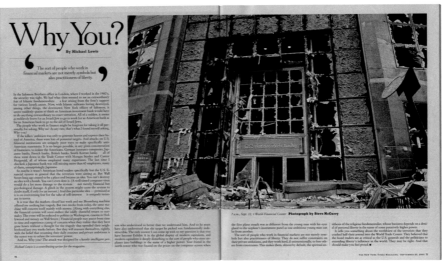

『뉴욕 타임스 매거진』 표지, 2001년 9월 23일,
맥커리의 사진이 실린 58-59, 70-71쪽

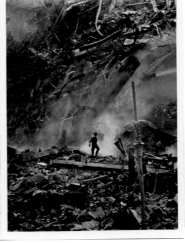

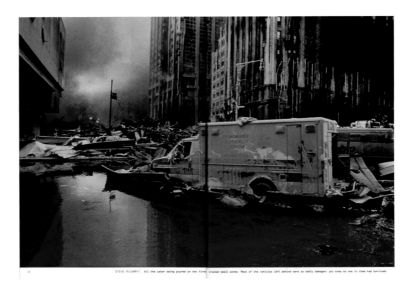

매그넘 사진작가들이 펴낸 『뉴욕, 9.11』 표지와
맥커리의 사진이 실린 10-11, 18-19쪽

같이 쌓인 잔해들로 인해 더욱 왜소해 보이는 사람들이 가망 없어 보이는 일을 끈질기게 계속하고 있었다.

맥커리는 한 줄로 늘어선 소방관들이 오스틴 J. 토빈 광장Austin J. Tobin Plaza을 가로질러 걸어가는 장면을 찍었다(174쪽 참조). 소방관 유니폼의 노란색 줄무늬와 빨간색 원뿔 혹은 작은 불길이 아니었다면 이 컬러사진을 흑백사진으로 착각할 수도 있었을 것이다. 회색 재로 뒤덮인 현장은 으스스한 분위기의 단색 풍경이었다. 수많은 동료들의 죽음을 깨닫고 느끼는 심적 고통 속에서도 그들은 맡은 바 임무를 해냈다. 맥커리는 "그 소방관들은 그렇게 훈련을 받았고 또 그런 일을 해 왔기 때문에 공황 상태에서도 주어진 업무를 충실히 해내고 있었습니다"라고 그날을 떠올렸다. 이 현장은 기념비적인 의미를 지니고 있다. 9.11 테러를 촬영한 맥커리의 모든 사진들은 단순히 9.11 테러라는 사건을 넘어 극복하기 어려운 비극을 마주한 상황에서도 계속해서 앞으로 나아가야 하는 인간의 모습을 묘사했다는 점에서 상징적이다.

당시 많은 사람들은 그 사건을 이해하기 힘들어하면서 "마치 영화를 보는 것 같았다"고 말했다. 빛과 색의 영화 같은 사용으로 맥커리의 사진은 이 극단적인 공포와 세계의 질서를 어지럽힌 비현실적인 악몽을 정확히 담아냈다. 평소에는 수백 명의 사람들로 붐비던 세계금융센터 로비는 맥커리의 사진 속에서 귀신이 나올 것처럼 한적한 모습이다(182-183쪽 참조). 그 공간을 채운 먼지가 만들어 낸 희미한 황금빛, 그리고 재와 흩어진 종이로 뒤덮인 바닥의 부조화는 오히려 서정적인 이미지를 만들어 냈다. 세계무역센터 바로 건너편의 리버티 스트리트Liberty Street의 모습도 이와 유사했다. 여기에서 맥커리는 해지고 조각난 세계무역센터의 정면 사진을 찍을 수 있었다. 멀지 않은 거리에는 부서진 자동차들과 구급차, 소방차들이 큰 물웅덩이에 둘러싸인 채 흩어져 있었고, 화마와 싸운 흔적들만이 남아 있었다. 9월 12일 수요일 오전 내내 맥커리는 사진 작업에 매달렸다. 그러나 오후가 되자 경계가 매우 삼엄해졌고, 경찰과 주방위군, 소방관의 수가 늘어나면서 돌아다니며 작업하기가 힘들어졌다. 그는 현장에서 호송된 이후에도 여러 차례에 걸쳐 재진입을 시도했지만 다시 그 현장으로 돌아갈 수 없었다.

그날 이후 매그넘을 통해 배포된 맥커리의 사진은 전 세계의 신문과 잡지에 실리게 되었다. 맥커리는 그 후 몇 년 동안 당시의 슬라이드를 다시 보지 않았다. "그날의 슬라이드는 편집되지 않은 채 캐비닛에 들어 있습니다. 지금 그것들을 보는 것은 유체이탈의 경험을 하는 것과 같을 것입니다. 나는 아직도 그때 그런 사건이 일어났다는 것을 믿을 수가 없습니다." 그의 사진은 2001년 말에 매그넘 사진가들이 제작한 『뉴욕, 9.11New York September 11th』이라는 책에 동료들의 작품과 함께 실렸다. 그리고 세계무역센터의 북쪽 타워가 무너지는 장면을 담은 그의 사진이 표지를 장식했다.

9.11의 비극을 기록하기 위해 맥커리는 사진가로서 오랜 경력을 거치는 동안 쌓아 온 기술과 자원을 이용했다. 예를 들면, 눈앞에 들이닥친 엄청난 장애물을 극복하는 방법이나 어떻게 하면 가장 극적이고 혼란스러운 상황에 슬며시 섞일 수 있는지, 광활한 현장에 휩쓸리지 않고 오롯한 개인으로 남아 있을 수 있는지, 또한 불가항력의 사건들에서 인간적인 면을 발견해 내는 방법과 같은 것이었다. 쌍둥이 빌딩에 대한 공격은 텔레비전 생방송을 통해 전 세계로 송출된 역사적인 사건 중 하나였다. 맥커리의 예술가적인 창의성과 저널리스트적인 기술이 비극을 대하는 한 명의 뉴요커로서의 자세와 섞여 그 상황에 대한 객관적인 공포와 개인적인 반응 모두를 압축하고 있었다. 맥커리의 사진은 저변에 깔려 있는 주제들로부터 엄청난 힘을 얻는다. 그리고 불가피하게 그의 예술가적인 시선이 더해진다. 그는 자신을 둘러싸고 있는 세상의 강렬함을 바라보며 우리들로 하여금 그 결과물을 외면할 수 없도록 만든다.

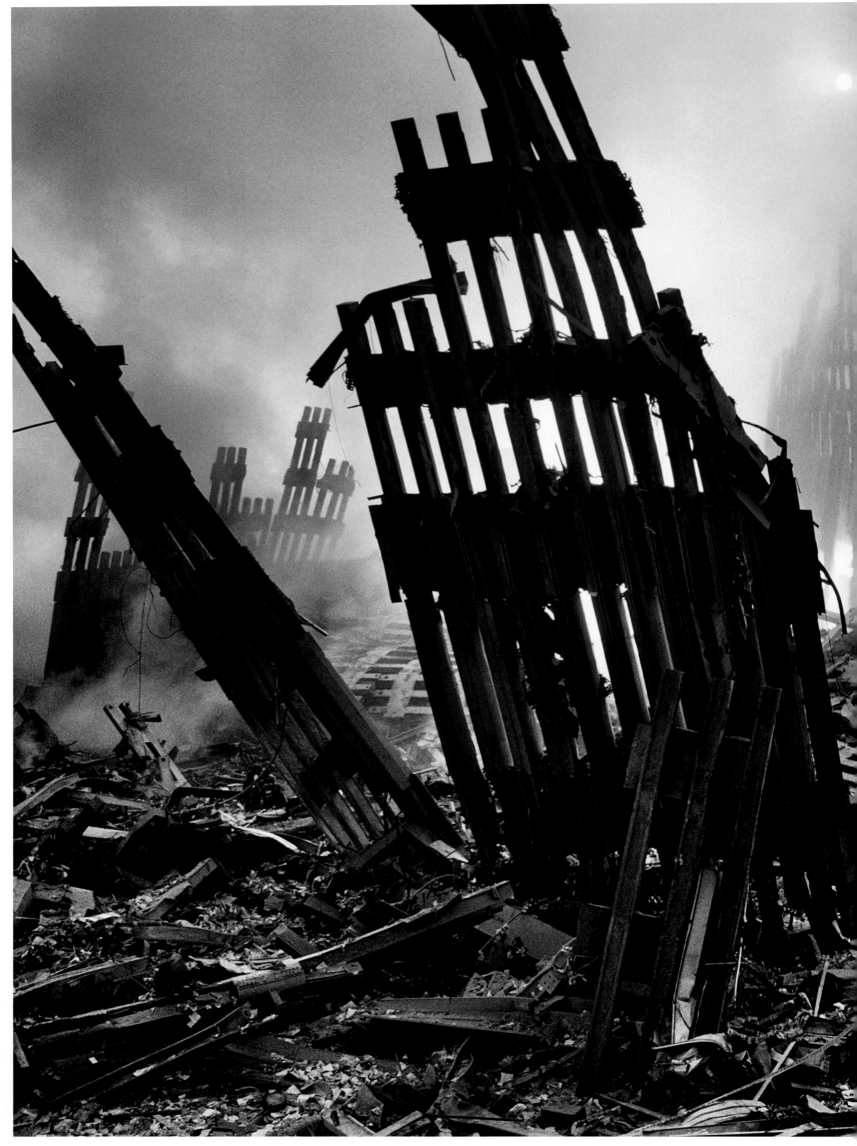

세계무역센터 쌍둥이 빌딩이 붕괴된 후 산처럼 쌓인 잔해를 치우기 시작하는 작업 인부들, 뉴욕, 2001년 9월 12일

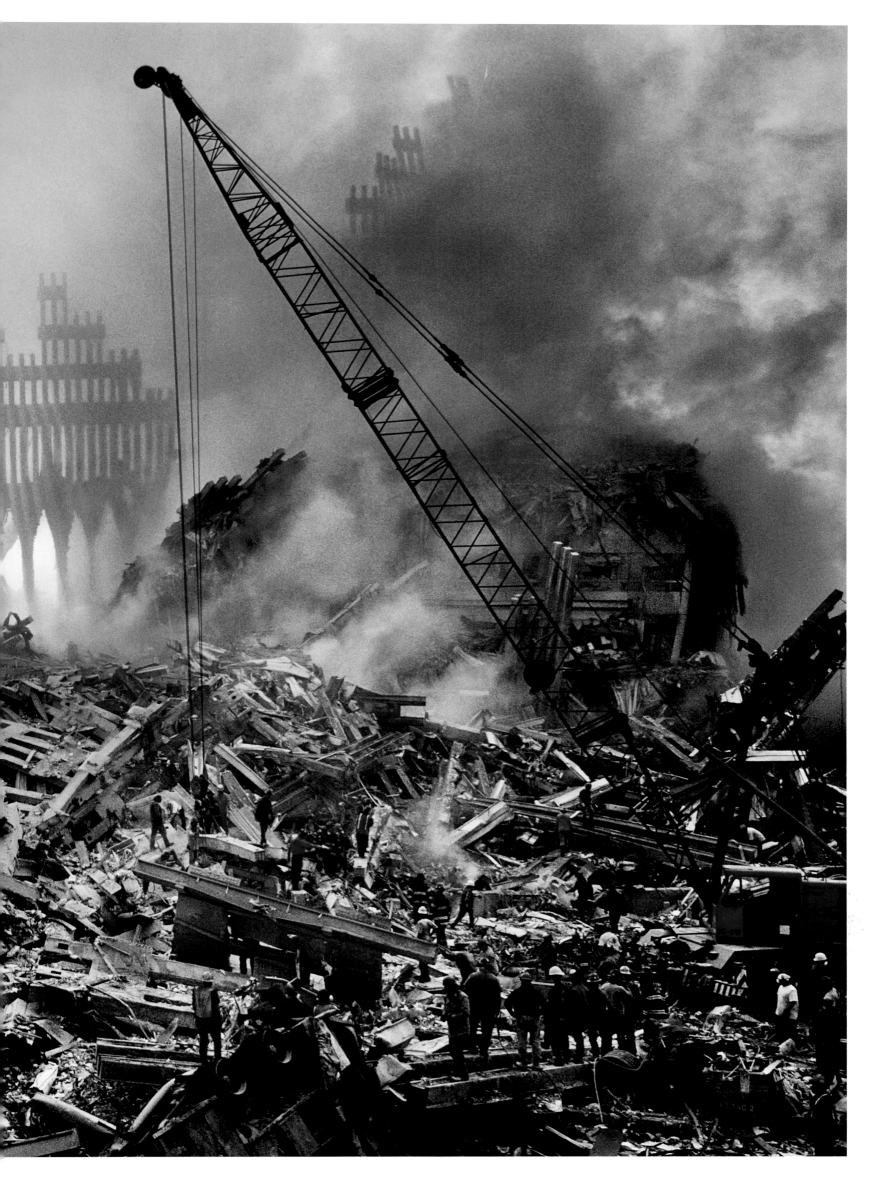

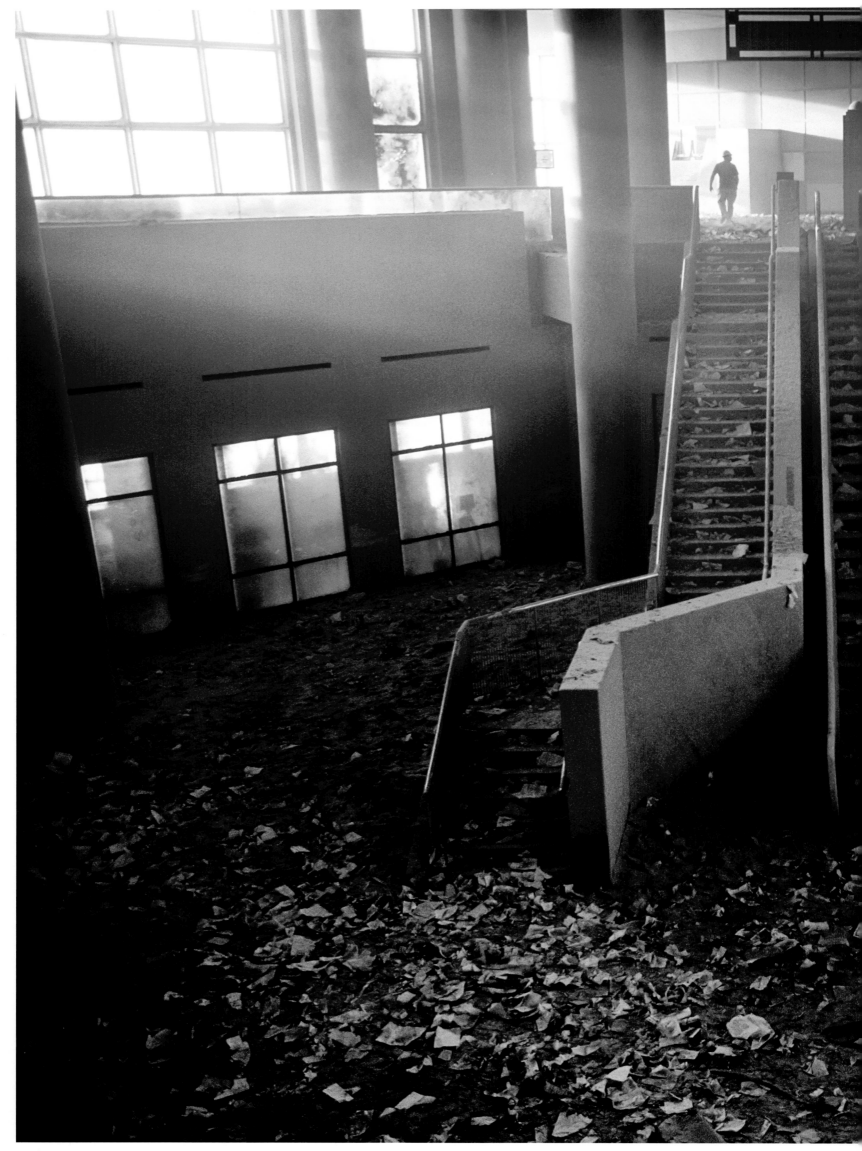

파괴된 세계무역센터의 일부를 이루고 있던 세계금융센터의 적막한 실내, 뉴욕, 2001년 9월 11일

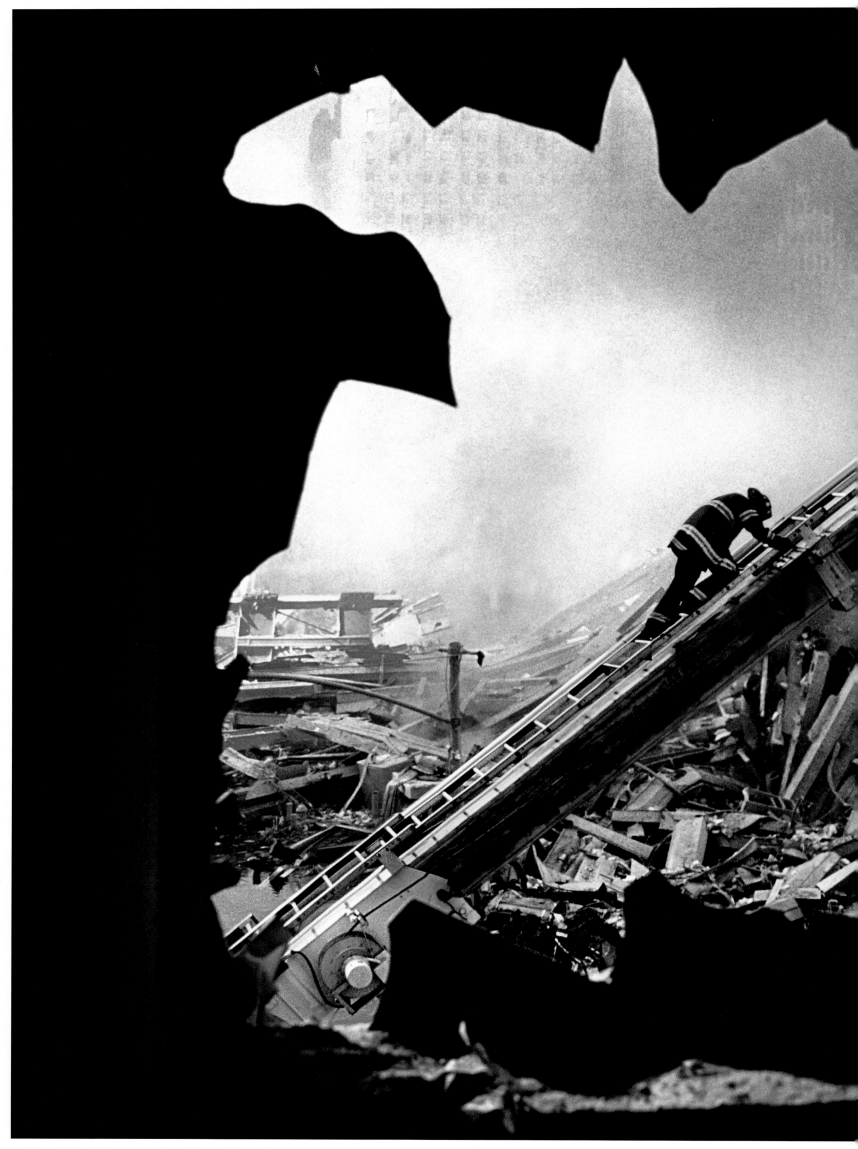

그라운드 제로에서 사다리를 타고 올라가는 소방관, 뉴욕, 2001년 9월 11일

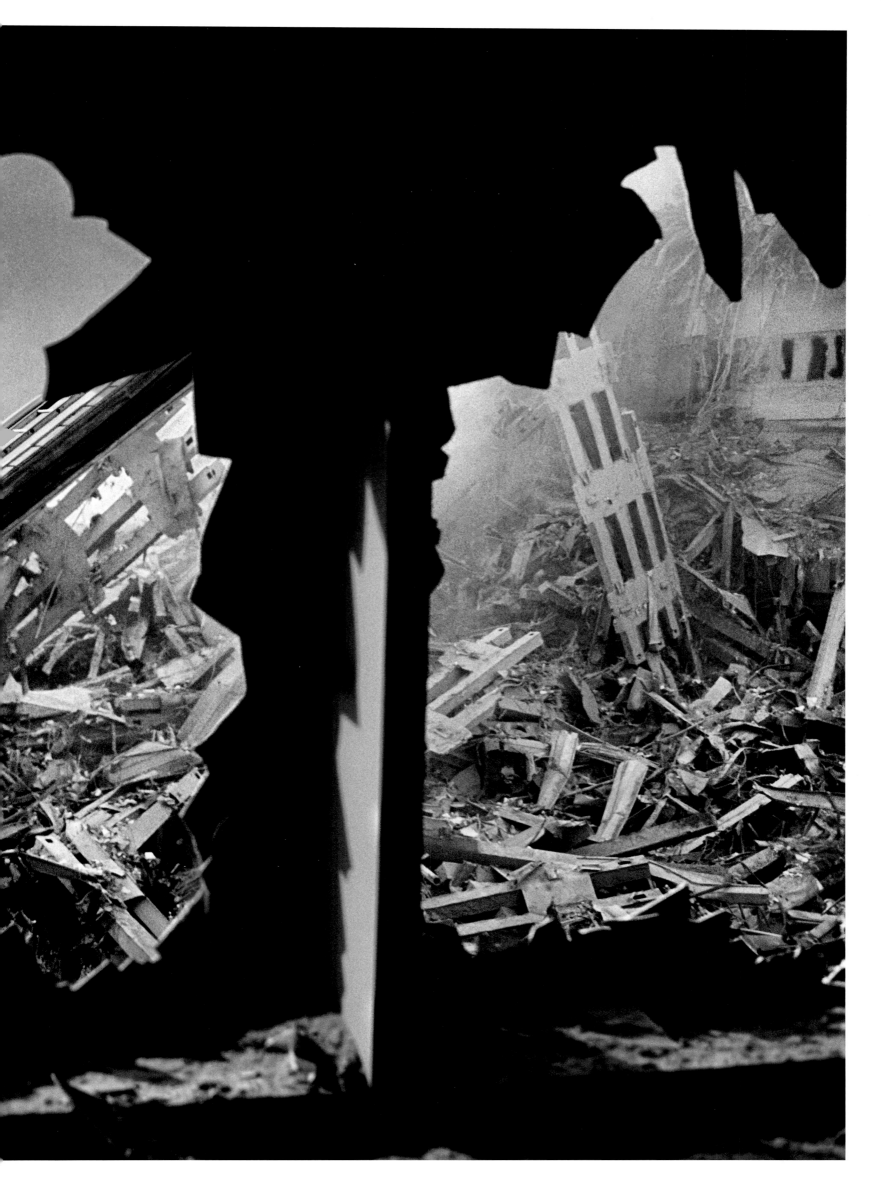

**줄거리**

최초에 중국이 티베트를 침공하기
약 반세기 전부터 티베트 사람들은
중국의 점령과 서구적 가치들의
잠식에 맞서 종교적 전통과
문화를 지키는 싸움을 계속해 왔다.
스티브 맥커리는 20년에 걸친 티베트
여행을 통해서 자국에서뿐만 아니라
타국에서까지 고군분투하고 있는
티베트인들의 모습을 카메라에 담았다.
티베트와 티베트 사람들에 대한
다큐멘터리 작업에서 맥커리는
고대 티베트인들이 역사적으로
계속된 이주와 위협 속에서
지켜온 전통 풍습들을 보여 주었다.

**날짜와 장소**
1989-2009
중국, 인도, 티베트

# 티베트 사람들

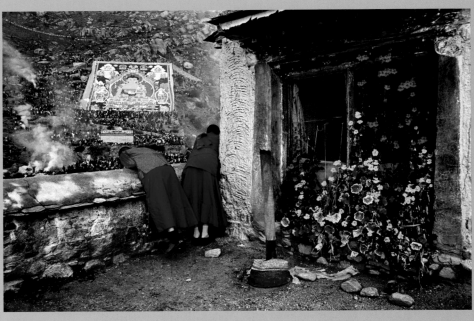

드레풍Drepung 사원에서 30미터 높이의 대형 비단 괘불을 바라보는 승려들, 라사, 티베트, 2001

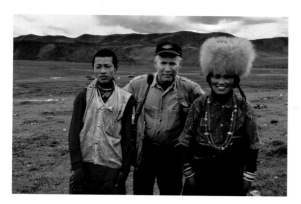

티베트에서 스티브 맥커리, 2005

『중국의 일상』(데이비드 코헨David Cohen, Harper Collins, 1989) 표지에 실린 스티브 맥커리의 사진, 시가체(르카쩨), 티베트, 1989

스티브 맥커리는 1989년 5월에 처음 티베트로 여행을 떠났고, 이후 20년 동안 여덟 번 넘게 티베트를 방문했다. 이 나라의 문화는 그의 작업에서 가장 중요한 위치를 차지하고 있는데, 특히 불교에 관한 작업이 주를 이루었다. "티베트 사람들에 대해 가장 놀라웠던 점은 지난 50년간의 여러 가지 풍파 속에서도 불교에 대한 신앙심을 지켜 왔다는 것입니다." 맥커리는 이렇게 말했다. 그들의 종교적인 특성 이외에도 티베트인들과 그들의 땅은 과도기를 보냈던 선조들의 문화를 이해하고 기록하려 했던 맥커리에게 지대한 영향을 미쳤다. 그러나 히말라야 고원 지대에서 전통적인 삶의 방식을 고수하는 것은 점점 위태로워지고 있었다. 따라서 맥커리는 그곳에서 벌어지는 변화를 기록하는 것뿐 아니라 원래의 티베트 문화를 기록하는 것에 열중하게 되었다.

20세기의 티베트는 사회적, 정치적으로 혼란의 시기였다. 이는 1950년 10월 중화인민공화국의 침입으로 인하여 더욱 고조되었고, 9년 후 14대 달라이 라마Dalai Lama가 망명하는 결과를 낳았다. 중국의 티베트 점령은 1966-1976년에 일어난 마오쩌둥毛澤東의 문화대혁명 이후로 가속화되었으며, 수천 개의 사원과 수도원, 그리고 공공건물이 티베트인들의 삶과 문화에 대한 광범위한 공격의 일환으로 파괴되었다. 첫 방문 때부터 맥커리는 수도원들이 파괴되며 겪은 충격, 그리고 이런 불안한 땅에 살고 있음에도 위풍당당하고 위엄 있는 티베트인들에게 깊은 감명을 받았다. 중국이 점령을 확대하는 와중에도 절과 사원은 놀라운 회복력과 저력으로 그 명맥을 유지했고, 대부분의 티베트인들은 그들의 전통 풍습을 보존했다. 이러한 전통적 삶의 방식을 고수할 수 있는 원동력 중 하나는 매일 행하는 불교 의식이 티베트 사회 구석구석에 스며들어 있기 때문이다. 이런 관습들, 그리고 오랜 삶의 터전에서 쫓겨나야만 했던 그들의 억울함이 티베트에 대한 맥커리의 첫인상이었다.

맥커리가 티베트에서 처음 방문한 곳은 오래전부터 판첸 라마Panchen Lama(라마교에서 달라이 라마 다음의 제2의 지도자—옮긴이 주)가 존재하던 타시 룬포Tashi Lhunpo 사원이었는데(오른쪽 참조), 그곳에 갔던 이유는 역설적이게도 『중국의 일상A Day in the Life of China』이라는 책 작업을 위해서였다. 이 책은 베스트셀러로, 에드워드 스타이컨Edward Steichen의 대표작인 『인간가족Family of Man』(1955)의 유형을 따르고 있다. 이는 세계 문명의 다양성과 유사성을 짧막하게 묘사하려는 취지였고, 맥커리 역시 이 작업을 위해 파견된 50명의 사진작가 중 한 명이었다. 이들은 하루 동안 중국 곳곳에서 그들의 흥미를 끄는 사진을 찍어야 했다. 그리고 티베트로 보내진 유일한 사진작가가 바로 맥커리였다.

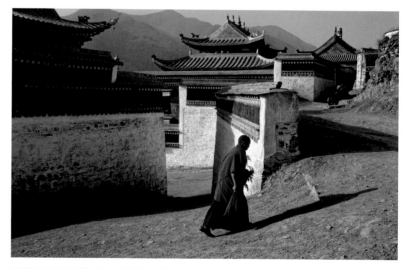

라브랑 사원 밖에 있는 승려. 처음에는 5천 명의 승려가 있었지만 현재는 약 500명만이 지내고 있다. 티베트, 2000

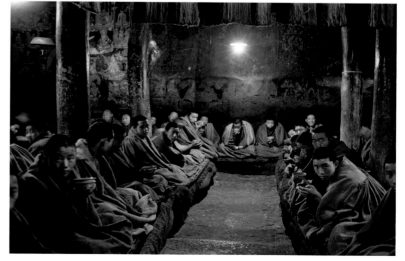

타시 룬포 사원의 젊은 승려들, 시가체(르카쩨), 티베트, 1989

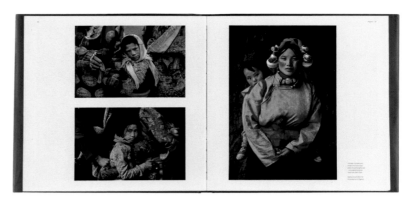

스티브 맥커리의 『부처에게 가는 길』(Phaidon Press, 2003)의 표지와 36-37, 42-43, 94-95쪽

그러나 당시 티베트는 그가 수도 라사Lhasa에 도착하기 전 벌어진 소요 사태로 계엄령이 선포된 상태였다. 그는 공항에 내리고 나서도 도시로 나갈 수 없었다. 대신에 그는 공식 경호원들과 함께 타시 룬포 사원이 위치한 티베트 제2의 도시, 시가체(르카쩌)Xigaze로 바로 갈 수 있었다. "티베트에는 항상 대규모 병력이 주둔하고 있었습니다. 그들이 비록 제 통행을 제지하지는 않았지만, 분명 저를 주시하고 있었고 저에게 옆길로 새지 말라고

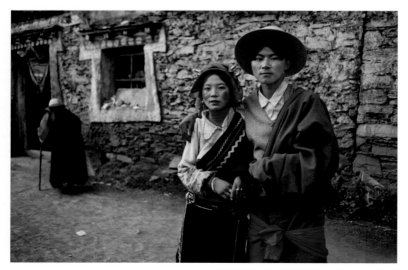

중국군이 촬영 세트에 앉아 있는 승려들을 지나 행군하는 모습, 간즈Kandze, 티베트, 2001

타공에서 열린 말 축제에 참여한 젊은 부부, 캄, 티베트, 1999

강조했습니다. …… 어찌 되었든 저는 천안문 사태가 벌어지기 한 달 전에 그곳에 있었습니다." 수도원에 들어가기 위해서는 특별한 허가가 필요했다. 아마 그가 만났던 티베트 가족들은 미리 당국의 조사를 받았을 것이다. 시가체(르카쩌)에 있는 한 집에서 가족들이 하루를 시작하고 있다(194-195쪽 참조). 사진은 이른 아침에 찍혔는데, 하루의 시작을 알리는 첫 번째 불의 연기가 그 장면에 스며들어 연한 빛을 내고 있다. 어머니는 짭짤한 야크 버터차를 만들고 있고, 사진의 전경에서는 한 여자아이가 마치 맥커리의 사진에 나오고 싶다는 듯 시선을 신경 쓰며 아무렇지도 않게 자신의 검은 머리를 묶고 있다.

이후 10년 동안 맥커리는 인도, 스리랑카, 동남아시아를 수없이 여행하면서 자극을 받았다. 이것이 불교에 대한 관심으로 이어졌고, 1999년에 그가 다시 티베트로 가는 동기가 되었다. 이때 그는 『부처에게 가는 길: 티베트인들의 순례The Path to Buddha: A Tibetan Pilgrimage』(2003)에 실릴 사진을 찍었다. 이 프로젝트에는 그가 느낀 티베트의 매력과 불교 신앙, 의식들이 잘 정돈되어 담겨 있으며 그 결과 승려와 순례자들, 평신도들과 같은 티베트인에 대한 깊은 연민이 담긴 작품으로 남게 되었다(위쪽 참조).

정처 없이 떠도는 맥커리의 습관은 골짜기에서 농사를 짓거나 고산지대에서 소를 방목하는 유목민들의 삶을 사진으로 재조명할 수 있는 기회를 마련했다. 마을과 도시들을 거닐거나 혹은 시골 도로를 운전하면서 그는 최대한 많은 사람들과 만나기 위해 자주 멈췄다. 비록 그는 티베트어를 할 줄 몰랐지만, 사람들과 유대감을 만들기 위한 노력으로 사진을 찍었다. 그는 "당신은 말로 하지 않고도 얼마든지 의사소통을 할 수 있습니다"라고 주장했다. 잘 모르는 사람을 찍기보다는 피사체와 관계를 맺고 가까이 다가가는 것이 그가 작업에서 중요하게 생각하는 부분이다. "당신은 '오늘 나는 사진을 찍으러 가는 거야'라는 마음가짐으로 하루를 시작해서는 안 됩니다. 주변에 있는 것과 관계를 맺기 위해 가장 처음 해야 할 일은, 당신이 있는 세계, 당신이 살고 있는 시간, 당신이 걷고 있는 거리에 대해 아이같이 순진한 호기심을 가지는 것입니다. …… 당신이 걸으면서 만난 모든 사람들

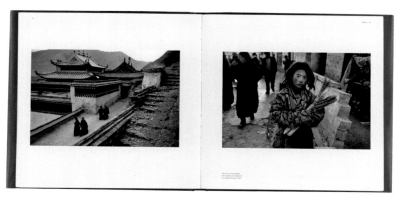

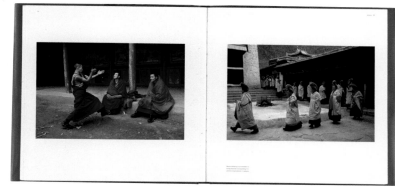

이 사진에 등장하지는 않겠지만, 우연한 만남은 매우 가치 있는 일입니다."

　　1999년 티베트에서 석 달을 보내는 동안 맥커리는 라사에 머물렀다. 그곳에서 그는 현재는 박물관으로 사용되고 있지만 1959년 전에는 티베트 정부청사였던 불교 사원 포탈라 궁을 방문할 수 있었다(193쪽 참조). 그는 10년 전보다 더 자유롭게 여행할 수 있었고, 걘체Gyantse 수도원과 그 외의 장소에서도 순례자들을 촬영할 수 있었다. 또한 매년 6월 티베트의 동쪽 초원 지대 캄Kham에서 열리는 타공Tagong 마시장도 가 볼 수 있었다. 이곳에서 그는 축제 자체보다는 이곳에 모인 다양한 사람들에 더욱 흥미를 느꼈다(188쪽 참조). 이 같은 상황에서 맥커리는 늘 주변에 있는 사람들, 즉 옆에서 지켜보는 구경꾼들을 찾기 위해 오히려 구경거리 너머로 자리를 옮겼다. 그는 집단보다는 개인을 보았고, 개개인에 주목함으로써 사진 속 피사체와 사진을 보는 사람을 더욱 두텁게 이어 주었다.

　　이듬해 맥커리는 두 달 동안 주로 티베트와 인도 북쪽의 티베트인 집단 거주지 라다크Ladakh의 수도승 공동체를 사진에 담았다. 그다음 해 그는 다시 티베트를 찾았는데, 이번에는 티베트의 보통 사람들에게 집중하고자 했다. 그는 2001년 바탕Batang 현에 있는 원청Wencheng 사원을 방문하던 중에 성지순례에 나선 한 젊은 여성을 만난다(6쪽 참조). 맥커리는 앞서 말했듯이 멀리서 은밀하게 찍기보다는 피사체와 가까운 거리에서 일반 렌즈로 작업하는 것을 좋아한다. 그의 이러한 작업 방식은 사진 속 순례자를 만나는 데 중요한 역할을 했다. "내게는 통역사가 없었습니다." 그는 말했다. "나는 모든 것을 혼자 해내야 했습니다. 성지의 방에서 나오던 그녀를 촬영할 수 있었습니다. 비록 배경이 어두웠지만요. 그녀는 화려한 의상과 연지를 찍은 볼 때문에 아주 눈에 띄었습니다. 티베트 사람들은 타고난 패션 감각을 가지고 있고, 그들 스스로 꾸밀 줄 압니다. 그것은 정말 놀라운 일이죠."

　　맥커리는 우연히 얻은 진귀하고 특별한 만남을 통해 급격하게 사라지고 있는 문화와 접할 수 있었는데, 마침 그것은 오랜 세월 그가 작업을 이어 오면서 염두에 두고 심혈을 기울여 기록한 주제와 맞물렸다. 또한 사진은 두 사람의 순간적인 연결을 담아내기도 한다. 사진작가는 승려들, 아이들, 마을의 어르신들, 그리고 결론적으로 그의 대표작이 되기도 하는 신도들의 모습과 조우한다. 그의 인물 사진 대부분에서 공통적으로 드러나는 스타일은 피사체가 카메라를 마주하고 있는 상반신 사진이다. 그리고 불교 수도승과 신도들에게서는 다른 일반 사람들에게 찾아볼 수 없는 차별화된 의상의 다양함을 발견할 수 있다. 예를 들면, 맥커리는 걘체(장쯔) 현에 위치한 라브랑Labrang 사원에서 의식 행렬을 하는 수도승들을 찍었는데, 그들은 각자 모두 다른 머리 장식을 하고 있다(위쪽 참조). 다른 사진들에서 그는 연속적으로 찰나에 일어나는 놀라운 순간을 담기 위해 가까이 다가갔다. 더럽지만 알록달록한 포대기에 싸여 있는 아기의 사진이나(아래

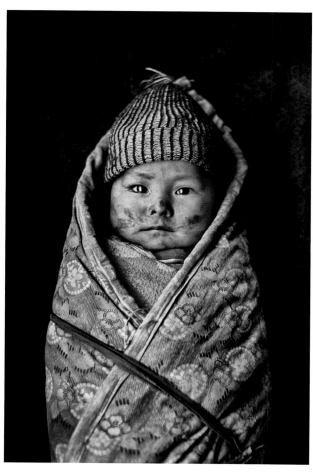

포대기에 싸여 있는 아기, 시가체(르카쩌), 티베트, 1989

중국은행 화폐: 2, 5위안

티베트은행의 원조 화폐: 100 탐 스랑(앞면과 뒷면)

쪽 참조) 캄 지방의 야크 털로 만든 텐트에서 차를 마시고 있는 유목민 여성의 사진이 바로 그런 작품이다(192쪽 참조).

2004년 티베트 여행에서 맥커리는 다른 많은 장소들 중에서도 얌드록 초Yamdrok Tso에 있는 호숫가의 독특한 삼딩Samding 사원을 찾아냈다. 이 수도원은 30명의 수도승과 여승으로 이루어진 공동체로, 티베트에서 유일하게 환생한 여성이 이끄는 곳이다. 이번 여행을 포함하여 기존의 티베트 방문과 전 세계의 불교 수행에 대한 연구를 통해 맥커리는 티베트 불교가 지닌 독특한 특징을 깨달을 수 있었다. 이는 금욕주의적 전통을 지닌 일본의 선종이나 스리랑카에서 파생된 고대 불교 종파와도 다른 형태를 가지고 있었다. 예를 들어, 티베트 불교는 요가와 명상 의식이라는 측면에서 탄트라 교의 요소를 포함하고 있고, 불교

캄 지역의 유목민 텐트 속 제단에 있는 달라이 라마의 사진, 티베트, 2001

이전의 샤머니즘적 본Bon 신앙의 양상을 보이기도 한다. 전통적인 토착 구전 이야기와 그 속 등장인물들은 수많은 축제와 계절 풍습에 녹아들어 있고, 수도원과 사원의 벽과 천장, 출입구는 그런 상징들로 강렬하게 장식되어 있다. 색색의 신과 악마들의 불협화음은 거부할 수 없을 정도로 매력적인 이미지를 만드는데, 이는 맥커리가 촬영한 조게Dzoge 지역의 탁창 하모 끼르티Taktsang Lhamo Kirti 사원 출입구에 서 있는 두 승려의 사진에서 확인할 수 있다. "사원 전체는 이러한 형상으로 꾸며져 있습니다. 네 명의 환상적인 수호신들이 야외에도 있는데, 이들은 마치 산에 있는 신처럼 보입니다."

티베트 사람들의 강렬하고 기운이 넘치는 불교 도상과 전통 의상은 특유의 고즈넉한 풍경과 어우러져 다시 맥커리의 발걸음을 티베트로 향하게 만들었다. 하지만 1999년에 『부처에게 가는 길』을 위한 사진을 찍는 동안 그는 인도 북쪽에 있는 티베트 망명자들의 공동체와 다람살라Dharamsala의 티베트 망명정부로 렌즈의 초점을 돌렸다. 2006년에 그는 자신의 의지와 상관없이 자국을 떠나게 된 티베트인들이 정착한 인도 라다크 (지금은 '리틀 티베트Little Tibet'로 알려져 있다)에서 티베트인의 모습을 촬영하기로 결심했다. 맥커리는 1978년에 라다크를 방문한 적이 있지만, 1990년대 중반부터 시작된 여행에서는 라다크와 더불어 티베트인들이 정착해 살고 있는 인도 북부의 다른 도시들을 찾았다. 그는 달라이 라마의 지원을 받아 세워진 많은 티베트 학교들을 찍을 수 있었다. 맥커리가 찍은 대부분의 건축물이나 행사사진이 그렇듯이 그는 개인에 집중하는 경향이 있다. 그는 복잡한 사건과 사상들을 한 인간에게 투영시켜 나타내는 방법을 사용했다. 15세 여학생 카르마 타시Karma Tashi(191쪽 참조)의 사진을 보면, 그녀가 유목민의 후손으로 지냈던 코르족Korzok 지역을 떠난 여정이 드러난다. 이것은 그녀가 전통적인 삶의 방식에 등을 돌리는 인생의 여정이기도 했다. 그녀는 여름에서 겨울까지 목초지를 찾아 염소 떼를 이끌고 떠돌아다니는 것보다는 한 곳에 정착하는 삶과 제대로 된 교육을 원했다. 티베트인의 외모와 그녀가 입은 서양식 교복에는 묘하게 어색한 구석이 있다. 그 사진에는 맥커리 작품의 특징인 문화의 혼합이 담겨 있다. 맥커

맥커리의 달라이 라마 방문 행사용
기자 출입증, 캘리포니아 대학교
University of California, 어바인,
2004

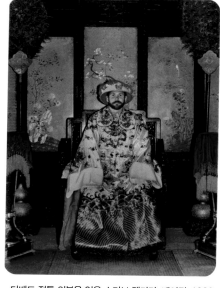

티베트 전통 의복을 입은 스티브 맥커리, 베이징, 1989

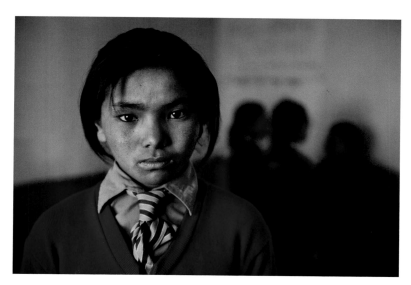

히말라야 라다크 지역의 기숙학교를 다니는 여학생 카르마 타시, 인도, 2010

리는 카르마가 선생님의 말에 집중하는 모습을 보았기 때문에 나중에 그녀의 꿈이 선생님이라는 것을 듣고도 전혀 놀라지 않았다.

당시 맥커리는 시각적인 대비에 빠져 있었다. 그는 우리가 기대하는 것과 현실의 차이를 다루는 것을 좋아했는데, 티베트에서는 대비와 차이로 이루어진 것들을 찾는 일은 별로 어렵지 않았다. 그는 언제나 동양과 서양의 문화가 혼재되어 나타나는 장면에 매료되었다. 코카콜라를 마시는 불교 승려나(219쪽 참조) 부르카를 둘러쓴 여성이 아프가니스탄 시장에서 운동화를 사는 사진이 바로 그런 예다. 맥커리가 지켜본 바로는, 아직도 티베트의 상당 부분이 때묻지 않은 채 영적인 풍부함으로 가득 차 있지만 동시에 많은 것들이 변하고 있었다. 티베트 곳곳에서 서구 문화의 상징들을 흔히 볼 수 있게 된 것이다. 예를 들면, 승려들은 선글라스나 오토바이 같은 서구 제품들을 자랑스럽게 사용했다. 또 위성 텔레비전, 휴대전화, 풍력 발전용 터빈과 같이 새로운 기술들이 점차 퍼져 나가고 있다. 맥커리가 찍은 기이한 사진 중 하나는 젊은 승려가 포탈라 궁 구석에서 범퍼카를 몰고 있는 모습이다. 그는 티베트의 장엄한 풍경과 전통적으로 꾸며진 수도원이나 사원을 담은 사진 외에도 티베트의 이상주의적인 모습

에 도전하는 라사의 풍경을 포착할 수 있었다. 이러한 사진에서는 네온 불빛으로 꾸며진 나이트클럽과 술집, 매춘부들로 번잡한 사창가를 볼 수 있다. 중국은 티베트를 '근대화시키는' 과정에서 전통을 존중하지 않고 무분별하게 그들의 문화와 생활을 잠식하고 있다. "아메리카 대륙의 원주민들이 그랬던 것처럼 티베트인들 또한 중국에 의해 완전히 잠식당할 것입니다. 어마어마한 한족漢族의 물결 속에서 티베트 전통의 원래 모습을 간직하고 있는 마을이나 지역은 거의 찾아볼 수 없습니다"라며 맥커리는 걱정스러운 심경을 드러냈다. 덧붙여 그는 "티베트 속담에 '비극은 반드시 힘의 원천으로 활용되어야 한다'라는 말이 있습니다. 어떤 어려움이 있을지라도, 혹은 아무리 고통스러울지라도 견뎌내야 합니다. 진짜 재앙은 희망을 놓쳐 버렸을 때 찾아오기 때문입니다"라고 했다.

티베트와 그곳의 뿌리 깊은 불교적 태도는 사진 작업을 하는 맥커리에게도 언제나 좋은 컨디션을 유지하는 방법을 익히게 해 주었다. 그는 기다리는 법을 배웠으며, 억지스러운 창작을 하지 않는 법도 깨달았다. "모든 예술 작품을 창작할 때, 특히 노래를 작곡한다거나 다음 소설을 집필할 때는 처한 상황을 정확히 인식하고 대비하면서 매 순간 적절히 대응할 수 있어야 합니다"라고 그가 말했다. 그의 경험에 비추어 보았을 때, 너무 적극적으로 멋진 장면이나 사건을 찾아다니면 때로 실망스러운 결과물로 이어지기도 했다. 대신에 티베트에서의 작업이 보여 주듯이 인내심을 가지고 충분히 기다리면 멋진 장면은 자연스럽게 찾아오기 마련이다. 그것은 '당신이 원하는 것을 손에 쥐지 못하는 것이 때로는 뜻밖의 행운을 가져다준다'라고 하는 달라이 라마식 접근법으로, 맥커리 역시 이를 지향하고 있다.

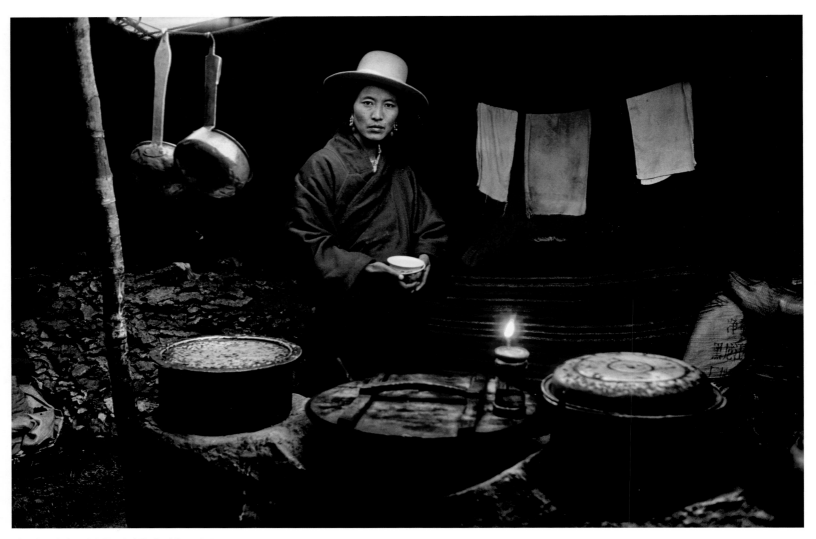

야크 털로 짠 텐트 안의 유목민 여성, 캄, 티베트, 1999

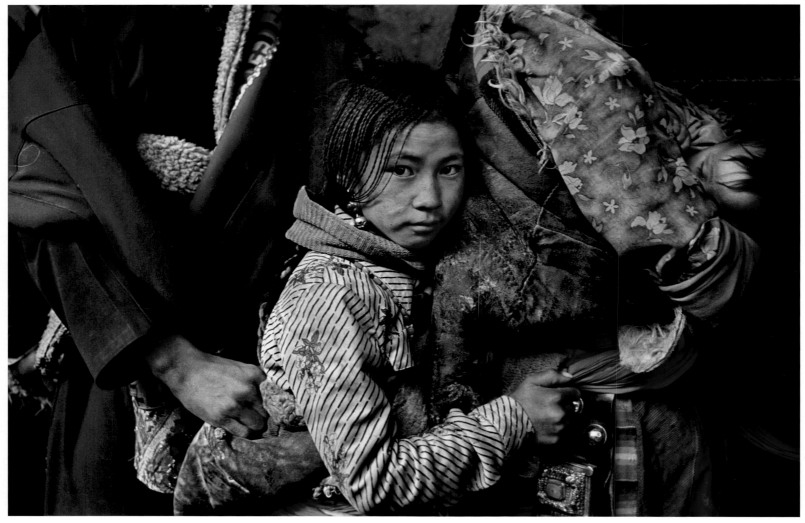

조캉 궁전에 들어가기 위해 줄을 서 있는 암도의 소녀, 라사, 티베트, 1999

티베트 사람들

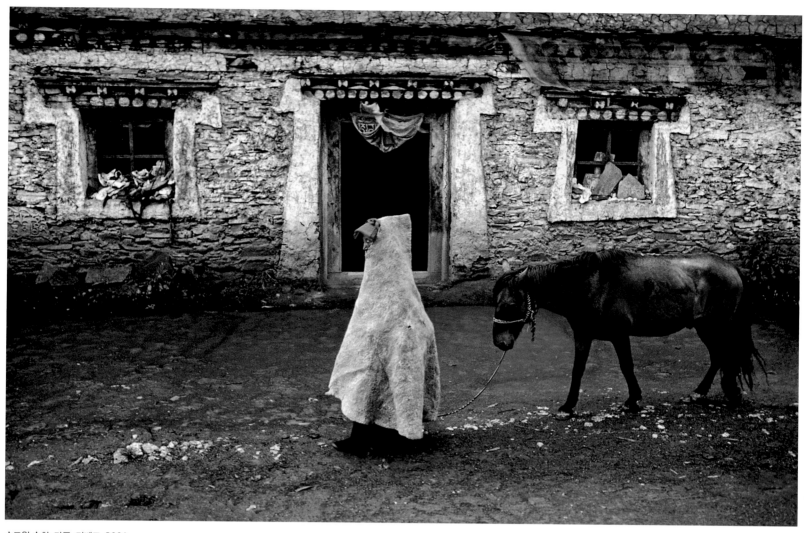

수도원 순회, 타공, 티베트, 2001

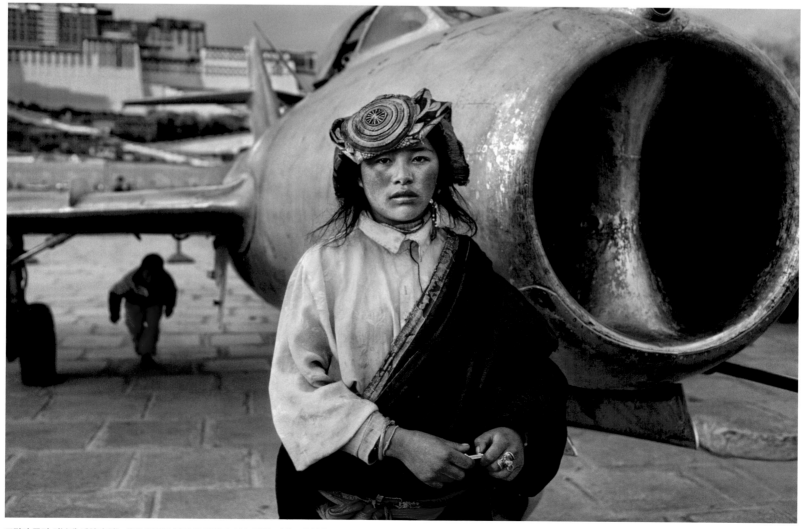

포탈라 궁전 외부에 세워져 있는 중국 전투기 옆에 선 티베트 소녀, 라사, 티베트, 2000

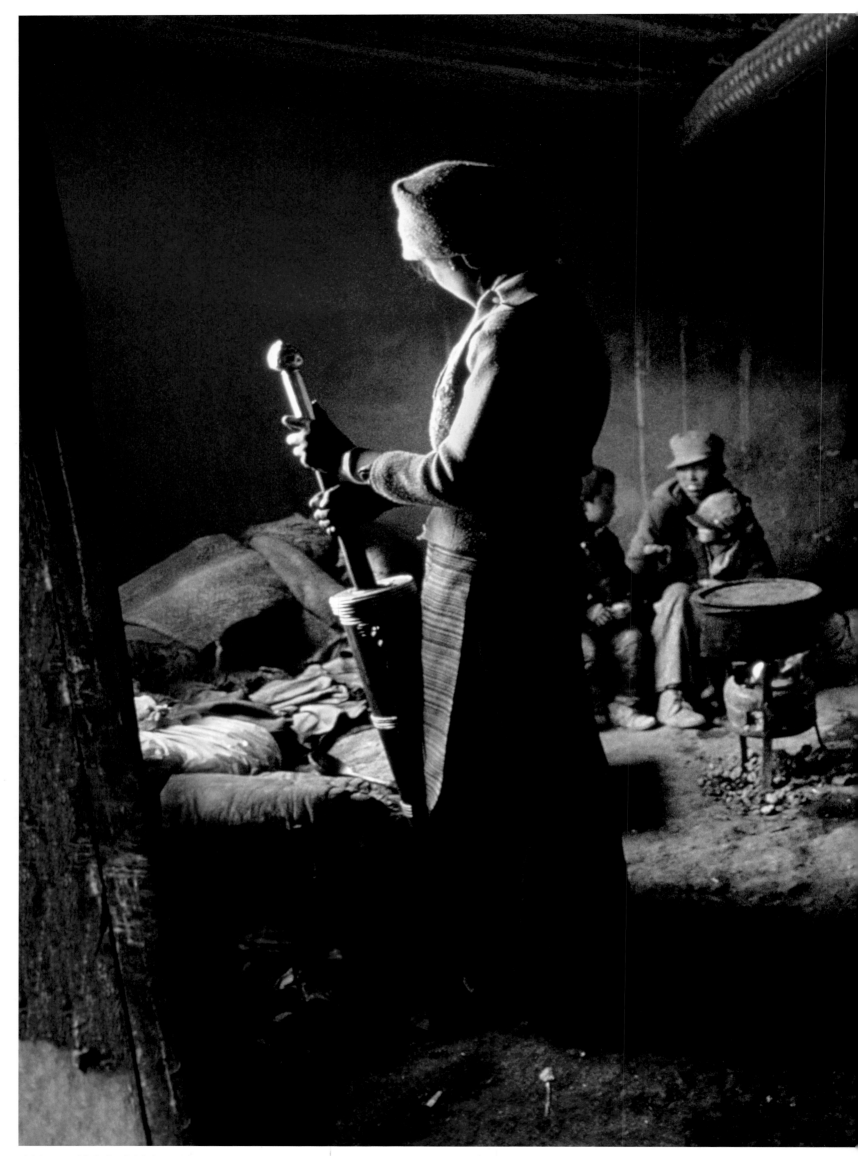

시가체(르카쩌) 마을에 있는 집에서 차를 준비하는 가족, 티베트, 1989

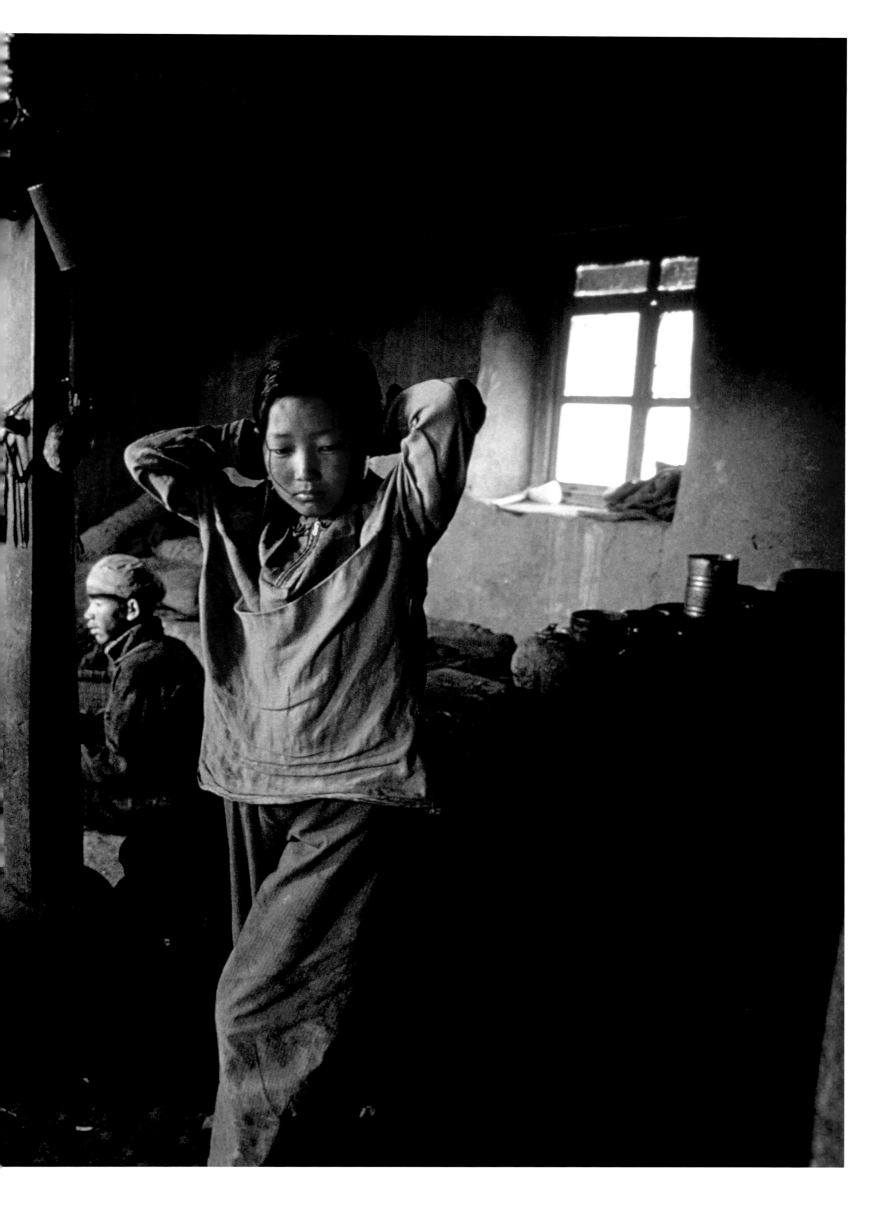

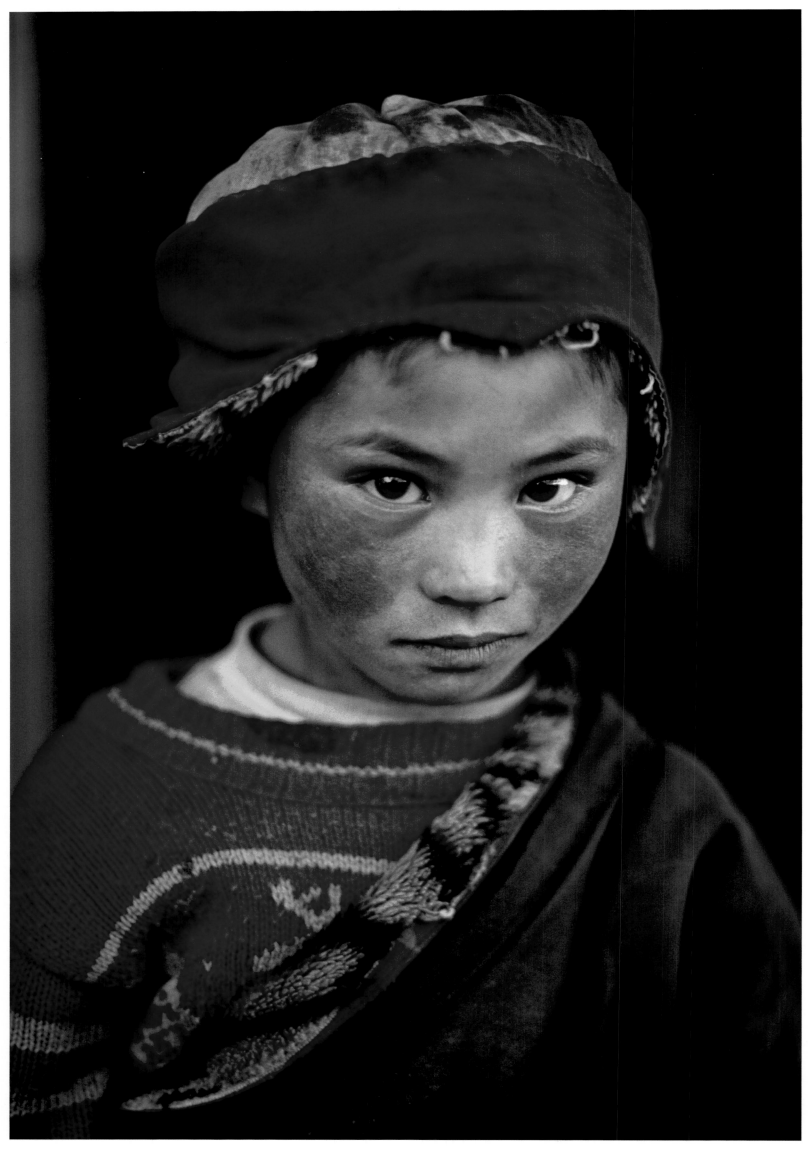

리탕 수도원의 양치기 소년, 암도, 티베트, 1999

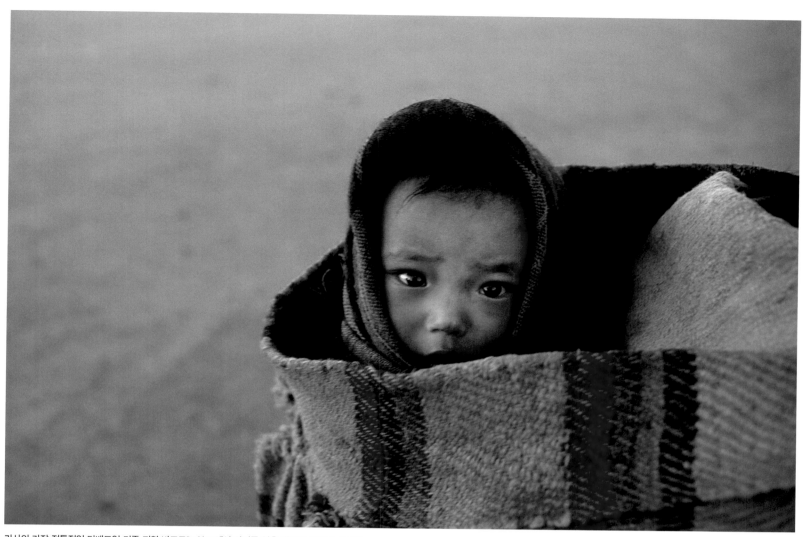

라사의 가장 전통적인 티베트인 거주 지역 바코르Barkhor에서 아이를 업은 어머니, 티베트, 2000

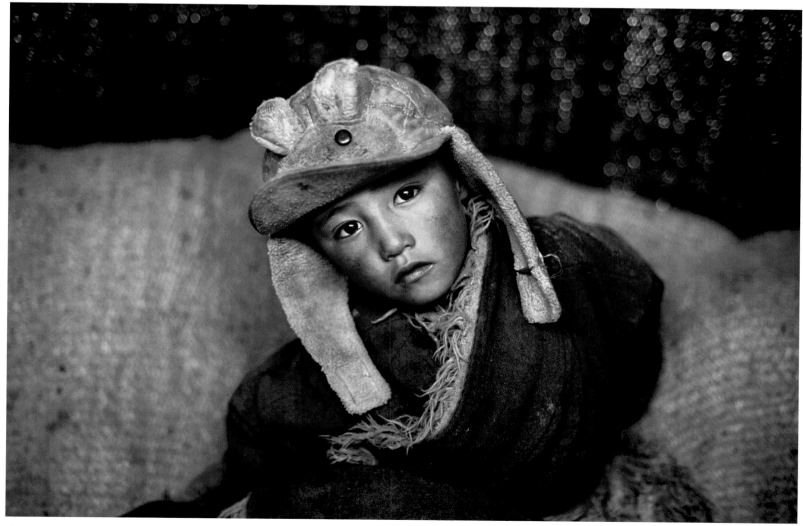

암도의 유목민 소년, 티베트, 2001

성지순례를 기념하기 위해 제쿤도Jyekundo 근처의 지역 사진관에서 사진을 찍는 수도승, 티베트, 2001

티베트 사람들

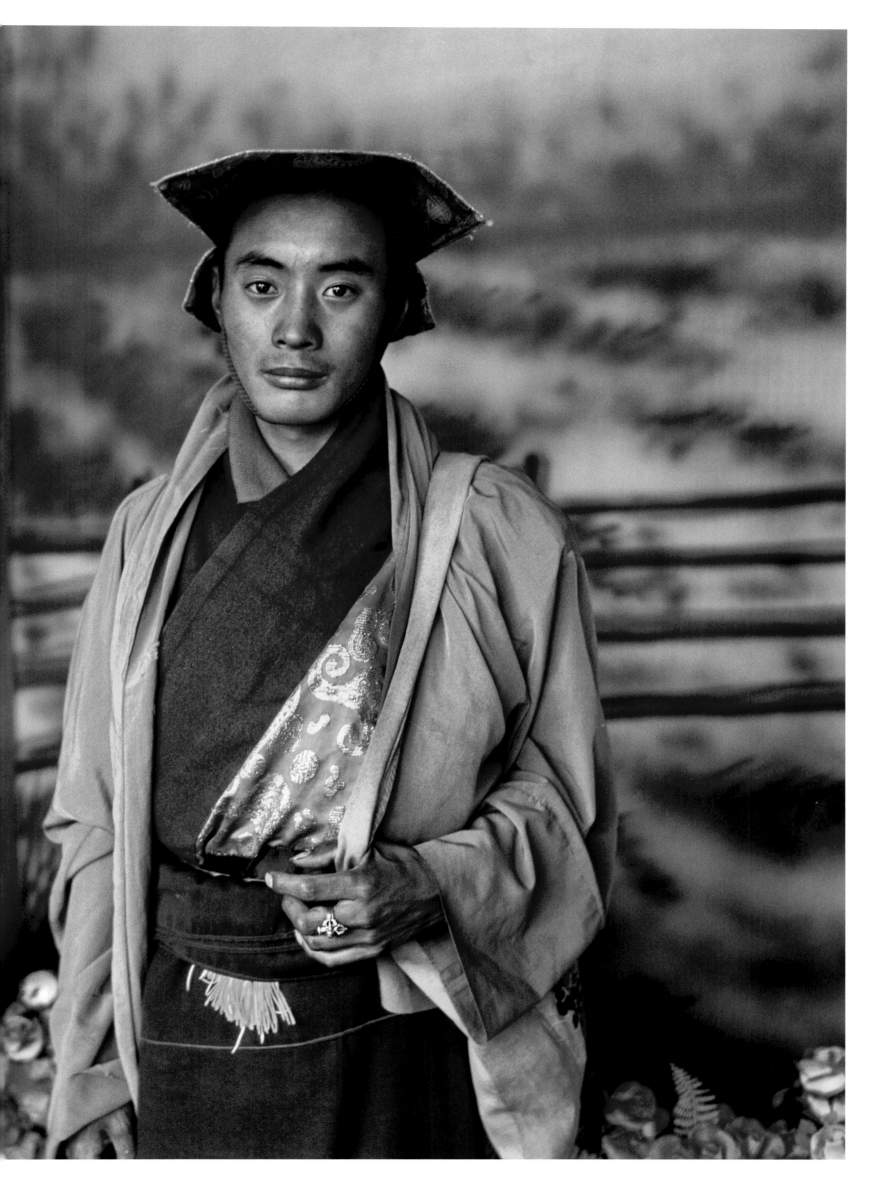

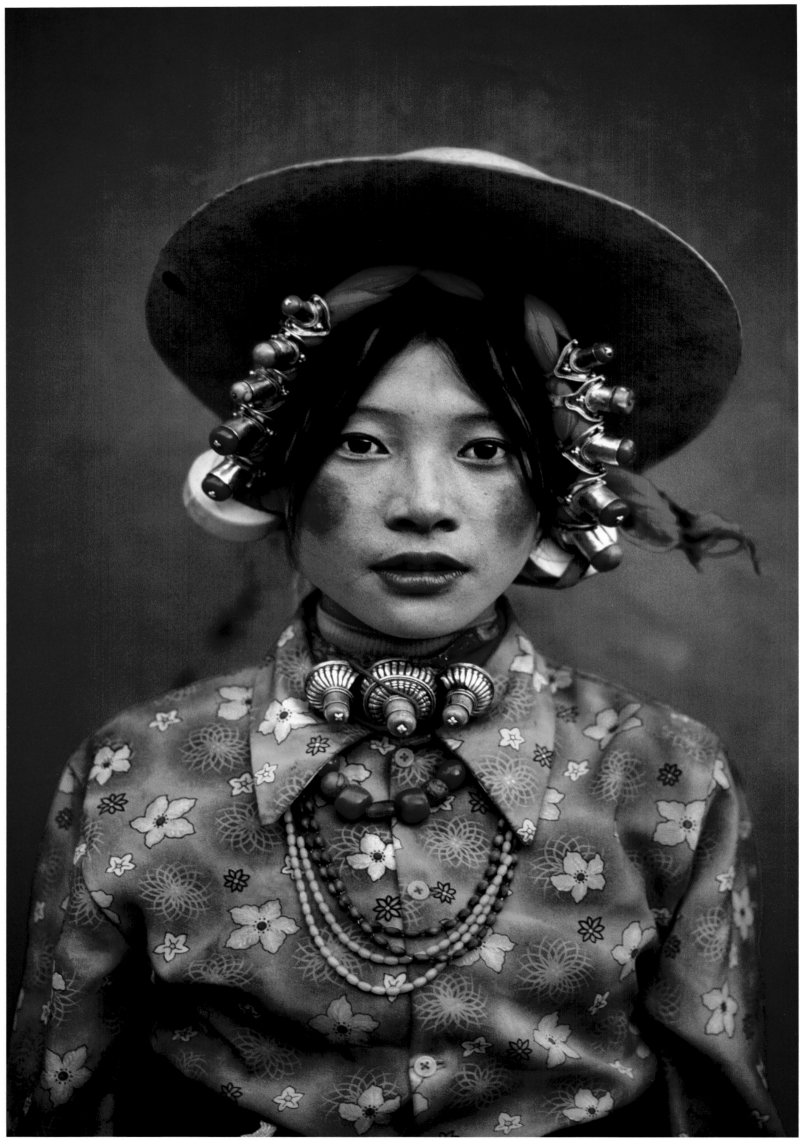

말 축제에서 만난 여인, 타공, 티베트, 1999

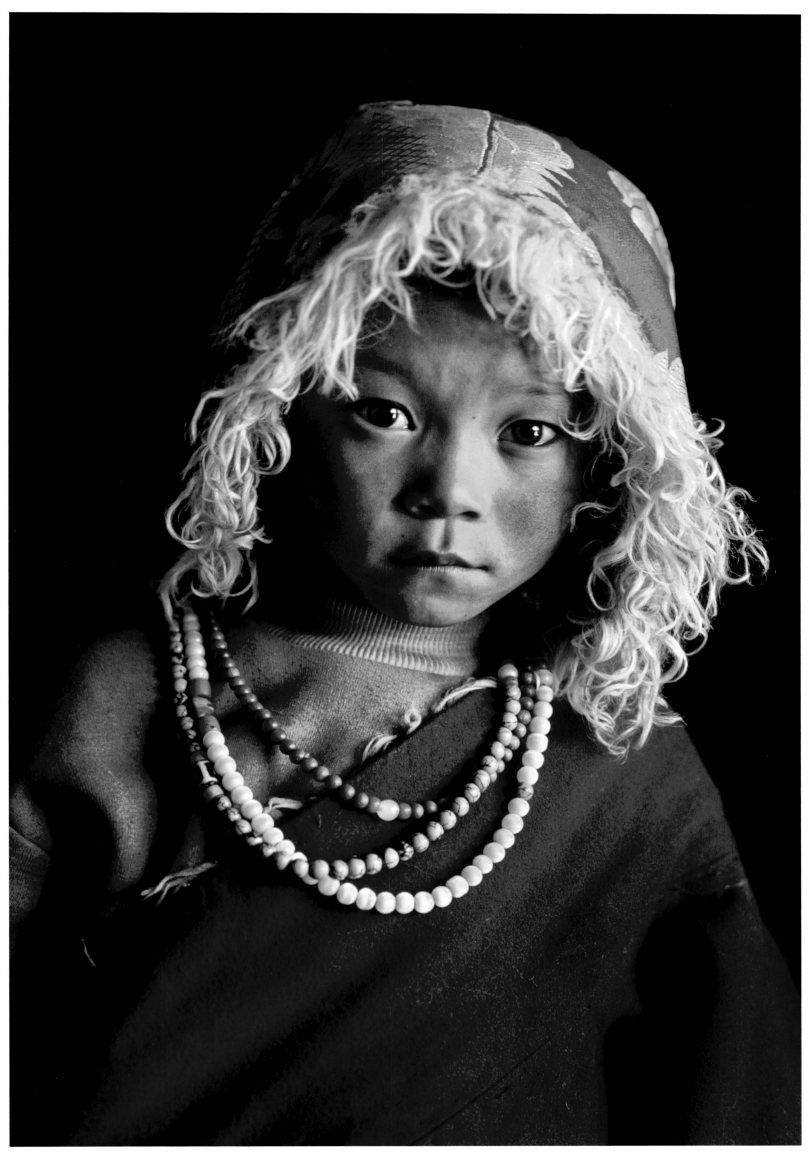

유목민 소년, 암도 지역, 티베트, 2001

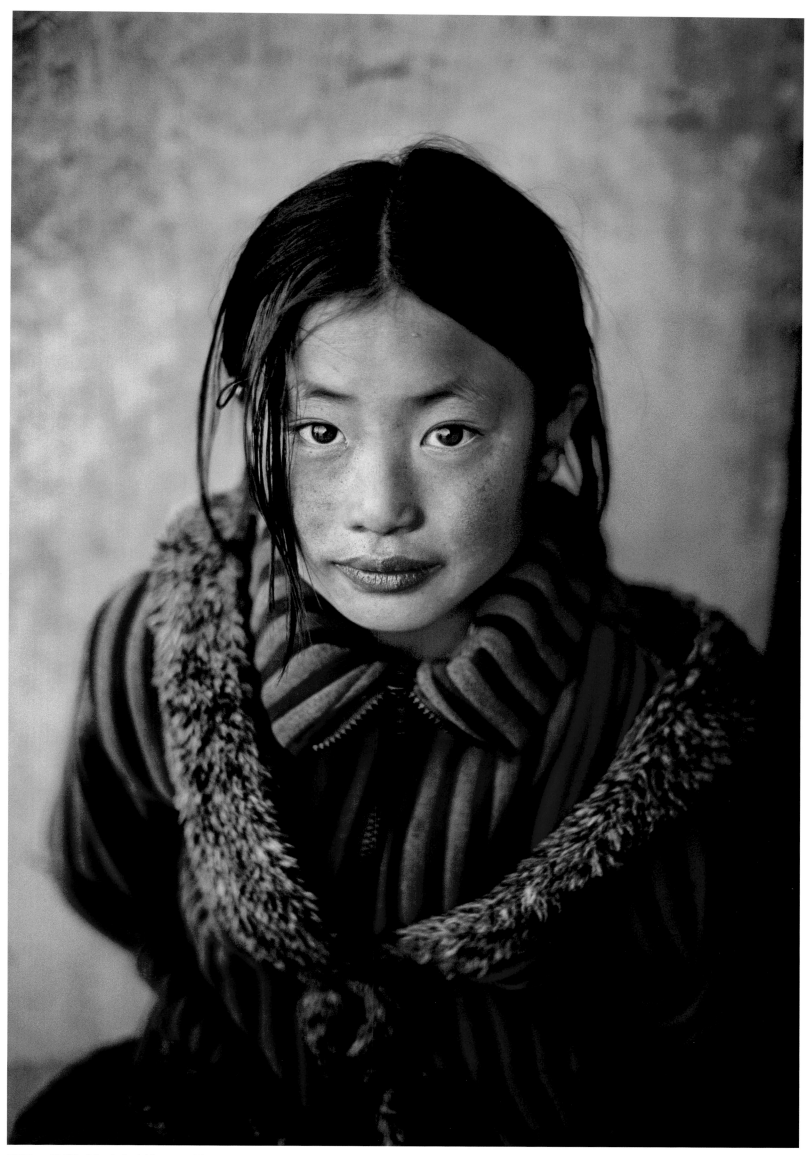

중국풍 코트를 입은 티베트 소녀, 시가체(르카쩌), 티베트, 2001

**줄거리**

스티브 맥커리에게 불교는
사진작가라는 직업적 측면에서
중요한 요소면서 동시에
개인적으로도 굉장히 뜻깊은 주제다.
불교적 의례와 열성적인 신자들,
그리고 문화를 담은 그의 이미지는
전 세계에 걸쳐 이 신앙이 가진
영향력을 도식화한다.
세계에서 가장 큰 규모를 자랑하는
종교 중 하나인 불교에 관해
20년이 넘는 기간 동안 촬영한
맥커리의 사진은 진정한 연구이며,
인간 문명화에 관한 가장 지속적인
통찰을 정리한 정통 다큐멘터리라
할 수 있다.

**날짜와 장소**
1978-2008
버마, 캄보디아, 캐나다, 인도, 일본,
라오스, 네팔, 폴란드, 대한민국,
스리랑카, 태국, 티베트, 미국

# 부처의
# 발자취를
# 넘어서

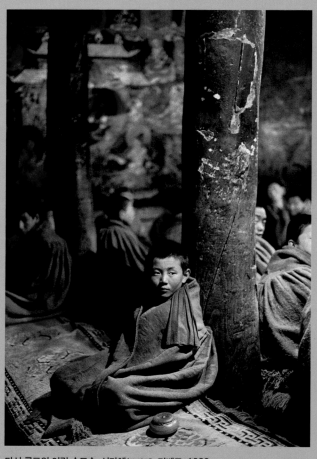

타시 룬포의 어린 수도승, 시가체(르카쩨), 티베트, 1989

불교의 창시자인 싯다르타 고타마의 이미지,
약 BC 563—483

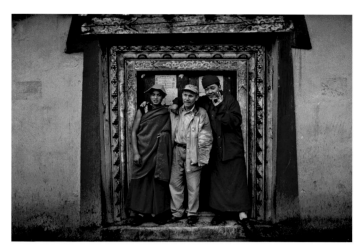

두 명의 불교 승려와 스티브 맥커리, 티베트, 2001

사진의 역사에서 아주 드물게 당대의 역사적인 사안과 사진가의 개인적인 순간을 동시에 포착하는 경우가 있다. 그런 이미지들은 인생의 아주 특별한 사건을 보여 주며 많은 사람들과 공유했을 때 비로소 더욱 폭넓은 경험으로 자리하게 된다. 그 두 가지가 동시에 갖춰진 이런 흔하지 않은 이미지들은 개인적이고 객관적인 실재를 함께 나타낸다. 스티브 맥커리의 사진은 대개 이러한 선을 지켜왔다. 그는 우리 인간의 문명화를 이루는 전 세계의 굵직한 사건들(몬순, 전쟁, 자연재해)을 보도해 왔지만, 그 안에는 사진가로서 맥커리 자신의 인생에 주요했던 일들 역시 함께 기록되어 있다. 그의 모든 작품을 통틀어 범우주적이면서 개인적인 두 가지 측면을 모두 응축한 하나의 주제를 꼽으라고 한다면, 불교의 의례와 사람들, 그리고 수행을 담은 사진들이라고 하겠다.

불교에 대한 맥커리의 관심은 그가 10대 시절에 처음으로 친구로부터 불교철학을 소개받았던 때부터 싹트기 시작했다. 그리고 이 사진 에세이에 대한 구상은 그가 1978년부터 1980년까지 인도 아대륙에 오래 머무르면서 시작되었다. 그는 부처가 태어난 네팔을 기점으로 다른 불교 국가들을 여행하며 그 관심을 계속 키워 나갔다. "불교 국가에는 깊은 영감을 주는 어떤 특별함이 있습니다"라고 그는 말한다. "나는 부처의 철학인 연민과 도상학을 염두에 두며 살아가는 수도승의 삶의 방식에 대해 끊임없는 호기심을 품어 왔습니다. 불교의 윤리와 미학은 독특한 방식으로 혼합되어 있었습니다." 불교에 관한 맥커리의 광범위한 도취는 작품을 구성하는 데도 똑같이 그 역량을 발휘했다. 그가 객관적인 시선으로 불교 행사와 독특한 장식을 촬영하는 동안 신앙과 종교 행위에 참여하는 사람들에 대한 필수적인 가치와 자세를 포착하는 것이 더욱 중요해졌다. 어떤 의미로는 그것이 그의 경력을 특별하게 만들어 주었다고 할 수도 있다. 사진의 초점이 어디에 맞춰져 있든 그의 예술가적 재능은 빛과 색을 이용하여 피사체와 보는 사람 사이에 연민에 가까운 공감을 자아냈다. 그런 관점에서 본다면, 그가 반복적으로 이 주제를 선택한 것은 별로 놀라운 일도 아니다.

단순히 불교를 표현하고자 했던 굉장히 막연한 이 프로젝트는 아시아와 미국을 여행한 20년이 넘는 기간 동안 추진력을

가지게 되었고, 드디어 2001년에 불교가 가지는 세계적인 영향력을 보도하는 것으로 그 계획을 구체화시켰다. 또한 그로 인해 취재의 범위도 불교의 발생지인 네팔과 인도에서 현재 수백, 수천만 명의 신도가 퍼져 있는 지구촌의 대부분 지역으로 확대되었다. 그의 여행은 불교가 중앙아시아와 동남아시아, 그리고 다른 지역으로 퍼져 나가게 된 경로뿐 아니라 그 길을 따라 깊고 넓게 퍼져 있는 자연스러운 불교도들의 생각, 그리고 아시아 문화에 뿌리 깊게 자리한 불교 신앙을 보여 주었다.

시가체(르카쩌)의 타시 룬포 사원을 방문했던 1989년에 맥커리는 처음으로 티베트 땅을 밟았는데, 그때 이 주제에 관한 몇 가지 생각이 떠올랐다. 그는 다른 많은 사람들과 마찬가지로 불교문화의 배경에 있는 히말라야의 풍광에 크게 감동했다. "이런 산맥을 가로질러 사원을 방문하는 일은 많은 영역에 걸쳐 영감을 얻도록 도와줍니다. 티베트는 평신도, 수도승, 그리고 풍광을 통해 어떤 식으로든 내게 말을 걸었습니다. 그곳은 지구상에서 내가 가장 좋아하는 곳 중 하나입니다." 맥커리는 티베트 사람들의 삶의 방식이 모두 불교 의례와 수행에 대한 깊은 몰입에서 비롯된다는 사실을 발견했다. 거대한 히말라야의 그늘 아래 자리해 이미 토질이 척박한데다가 수백 년에 걸친 전쟁과 군사 침략의 반복으로 더욱 피폐해진 땅이었지만, 그럼에도 부처의 가르침이 울려 퍼지는 듯 고요와 평화로운 정신이 흘러넘치고 있었다(217쪽 참조). 맥커리는 타시 룬포 사원의 명상의 방에 있는 어린 수도승들을 촬영해도 좋다는 허락을 받았다. 한 사진에서 어린 수도승은 얇은 양털 담요를 둘러쓰고 겨울의 추위를 이겨 내고자 했다(204쪽 참조). 홈이 파인 나무 기둥에 기댄 그는 명상에 잠겨 먼 곳을 바라보고 있다. 이런 사원에 있을 때면 맥커리는 수 세기 전과 거의 바뀌지 않은 모습들을 보며 과거로의 시간여행을 경험할 수 있었다.

맥커리는 1989년 티베트에 다녀온 뒤 몇 년 동안 불교도의 삶에 관해 갈피를 잡지 못한 채 줄곧 기록하고 저장하는 일만을 이어 가고 있었다. 그리고 그다음 단계는 전혀 관계없는 일로 로스앤젤레스와 웨스트버지니아를 방문했을 때 우연하게 찾아왔다. 마침 그의 고향 땅인 미국에서 입지를 넓혀 가고 있는 불교

스티브 맥커리의 여권과 인도 비자(1992)와 버마 비자(1993), 1992-1994

부처의 발자취를 넘어서

『골든 글로리, 쉐다곤 불탑: 버마에서 가장 크고 화려한 불탑 안내서The Golden Glory, Shwedagon Pagoda: A Guide to the most Magnificent Pagoda of Burma』, 1965

도들을 촬영하게 된 것이다. 그의 사진들은 불교철학의 교리가 서양 문명의 배경에서 어떤 방식을 통해 더욱 분명해질 수 있었는지 보여 준다. 그리고 결과적으로 사진에는 미국인들 나름의 해석이 가미된 불교철학과 수행이 대입되고 발전되어 새로운 모습으로 변모한 지역 문화가 나타나기 시작했다. 일상에 불교가 굳게 자리한 티베트 같은 나라와는 전혀 다르게 서구 사회에서의 이러한 접근 방식은 불교의 신앙 체제 밖에 존재하는 일상적인 상황이나 요건들을 고려해야만 했다.

맥커리는 1992년부터 1998년까지 총 일곱 번에 걸쳐 미얀마(버마), 스리랑카, 캄보디아, 태국, 네팔 등의 불교 국가들로 장기 여행을 떠난 적이 있다. 아직 명쾌하게 불교의 어느 부분에도 초점을 맞추지 못했던 그는 이런 여행을 통해 신앙에 대해 생각하는 시간을 가졌다. 또한 그 주제의 또 다른 모습들을 볼 수 있는 눈을 가지는 계기가 되었다. 그의 사진에는 수도승, 평신도, 그리고 그들의 서로 다른 일과와 수행의 모습들도 포함되어 있다. 1994년 미얀마 여행에서 그는 구호품을 수집하는 여승들을 촬영했으며, 랑군(미얀마의 수도 양곤의 옛 이름-옮긴이 주) 여기저기에 널리 퍼져 있는 수없이 많은 사원들을 방문하기도 했다(212-213쪽 참조). 이 사진들에는 몇몇 초보 승려들이 놀고 있는 모습도 담겨 있다. "불교 사원에 들를 때마다 느꼈던 것은 수도승 사이에 항상 유머가 존재하고, 그들이 스스로를 다스리거나 혹은 타자와의 관계를 맺는 방법 안에도 언제나 즐거움이 묻어난다는 것이었습니다." 그리고 또 한 가지, 서양인들은 놀라 넘어갈 모습일지 모르지만, 불교에서는 매일의 가르침과 수행을 통해 신앙심을 북돋는 아주 끈끈한 참여가 이루어진다. 이러한 문화에 대해 잘 알지 못하는 이들을 위해 예를 들자면, 티베트 수도승들이 토론하는 모습은 거의 싸움에 가까워 보인다(오른쪽 참조). 사진작가로서 제법 가까이에서 목격한 맥커리의 말에 따르면, 이러한 접촉은 통제할 수 없는 대단히 열의에 찬 분위기에서 발생한다. "나는 불교 이론 또는 논리성에 대해 의문을 품은 수도승을 봤습니다. 그들에게는 아주 정형화된 논쟁법이 있는데, 그것은 허리춤에 윗옷을 묶은 한 수도승이 발을 쾅쾅 구르며 답을 내놓으라는 듯 크게 박수를 치면서 상대방에게 질문을 던지

는 것입니다. 그러면 모든 군중들은 달려들어 즉시 대답을 종용합니다. 그들은 토론 중에 쉽게 흥분하고 감정이 격해지곤 했습니다."

맥커리가 미얀마 여행에서 촬영한 사진들 중 기억에 오래 남는 것들에는 어마어마한 절과 탑들이 포함되어 있다. 균열이 간 밍군 탑Mingun Pagoda의 거대한 정면은 입구 쪽 계단을 오르고 있는 세 명의 수도승을 한없이 미미한 존재로 만들어 버렸다(214쪽 참조). 쉼 없이 계속되는 삶의 변화무쌍함 속에서 불교도

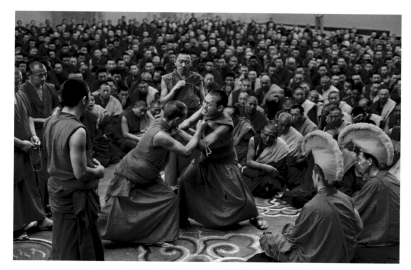

논쟁 중인 사키아 수도원의 수도승들, 빌라쿠페Bylakuppe, 카르나타카Karnataka, 인도, 2001

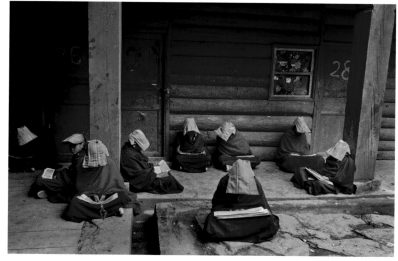

리탕의 수도원에서 불교 법전을 공부 중인 어린 수도승들, 캄, 티베트, 1999

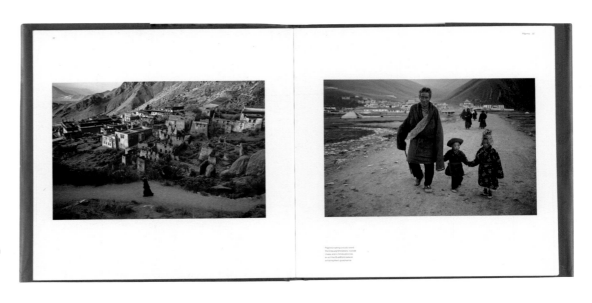

스티브 맥커리의 『부처에게 가는 길』
(Phaidon Press, 2003) 중 32-33,
58-59쪽

의 믿음만이 환히 빛나고 있었다. 그리고 카익토Kyaito에 있는 골든 락Golden Rock이야말로 미얀마를 대표하는 불교 지역이며, 성지순례 코스로도 굉장히 인기가 많은 곳이다. 중력을 거스르는 듯한 바위는 금박으로 뒤덮여 있고, 아주 섬세한 부처의 머리카락 위에 균형 있게 놓여 있다. 맥커리는 이틀 동안 매일 몇 시간씩 사원에 머물면서 신성한 돌을 촬영할 최적의 장소를 찾아 돌아다녔다. 그 사진은 결국 해가 막 지고 있을 때쯤 꺼져 가는 하루의 햇살과 늦은 밤에 켠 램프의 환한 불빛 같은 것이 섞여 더욱 반짝이는 몰입 장면을 연출했다(224-225쪽 참조). 그것은 1983년 인도의 아그라포트 역에서 찍은 그의 대표작(46쪽 참조)과 마찬가지로 하루 중 이 시간대에만 얻을 수 있는 양질의 빛이었고, 그 빛은 사진의 주제와 맥커리의 촬영 기술을 완벽한 하나로 묶어 주었다.

맥커리는 1999년에 『부처에게 가는 길: 티베트인들의 순례』라는 책에 실을 사진을 촬영하기 위해 티베트로 돌아갔다. 티베트는 맥커리를 비롯한 다른 많은 사람들에게 현대 불교 수행의 진원지라는 인상을 주었으므로 불교에 관한 그의 첫 번째 책의 주제로는 꽤 그럴듯하게 보였다. 2003년에 출간된 그 책은 영적으로 깊은 티베트 사람들의 일상생활을 그리고 있다. 나라 전체에 퍼져 있는 불교가 티베트 문화에 미치는 영향과 그 양상은 그들의 일상과 따로 떼어 생각할 수 없는 부분이기도 했다. 게다가 맥커리는 별로 낭만적인 성격이 아니었으므로 그들이 삶을 살아가는 힘겨운 모습까지도 숨기지 않고 그대로 보여 줄 수 있었다. 한정되어 있는 자원을 가지고 천 년이 넘도록 전통적인 삶의 방식을 고수하던 티베트인들은 꾸준히 유입되는 중국 정착민들에게 밀려 자기 땅에서조차 설 곳을 잃고 주변인으로 전락할 위기에 처해 있다. 이런 변화는 이 지역에서 특히 급속하게 진행되었으며, 그것은 맥커리에게 그곳의 불교적인 일상과 의례, 축제를 서둘러 기록해야 한다는 압박으로 작용했다. 2003년(12월 14일)에 『시카고 트리뷴Chicago Tribune』을 통해 앨런 G. 아트너Alan G. Artner는 이렇게 표현했다. "맥커리는 불교철학의 핵심에 고요함이 자리하도록 했습니다. 여기에 있는 위엄과 사진이 가진 성취감의 일부는 예정되거나 정해진 것이 아닌, 진짜 삶을 살

아가는 사람들에게 마음으로 다가옵니다."

맥커리는 1999년 『부처에게 가는 길』 프로젝트를 위해 티베트에서 석 달을 지낸 후에도 2000년과 2001년에 촬영을 위해 그곳을 여러 번 오갔다. 그는 드랑고Drango 수도원, 라사의 조캉Jokhang 사원, 그리고 남부에 있는 리탕Lithang과 사키아Sakya 수도원을 비롯해 수없이 많은 곳들을 방문했다. 고립된 지역에는 차량을 이용해 갔으며, 운전사와 통역사가 그를 도왔다. 물론 맥커리는 가끔 혼자 다니기도 했는데, 그때마다 그는 공용어가 없는 두 사람이 서로 의사소통이 가능하다는 사실이 얼마나 대단한지에 대해 감탄하곤 했다. 그리고 그는 사진을 찍고 싶은 사람이나 만나고 싶은 낯선 이에게 이따금씩 몸짓만으로 마음을 전달했다. 평신도들의 사회에서라면 종종 경험했을 결핍과 어려움으로

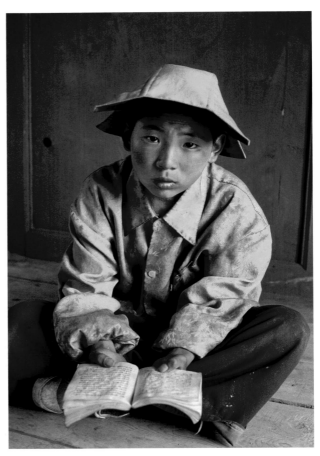

리탕에서 공부하고 있는 수련승, 캄, 티베트, 1999

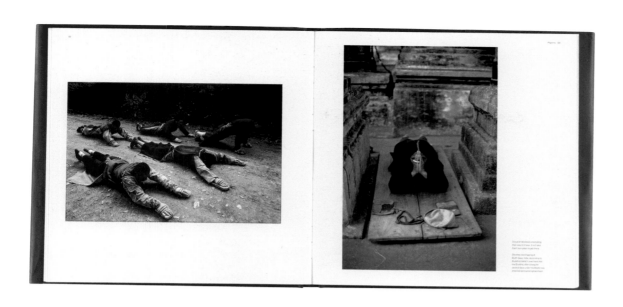

부터 동떨어진 수도원 안에서는 그저 공부에 빠져 있는 어린 수도승들을 촬영할 수 있었다(207, 208쪽 참조). 그리고 수도원 담 밖에서는 순례자들이 라사를 향한 채 땅에 엎드려 있었는데, 그것은 순례 행위의 일종으로 무지에서 깨우침으로 넘어가는 영적인 여행의 행동적인 은유였다. 그들의 무릎과 손바닥에 댄 나무판들은 수년 동안 사용하면서 닳고 닳았다(위쪽 참조). 가장 애처로운 순례자의 초상은 어린아이(그가 사진가로서 계속해서 촬영해 온 주제)였다. 또한 맥커리가 촬영한 티베트 고원지대를 횡단하는 유목 부족에게서는 그 어떤 것 하나도 허투루 사용하지 않는다는 점을 볼 수 있다. 예를 들어, 유목민 아이를 촬영한 사진에서는 야크가 한 가족에게 우유와 고기, 심지어 옷감을 어떤 식으로 제공해 주는지 보여 주고 있다(197쪽 참조). 그들이 가진 모든 것은 존재의 이유가 있었다.

　　인도에는 부처의 삶에서 가장 성스러운 세 개 지역이 전부 존재한다. 그래서 맥커리는 1999년과 2001년 사이에 수도 없이 인도에 드나들었다. 때로는 특정한 축제를 촬영하기 위해 갔으며, 때로는 부처와 관련된 아주 중요한 장소를 방문하기도 했다. 그중 한 곳이 비하르Bihar의 부다가야Bodh Gaya였다. 이곳은 신성불가침한 장소로, 역사적인 부처인 싯다르타 고타마Siddhartha Gautama가 깨달음을 얻었다는 보리수나무가 있는 곳이다. 2000년 맥커리가 그 지역을 방문했을 때는 마침 매년 2월에 그곳에서 열리는 티베트인의 기도 축제 기간이었다. 이 기간 동안 수도승과 여승들은 나무 아래와 사원 주위에 공양의 뜻으로 수천 개의 초를 놓는다. 그리고 그는 땅거미 질 무렵 이 축제를 촬영했는데(218쪽 참조), 깜빡거리는 촛불과 황혼이 만들어 낸 짙은 황금빛이 그 장면 전체를 포근히 감싸고 있다.

　　순례자들이 엎드리고 있는 사진과 숭배의 장면들 중 유독 눈에 띄는 맥커리의 작품은 부다가야의 다실에 홀로 앉아 있는 수도승 사진이다(219쪽 참조). 그는 왼손에 코카콜라 병을 들고 있고, 오른손은 주먹을 꼭 쥔 채 무릎 위에 올려 두고 있다. 그의 뒤로 커다란 로고가 반사되어 보인다. "빛을 완벽하게 사용한 그 사진은 결국 보디랭귀지에 관한 것입니다"라고 맥커리는 말했다. 또한 이것은 두 개의 전혀 다른 세계가 만나는 깊은 자기

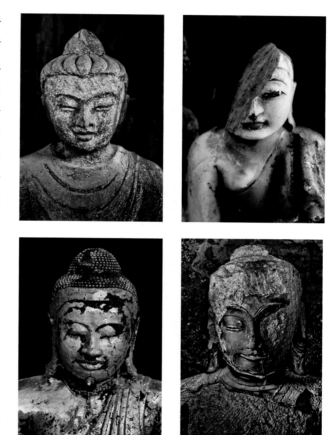

불상들, (시계 방향으로) 태국, 2004 / 버마, 2010 / 버마, 2011 / 버마, 2011

성찰의 장면이기도 했다.

　　맥커리는 서양인의 삶의 방식과 소비 패턴이 아시아 지역에 들어와서 전통적인 불교도의 수행에 영향을 끼치는 것과 마찬가지로 비교적 최근에 불교를 받아들인 서구에서 다소 다른 방향으로 인식하고 있는 불교의 모습을 사진에 담고 싶어 했다. 마치 동양에서 서양으로 이런 움직임이 옮아가는 것처럼 맥커리는 2003년 9월 뉴욕을 방문한 달라이 라마를 센트럴 파크에서 촬영할 기회를 얻을 수 있었다. 그와 달라이 라마는 이미 인도에서 두 번 마주친 바 있었다. 한 번은 1996년 다람살라에서(210쪽 참조), 다음은 2001년 카르나타카에서였다. 두 번째 만났을 때 맥커리는 티베트 지도자의 특별한 자질을 알아챘으며, 그 만

달라이 라마와 스티브 맥커리, 인도, 1996

남은 그가 불교 이야기에 깊은 관심을 가지도록 만들어 주었다. "당시에 달라이 라마와 그의 수행단에 동행한 외국인은 내가 유일했습니다. 티베트 사람들은 달라이 라마에게 옥수수 밭을 보여 주고 협동조합의 관료들과 직원들이 그의 주위에 모여 그들의 과업과 생산량에 대해 이야기하고 있었습니다. 그때 달라이 라마는 무리에 끼지 못하고 따로 떨어져 있는 몇몇 인도 노동자들에게 다가가 그들의 기분이 어떤지, 무엇을 하며 지내는지 물

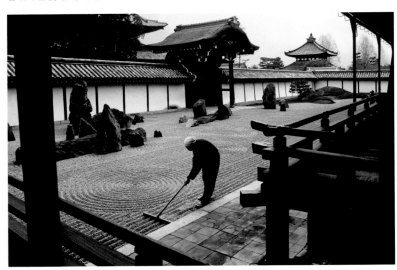

길 위의 불상, 방콕, 태국, 2004

모래를 조심스럽게 긁어 정리하고 있는 도후쿠지東福寺 젠 정원의 승려, 교토, 일본, 2004

었습니다. 어쩌면 그들이 보기에 그것은 아주 하찮은 일일지 모르겠지만, 그 장면은 진정 모두에게 마음의 동요를 일으키는 가장 완벽한 연민의 예라고 할 수 있었습니다."

뉴욕에서 달라이 라마와 그의 만남이 있고 나서 몇 달 뒤인 2004년 초에 맥커리는 전 세계를 가로지르는 불교의 행보를 보여 줄 이미지를 찾기 위해 일곱 개의 나라로 여행을 떠나는 작업을 시작했다. 첫 번째 여행지는 태국이었는데, 수도인 방콕에서는 어디에나 불교 도상이 넘쳐났고, 맥커리는 이를 사진에 담았다(왼쪽 참조). 그리고 일본 선종 절의 촬영에서는 깊은 평화와 고요 속에서 일반인들에게는 잘 알려지지 않은 공간들의 세세한 부분을 주목할 수 있었다. 그 절들은 보호구역으로 지정되어 있었으며, 이는 불교 수행이 일상생활에 거의 아무런 영향을 주지 못하는 혼란스러운 자본주의 세계와 극명한 대조를 이루었다(왼쪽 참조).

불교의 목적과 철학, 그리고 불교를 믿는 또 다른 광범위한 문화 사이에 존재하는 차이는 삶의 방식 전체를 아우르기보다는 단순히 수행을 통해 영적인 탈출의 형태로 이루어지는 미국에서 가장 명백하게 드러났다. 그럼에도 맥커리가 촬영한 다양한 종류의 미국인 불교도 모임을 살펴보면, 그들이 자신들의 종교 활동을 불교의 규율에 따라 살고자 하는 가장 일반적인 욕구와 통합시키기 위해 노력했음을 알 수 있다. 맥커리가 북미에서 가장 처음 방문했던 수도원은 캐나다의 노바스코샤Nova Scotia에서도 떨어져 있는 외딴 피정의 장소로, 일명 감포Gampo 수도원이라 알려져 있는 곳이었다. 그는 대서양이 내려다보이는 절벽 위 잔디밭에서 빨간색과 오렌지색 승복을 입은 수도승들이 야구를 즐기고 있는 장면을 촬영했다(211쪽 참조).

세계의 불교에 대한 맥커리의 기록은 각각 어떤 문화에 전파되는지에 따라 그 신앙의 교리가 그들이 원래 가지고 있던 전통과 관습에 맞춰 미묘하게 차용되거나 변형되는 모습을 보여 주었다. 불교를 오직 하나의 종교라 여기는 것은 그 종교가 가진 토착화의 특징을 간과하고 있는 것이다. 그렇지만 또한 맥커리의 사진이 밝히고 있듯이, 연민을 가지고 살아야 한다는 믿음의 원칙을 준수하는 사람들 모두의 마음속에는 분명 공통된 바람이

쉐다곤Shwedagon 불탑 엽서, 랑군, 버마

맥커리의 촬영 비용 영수증. 각각 폰 니아 신Pon Nya Shin 불탑,
만달레이 마하무니Mandalay Mahamuni 불탑, 인레이 쉐 인
타인Inlay Shwe Inn Tain 불탑, 버마

감포 수도원의 야구하는 수도승들, 노바스코샤, 캐나다, 2004

훈련 중인 소림사 수도승들, 정저우鄭州, 중국, 2004

강요도 존재하지 않고, 각 사진들은 온기와 솔직함으로 주제에 접근한다. 이것은 그가 미국의 불교 신자를 촬영할 때 더 분명하게 나타났는데, 그가 친근함을 무기로 그들에게 다가간다면 작업은 더욱 수월했을지 모르지만 그는 그것도 엄연히 그들이 가진 삶의 방식을 무시하는 것이라 생각했다. 이와 같이 맥커리의 감정 이입은 흔하지 않은 것으로, 항상 피사체와 적당한 거리를 두고 무관심하게 대하는 중에 자연스레 배어 나온다.

불교와 사진 사이에는 아주 강력한 상관관계가 존재한다. 무엇을 하든 계속해서 염두에 두고 있어야 한다는 것, 다른 사람들에게 자신을 열어 보일 수 있어야 하는 것, 그러면서 동시에 짧은 찰나의 순간을 중요하게 여길 필요가 있다는 것이 사진 촬영의 미학과 명상 수행의 공통점이라고 할 수 있다. 그러므로 불교에 관한 끝없는 탐닉이 맥커리의 직업적 행보에 많은 영향을 주고 있다는 것은 전혀 과언이 아니다. 사진이 가지는 영향력에 대한 그의 생각은 "내 사진을 통해서 다른 이들이 이 세계의 새로운 모습을 둘러볼 수 있는 기회를 가지면 좋겠습니다"라는 그의 말에서 유추할 수 있다. 그리고 이것은 어쩌면 다음과 같은 부처의 말씀을 환기하는 것이라고도 할 수 있다. "수천 개의 초는 단 하나의 초로 불을 밝힐 수 있지만, 그렇다고 해서 그 초의 수명이 짧아지지는 않습니다. 행복이란 나눈다고 해서 줄어드는 것이 아닙니다."

있다. 물론 달라이 라마의 말을 깨닫는 것도 그중 하나다. "만약 다른 사람들이 행복하기를 바란다면 자비와 연민을 행하고, 만약 당신 자신이 행복하기를 바란다면 그때도 자비와 연민을 먼저 행하라." 그래서 맥커리는 단순히 사진을 찍는 데서 멈추지 않고 조금 더 공적인 수준까지 그의 사진을 끌어올리고자 했다. 맥커리의 사진들은 모두 심사숙고한 주제를 다루고 있으며 어떤

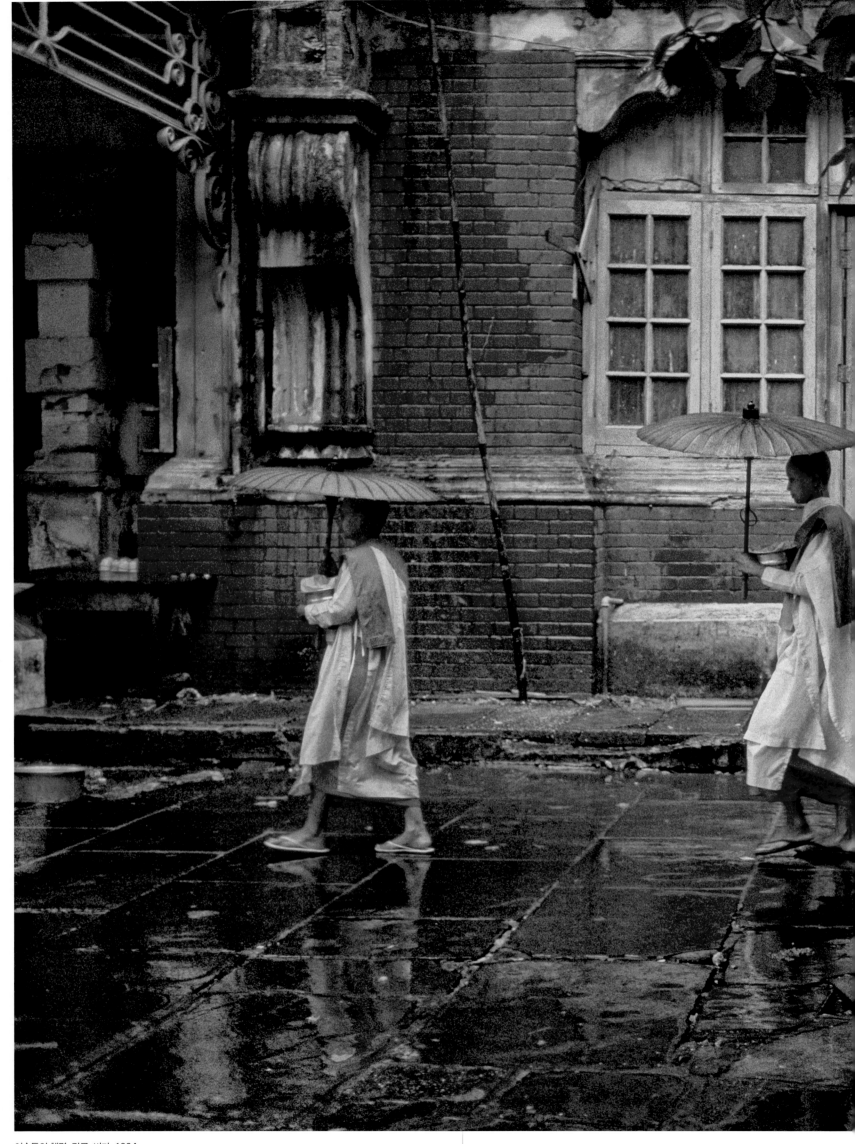

여승들의 행렬, 랑군, 버마, 1994

부처의 발자취를 넘어서

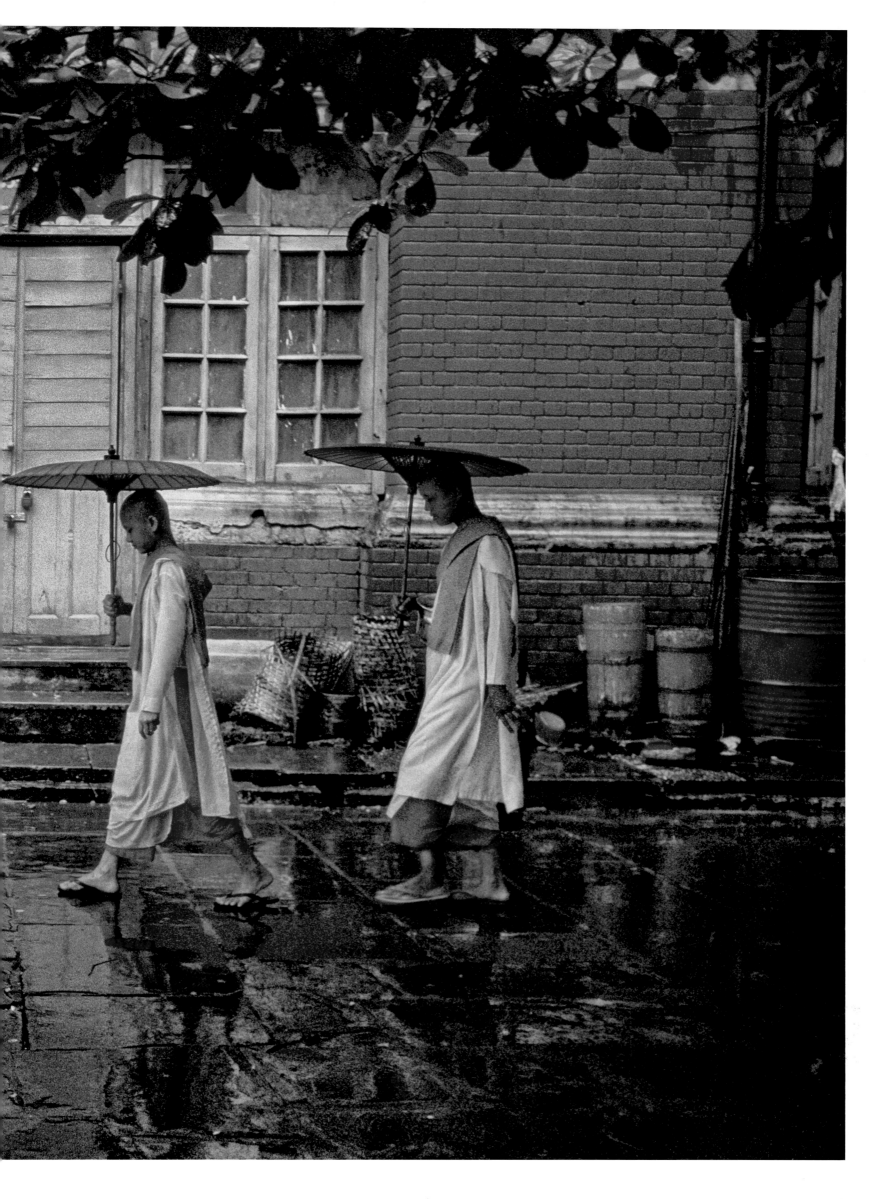

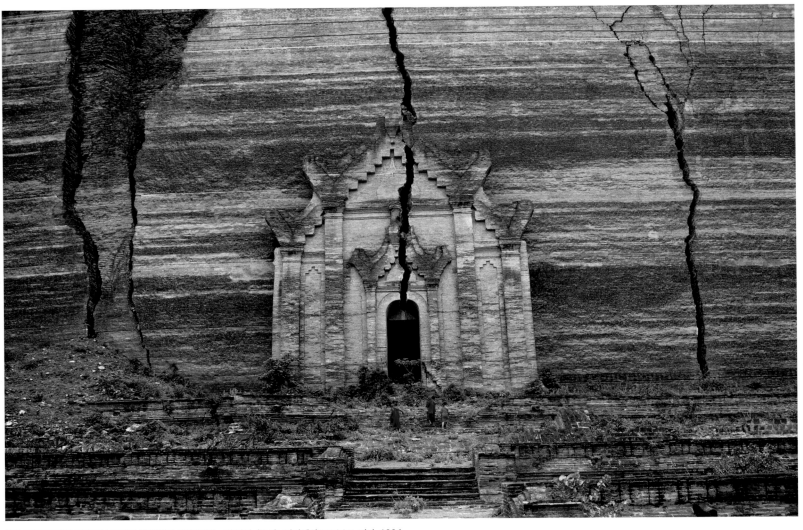

1839년에 발생한 지진으로 균열이 생긴 밍군 탑을 오르는 세 명의 수도승, 만달레이Mandalay, 버마, 1994

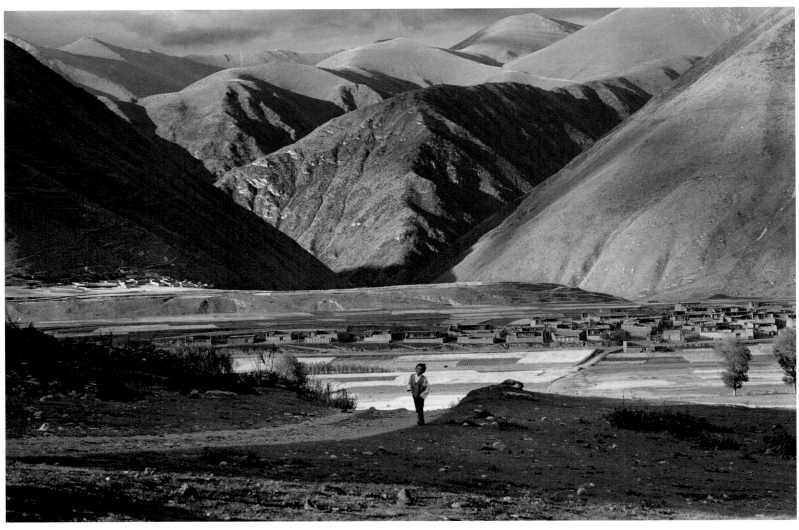

간즈 근처 평원을 가로질러 걷는 어린 소년, 티베트, 2001

부처의 발자취를 넘어서

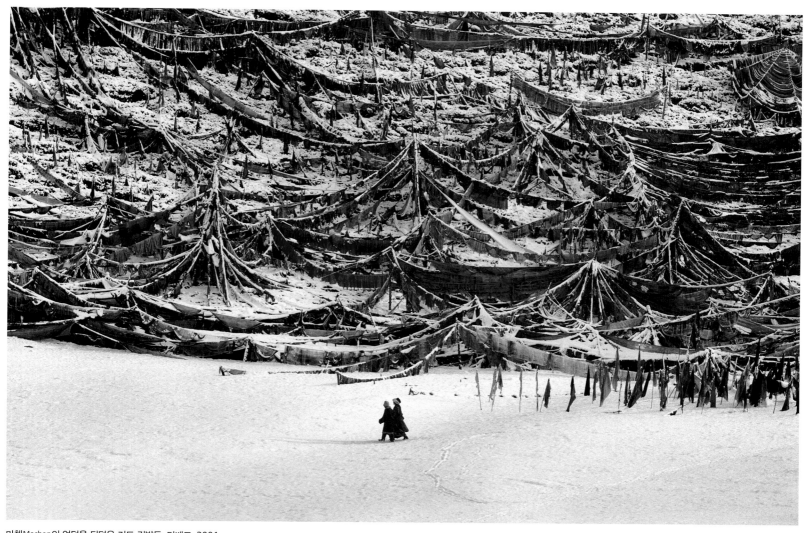

마첸Machen의 언덕을 뒤덮은 기도 깃발들, 티베트, 2001

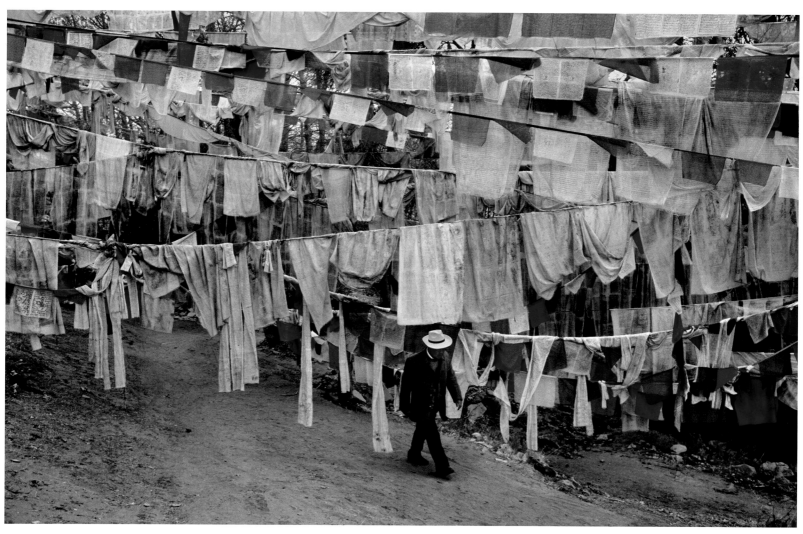

수백 개의 기도 깃발 아래로 걷는 한 남자, 라사, 티베트, 2000

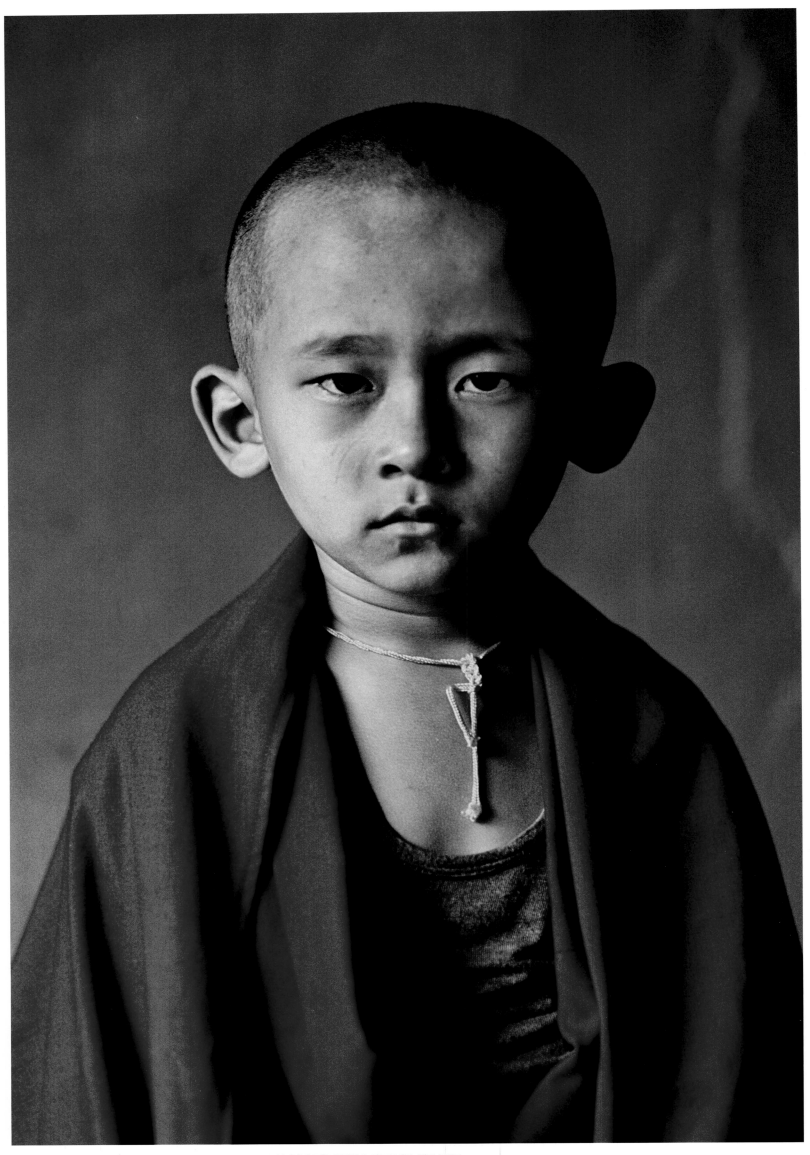

어린 린포체Rinpoche(티베트 불교에서 환생한 영적 지도자를 뜻함―옮긴이 주), 사키아 수도원, 빌라쿠페, 카르나타카, 인도, 2001

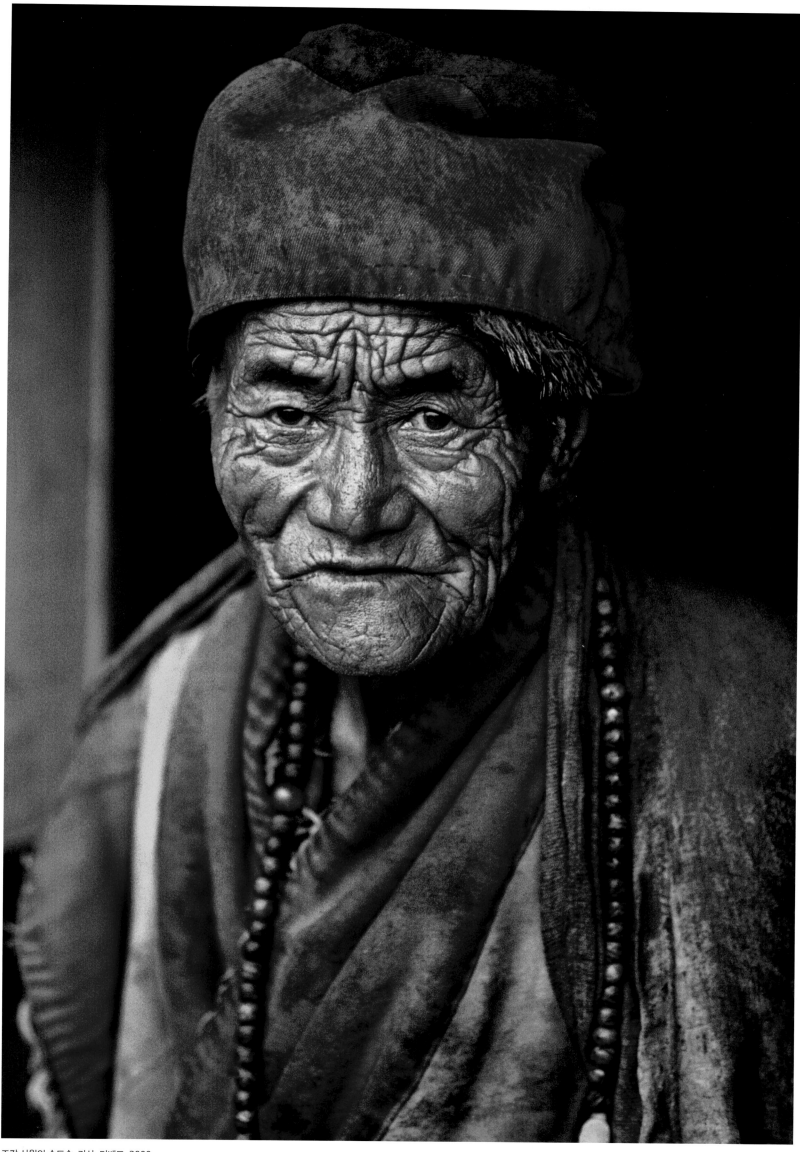

조캉 사원의 수도승, 라사, 티베트, 2000

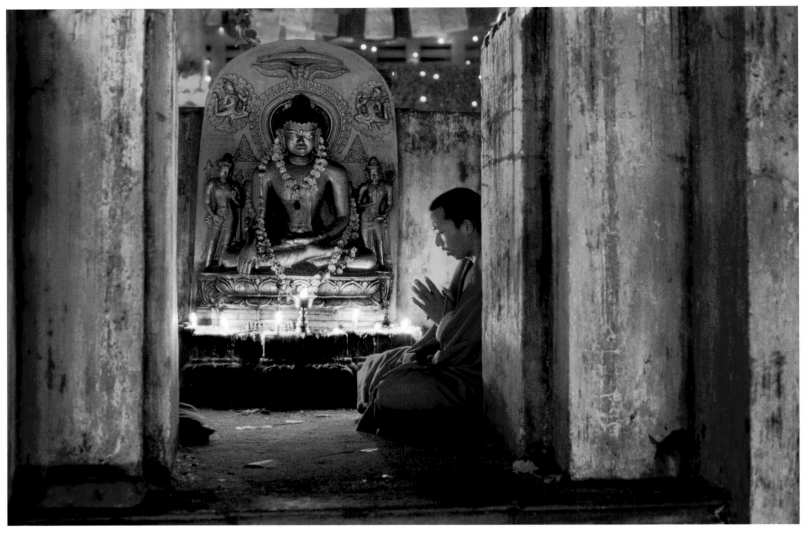

부처가 깨달음을 얻은 보리수나무가 있는 곳에서 열리는 티베트의 기도 축제, 부다가야, 인도, 2000

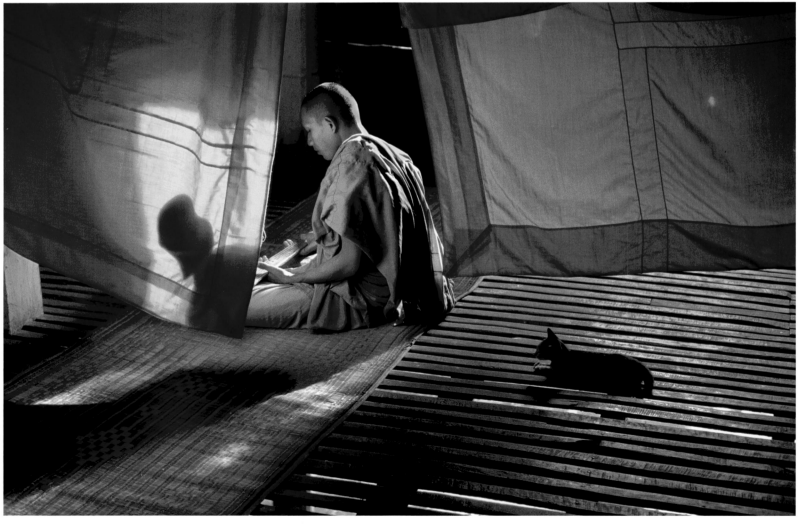

늦은 오후에 아라냐프라텟Aranyaprathet의 수도원에서 불교 경전을 공부하는 수도승, 태국, 1996

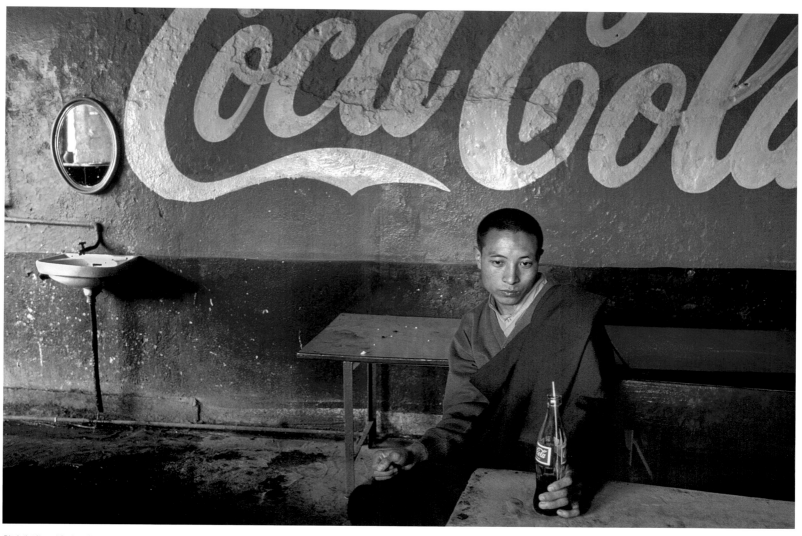

찻집에 있는 젊은 수도승, 부다가야, 인도, 2000

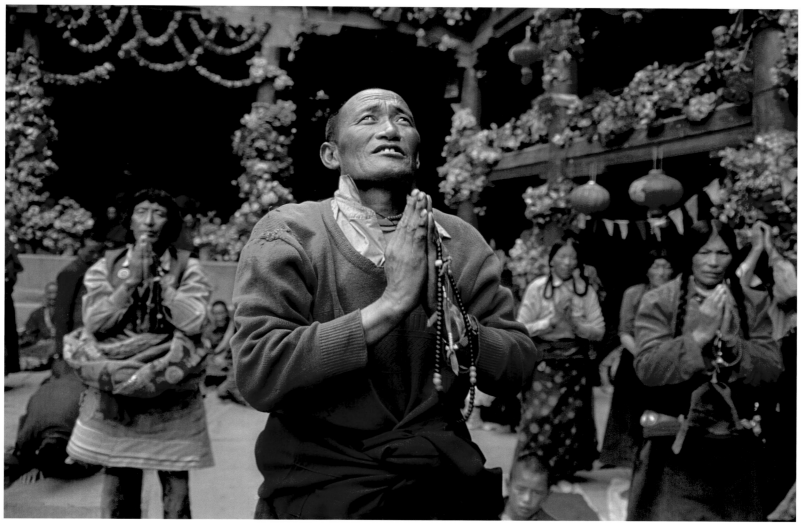

라룽가르의 순례자들, 캄, 티베트, 2001

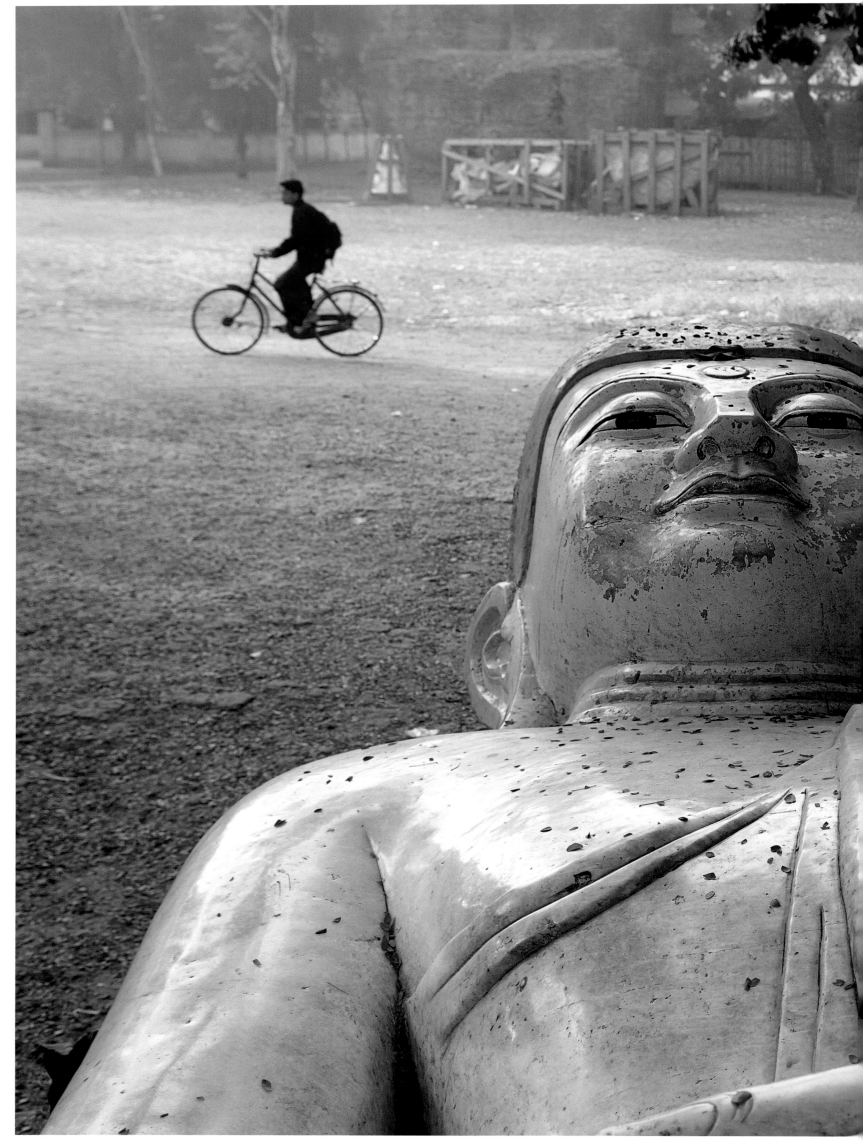

만달레이의 불상, 버마, 2008

부처의 발자취를 넘어서

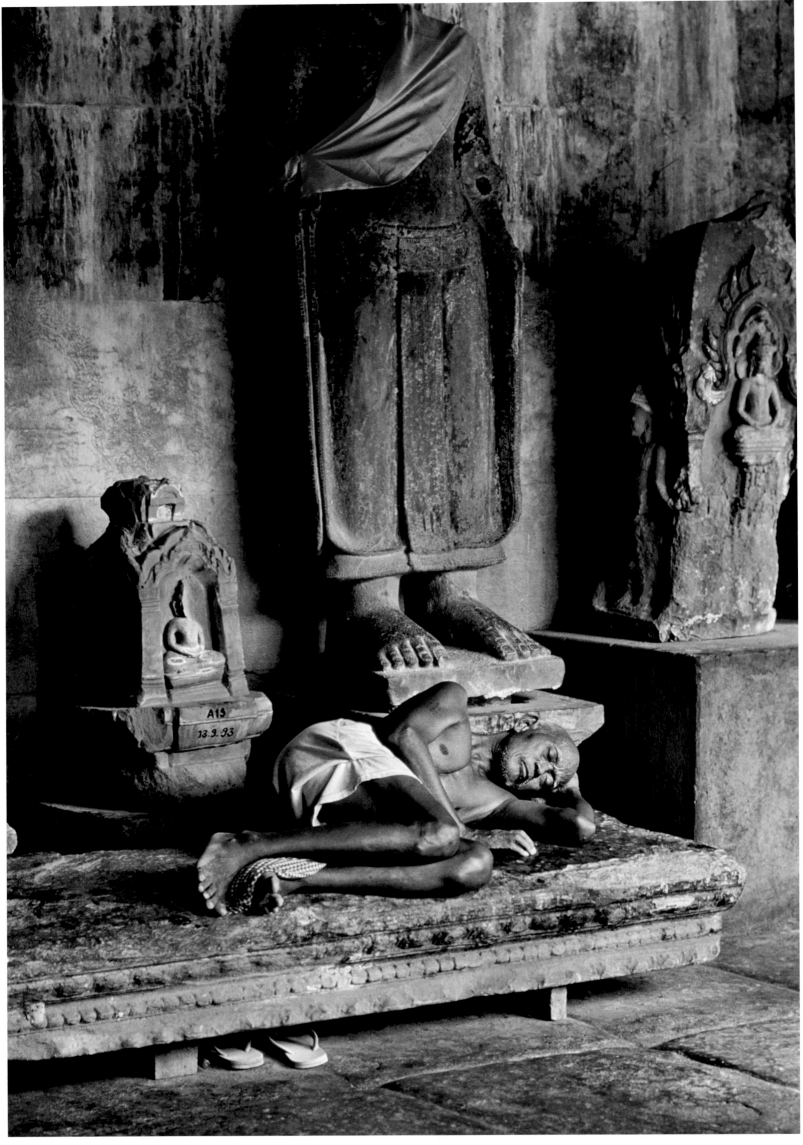

앙코르와트 사원에서 자고 있는 노인, 앙코르, 캄보디아, 1999

부처의 발자취를 넘어서

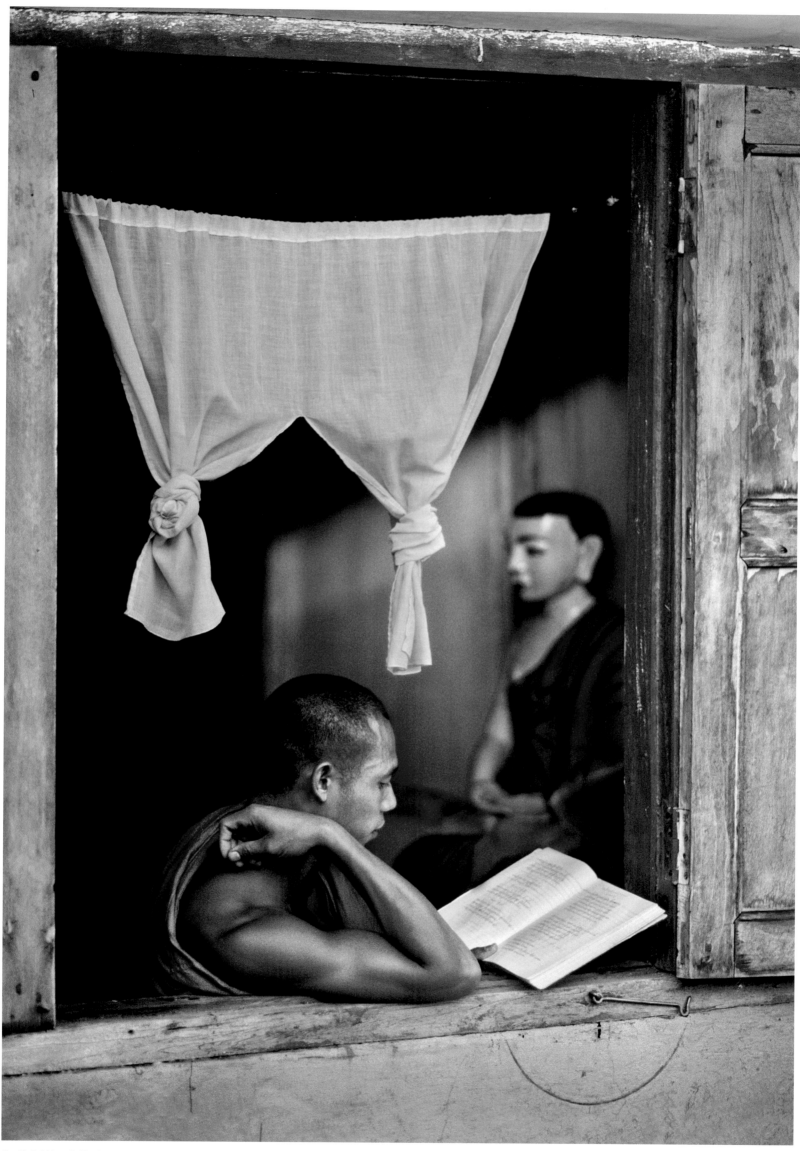

수도원에서 불교 경전을 읽고 있는 승려, 랑군, 버마, 1985

골든 락에서 기도하는 수도승들, 카익토, 버마, 1994

부처의 발자취를 넘어서

**줄거리**
하자라족은 아프가니스탄 인구의
약 1/5을 차지함에도 불구하고
지리적으로, 민족적으로, 그리고
종교적으로 다른 지역과 완전히
분리되었다. 아프가니스탄에서
높은 비율을 차지하고 있는 수니파
탈레반으로부터 오랜 시간 억압받아 온
시아파 이슬람교도인 하자라족은 현재
아프가니스탄의 새로운 국면을 앞두고
벼랑 끝에 서 있다. 그럼에도 불구하고
스티브 맥커리는 그곳에서 생겨나고
있는 일종의 낙관주의를 목격했는데,
그것은 개선된 접근성과 기회, 그리고
영토에 대해 계속되는 박해에 시달리며
단단해진 그들의 놀라운 정신력에
뿌리를 두고 있다.

**날짜와 장소**
1985-2007
아프가니스탄

# 하자라족,
# 자국의 이방인들

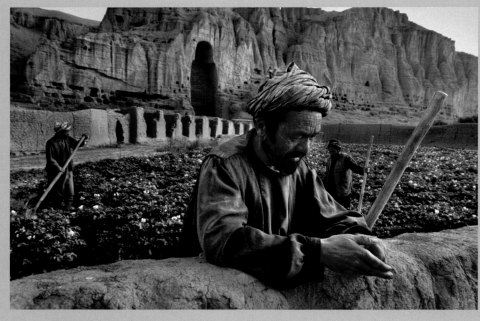

파괴된 바미안 부처 앞에서 농사를 짓고 있는 남자들, 아프가니스탄, 2006

카불의 한 동네 사진관에서 찍은 스티브 맥커리의 초상 사진,
아프가니스탄, 2006

『바미안 계곡The Valley of Bamiyan』 표지,
낸시 해치 듀프리Nancy Hatch Dupree
(아프가니스탄 관광청, 1967)

"피와 연기. 그것이 바로 하자라족의 이야기입니다." 한 지방 관료는 하자라족을 아프가니스탄의 소수민족으로서 19세기부터 시작된 박해와 적대감을 견뎌내고, 그 속에서도 끈질기게 그들의 문화와 종교적 전통을 지켜 나가는 사람들이라고 표현했다. 칭기즈 칸Chingiz Khan의 몽골로부터 내려온 페르시아어계의 하자라족은 오랜 세월 아프가니스탄 사회에서 이방인으로서 착취와 차별을 당했다. 그리고 그들이 가진 티베트인이나 네팔인에 가까운 아시아적 특성과 그들의 종교(시아파)는 대부분이 수니파로 구성된 아프가니스탄 땅에서 무자비한 박해를 받았다. 스티브 맥커리는 1979년 첫 아프가니스탄 여행 때 하자라족 사람을 알게 되었고 그를 촬영할 수 있었다. 하지만 모하마드 나지불라Mohammad Najibullah의 공산 정권이 붕괴된 1992년이 되어서야 비로소 카불의 서쪽 지방이면서 아프가니스탄 중앙의 고산지대인 하자라자트Hazarajat로 진입할 수 있었다. 맥커리는 그때부터 그들의 생애와 문화를 기록하기 시작했다. 이 지역으로의 첫 방문이 유독 의미가 특별했던 것은 소련을 배후에 둔 정부가 적극적으로 포섭하려 했던 부족 중에 하자라족이 포함되어 있다는 사실 때문이었다. 이로 인하여 정부와 대치 중인 다른 민족들로부터 하자라족은 마치 적인 것처럼 여겨지고 있었다.

아프가니스탄은 맥커리의 첫 방문이 이루어진 1979년에도(8-25쪽 참조) 위험 지역이었지만, 그는 1992년 정권 붕괴 상황에서도 이것이 별반 나아지지 않으리란 것을 알았다. 항상 군벌과 부족들의 권력 다툼이 있었기 때문이다. 언제나 맥커리의 프로젝트에는 그 지역 해결사들이 중요한 역할을 했지만, 이번만큼은 더욱 중요했다. 왜냐하면 그가 아프가니스탄으로 진입하는 것이 생사와 직결되었기 때문이다. "나는 꽤 많은 시간을 아프가니스탄에서 보냈기 때문에 외국인과 일해 본 적 있는, 그리고 내가 믿을 만한 기자나 사람들을 알고 있었습니다. 당신의 해결사나 조수는 어느 길을 택할지, 언제 멈추지 않고 마을을 지날지, 어떻게 행동해야 눈에 띄지 않을지 등을 알고 있어야 합니다. 당신의 목숨은 그의 손에 달려 있고, 크고 작은 모든 선택은 엄청난 결과로 이어지게 됩니다." 아프가니스탄에서의 프로젝트는 사전 계획을 많이 짤 필요가 없다. "나는 철저히 준비했지만,

그곳에 가면 늘 계획을 수정해야 했습니다. 그곳에서 어떤 일이 벌어지고 있는가를 아는 방법은 그저 그곳에 가는 수밖에 없습니다. 작년 혹은 지난달의 뉴스는 아무 의미도 없습니다. 그저 며칠 혹은 일주일 내의 소식만 유용하게 쓰일 수 있습니다. 문이 열리고 닫히는 가운데 기회는 경고 없이 생겨납니다. 또한 사람들은 늘 강도와 살해의 위협을 받기에 당신은 그곳이 얼마나 위험한 곳인가를 알아야 합니다. 나는 결국 모든 준비를 마쳤지만, 가장 중요한 문제인 좋은 조수를 구하는 일이 남아 있었습니다."

모든 위험을 지나 험하지만 아름다운 산과 계곡으로 이루어진 힌두쿠시 산맥에 도달했을 때 맥커리는 하자라족의 '아주 따뜻하고 친절한 환대'를 받았다. 그가 이번 여행을 비롯하여 그 후 계속해서 그곳을 방문했을 때 찍었던 사진의 상당수는 인물 사진이었는데, 이는 찰나의 순간에 잡아낸 그들에 대한 세심한 연구라 할 수 있었다. 이 사진들, 특히 아이들의 사진에서 그들의 눈은 강렬하고 호기심 넘쳤으며, 때로는 경계하지만 그 모습이 자연스럽고 진실하게 보였다(236-237쪽 참조). 1992년 여행의 주요 목표 중 하나는 하자라족이 그들의 수호자로 여기는 바미안 석불Bamiyan Buddhas을 사진에 담는 것이었다. 한 사진에서 석불과 석불을 둘러싼 동굴에 마지막 한 줄기 황혼의 빛이 비치고 있는데, 그 아래에 있는 목수들의 작업장에서는 활활 타는 불빛이 보인다(228쪽 참조). 그때 맥커리는 이 두 구의 불상이 훗날 탈

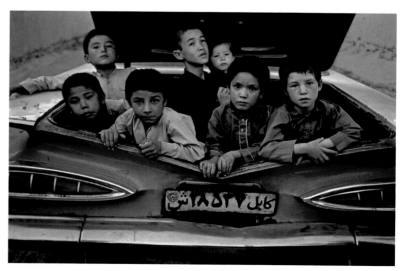

택시 트렁크에 탄 아이들, 카불, 아프가니스탄, 1992

맥커리의 아리아나 아프간 항공Ariana Afghan Airlines
탑승권, 2006

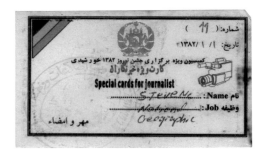

취재를 위한 맥커리의 특별 확인증, 아프가니스탄

맥커리의 여권에 사진이 있는 면, 2005-2007

레반 광신주의의 상징으로 2001년 3월에 파괴되리라는 것은 전혀 생각지 못하고 있었다. 그는 "그 불상들은 하자라족의 관광 수입에서 가장 중요한 역할을 하고 있었습니다. 그러한 불상을 망가뜨렸다는 것은 하자라족에게는 경제적 손실뿐 아니라 탈레반에 의해 신성모독을 당했다는 의미가 더해져 더욱 심각한 타격으로 받아들여졌습니다."

맥커리는 1992년에 바미안과 하자라자트의 마을에서 2주를 보낸 뒤 다시 카불로 향했다. 이 여행의 위험은 그가 각기 다른 민족으로 이루어진 마을들을 지날 때 현실화되었다. 대다수의 주민들은 파슈툰족Pashtun으로, 탈레반의 뿌리가 된 부족이다. 그들은 대부분 외국인을 극도로 혐오하는데다가 특히 시아파 하자라족에 커다란 반감을 가지고 있다. 그런 마을 중 한 곳에서 그

2001년 탈레반에 의해 석불이 파괴되기 전 바미안의 목수 작업장,
아프가니스탄, 1992

는 무장 게릴라들에게 붙잡히기도 했다. "나는 통행 허가증을 가지고 있었습니다." 그는 당시를 떠올렸다. "하지만 그들은 전혀 아랑곳하지 않았고, 우리는 몇 시간 동안이나 억류되어 있었습니다. 그때 우리는 믿을 수 없을 정도로 불안했는데, 그것은 앞으로 어떤 일이 벌어질지 몰랐기 때문이었죠. 인질이 되거나 총에 맞거나 최악의 경우 참수될 수도 있었습니다. 이런 여행에서 가장 좋은 시나리오는 그저 강도를 당하는 것입니다. 그리고 가장 나쁜 시나리오는 그들이 당신을 죽이고 귀중품을 빼앗는 것이죠. 하지만 결국에 우리는 풀려났습니다." 맥커리는 최악의 상황은 벗어났다고 생각했으나 다음 날 아침 다시 총으로 위협하는 무장괴한에게 강도를 당했다. "그들은 우리가 한 번 붙잡힌 적이 있다는 사실을 알았을 것입니다. 그들에게 외국인은 시계나 라디오, 혹은 돈을 가지고 있는 만만한 표적이기 때문입니다."

1992년에 공산 정권이 붕괴되고, 1996년에 탈레반 정권이 세워지기까지 아프가니스탄은 혼란과 무정부주의에 휩싸였다. 그럼에도 불구하고 맥커리는 자주 아프가니스탄을 드나들었다. 1994년 말 탈레반은 아프가니스탄 남부에서 주도적인 정치 세력으로 권력을 잡았고, 1996년에 수도 카불을 점령했다. 얼마 지나지 않아 하자라자트 또한 외부에서 접근하기 어려운 지역을 빼놓고는 전부 탈레반의 지배를 받게 되었다. 대부분의 하자라족 사람들은 이란이나 카불에 자리한 하자라족 구역으로 떠났고, 하자라자트에 남은 사람들은 식량 부족과 잔인한 테러에 시달려야 했다. 그들의 마을은 불타 없어졌고, 많은 사람들이 산을 넘어 도주하다 추위를 견디지 못해 동사했다. 그리고 뉴욕의 세계무역센터 테러에 대응하여 2001년 10월 미국은 아프가니스탄을 침공했고, 맥커리는 하는 수 없이 그다음 해에 돌아와야 했다.

그의 작업 전반을 살펴보면, 프로젝트들 중 다수는 그가 이미 가 봤거나 혹은 경험해 봤던 장소들과 관련되어 있다. "나는 촬영하고 싶은 상황, 장소, 사람들이 적힌 긴 리스트를 가지고 있습니다. 나는 수많은 장소들을 다녀봤고, 시간이 지나면서 각각의 작업들은 개별적인 프로젝트의 독립된 시리즈라기보다는 전체적인 연속성을 지니게 되었습니다." 이미 그에게 큰 인상을 남겼던 그곳의 사람들과 상황을 기록하겠다는 열망으로, 그

하자라족, 자국의 이방인들

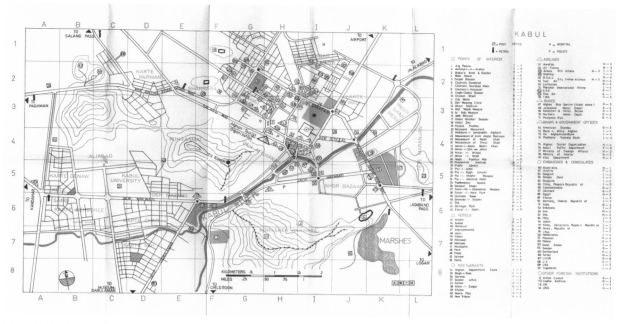

『아프가니스탄의 유적 안내서A Historical Guide to Afghanistan』의 카불 시내 지도, 낸시 해치 듀프리, 초판(아프가니스탄 관광청, 1970)

리고 특히 하자라족이 처한 끊이지 않는 어려움을 기록하겠다는 일념으로 그는 2006년과 2007년에 다시 아프가니스탄으로 돌아간다. "저는 이야기를 이어 나가기 원했습니다. 왜냐하면 하자라족은 겪지 않아도 되는 박해를 당하고 있었기 때문입니다. 그들은 다수인 수니파에 의해 이단으로 몰렸고, 그들의 사회적 지위는 인도의 달리트, 즉 불가촉천민과 같았습니다. 미군과 나토NATO군의 투입에도 불구하고 여전히 탈레반의 영향력은 커져가고 있으며, 하자라족은 다시 끔찍한 고난을 겪을 것입니다."

맥커리는 하자라족이 탈레반과 그 이전 정권에 당했던 부당함에 충격받았고, 사진 속 이야기를 통해 세계의 관심을 끌어보고자 했다. "때로는 차별이 명백히 드러납니다. 사람들은 지저분한 빈민가나 심지어 동굴에서 살고 있죠. 물론 이런 차별은 미묘하게 드러나기도 합니다. 이 사람들은 철저히 무시당해 왔고 더는 견딜 수 없는 지경에 이르렀습니다. 그들 또한 아프가니스탄 국민으로서 다른 사람들과 마찬가지로 인간으로서의 존중과 존엄성을 보장받아야 할 권리가 있다고 생각했습니다."

맥커리는 바미안 주로 돌아가 그들의 고향에 살고 있는 하자라족을 카메라에 담았고, 카불 하자라 구역에 살고 있는 하자라족을 기록했다(오른쪽 참조). 탈레반의 지배를 받는 하자라자트에 있을 때보다 카불에서의 삶이 그들에게는 더 나아 보였지만, 차별은 여전히 광범위하고 심각하게 퍼져 있었다. 그리고 대다수의 사람들은 저임금 또는 모두가 기피하는 노동을 하며 살아가고 있었다. 맥커리의 사진은 이와 같이 도시 속 하자라족의 삶을 낱낱이 파헤쳤는데, 상당수는 전쟁 난민으로 살아가거나 도로를 청소하고, 거리에서 행상을 하거나 카트를 끌며 고물을 주워 살고 있었다. 이런 일을 하는 노동자들을 흔히 '하자라 같은 일을 하는 사람'이라고 불렀는데, 이것은 모욕적으로 '당나귀'와 같은 가축을 뜻하는 단어로 쓰였다. 맥커리는 이러한 하층민 노동자들 중에서 특히 하찮은 일을 하는 아이들의 사진을 찍을 수 있었다(234쪽 참조). 그중 몇몇은 거리에서 빵과 담배를 팔았고, 다른 아이들은 사탕 공장에서 일하고 있었다(240-241쪽 참조). 하지만 하자라족은 교육의 측면에서는 남자아이들과 여자아이들에게 차별을 두지 않았다. 하자라족은 아프가니스탄 전체 인구

의 약 20%만을 차지하는 부족이지만, 하자라족 학생들은 아프가니스탄 전체 대입 수험생 중 1/3 이상을 차지하고 있다. 맥커리의 사진에 담긴, 카불과 바미안에서 학교를 다니는 아이들의 얼굴에서 배움에 대한 강한 열망을 볼 수 있다(230쪽 참조). 그럼에도 불구하고 높은 교육비를 감당하지 못하거나 마땅한 직장을 구할 가망이 없는 일부 아이들은 남들보다 일찍 어른이 되곤 한다. 이는 맥커리의 사진 속 카불의 한 마을 검문소에서 경비를 서고 있는 열네 살짜리 아이를 보면 알 수 있다. 아이의 자신감 넘

카불의 작은 상가 안에서 뛰고 있는 젊은이, 아프가니스탄, 2007

풀리쿰리Pol-i-Khumri에 사는 가족이 먹을 빵을 사는 소년, 아프가니스탄, 1992

아프가니스탄 전화카드 : 500과 1000유닛

아프가니스탄 은행 지폐: 20과 100아프가니

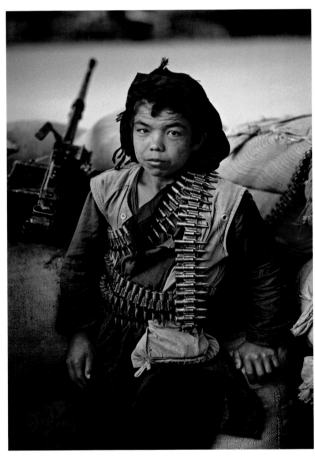

경비를 서고 있는 하자라족 소년, 카불, 아프가니스탄, 1993

하자라족 학생들, 바미안, 아프가니스탄, 2007

치는 자세와 침착함은 어떤 의미로는 권위를 풍기는 것처럼 보이는데, 다른 또래 아이들에게서는 쉽게 찾아볼 수 없는 모습이다(왼쪽 참조).

하자라족의 특별한 무슬림 전통은 다수의 파슈툰족 수니파에게는 신성모독으로 간주되지만, 그런 위험에도 불구하고 그들은 시아파 의식을 계속 이어 나가고 있다. 수년 동안 지역의 정보원과 관계를 두텁게 만들어 둔 결과, 맥커리는 이러한 의식을 참관하고 촬영할 수 있는 허락을 받았다. 이 의례에는 예언자 무함마드의 손자인 이만 알 후사인 이븐 알리Iman Al Husain ibn Ali의 죽음을 기리기 위해 행해지는 연례 의식, 말하자면 자신의 몸에 상처를 내는 의식(탓비르Tatbir라고 불린다)이 포함되어 있었다. 팽팽한 긴장감이 감도는 가운데 맥커리는 더 가까이에서 찍기 위해 자리를 옮겼고, 칼날이 달린 쇠사슬을 휘둘러 등에 상처를 냄으로써 죽음을 애도하는 의식을 하는 남자를 포착할 수 있었다(231쪽 참조). 그를 계속 응시하면서도 맥커리는 이 종교적인 수난 의식에 겁먹지 않았고, 그 남자의 피는 그의 머리와 등을 타고 흘러내렸으며 심지어 카메라 렌즈에까지 튀었다. 다른 사진에서는 한 남자가 애원하듯 손을 내밀면서 하늘을 바라보며 경배하고 있다(231쪽 참조). 이것은 종교적 염원을 담은 아주 강력하고 상징적인 이미지였다.

하자라족의 인지도를 높이고 그들이 처한 불평등을 널리 알리는 것 이상으로 맥커리는 그들에게 현실적인 도움을 주고 싶었다. 이를 위해 2005년에 그는 가족과 친구들을 모아 이매진아시아ImagineAsia를 설립했다. 이는 비영리 단체로서 그 지역 아이들에게 교육과 학습 자료, 기초 의료 서비스를 제공한다. "이것은 하자라 사람들이 살고 있는 아프가니스탄 바미안 지역에 따뜻한 옷과 책, 연필, 그리고 노트를 제공하려는 작은 움직임입니다. 이 움직임은 필요한 물건과 돈을 그들에게 직접 전달하는 간단한 방법이 될 것입니다. 그들이 교육에 가치를 두는 것은 분명 그것이 긍정적인 방향으로 사용될 것임을 의미합니다. 이매진아시아의 노력의 결과로 지역 아이들과 학생들이 책을 받았으며, 무엇보다도 중요한 것은 카불에 아이들과 그들의 어머니들을 위한 강좌를 개설할 수 있었다는 것입니다. 더 나아가 이매진

맥커리의 식당 영수증, 헤라트 레스토랑Herat Restaurant, 샤레-나우Share-Naw, 카불,
아프가니스탄, 2006

사이드 알람Said Alam 상점 영수증, 카불,
아프가니스탄, 2006

아시아는 현재 미국에서 대학을 다니고 있는 하자라족 여학생들의 학비를 지원할 수 있게 되었습니다."

하지만 맥커리는 하자라족의 고난이 하루아침에 끝나지 않을 것임을 잘 알고 있다. 수백 년에 걸친 근본주의자들과의 종교적 대립이 하자라족에 대한 뿌리 깊은 편견을 격화시켰고, 최근 하자라족에게 찾아온 평화는 찰나에 비유할 수 있을 만큼 일시적인 것이며 그 힘도 아주 미약한 수준이다. "하자라족은 이슬람 근본주의자들이 장악하기 전까지 다른 부족과 함께 살았습니다. 지난 10년간 비약적으로 발전한 점은, 그들이 전보다 더 많은 학교와 더 나은 의료 서비스를 가질 수 있었다는 것입니다. 하지만 앞으로 탈레반이 다시 영향력을 행사한다면 무슨 일이 일어날지는 장담하기 어렵습니다." 그럼에도 불구하고 맥커리가 결과적으로 가장 만족스럽게 생각하는 것은 그의 작업을 통해서 30년 동안 마음의 문을 닫아 왔던 지역에 장기적인 변화를 일으켰다는 것이다. "내 생각에 사진의 중요한 요소 중 하나는 어떤 문제에 사람들의 이목을 끌게 만드는 것입니다. 그리고 더 좋은 것은, 그 결과로 사람들이 세상을 좀 더 낫게 만들도록 자극하는 데 있습니다." 스티브 맥커리와 아프가니스탄 하자라족과의 관계는 그가 집으로 돌아가는 비행기를 타는 날까지도 끝나지 않을 것이다. 그들의 문화에 대한 기록과 그들의 생활을 개선시키려는 노력을 통해 맥커리는 이 고대인들의 역사에서 매우 중요한 역할을 맡고 있다.

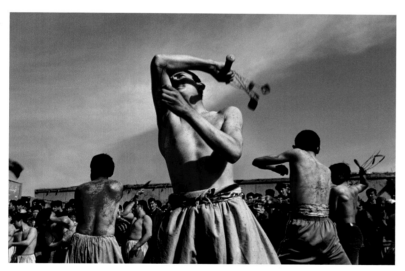

아슈라Ashura의 날에 자신의 몸을 채찍질하고 있는 한 신도, 아프가니스탄, 2006

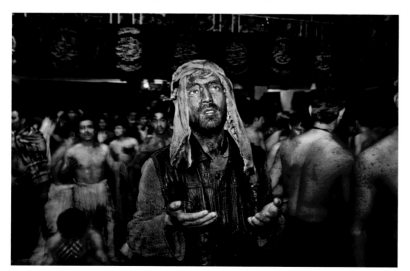

아슈라의 날에 하자라족 남성, 아프가니스탄, 2006

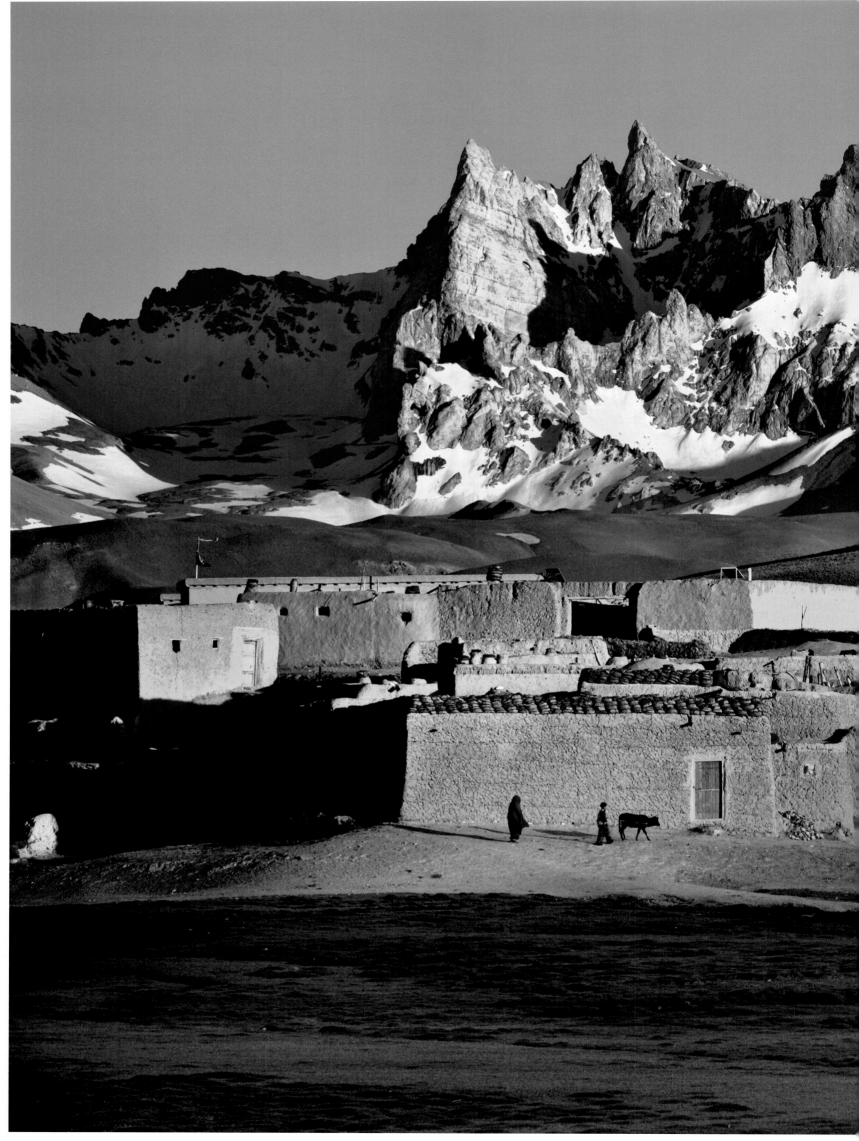

하자라자트, 아프가니스탄, 2007

하자라족, 자국의 이방인들

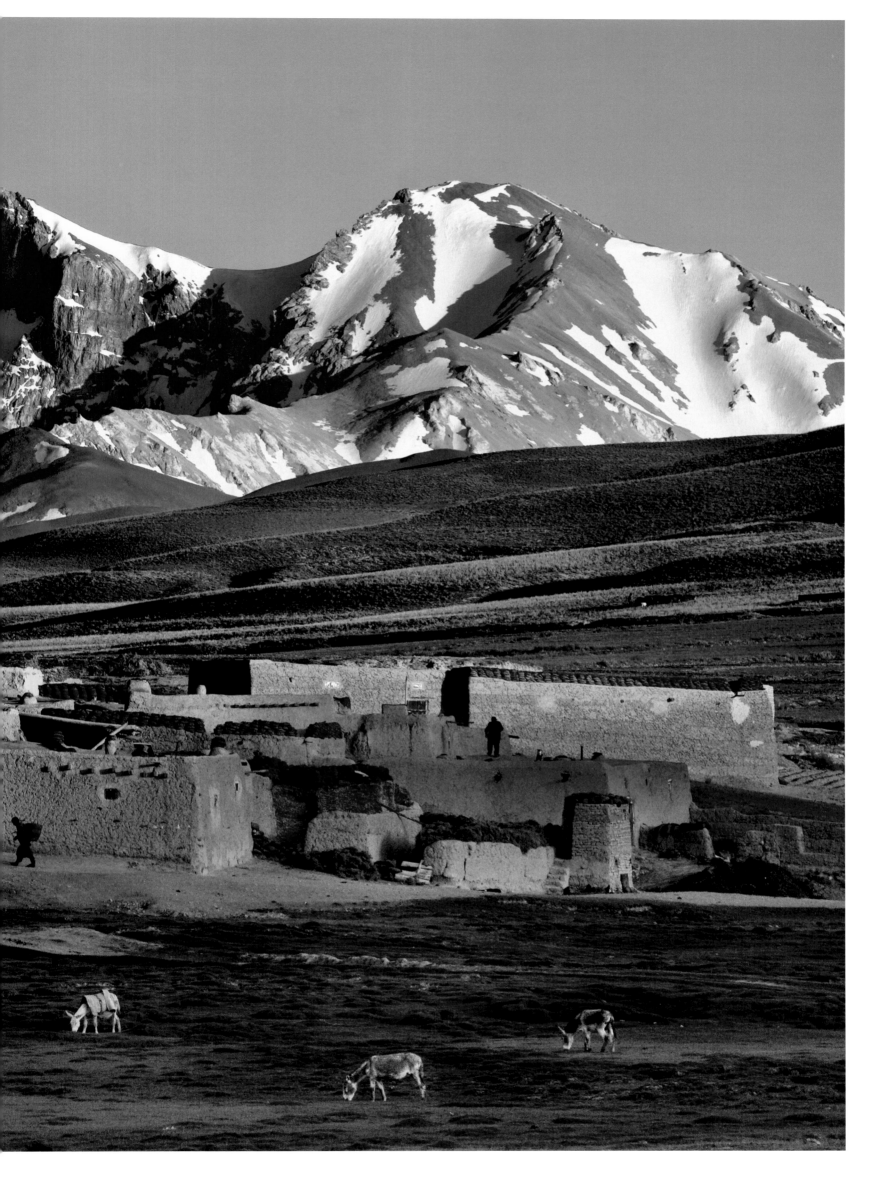

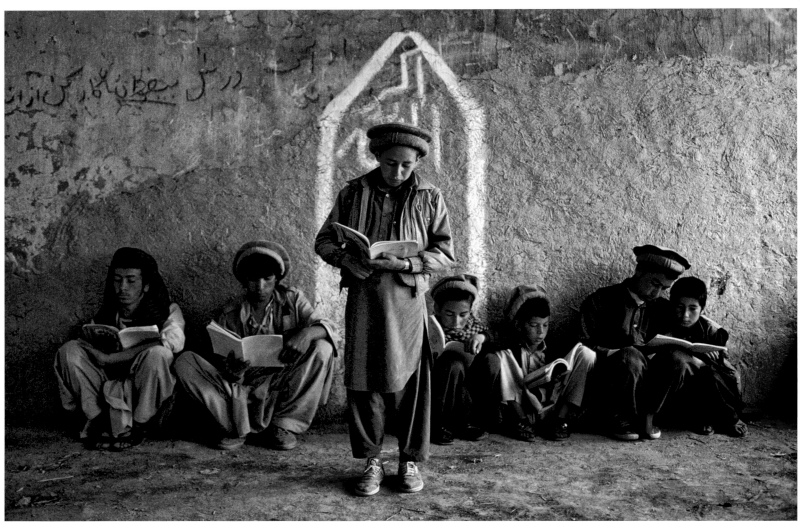

남학생들, 바미안, 아프가니스탄, 2002

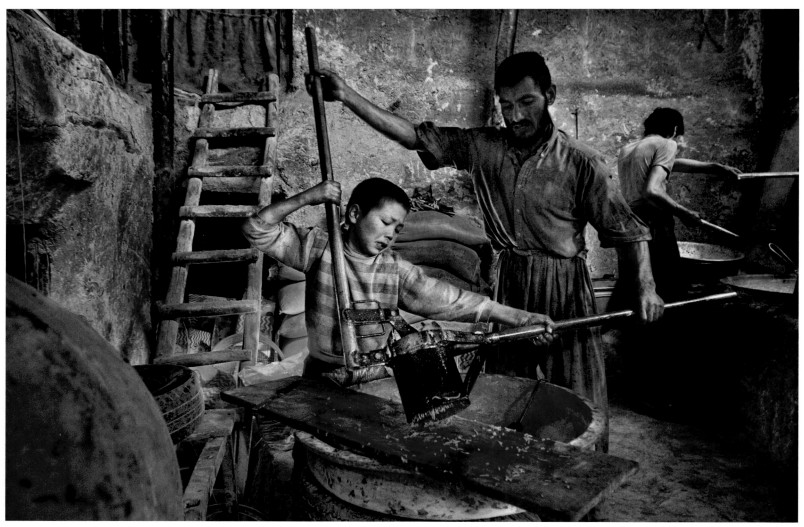

과자 제조 공장, 카불, 아프가니스탄, 2006

하자라족, 자국의 이방인들

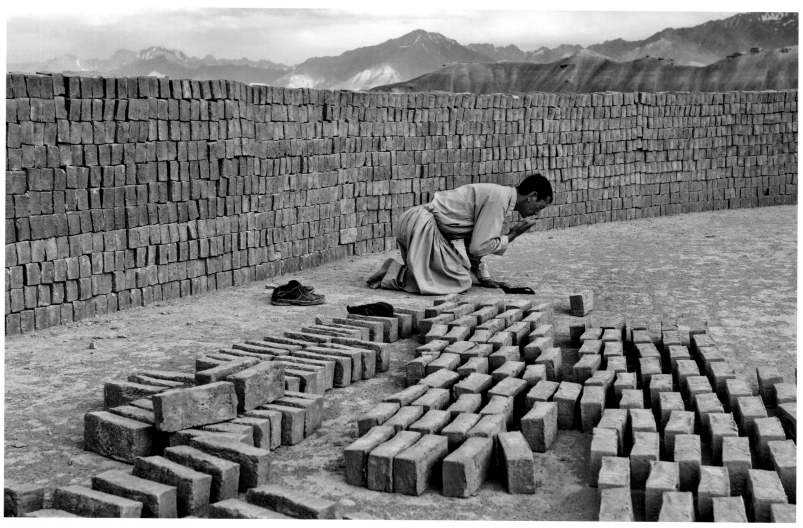

기도를 드리는 벽돌공, 바미안, 아프가니스탄, 2006

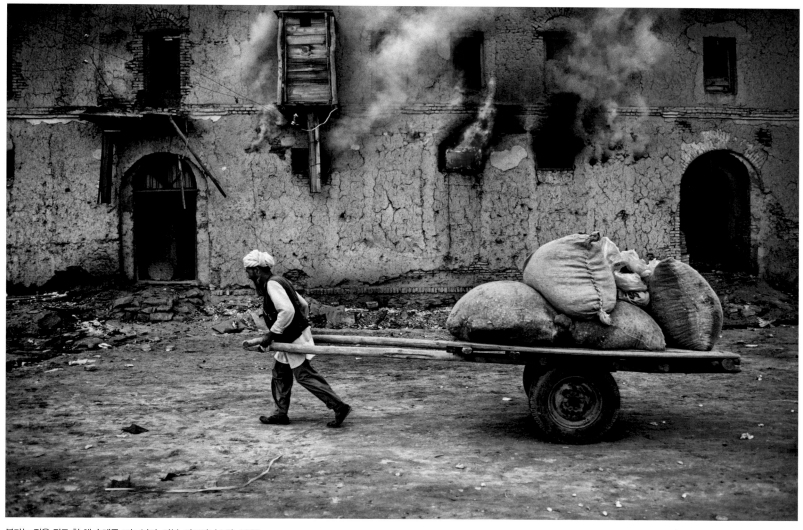

불타는 집을 뒤로 한 채 수레를 끄는 남자, 카불, 아프가니스탄, 1985

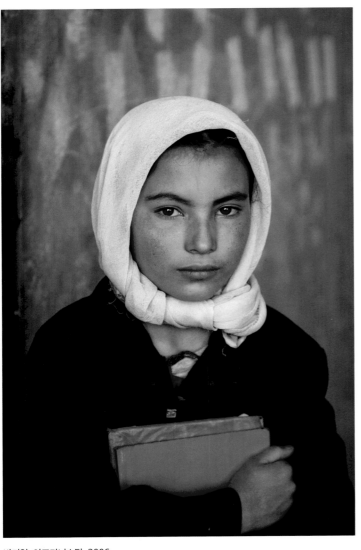

바미안, 아프가니스탄, 2006

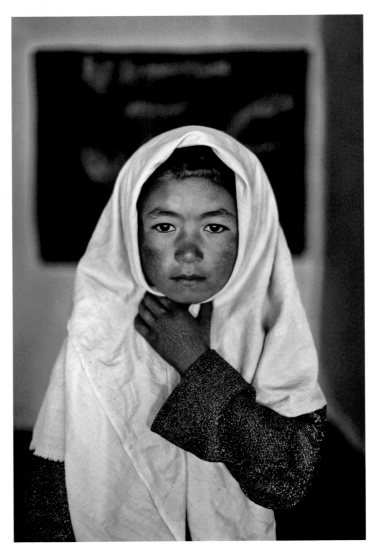

바미안, 아프가니스탄, 2002

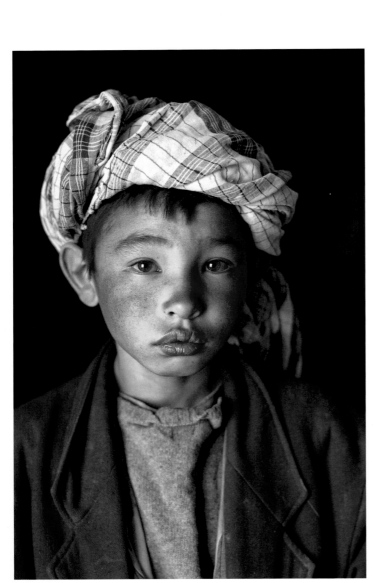

바미안 지역, 아프가니스탄, 2006

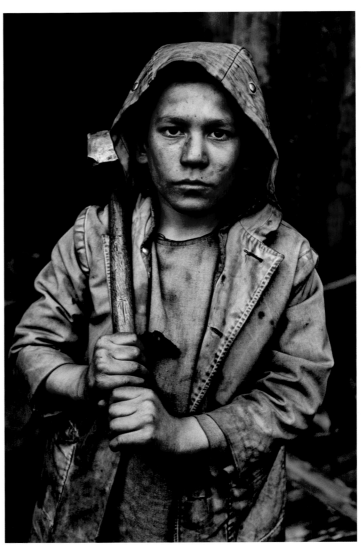

카불, 아프가니스탄, 2002

236

하자라족, 자국의 이방인들

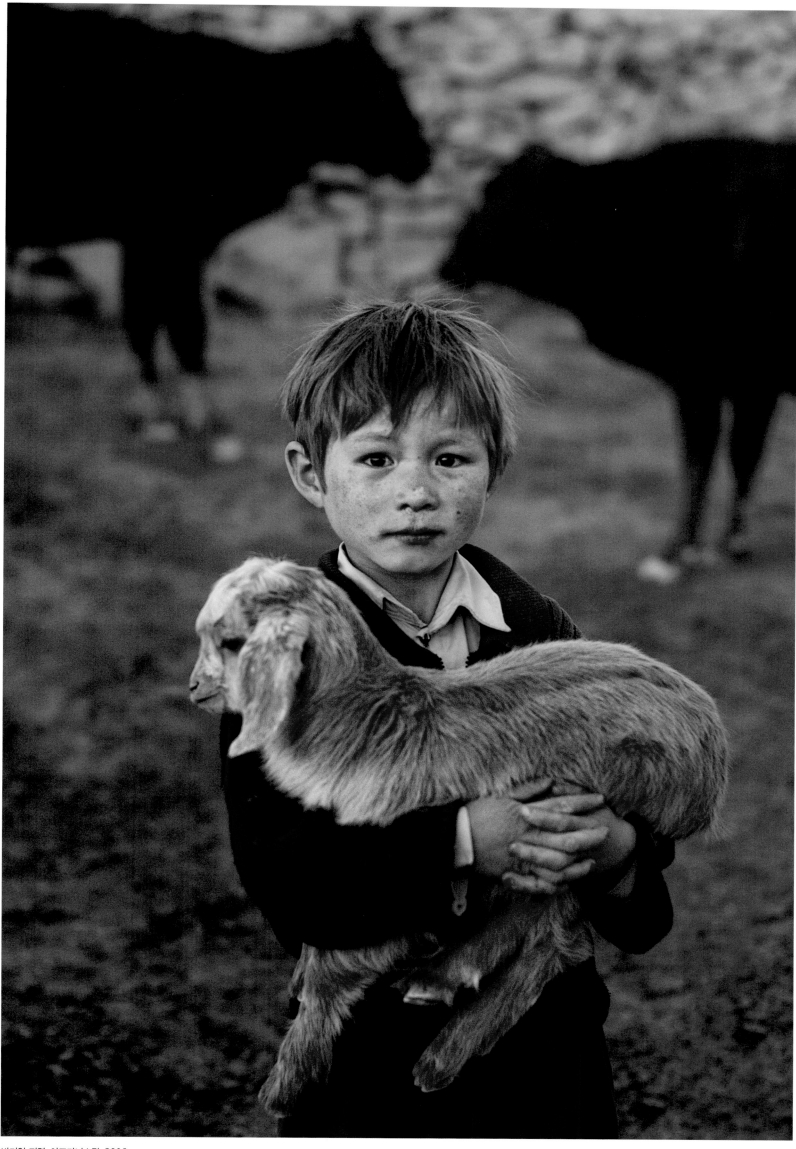

바미안 지역, 아프가니스탄, 2006

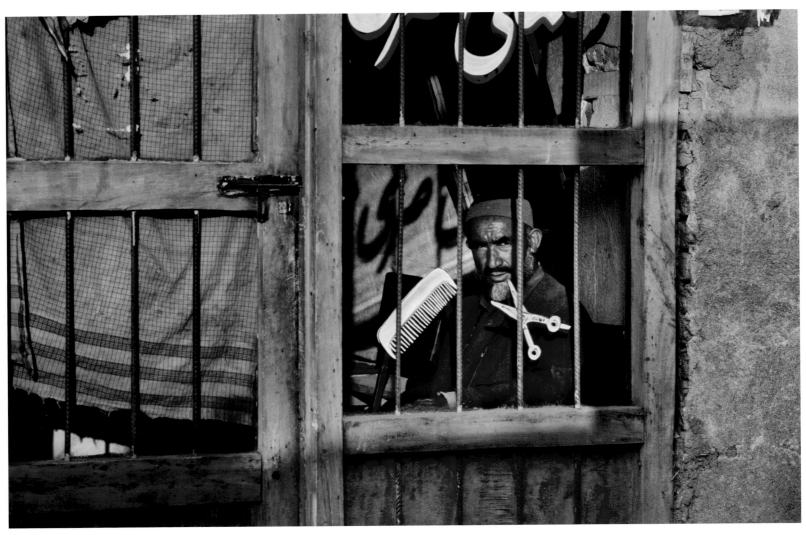

이발소, 바미안 지역, 아프가니스탄, 2006

묘비에 애도를 표하고 있는 두 명의 하자라족 여성, 아프가니스탄, 2007

하자라족, 자국의 이방인들

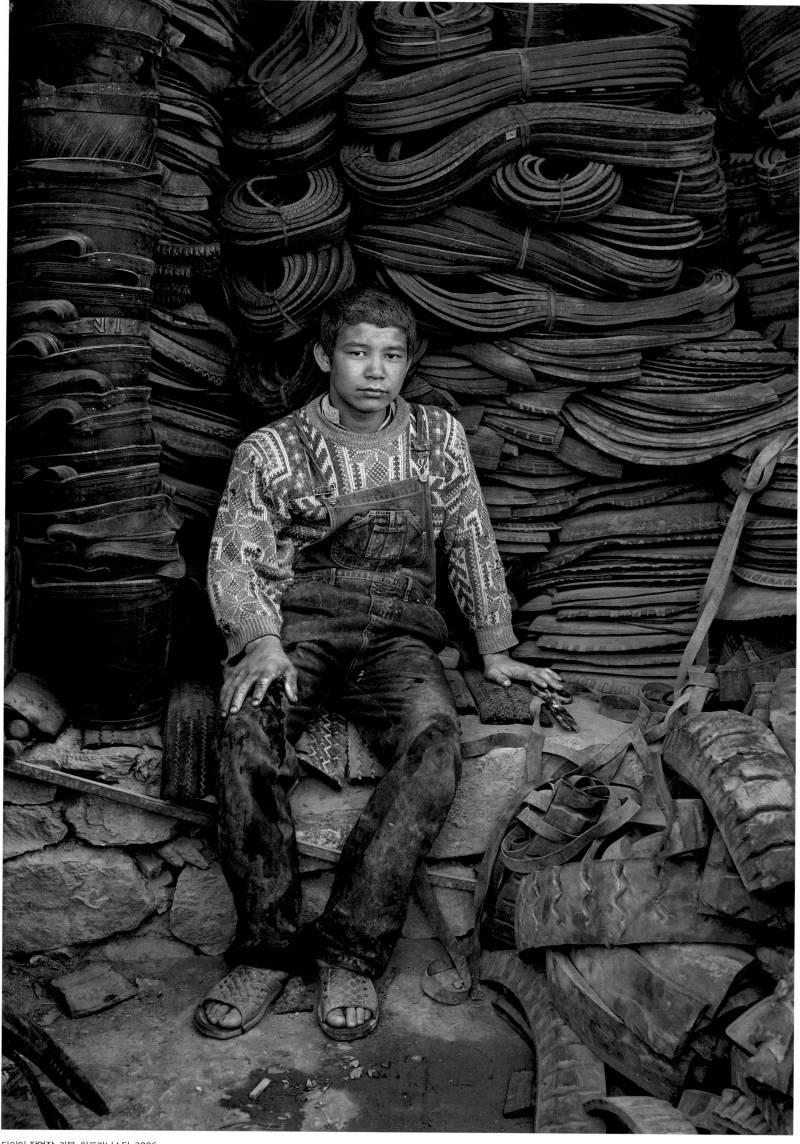

타이어 작업장, 카불, 아프가니스탄, 2006

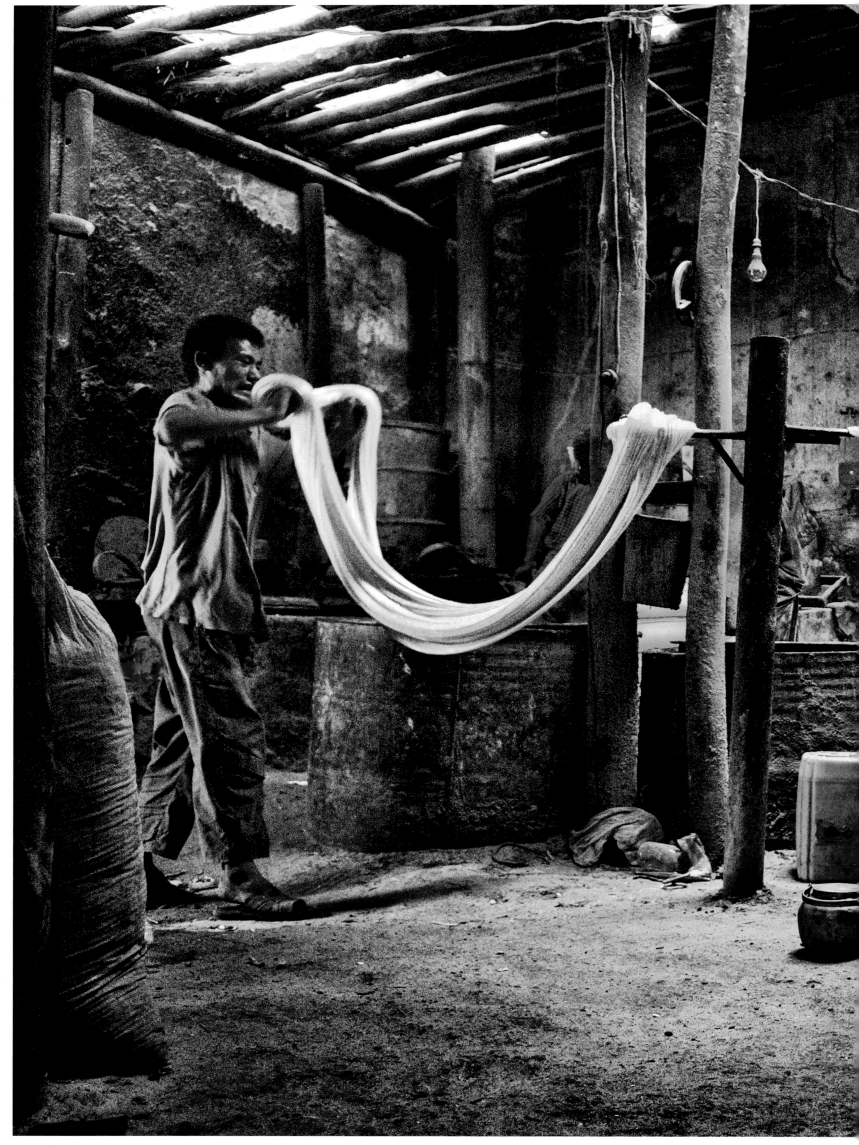

설탕 반죽을 딱딱한 사탕으로 만들고 있는 일꾼들, 카불, 아프가니스탄, 2007

하자라족, 자국의 이방인들

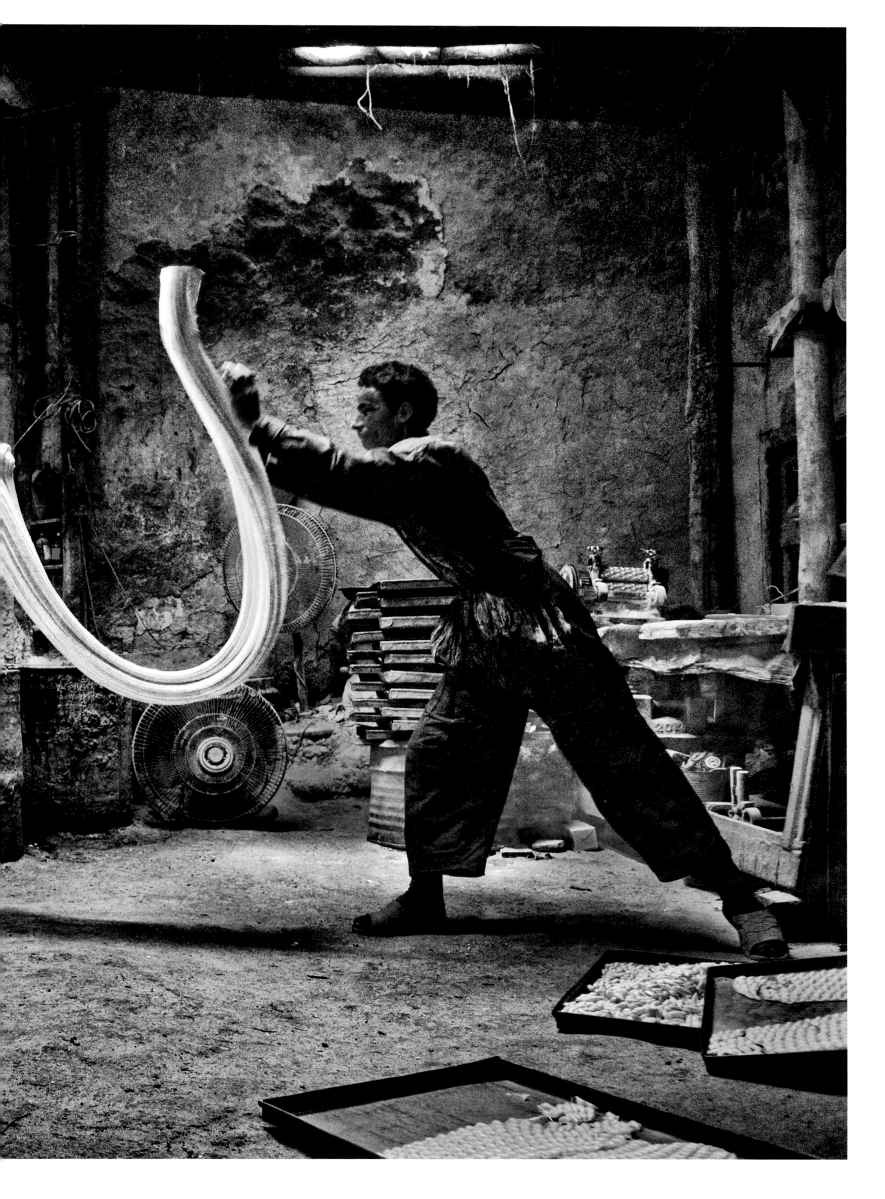

241

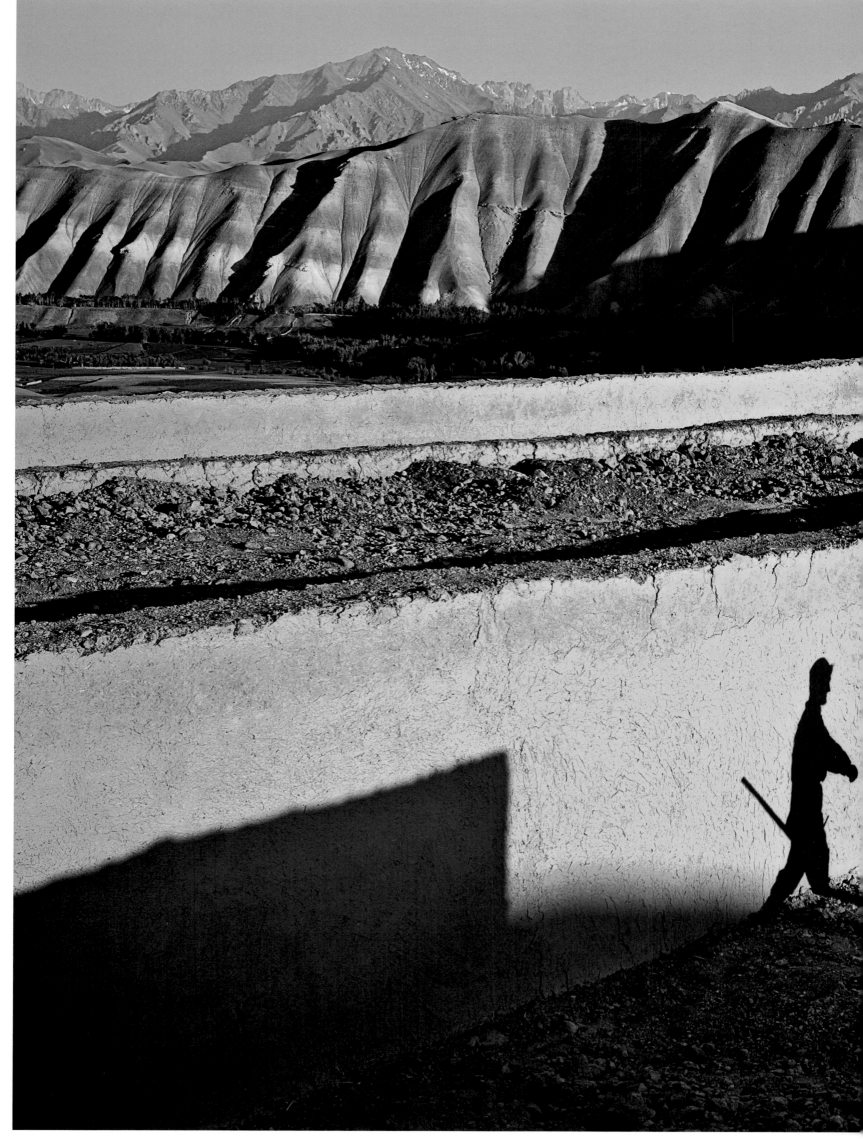

벽돌공, 바미안, 아프가니스탄, 2006

하자라족, 자국의 이방인들

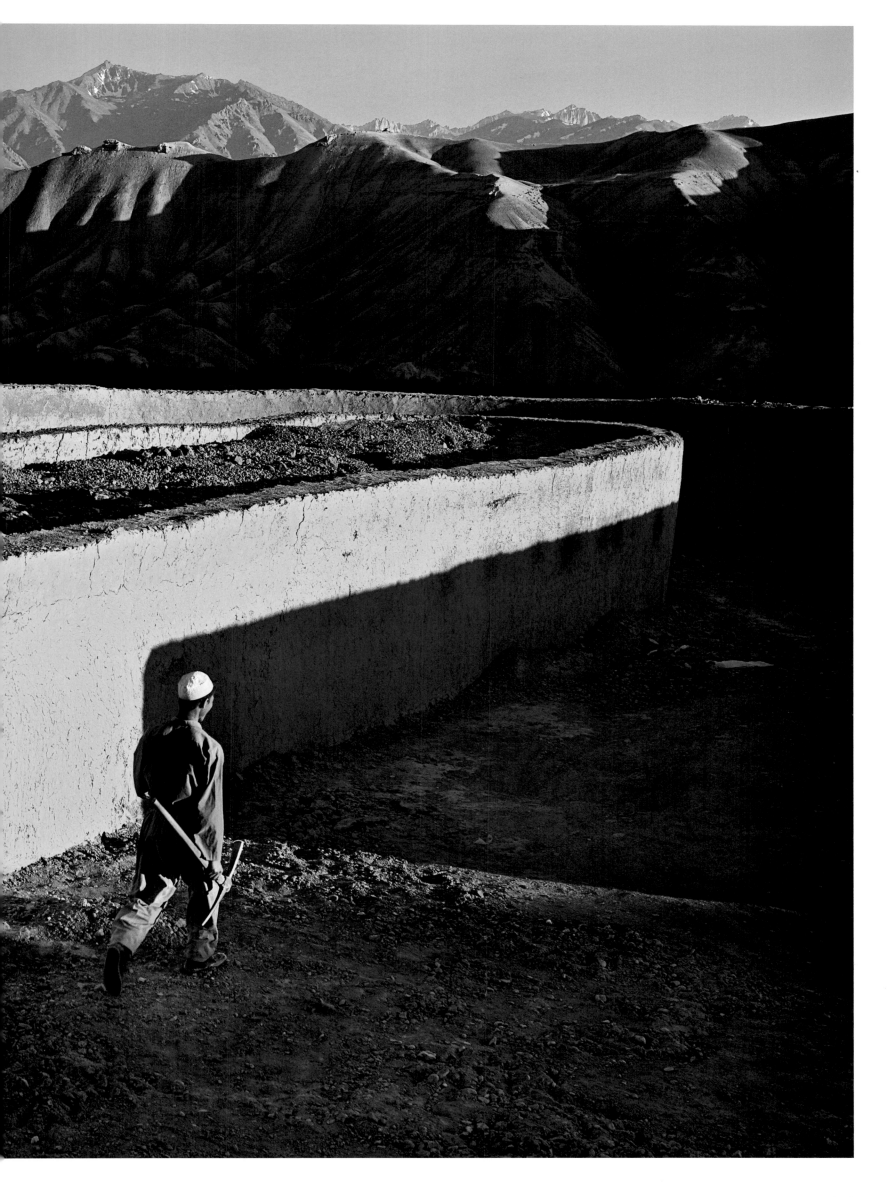

**줄거리**
스티브 맥커리는 바이러스로 인해
심신이 쇠약해진 세 명의 에이즈
환자와 그들의 가족들에 대해 기록하기
위하여 베트남 여행길에 올랐다.
그들은 글로벌 펀드Global Fund가
제공하는 약물 치료 혜택을 받기를
희망했다.
맥커리가 대상에게 가지는 친밀함은
때로 심란한 이미지에서
드러나는 환자와 그 가족들과의
감정적인 유대를 구축할 수 있었다.
그리고 보는 이와 피사체를 잇는
깊은 감동과 인간적인 유대 관계를
만들어 주기도 했다.

**날짜와 장소**
2007
베트남

# 생명의 기적,
# 에이즈와의 전쟁

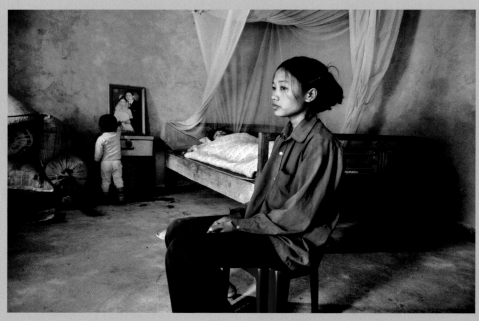

아이와 함께 있는 즈엉 반 뚜옌과 그의 아내 루옹, 타이응우옌 주, 베트남, 2007

뉴욕의 작업실에 있는 스티브 맥커리, 2012

후천성 면역결핍 증후군(이하 HIV)과 에이즈가 처음 발견되었던 1980년대 초까지만 해도 에이즈 진단은 사형 선고나 마찬가지였다. 오늘날에도 개발도상국에 살고 있는 3천3백만 에이즈 환자들의 약 90퍼센트 이상에게는 여전히 그 의미가 전과 다르지 않다. 2002년, 에이즈 선고를 줄이자는 취지로 글로벌 펀드가 설립되었다. 이 기관은 정부와 사기업, 그리고 환우 공동체들 간의 국제 협력을 도모하며 에이즈, 폐결핵, 말라리아와 같은 질병의 예방 및 치료법을 찾는 데 목표를 두고 있다. 2007년에 삶의 변화를 촉진하기 위한 운동의 일환으로 글로벌 펀드는 잘 알려진 여덟 명의 매그넘 사진작가들에게 전 세계를 돌며 곳곳에 퍼져 있는 에이즈의 영향을 기록해 줄 것을 의뢰했다. 사진작가들은 각각 그 질병이 휩쓸고 간 나라들로 보내졌고, 그중 스티브 맥커리는 베트남을 할당받았다.

베트남에는 30만 명으로 추정되는 HIV 보균자들이 살고 있으며, 그중 다수는 기본적인 의료시설조차 없는 교외 지역에 거주한다. 바이러스는 주로 오염된 바늘로 약물을 사용할 때 전염된다. 글로벌 펀드의 활동 범위에는 질병에 대한 치료뿐만 아니라 전염성에 대한 교육과 질병의 확산을 조장하는 근본적인 문화적 편견을 타파하는 노력도 포함된다. 글로벌 펀드가 맥커리에게 부탁한 임무는 의학적인 치료를 후원받는 이들과 가장 가까운 곳에 머물면서 그들을 관찰하고 변화하는 상태를 기록하는 광범위한 것이었다. 그는 전에도 우간다와 로스앤젤레스에서 에이즈 환자를 촬영한 경험이 있지만, 이 프로젝트는 그것과는 확연히 달랐다. "나는 새로운 에이즈 치료제의 긍정적인 결과를 보고할 수 있을 것이라 생각했습니다. 그저 목숨이 붙어 있게만 하는 것이 아니라 글로벌 펀드가 지원해 준 약물 치료가 그들을 일상생활로 돌아갈 수 있게 한 것에 감사하는 마음을 가진 사람들을 만나야 했습니다. 새로운 항바이러스제는 그들에게 전에 없던 희망을 안겨 주었습니다. 그리고 그것이 우리가 그리는 청사진이었지만, 결과가 늘 바라는 대로 나오지는 않았습니다."

2007년 말에 글로벌 펀드는 맥커리에게 세 가족을 선정해 주었고, 곧이어 2008년 4월에 여행이 결정되었다. 그가 머무르던 하노이 근처의 호텔에서 그는 매일 아침 한 시간 거리의 타이응우옌Thai Nguyen의 농촌 마을과 푸토Phu Tho 근처의 마을로 향했다. 타이응우옌의 마을에는 그가 담당하고 있는 환자 두 명이 작은 땅에 농사를 짓고 있었고, 푸토에는 세 번째 환자의 가족들이 살고 있었다. "에이즈 환자는 대부분 누군가의 아버지이거나 남편입니다"라고 맥커리는 말한다. "그리고 사진작가는 그들의 가족들에게 치료 과정을 촬영해도 될지 묻습니다. 이 촬영의 기본적인 개요는 1차로 약물 치료를 시작하기 전에 환자가 그들의 집이나 마을에서 가족과 함께 있는 모습을 기록하고, 4개월 치료를 받은 후 2차로 어떤 차도가 있는지를 다시 사진으로 기록하는 것이었습니다." 맥커리는 이 프로젝트를 통해 세 가족의 집을 방문하고 그들의 일상생활에 동참하면서 예상했던 것보다 훨씬 가슴 뭉클한 경험을 하게 되었다.

응우옌 반 루옥Nguyen Van Luoc과 그의 아내 루안Luan은 작물을 기르고 시장에 가축을 내다 팔며 두 아이와 함께 작은 농장을 꾸리며 살고 있었다. 루옥은 불법 밀수 혐의로 수감되어 있던 중 형과 주삿바늘을 나누어 쓰다 에이즈에 감염되었다. 출소할 때까지 그는 결핵을 앓았고 맥커리가 방문하기 몇 달 전 결국 HIV 양성 판정을 받았다. 그는 아내 루안을 도와 밭에 나가 일을 하기에는 너무 쇠약했으며, 침대에 누워 있는 것 말고는 할 수 있는 일이 별로 없었다. 그는 주변 사람들에게 폐결핵을 옮기지 않기 위해 특히 조심했고, 밖에 나갈 때는 마스크와 수술용 장갑을 착용했다. 그러나 그는 본인이 에이즈 보균자라는 사실을 인지하지 못하고 있었거나 아니면 에이즈의 감염 경로를 잘 몰랐기 때문에 끝내 아내마저 감염시키고 말았다. 남편 루옥에게 글로벌 펀드와 연결고리를 만들어 준 이는 아내 루안이었다.

맥커리는 그 부부가 집과 마을 주변에서 일상생활을 하는 모습을 촬영했다. 사진은 에이즈라는 병이 환자뿐만 아니라 그 주변 사람들에게도 영향을 미친다는 것을 넌지시 드러낸다. 초반에 찍은 사진들 중에는 루옥과 루안이 동네 병원에 갔다가 벼가 누렇게 익은 논길을 지나 집으로 걸어 돌아오는 모습이 보인다(247쪽 참조). 병약해진 루옥은 먼지투성이인 길을 위태롭게 걷다가 그들이 키우는 두 마리의 개를 만나고, 루안은 두 팔로 남편을 부축하고 있다. 맥커리가 처음 방문했을 때, 그동안의 치료

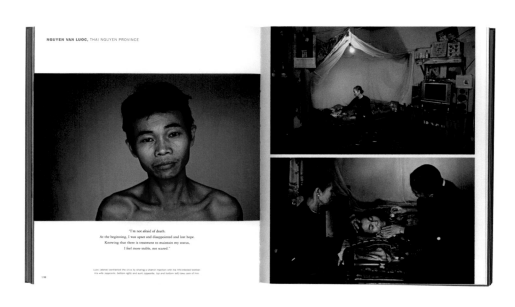

맥커리가 촬영한 응우옌 반 루옥의 사진이 실린
『생명의 기적』(Aperture, 2009)의 표지와 138-139쪽

에도 불구하고 루옥의 병세가 빠른 속도로 악화되고 있다는 사실이 너무나 명백하게 보였다. 그리고 그의 사진들에는 대상과의 사이에 쌓인 친밀한 관계가 전해졌다. "이 작업에서 내게 가장 중요한 것은 인간애를 가지고 그들에게 감정이입을 하며 촬영에 임하는 자세였습니다. 사진의 구도나 형태, 색감 같은 것들은 모두 나중의 일이었습니다."

후반의 사진들은 그 질병이 어떻게 루옥의 몸을 난도질했는지를 보여 준다(위쪽 참조). 비슷한 시기에 찍은 더 어둡고 충격적인 사진이 있다(247쪽 참조). 침대 끝에 앉아 있는 루옥의 사진에서는 그의 몸 위에 떨어지는 약간의 아침 햇살을 제외하고는 온통 어둡다. 그는 카메라를 등지고 앉아 있으며, 척추가 눈에 띄게 도드라져 있고, 양옆으로 드리워진 그림자가 눈길을 끈다. 맥커리의 모든 작품을 통틀어 그 사진은 아주 희귀한 축에 속한다. 그는 촬영 대상이 정면에서 그를 응시하는 사진을 선호하기 때문이다. 얼마 지나지 않아 루옥이 폐결핵으로 세상을 떠났기 때문에 이 사진은 맥커리가 촬영한 루옥의 마지막 모습 중 하나가 되었다.

맥커리가 찍은 루안의 가장 감동적인 사진들은 루옥이 죽고 몇 주 뒤에 촬영한 것으로, 그녀가 홀로 된 삶에 적응하는 모습을 담고 있다. 한 사진에서 그녀는 채소를 자르다가 눈물을 터트리고, 다른 사진에서는 딸과 함께 루옥의 무덤에 향을 피우며 눈물짓는다(247쪽 참조). 회색 하늘과 멀리 보이는 무덤, 그리고 진흙투성이 논의 모습이 매우 애처로운 분위기를 자아낸다. 맥커리는 루안과 그녀의 딸이 집으로 걸어오는 모습을 다시 사진에 담았다. 이번에는 산뜻한 초록빛이 도는 사진이었다(247쪽 참조). 비록 루안 역시 HIV 양성 판정을 받았지만, 그럼에도 이 사진은 미래에 대한 희망을 상징하는 것으로 보인다. 그리고 그 희망은 글로벌 펀드의 프로젝트에서 비롯된 것이기도 하다.

맥커리의 두 번째 촬영 대상은 결혼 선물로 받은 작은 농장에 붙어 있는 단칸방에서 아내 루옹Luong과 두 살배기 아들과 함께 살고 있는 즈엉 반 뚜옌Duong Van Tuyen이었다. 그 역시 맥커리를 만나기 몇 달 전에 HIV 양성 판정을 받았다. 이번에도 맥커리는 당초에 기대했던 단순한 이야기보다 훨씬 많은 감정을

자극하는 상황을 목격하게 된다. 뚜옌은 비용 문제로 치료를 망설이던 중이었는데, 아내 루옹이 글로벌 펀드에서 에이즈 치료제를 무료로 제공한다는 사실을 알게 되었다. 그녀는 펀드의 도움을 받기를 바라며 뚜옌을 계속해서 설득했지만, 그는 너무 오랫동안 지체하고 있었다. 맥커리는 뚜옌의 변화를 연속적인 사진으로 담아냈다. 각 프레임 속 그는 정신력이 점점 약해지고 있는 것처럼 보인다. 한 사진을 보면, 그는 외부로부터 격리된 창 안에 존재하는 그만의 세계인 침실에서 조용히 기도를 드리고 있다. 또 다른 사진에서 그는 침대에 쳐져 있는 모기장 사이로 수심에 찬 얼굴을 드러냈다. 그의 앙상한 뼈대를 덮고 있는 피부마저 수척해 보인다(248쪽 참조). 맥커리가 촬영한 뚜옌의 마지막 사진에서 그는 침대에 누워 거의 의식이 없는 상태로 카메라를 응시하고 있고, 루옹은 그의 이마를 어루만지고 있다. 이 시리즈 전체에 걸쳐 있는 빛과 분위기, 색의 특징은 단순히 뚜옌의 생애 마지막 날들에 관한 강렬한 감정을 드러내 주는 것뿐만이 아니라 고갈되어 가는 것에 관한 특별함을 제시한다. 그렇게 이번 과제는 다시 한 번 맥커리로 하여금 재활이 아닌 죽음에 이르는 느리고 고통스러운 장면을 목격하게 했다. 그리고 이것은 그가 찍은 다른 가족들의 사진과 함께 단순히 개인이 앓고 있는 질병을 뛰어넘어 더 큰 그림을 그릴 수 있게 해 주었다.

맥커리는 루옹이 HIV 양성 판정을 받던 날, 그녀와 병원에 동행했다. 그리고 집에 오는 길에 그는 루옹이 차 안에서 흐느끼는 모습을 촬영했다. 이것은 맥커리에게도 가장 힘들었던 촬영 중 하나였다(248쪽 참조). "그녀의 삶은 무너져 내리고 있었습니다. 그녀는 이제 겨우 스물한 살이었고, 한 아이의 엄마였으며, 농부의 삶을 살아갈 꿈을 가지고 있었습니다. 그런데 너무도 갑작스럽게 남편이 에이즈에 감염되어 세상을 떠난데다 그녀 역시 에이즈에 감염되었다는 사실을 안 것이죠. 그러나 그녀는 마지막까지 남편 곁에 있었습니다." 이 부부에 대한 맥커리의 깊은 연민은 뚜옌의 죽음 이후 찍은 사진들에서 뚜렷하게 볼 수 있다. 한 사진에서 루옹은 그녀의 아들인 토안Toan을 무릎에 앉히고 위로하고 있다. 맥커리가 찍은 사진 속 그들은 외롭고 쓸쓸한 것 이상으로 그들이 사는 세상으로부터 동떨어져 있는 것처럼 보인

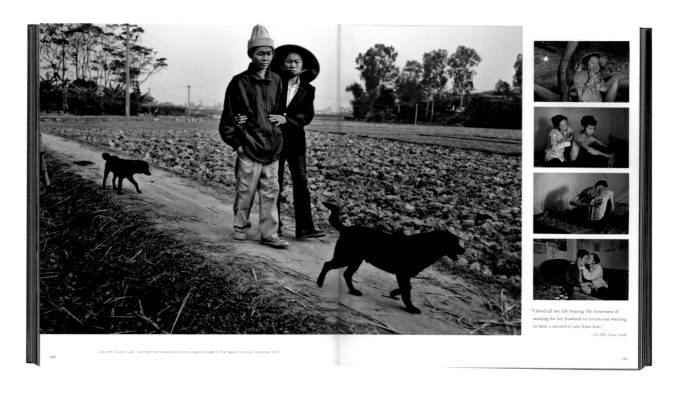

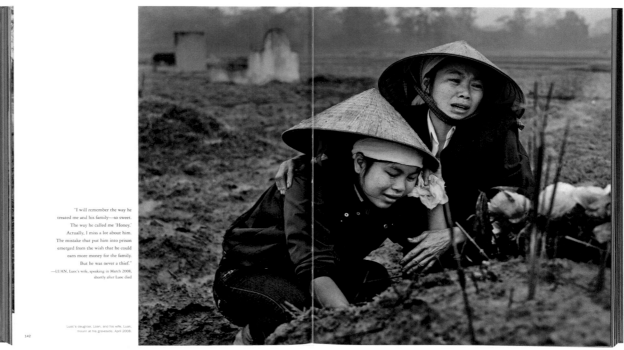

"I lived all my life bearing the bitterness of
waiting for my husband to return and waiting
to have a second of care from him."
—LUAN, Luoc's wife

"I will remember the way he
treated me and his family—so sweet.
The way he called me 'Honey.'
Actually, I miss a lot about him.
The mistake that put him into prison
emerged from the wish that he could
earn more money for the family.
But he was never a thief."
—LUAN, Luoc's wife, speaking in March 2008,
shortly after Luoc died

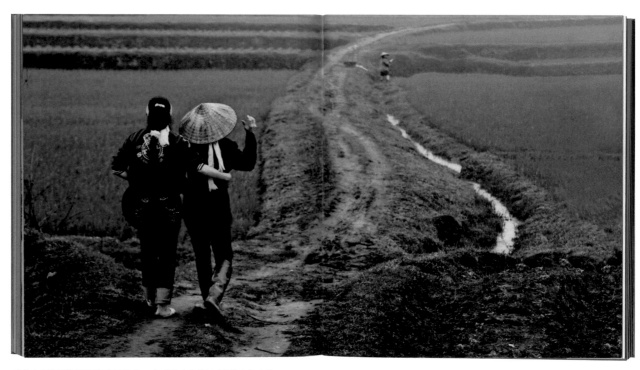

맥커리가 촬영한 응우옌 반 루옥과 그의 가족사진이 실린 『생명의 기적』(2009) 140–143, 126–127쪽

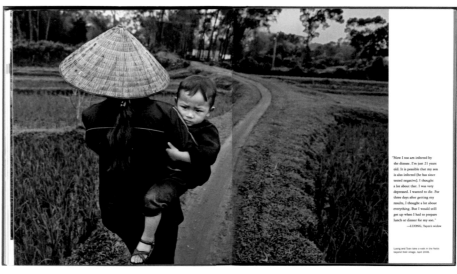

맥커리가 촬영한 조엉 반 뚜옌의 미망인 루옹의 사진이 실린 『생명의 기적』(2009) 152-153쪽

다. 다른 사진들에서는 농장과 아이를 잃을지도 모른다는 루옹의 불안을 볼 수 있다. 한 사진에서 루옹은 토안을 안고 텅 빈 길을 따라 걷고 있으며(위쪽 참조), 다른 사진에서는 남편의 무덤가에서 기도를 드리고 있다. 루옹과 뚜옌의 촬영을 통해서 맥커리는 이 프로젝트가 애초에 그가 생각했던 것과 매우 다르게 흘러간다는 것을 깨달았다. 그리고 그의 30년간의 경험을 이용해 개인의 비극적인 상실감과 괴로움을 사진으로 승화시켰으며, 이것이 글로벌 펀드의 취지와 임무에 대한 인식을 고취시키는 것은

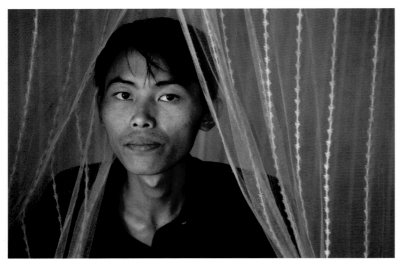

조엉 반 뚜옌, 타이응우옌 주, 베트남, 2007

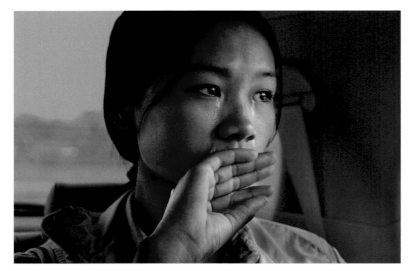

남편과 마찬가지로 HIV 양성 판정을 받은 조엉 반 뚜옌의 미망인 루옹, 타이응우옌 주, 베트남, 2007

물론, 기부를 활성화시킨다는 대의에 동참하는 방법이라는 것을 알게 되었다.

맥커리의 마지막 촬영 대상자는 헤로인을 투여하기 위해 주삿바늘을 공유하다가 에이즈에 걸린 응우옌 꾸옥 카인Nguyen Quoc Khanh이었다. 질병으로 인해 체력을 잃는다는 것은 곧 그가 일을 할 수 없다는 것을 의미했고, 아내인 띠엡Tiep과 두 자녀를 포함한 가족의 생계는 모두 아내가 운영하고 있던 아침식사 좌판에 달려 있었다. 하지만 안타깝게도 카인의 에이즈 감염 사실을 알게 된 사람들은 띠엡의 좌판에서 음식을 사지 않았다. 지난 힘든 경험들 이후 맥커리는 하루하루 악화되는 카인의 모습을 보는 것이 더 힘들어졌다. "언젠가 우리는 그들이 사는 집 마당으로 내려갔다가 다시 계단을 올라가야 할 때가 되었는데, 그는 거의 걸을 수 없는 상태였습니다. 나는 그를 업어서 위층에 있는 집까지 데려다줄 셈이었습니다. 그의 얼굴에 비친 실망과 절망은 그야말로 압도적이었습니다. 나는 그 가족의 삶이 흐트러지기 시작하는 것을 보았습니다." 카인이 죽음을 준비하는 사람처럼 침대에 누워서 가족들과 시간을 보내는 모습을 맥커리는 그림자처럼 쫓아다녔다(249쪽 참조). 한 사진에서 그는 커져 버린 정장을 입고, 어두운 계단통에 서서 혈액검사 결과를 기다리는 동안 생각에 잠겨 있다(250-251쪽 참조). 다른 사진에서 맥커리는 유리창 너머 그의 모습을 포착했다. 그 투명한 장벽은 소외된 그의 모습을 더욱 강조했다(249쪽 참조). 집에서 찍은 한 사진은 페인트가 떨어져 나간 녹색 벽에 걸린 검은 재킷을 보여 주고 있는데, 그 뒤편에 열린 문틈으로 빛이 새어들어 오고 있다(254-255쪽 참조). 이것은 남겨진 이들을 위해 계속될 세상에 죽음의 고독을 시사하는, 잊히지 않는 사진이라고 할 수 있다.

2007년 말경 베트남을 떠났던 맥커리는 다시 카인을 만나게 될 것이라고 기대하지 않았지만, 이번에는 기쁘게도 늘 바랐던 성공 스토리를 기록하기 위해 돌아갈 수 있었다. "우리가 4개월 후 다시 그곳에 갔을 때, 카인은 완전히 다른 사람이 되어 있었습니다. 그는 마치 깊은 잠에서 깨어난 사람처럼 보였죠. 그는 새로운 삶에 대한 열정으로 가득 차 있었고, 페인트칠을 하던 직업으로 다시 돌아가고 싶어 했습니다. 글로벌 펀드에서 제공하

맥커리가 촬영한 응우옌 꾸옥 카인의 사진이 실린 『생명의 기적』(2009), 136-137쪽

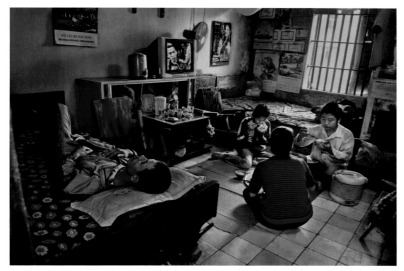

가족들이 저녁을 먹는 동안 쉬고 있는 응우옌 꾸옥 카인, 비엣찌Viet Tri, 푸토 주, 베트남, 2007

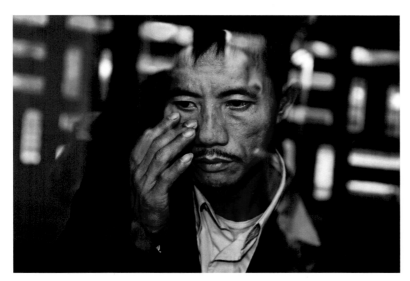

혈액검사 결과를 기다리는 카인, 하노이, 베트남, 2007

는 치료를 받지 않았다면 그는 살아남을 수 없었을 것입니다." 맥커리가 두 번째 방문 때 찍은 사진에서 카인은 장난기 많고 짓궂은 모습이다. 그는 딸에게 무술을 보여 주기도 하고, 페인트 붓을 들고 마당에 나가 일하기도 했다(위쪽 참조). 이 사진들은 최신 항바이러스제의 놀라운 결실을 보여 줄 뿐만 아니라 글로벌 펀드와 함께 희망을 잃지 않고 치료에 전념한 사람들의 결정

이 옳았음을 입증하는 것이다.

맥커리를 비롯한 여덟 명의 매그넘 사진작가들이 함께 작업한 결과물은 『생명의 기적Access to Life』이라는 제목의 사진집과 순회 전시로 만들어졌다. 이는 글로벌 펀드가 에이즈로 고통받는 사람들의 삶을 변화시키려 했던 노력들을 세상에 알리려는 취지로 진행되었다. 남아프리카공화국 태생의 대주교인 데스몬드 투투Desmond Tutu는 그 책의 서문에 이런 문구를 적었다. "모든 이야기가 아름답게 끝날 수는 없으며, 우리가 겪은 모든 경험이 우리의 삶을 바꾸는 것은 아닙니다. 하지만 에이즈 치료는 …… 새 생명을 불어넣어 주고, 또 그렇게 함으로써 희망을 가져다줍니다. 그것이 바로 가슴이 저리도록 아픈 이 사진들이 우리에게 전하는 메시지입니다."

사진을 통해 감정을 정확히 노출시키는 것, 그리고 흥미로운 순간에 보는 이와 사진 속 대상을 이어 주는 것이 맥커리의 탁월한 능력이다. 베트남에서의 작업은 특히나 아주 구체적인 대상을 가지고 있었기 때문에 그는 이 프로젝트를 매우 만족스러웠던 경험으로 기억한다. "나는 한때 에이즈는 사형 선고나 마찬가지라고 생각했습니다. 그러나 새로운 치료제가 나온 이후 사람들은 그저 목숨만 붙어 있는 상황에서 한 걸음 더 나아가 무엇인가를 할 수 있게 되었고, 생산적이고 행복한 삶을 기대할 수 있게 되었습니다. 언젠가 당신이 그 병을 겪고 있는 사람을 만나게 된다면, 그들을 통계표의 숫자가 아닌 한 인간으로 인정해야 합니다. 그들은 우리의 형제, 자매이며 우리는 모두 같은 작은 행성에 살고 있으니까요. 대다수의 사람들은 타인을 도울 수 있는 위치에 있지만, 정작 우리는 무엇을 할 수 있는지 혹은 어떤 변화를 도모할 수 있는지 잘 모르고 있습니다. 나의 사진들이 많은 사람들에게 이러한 사실을 알리고 인식과 행동의 개선을 도와 직접 움직일 수 있게 하기를 바랍니다. 그렇게 해서 어떤 방식으로든 낯선 나를 기꺼이 자신들의 삶 속으로 들어갈 수 있게 허락해 주었던 그 자애로운 사람들에게 도움이 될 수 있기를 기대합니다."

자신의 아파트 계단참에 서 있는 응우옌 꾸옥 카인, 비엣찌, 푸토 주, 베트남, 2007

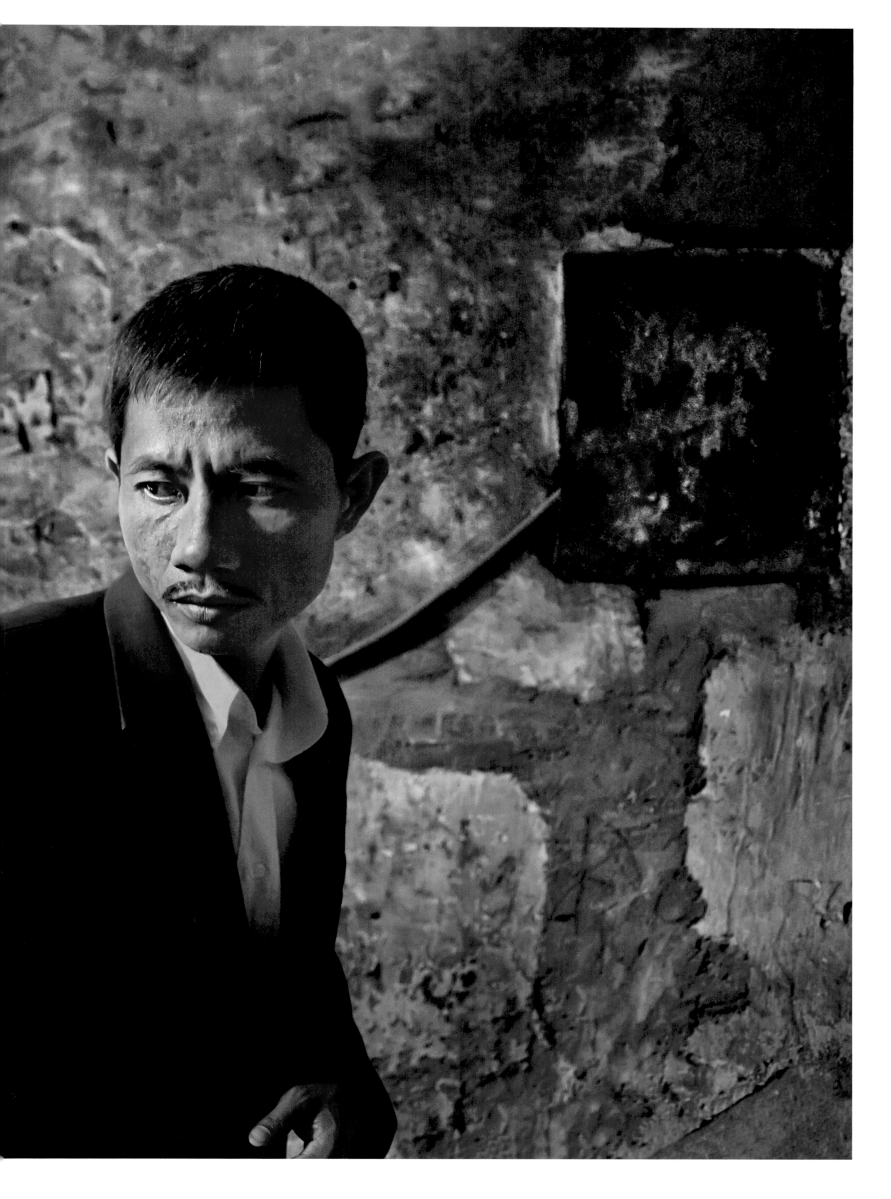

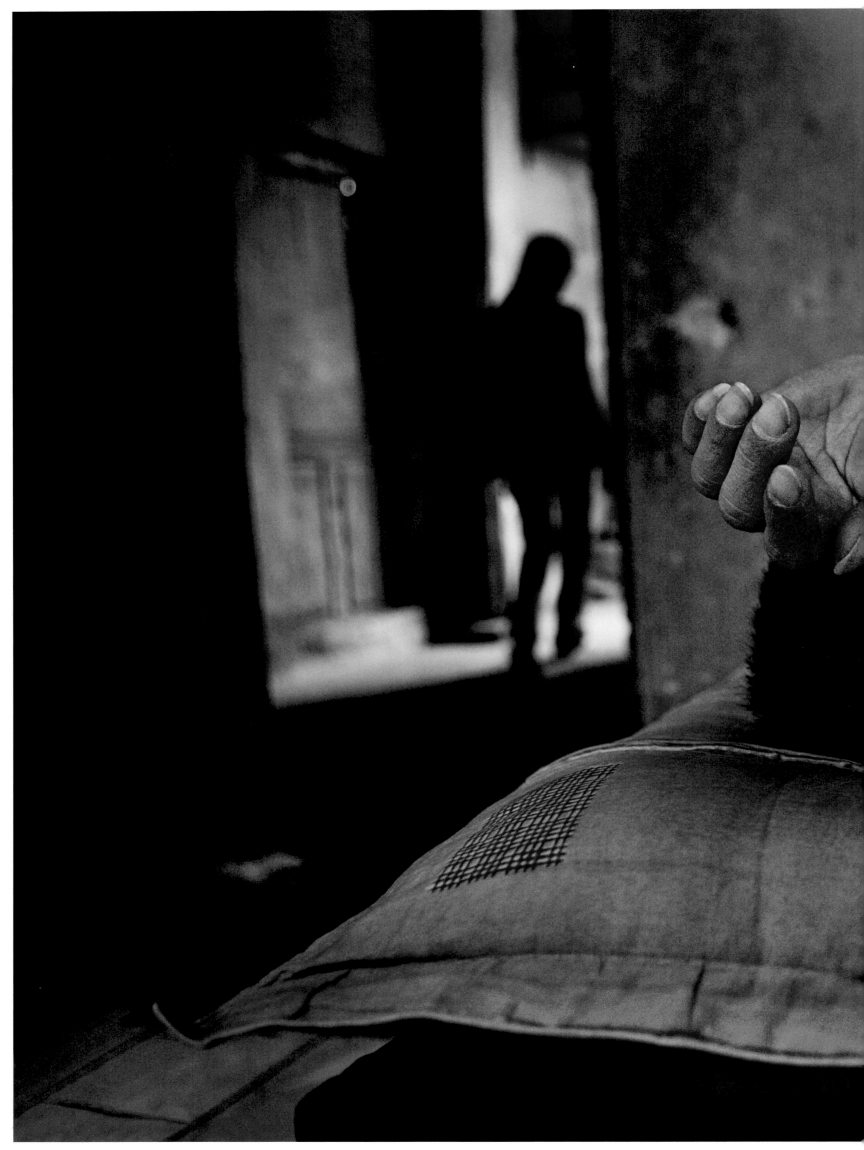

침대에서 쉬고 있는 응우옌 꾸옥 카인, 비엣찌, 푸토 주, 베트남, 2007

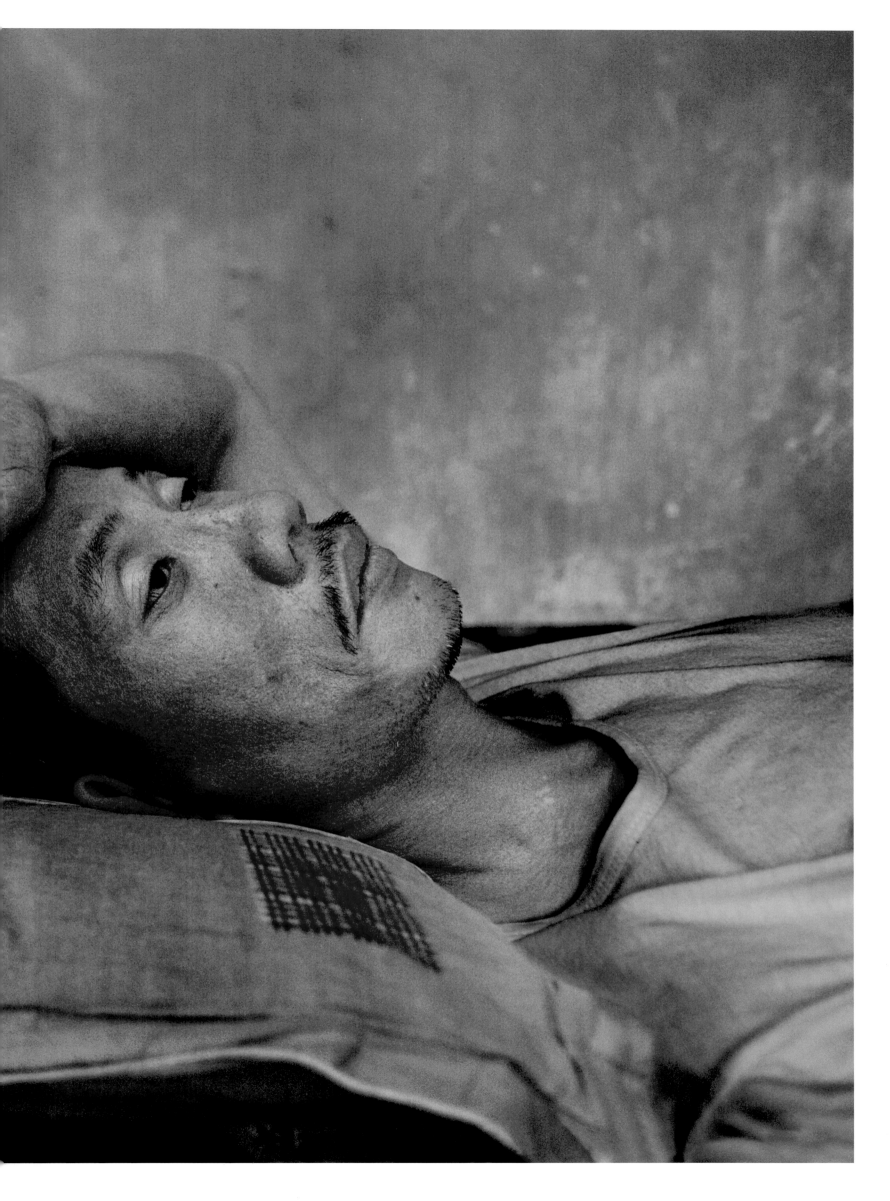

응우옌 꾸옥 카인의 집, 비엣찌, 푸토 주, 베트남, 2007

생명의 기적, 에이즈와의 전쟁

# 연대기

**1950**
미국 필라델피아에서 태어나다.

**1971**
펜실베이니아 주립대학교 조형건축학부에서 역사와 영화예술을 전공하다.

**1972**
교내의 졸러 갤러리Zoller Gallery 에서 열린 그룹전 《Envisions》에 사진을 출품하다.

**1974**
대학을 우등으로 졸업한 후, 펜실베이니아 킹 오브 프러시아 King of Prussia에 있는 지역 신문사 『Today's Post』에서 사진기자로 근무하다.

**1978**
『Today's Post』를 그만두고 프리랜서 사진가로 활동하기 위해 인도로 가다. 처음으로 컬러 필름을 사용하다.

**1979**
러시아 침공이 일어나기 전 이듬해 5월에 반란군이 통제하는 아프가니스탄으로 잠입하다. 맥커리의 사진들은 그 분쟁 현장의 첫 번째 기록이 되다.

**1980**
『타임』에 아프가니스탄 전쟁 사진을 실었으며, 그 작품들로 로버트 카파 골드 메달을 받다. 파키스탄의 제한구역인 발루치스탄Baluchistan과 북서변경주에 있었다는 이유로 두 번에 걸쳐 체포되다. 첫 번째는 하룻밤, 두 번째는 장장 5일 동안 누시키Nushki라는 도시에 수감되다. 그 기간 중 일부는 족쇄를 차고 지내다.

**1981**
『내셔널 지오그래픽』에 〈Pakistan's Kalash: People of Fire and Fervor〉이 수록되다.

**1982**
『내셔널 지오그래픽』의 기사를 위해 베이루트의 분쟁을 다루다. 뉴욕의 소호 사진 갤러리 SoHo Photo Gallery에서 열린 《Afghanistan Today: The Will To Survive》에 작품을 전시하다.

**1983**
사진 작업을 위해 인도를 여행하다. 『내셔널 지오그래픽』에 〈Beirut: Up From the Rubble〉이 수록되다.

**1984**
『내셔널 지오그래픽』 작업 중 〈Afghan Girl〉의 샤르바트 굴라를 촬영하다. 국제보도사진가협회가 주관하는 올해의 잡지 사진가 상을 수상하다. 『내셔널 지오그래픽』에 〈By Rail Across the Indian Subcontinent〉가 수록되다. 맥커리와 폴 서룩스가 철도로 인도를 횡단한 여정을 기록한 『The Imperial Way: By Rail from Peshawar to Cittagong』을 공동 작업하다.

**1985**
이란과 이라크의 전쟁을 촬영하기 위해 이라크로 파견되다. 세계 보도사진 경쟁 부분에서 4개 부문을 수상하다. 올리비에 레봇Olivier Rebbot 어워드를 수상하다. 『Imperial Way』가 출간되다. 『내셔널 지오그래픽』에 〈Iraq at War: The New Face of Baghdad〉와 〈Along Afghanistan's War Torn Frontier〉가 수록되다.

**1986**
매그넘 포토스Magnum Photos의 후보 회원이 되다. 사진 디렉터 리치 클락슨 Rich Clarkson에 의해 『내셔널 지오그래픽』의 전속 사진작가로 참여하다. 필리핀에서 촬영한 작품으로 두 번째 올리비에 레봇 어워드를 수상하다. 『내셔널 지오그래픽』에 〈Hope and Danger in the Philippines〉 가 수록되다.

**1987**
1986년 필리핀 혁명을 촬영한 데 대한 감사의 인사로 명예훈장을 받다. 『내셔널 지오그래픽』에 〈Africa's Sahel: The Stricken Land〉가 수록되다.

**1988**
『Monsoon』이 출간되다. 『뉴욕 타임스 매거진』 촬영을 위해 생애 처음 캄보디아의 앙코르와트로 여행을 떠나다. 『내셔널 지오그래픽』에 〈Hungary: A Static Society〉가 수록되다.

**1989**
『내셔널 지오그래픽』에 아프가니스탄에서 전쟁을 치르는 소비에트 군대와 기존 유고슬라비아의 붕괴를 다룬 사진을 수록하다. 슬로베니아의 블레드 호수 위에서 항공 촬영 도중 비행기 추락 사고를 당했으나 무사히 살아남다.

**1990**

〈Spanish Gypsy〉로 백악관 사진기자 협회의 최고상을 수상하다.
『내셔널 지오그래픽』에 〈Yugoslavia: A House Much Divided〉가 수록되다.

**1991**

걸프전 취재를 위해 쿠웨이트, 사우디아라비아, 이라크로 떠나다.
『내셔널 지오그래픽』에 〈The Persian Gulf: After the Storm〉과 〈Germany Reunited〉가 수록되다.

**1992**

아프가니스탄으로 돌아간 후 맥커리는 전쟁의 폐허에서 나라를 복원하는 모습을 기록하다.
걸프전 취재로 해외 언론 클럽의 최고 보도사진 상을 수상하다.
1986년부터 후보로 있던 매그넘 포토 에이전시에 정회원이 되다.
『내셔널 지오그래픽』에 〈Sunset Boulevard: Street to the Stars〉가 수록되다.

**1993**

국제보도사진가협회의 최고상을 수상하다.
『내셔널 지오그래픽』에 〈Afghanistan's Uneasy Peace〉가 수록되다.

**1994**

펜실베이니아 주립대학교에서 예술과 건축 분야의 자랑스러운 동문상을 수상하다.

**1995**

버마에서 노벨상 수상자이자 민주주의의 지도자인 아웅 산 수 치를 만나다.
뉴욕의 생테티엔 갤러리The Gallery St. Etienne에서 열린 〈On the Brink 1900–2000; The Training of Two Centuries〉에 작품을 전시하다.
『내셔널 지오그래픽』에 〈Bombay: India's Capital of Hope〉와 〈Burma: The Richest of Poor Countries〉가 수록되다.

**1996**

올해의 사진 국제 경쟁 부분 중 잡지 특집 사진 에세이에서 2개 부문을 수상하다.

**1997**

인도 뉴델리의 국립현대미술관과 봄베이의 국립현대미술관, 영국 런던의 로열 페스티벌 홀, 프랑스 페르피냥의 국제 보도사진 페스티벌, 필라델피아 미술관에서 기획한 대형 순회전 《India: A Celebration of Independence 1947–1997》에 작품을 전시하다.
올해의 사진 국제 경쟁 부분에서 잡지 특집 사진 에세이 부문을 수상하다.
『내셔널 지오그래픽』에 〈Sri Lanka: A Continuing Ethnic War〉와 〈India: Fifty Years of Independence〉가 수록되다.

**1998**

알프레드 아이젠슈테트 어워즈 Alfred Eisenstaedt Awards의 잡지 사진 부문에서 2개 상을 수상하다. 〈Red Boy〉(『라이프』)로는 Our World Photo Winner 상을, 〈India〉(『라이프』)로는 Our World Essay Finalist 상을 받다.

**1999**

펜실베이니아 주립대학교에서 평생회원상을 받다.
인도, 스리랑카, 태국에 걸쳐 촬영을 진행하다.
〈India: A Celebration of Independence 1947–19997〉이 네덜란드 나르던의 포토 페스티벌에 전시되다.
『Portraits』(Phidon Press)가 출판되고, 『내셔널 지오그래픽』에 〈Kashmir: Trapped in Conflict〉가 수록되다.

**2000**

『South Southeast』(Phaidon Press)가 출판되다.
『내셔널 지오그래픽』에 〈Yemen United〉가 수록되다.
런던의 바비칸 센터와 뉴욕 역사 협회에서 열린 《Magnum: Our Turning World》에 전시하다.
올해의 책에 『South Southeast』(Phaidon Press)가 선정되고, 〈Women in the Field, Yemen〉으로 올해의 사진 국제 경쟁 부분 잡지 특집 사진 에세이 최고상에 선정되다.

**2001**

맥커리는 9월 10일에 티베트에서 작업을 마치고 돌아와 9월 11일 뉴욕 세계무역센터 테러에 관한 사진을 촬영하다.
이 작품은 뉴욕 역사 협회에서 열린 《New York September 11 by Magnum Photographers》에 전시되다.
다른 작품은 포르투갈 리스본의 아시프레스테스 궁전에서 전시되다.

**2002**

UN 국제사진위원회에서 그의 끊임없는 헌신과 노력, 훌륭한 결과물을 기리는 특별공로상Special Recognition Award을 받다.
『아메리칸 포토』의 올해의 사진가 상과 PMDA 프로페셔널의 사진가 상을 수상하다. 뉴저지의 페어리디킨슨 대학교Fairleigh Dickinson University 명예박사학위를 받고, 캘리포니아 대학교 칼리지 오브 크리에이티브 스터디College of Creative Studies의 명예방문교수로 위촉되다.
〈Women of Afghanistan〉으로 프랑스 아트 디렉터 협회 최고상을 수상하다.
『Sanctuary. Steve McCurry: The Temples of Angkor』(Phaidon Press)를 출간하다.
맥커리의 작품이 미국, 노르웨이, 핀란드, 네덜란드, 스페인, 프랑스, 포르투갈에서 전시되다.
『내셔널 지오그래픽』에 〈Portraits〉, 〈A Life Revealed〉, 〈A New Day in Kabul〉, 〈Tibetans Moving Forward Holding On〉이 수록되다.

**2003**

순회 개인전 《Face of Asia》가 조지 이스트먼 하우스George Eastman House와 뉴욕 로체스터의 국제사진영화박물관에서 진행되다.
『The Path to Buddha: A Tibetan Pilgrimage』(Phaidon Press)가 출간되다.
로렌스 컴보Lawrence Cumbo와 맥커리가 함께 제작한 영상 〈Search for the Afghan Girl〉이 2003년 뉴욕 필름 페스티벌에서 다큐멘터리 부문 황금상을 수상하다.
인터내셔널 포토그래피 어워즈에서 보도사진 부문 루시 어워드Lucie Award를 수상하다.
『내셔널 지오그래픽』에 〈Iraq's Treasure〉와 〈Afghanistan: Between War and Peace〉가 수록되다.
맥커리의 작품이 오리건 주 아우겐 갤러리Augen Gallery, 뉴욕의 티베트 하우스Tibet House, 펜실베이니아 대학교의 아서 로스 갤러리Arthur Ross Gallery, 메릴랜드 볼티모어의 존스 홉킨스 대학교Johns Hopkins University에서 전시되다.

**2004**

『내셔널 지오그래픽』 촬영을 위해 아우슈비츠로 떠나다.
라틴아메리카와 티베트에서도 작업하다.
맥커리의 작품이 플로리다 보카 미술관Boca Museum of Art과 캐나다 오타와의 필 우즈 갤러리Phil Woods Gallery에서 전시되다.

**2005**

『Steve McCurry』(55시리즈)(Phaidon Press)가 출간되다.
런던의 영국사진협회에 명예 펠로쉽으로 위촉되다.
『내셔널 지오그래픽』에 〈Buddha Rising〉이 수록되다.
맥커리의 작품이 캘리포니아 샌디에이고 사진예술박물관에 전시되다.

**2006**

『Looking East』(Phaidon Press)가 출간되다.
로웰 토머스 트래블 저널리즘 대회Lowell Thomas Travel Journalism Competition에서 수상하고, 국제보도사진가협회와 뉴질랜드 사진협회 명예 펠로쉽으로 위촉되다.
맥커리의 작품이 이탈리아 루카 포토페스트Lucca Photofest, 뉴욕의 UN, 그리고 대한민국 대구 제1회 사진 비엔날레에서 전시되다.

**2007**

『In the Shadow of Mountains by Steve McCurry』(Phaidon Press)가 출간되다.
맥커리의 작품이 뉴욕에서 열린 《India at 60》과 프랑스 렌의 《South Southeast》, 워싱턴 DC의 티베트 인터내셔널 센터International Center of Tibet의 《Tibet》에서 전시되다.

**2008**

『내셔널 지오그래픽』에 〈Hazara: The Outsiders〉가 수록되다.
캄보디아 시엠립의 프렌즈 센터 갤러리Friends Centre Gallery, 독일 슐레스비히 박물관의 《Retrospective》, 요르단 암만의 《포토 페스티벌》, 아랍에미리트 샤르자의 《Face of Asia》에 전시되다.

**2009**

『The Unguarded Moment』(Phaidon Press)가 출간되다.
이탈리아 밀라노에서 암브로지노 금메달Ambrogino D'Oro을 수상하다.
싱가포르 아시아문명박물관Asian Civilizations Museum, 아프가니스탄 헤라트의 차하르 수크 시스테른 Chahar Suq Cistern과 프랑스 페르피냥의 국제 보도사진 페스티벌에 전시되다.

**2010**

『내셔널 지오그래픽』에 〈India's Nomads〉가 수록되다.
맥커리의 작품이 이탈리아 페루자의 움브리아 국립미술관, 대한민국 세종문화회관, 아르헨티나 부에노스아이레스의 보르헤스 문화센터Centro Cultural Borges, 핀란드의 살로 미술관Salo Art Museum, 영국의 버밍엄 박물관 & 아트 갤러리, 인도 뉴델리의 루즈벨트 하우스Roosevelt House, 대한민국 마산아트센터, 그리고 말레이시아 쿠알라룸푸르의 이슬람예술박물관에 전시되다.

**2011**

『Steve McCurry: The Iconic Photographs』(한정판, Phaidon Press)가 출간되다.
맥커리의 작품이 이탈리아 로마현대미술관MACRO, 브라질 상파울루의 토미에 오타케 인스티튜트Instituto Tomie Ohtake, 스페인 팔마 데 마요르카의 카살 데 솔레리크Casal de Solleric, 스페인 팔마 데 마요르카, 터키 이스탄불 현대미술관에 전시되다.
스위스 장크트모리츠의 라이카 명예의 전당 어워드Leica Hall of Fame Award, 스페인 바르셀로나의 프릭스 리베르 프레스Prix Liber Press를 수상하다.

**2012**

『Steve McCurry: The Iconic Photographs』(보급판, Phaidon Press)가 출간되다.
『Steve McCurry: The Iconic Photograph』(한정판)은 국제 도서 대상 올해의 사진에서 심사위원 특별상을 수상하다.
맥커리의 작품은 이탈리아 제노바의 두칼레 궁전, 브라질 리우데자네이루의 엘리오 오이치시카 아트 뮤지엄 Centro Municipal de Arte Helio Oiticica, 독일 퀼른의 포토키나 Photokina, 대한민국 예술의 전당, 덴마크 코펜하겐의 왹스네할렌 Oeksnehallen, 미국 로스앤젤레스의 애넌버그 스페이스 포 포토그래피 Annenberg Space for Photography, 크로아티아의 자그레브 아트 파빌리온Zagreb Art Pavillion에서 전시되다.
국제 예술가 위원회 평화상을 수상하다.

**2013**

『Portraits』(개정 및 확장판, Phaidon Press)가 출간되다.
맥커리의 작품이 독일 볼프스부르크 미술관, 핀란드 헬싱키의 타이데할리 미술관 Taidehalli Kunsthalle에서 전시되다.

# 수상 내역,
# 전시,
# 출판물

## 주요 개인전

**2001**
아시프레스테스 궁전Palacio
dos Aciprestes, 프로역사협회
Pro Historica Associacao, 리스본,
포르투갈

**2002**
사우스이스트 사진 박물관
Southeast Museum of Photography,
데이토너 비치Daytona Beach,
플로리다
스테너슨 미술관Stenerson Museum,
오슬로, 노르웨이
아시프레스테스 궁전,
프로역사협회, 리스본, 포르투갈
빅토르 바르소케빗슈 사진 센터
The Victor Barsokevitsch Photographic
Centre, 핀란드
사진학교EFTI, 마드리드, 스페인
아우겐 갤러리The Augen Gallery,
포틀랜드, 오리건
레이우아르던Leeuwarden 전시,
암스테르담, 네덜란드

**2003**
레버링 홀Levering Hall, 존스 홉킨스
대학교Johns Hopkins University,
볼티모어, 메릴랜드
아서 로스 갤러리Arthur Ross
Gallery, 펜실베이니아 대학교,
펜실베이니아
티베트 하우스Tibet House, 뉴욕
시, 뉴욕
아우겐 갤러리, 펜실베이니아
대학교, 펜실베이니아

**2004**
자금성 국제 사진 전시회, 베이징,
중국
《Buddhism》, 뉴델리, 인도
필 우즈 갤러리Phil Woods Gallery,
오타와, 캐나다
보카 미술관Boca Museum of Art,
보카레이턴Boca Raton, 플로리다
《Pilgrimage》, 소피아 기금
Fundación Sophia, 팔마 데 마요르카
Palma de Mallorca, 스페인
《Written with Light》, 아토피아
갤러리Artopia Gallery, 마이애미,
플로리다

**2005**
사진예술박물관Museum of
Photographic Arts, 샌디에이고,
캘리포니아

**2006**
제1회 사진 비엔날레, 대구,
대한민국
하틀리풀 아트 갤러리Hartlepool Art
Gallery, 하틀리풀, 영국
제1회 사진 비엔날레, 알레한드로
오테로 박물관Alejandro Otero
Museum, 카라카스, 베네수엘라
《Afghanistan's Children: The
Next Generation》, UN 로비, 뉴욕
시, 뉴욕
루카 포토페스트Lucca Photofest,
루카, 이탈리아

**2007**
《Tibet》, 티베트 인터내셔널 센터
International Center of Tibet, 워싱턴
DC
《South Southeast》, 렌Rennes,
프랑스
《India at 60》, 뉴욕 시, 뉴욕

**2008**
《Face of Asia》, 샤르자,
아랍에미리트
포토 페스티벌, 암만, 요르단
회고전, 슐레스비히 박물관, 독일
프렌즈 센터 갤러리Friends Centre
Gallery, 시엠립, 캄보디아

**2009**
국제 보도사진 페스티벌International
Photojournalism Festival, 페르피냥,
프랑스
차하르 수크 시스테른Chahar Suq
Cistern, 헤라트, 아프가니스탄
아시아문명박물관Asian Civilizations
Museum, 싱가포르

**2010**
이슬람예술박물관Islamic
Arts Museum, 쿠알라룸푸르,
말레이시아
마산 아트센터, 대한민국
루즈벨트 하우스Roosevelt House,
뉴델리, 인도
버밍엄 박물관&아트 갤러리
Birmingham Museum and Art Gallery,
버밍엄, 영국
살로 미술관Salo Art Museum,
핀란드
보르헤스 문화센터Centro Cultural
Borges, 부에노스아이레스,
아르헨티나
세종문화회관, 서울, 대한민국
움브리아 국립미술관Galleria
Nazionale dell'Umbria, 페루자,
이탈리아

**2011**
이스탄불 현대미술관Istanbul
Modern, 이스탄불, 터키
카살 데 솔레리크Casal de Solleric,
마요르카, 스페인
토미에 오타케 인스티튜트Instituto
Tomie Ohtake, 상파울루, 브라질
로마현대미술관, 로마, 이탈리아

**2012**
자그레브 아트 파빌리온Zagreb Art
Pavillion, 자그레브, 크로아티아
두칼레 궁전Palazzo Ducale, 제노바,
이탈리아
엘리오 오이치시카 아트 뮤지엄
Centro Municipal de Arte Helio
Oiticica, 리우데자네이루, 브라질
포토키나Photokina, 쾰른, 독일
예술의 전당, 서울, 대한민국
욍스네할렌Oeksnehallen, 코펜하겐,
덴마크
애넌버그 스페이스 포 포토그래피
Annenberg Space for Photography,
로스앤젤레스, 캘리포니아

**2013**
볼프스부르크 미술관, 독일
타이데할리 미술관Taidehalli
Kunsthalle, 헬싱키, 핀란드

## 개인 출판물

**1985**
『The Imperial Way』, Houghton
Mifflin Company, 보스턴; 스티브
맥커리 사진, 폴 서룩스 글

**1988**
『Monsoon』, Thames & Hudson,
런던

**1999**
『Portraits』, Phaidon Press, 런던

**2000**
『South Southeast』, Phaidon
Press, 런던

**2002**
『Sanctuary. Steve McCurry:
The Temples of Angkor』,
Phaidon Press, 런던

**2003**
『The Path to Buddha: A Tibetan
Pilgrimage』, Phaidon Press,
런던

**2005**
『Steve McCurry』(55 Series),
Phaidon Press, 런던

**2006**
『Looking East』, Phaidon Press,
런던

**2007**
『In the Shadow of Mountains
by Steve McCurry』, Phaidon
Press, 런던

**2009**
『The Unguarded Moment』,
Phaidon Press, 런던

**2011**
『The Iconic Photographs』(
한정판), Phaidon Press, 런던

**2012**
『The Iconic Photographs』,
Phaidon Press, 런던

**2013**
『Portraits』(개정/확장판), Phaidon
Press, 런던

# 찾아보기

**일러두기**

이 책의 모든 내용은 스티브 맥커리의 증언과 기록을 토대로 구성되었다.
이 책에 명기된 지명은 사진을 촬영할 당시를 기준으로 한 것이다.

**감사의 말**

Qais Azimy, Tony Bannon, Edward Behr, Nandini Bhaskaran, John Echave, Bill Ellis, Karen Emmons, Salvatore M Fabbri, Diane Fortenberry, Bill Garrett, Bob Gilka, Mirwais Jaili, Audrey Jonckheer, Ghazi Khan, Paul McGuinness, Zabullah Nuristani, Surinder Oberoi, Avinash Pasricha, Laurence Poos, Deepak Puri, Amanda Renshaw, Elie Rogers, Dan Steinhardt, Paul Theroux, Bonnie V'Soske, Charlene Valerie, Alisha Vasudev, Terrance White, Tom Wright, Rahimullah Yusufzai, Magnum Photos의 스태프들에게 감사를 전합니다.

# 스티브 맥커리, 진실과 마주하는 순간
## 매그넘 거장이 전하는 카메라 밖의 기록

2015년 12월 3일 초판 1쇄 인쇄
2015년 12월 14일 초판 1쇄 발행

지은이 | 스티브 맥커리
옮긴이 | 박윤혜
발행인 | 이원주
책임편집 | 한소진
책임마케팅 | 이지희

발행처 | (주)시공사
출판등록 | 1989년 5월 10일(제3-248호)

주소 | 서울시 서초구 사임당로 82(우편번호 137-879)
전화 | 편집 (02)2046-2843 · 마케팅 (02)2046-2800
팩스 | 편집 (02)585-1755 · 마케팅 (02)588-0835
홈페이지 | www.sigongart.com